KB124390

EYE

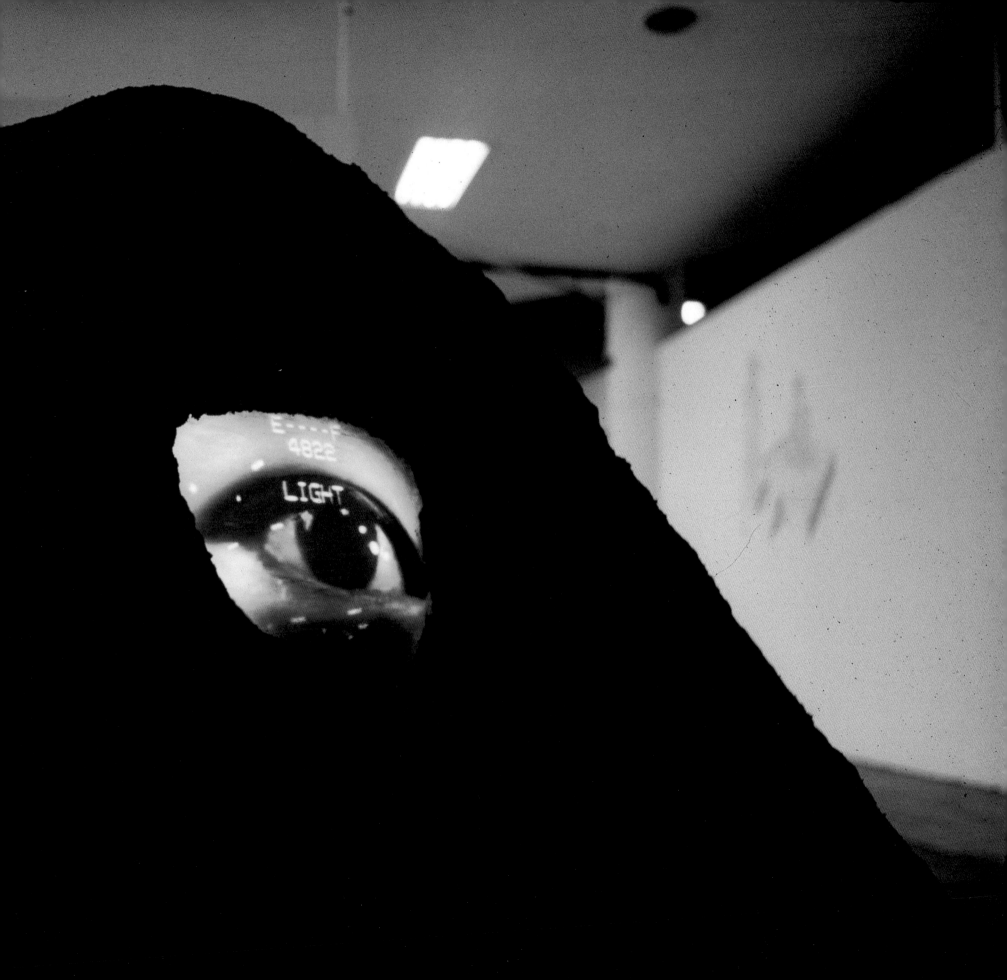

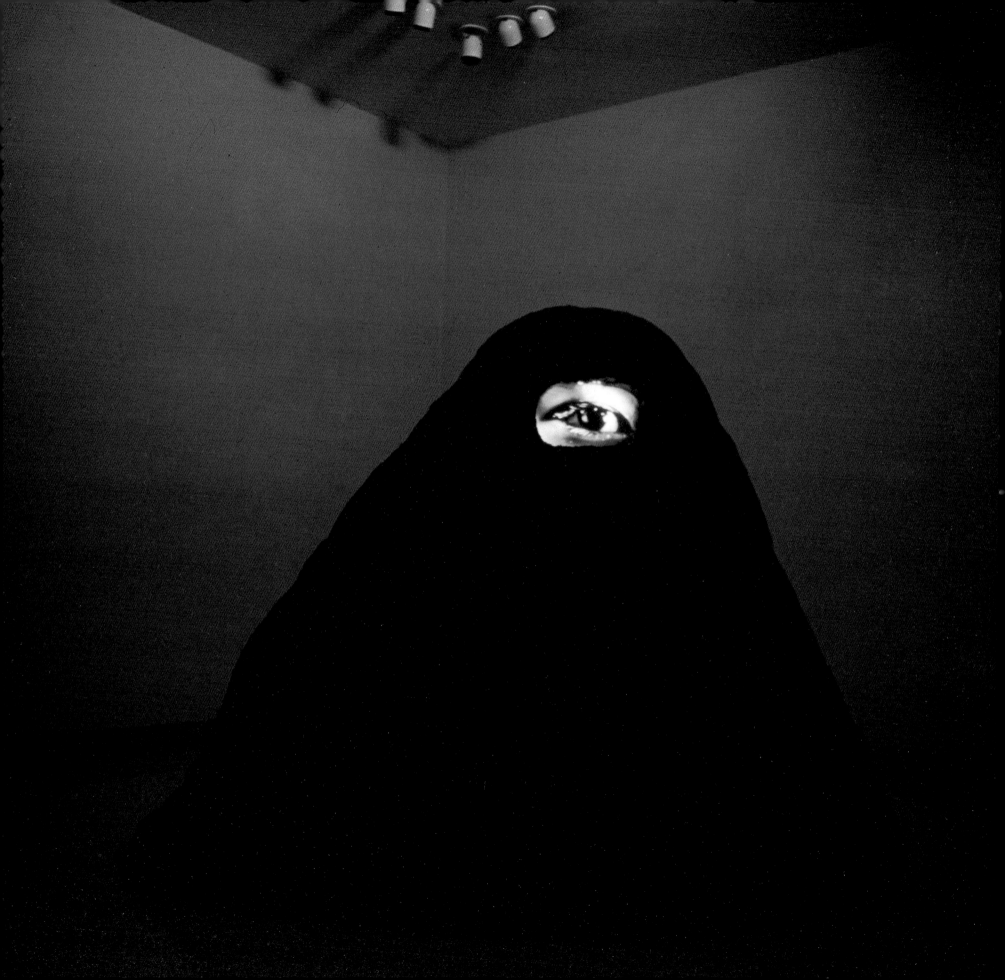

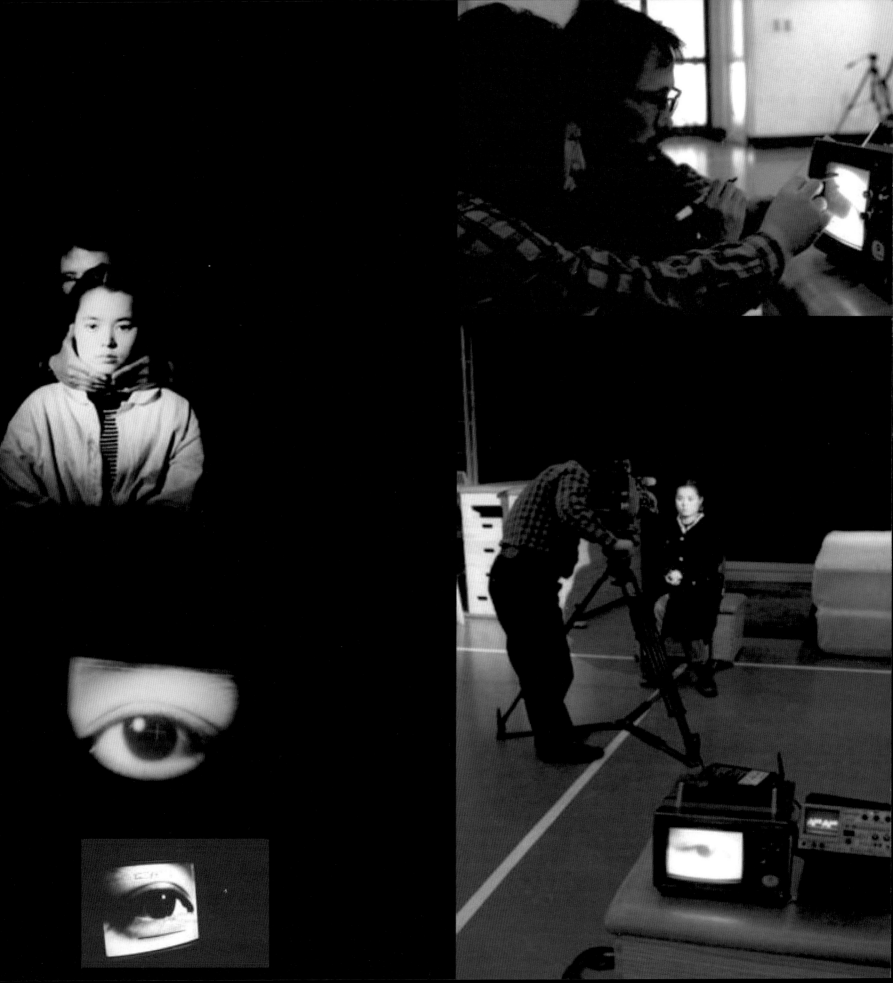

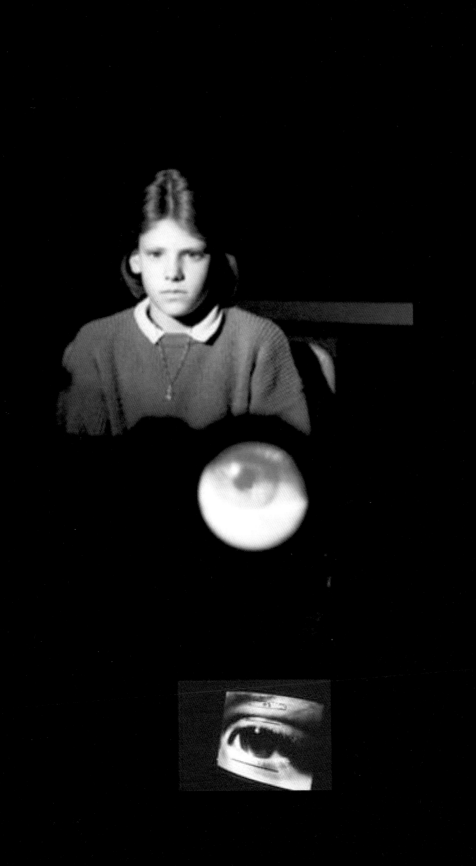

EYE

한국의 비디오아트 1세대 대표작가로 분류되는 육근병 작가의 작품집은 일련의 〈한국 미디어아트 프로젝트(2011-2022)〉에서 출발했다. 이 프로젝트의 시발은 〈미디어극장(2011)〉전으로 1980년대 이후를 시작으로 현재까지 활동하는 작가군을 1세대로 분류하였다. 이 프로젝트는 전시와 작업으로 빚어지는 다양한 미술적 담론의 지평을 넓히고자 진행되었으며, 전시, 기획 심포지엄, 출판으로 이어져 왔다.

1992년 카셀 도쿠멘타를 통해 육근병은 1980년대 실험에 그쳤던 작업 개념을 완성체로 실현시켰다. 이 작업의 시작은 바로 마지막과 같았다. 이후 세계적인 무대에서 한국의 비디오설치작가로 널리 알려졌다. 백남준 이후 처음 있는 행보였다.

이 작품집은 그간의 개인전 형식의 도록과는 다른 방법을 취하고, 그의 예술 일생을 조망한다. 흙으로 뒤덮힌 무덤 속에 눈 영상이 작은 모니터에 담겨 상영되는 형상은 육근병 작가의 대표작업이다. 그가 어릴 때 간솔 구멍으로 옆집을 바라보았던 경험으로서의 눈, 미술의 시각적인 눈, 감성에 대비되는 이성의 눈, 역사를 직시하는 눈 등의 다양한 해석이 뒤따른다.

관객이 최초로 관계 맺는 그의 눈의 영역에 어떠한 사유가 담겨있는지 인지하게 될 것이며, 이후 1992년 카셀 도쿠멘타 9로 시간을 거슬러 올라가듯 그곳의 현장성 짙은 도판과 더불어 오프닝에 펼쳤던 동·서양을 한국의 굿과 같은 전통 행위를 통해 연결했던 시도도 엿볼 수 있다. 카셀 도쿠멘타 작업 이후, 1995년 그는 리옹비엔날레에 초청받는다. 그때 처음 제작한 작업이 〈생존은 역사다〉이다. 거대한 지름 2.5m, 길이 8m의 육중한 철로 제작되었으며, 그 원형을 막는 유리를 스크린화하였다. 스크린에서는 인류를 둘러싸고 벌어지는 전쟁, 기아와 같은 참혹한 내용을 투사시켰다.

그가 2010년 이후에 제작한 10여 편 이상의 영상작업은 자연을 다룬다. 〈Nothing〉이라는 시리즈로 연속 제작하였다. 주로 현재 거주하고 있는 양평스튜디오에서 일상과 밀착되어 완성한 작업들이다. 〈침묵의 눈〉이라는 제목의 전시로 이어지기도 했는데, 작가는 이 작업에 대한 여운을 다음과 같이 표현했다. "조용한 것은 보내는 메시지가 많다", "자연은 소리가 없지만 늘 말하고 있다"라고.

비디오, 설치작업과 동시에 육근병 작가는 때에 따라 퍼포먼스도 진행시켰다. 1990년 대학로축제에서 처음으로 했던 퍼포먼스 이후, 카셀 도쿠멘타, 함부르트 프로젝트, 사가초 미술관 등지에서 진행시켰으며, 퍼포먼스를 통해 "내가 육근병이다"라는 메시지를 분명히 전달할 수 있는 작업방식이라고 설명하기도 했다.

이 책은 위와 같은 맥락으로 시나리오가 구성되어 있다. 또한 전시 및 프로젝트를 통해 기록되었던 다수의 전시 서문과 평론 글이 실려 있다. 무엇보다 이번 출판 프로젝트 때 작가를 둘러싼 미술세계의 현장적인 토대 위에 작가를 위치시키고자 했던 갈망으로 김구림, 최병소, 후루가와 미카, 도시오 시미즈, 우에다 유조 선생님들과의 대담과 작가가 평소에 일기형식으로 기록해 두었던 짧은 에세이도 함께 구성되어 있다.

이 책을 통해 1992년 이후 본격적으로 진행되었던 육근병의 비디오예술론을 인식할 수 있을 것이다. 그가 비디오아트를 통해 진척시켰던 인간의 삶과 죽음에 대한 화두는 한국보다 세계에서 먼저 바라보았다. 외롭지만 치열했던 시간의 압축이 앞으로 백남준 이후, 한국 미디어아트 연구에 중대한 보탬이 되길 바란다.

2016년 5월

이은주

CONTENTS

눈은 무엇을 보는가

EYE

사람에게는 눈이 있다.
눈의 목적은 보는 것이지 보이는 것이 아니다.
그 눈을 보이게 함으로써 대립이 없어진다.
눈은 역사 의식의 모든 것을 의미한다.
음과 양의 대립, 즉 전통과 현대를 잇는 '눈'이
상반된 개념을 하나로 만든다.
보는 눈과 보이는 눈이 서로 교차되면서
삶, 죽음, 과거, 현재, 미래를 동시에 경험하는 것이다.
그저 아이들의 해맑은 눈을 바라보라.
그 어떤 질문이나 대답이 필요하겠는가.

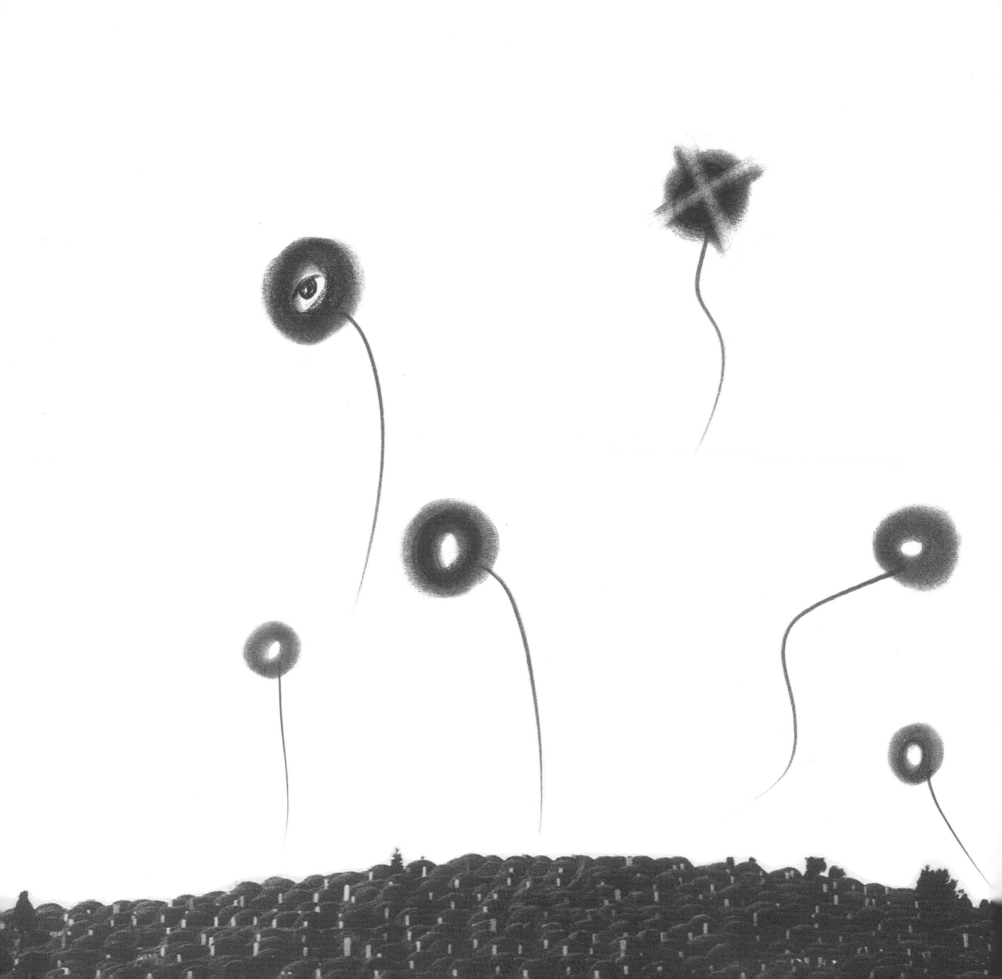

초등학교 시절 우리 집은 시골 장터에서 멀지 않은 곳에 있었다. 집의 담벽에는 나무 구멍(간솔 구멍)이 있었는데, 그 구멍으로 집안을 훔쳐보는 것이 나의 남다른 취미이자 큰 즐거움이었다.

구멍으로 보는 집안은 일상적인 모습이라기보다 매우 환상적이었다. 집은 마치 커다란 궁전 같았고, 마루 밑의 강아지는 공룡 같았고, 배추는 〈이상한 나라 앨리스〉에 나오는 키 큰 신비한 식물 같아 보였다. 동심의 상상력을 마음껏 누리는 그 시간과 공간은 나의 하루 일과 중 매우 중요한 부분이었다.

그뿐 아니라 모래나 흙으로 두꺼비집을 지었을 때의 기쁨과 성취감, 전쟁놀이를 하며 텃밭의 볏집으로 본부를 짓고 그 사이로 적병을 바라보며 들키지 않을까 조마조마하던 때의 스릴과 쾌감 같은 놀이의 경험들은 오늘에까지 소중한 모티브로서 내 삶에 자리하고 있으며, 나아가 작업에도 자연스럽고 잔잔하게 자리하고 있다.

이러한 경험들은 나의 마음 속에 매우 진한 선으로 이어졌고, 예술적 조형 언어로서 표현되고 있다.

공동묘지나 작은 동산들을 보면서 묘한 동질감을 느낀다. 공동묘지는 죽은 자들의 집합장소로서, 개개인의 작은 역사성을 가지는 까닭이다. 왠지 그들의 숨소리가 들릴 듯하고 소통 또는 교감까지 연결되는 것 같아 무서움보다는 오히려 친밀감이 느껴지곤 한다.

비록 육신이 사라졌다고는 하나 그들의 영적 심성은 숨쉬고 있어, 현세를 매서운 눈으로 직시하는 것 같은 느낌을 받고 있다고나 할까.

이러한 심미적인 이해가 나에게만 주어지는 건 아니겠지만, 어릴 적 경험했던 그 구멍의 느낌과 비슷한 환상을 갖게 한다는 점에서 나에게는 특별하다.

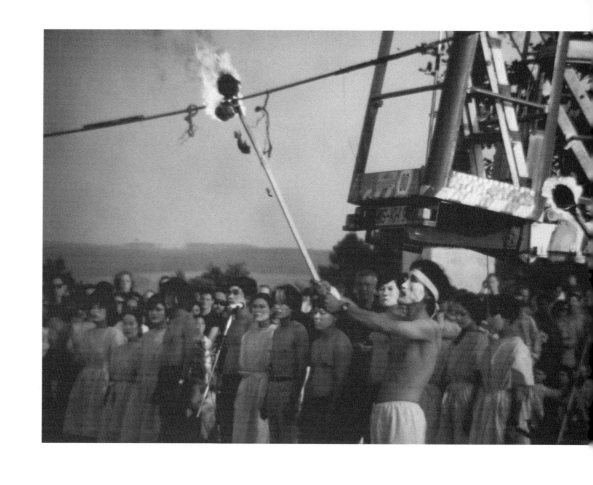

누구나 어머니의 젖가슴, 그러니까 젖무덤을 본능적으로 기억하고 있을 것이다. 어머니의 젖무덤에는 생명수를 공급하는 젖줄 구멍이 있고, 그 구멍을 통해 사람은 자연스럽게 인간화되어왔고 오늘도 성장하고 있다. 이를 인지하면, 그 구멍은 분명, 생물학적 생존 구멍으로서 포지티브positive, 그리고 네거티브negative 역사를 함께 가진다.

역사는 현재를 위해 존재한다.

역사의 존재는 과거로부터 시작되어 현재 그리고 미래로 연결되어 다시 과거를 증거하는 고리가 순환된다. 그러므로 나는 과거=현재=미래라는 등식을 그린다.

내가 원초적 발상을 존중하고 그 발상을 큰 의미소재意味素材로 인식하고 이에 합당한 매체로서 테크놀로지 하드웨어와 소프트웨어를 활용하는 것은 그 때문이다.

나는 예술의 장場이 세상에 이미 존재하고 그 범주category를 가진다면 그것을 믿을 수 있을 것인가에 대하여 늘 자문하곤 한다. 왜냐하면 예술이라는 것이 이미 어떤 특별한 메시지로서의 기능이 있다기보다 소위 인생의 모습들을 놓고, 결코 쉽지 않은 사유에 반응하는 연구라고 생각하기에 그러하다.

나에게 더 진지할 시간을 가늠하고 더 구체적인 꿈들과 놀 공간을 조용히 맞이해야 한다.

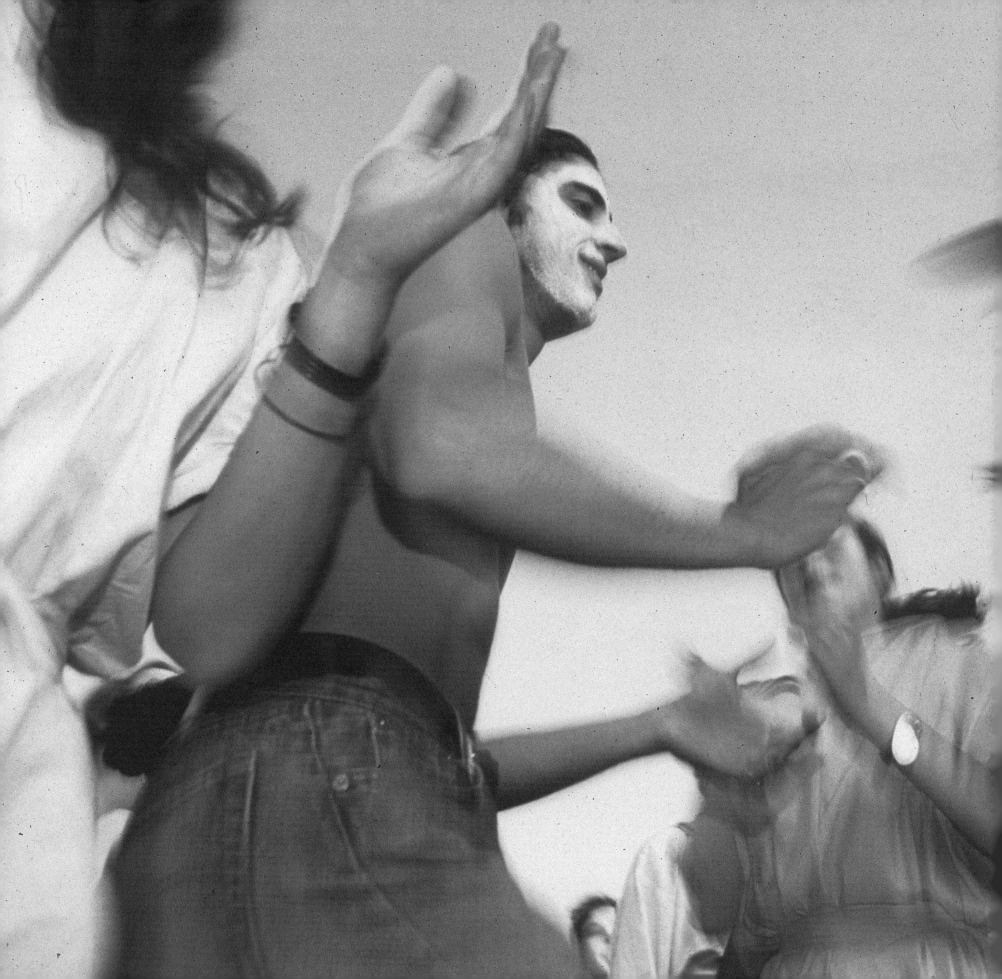

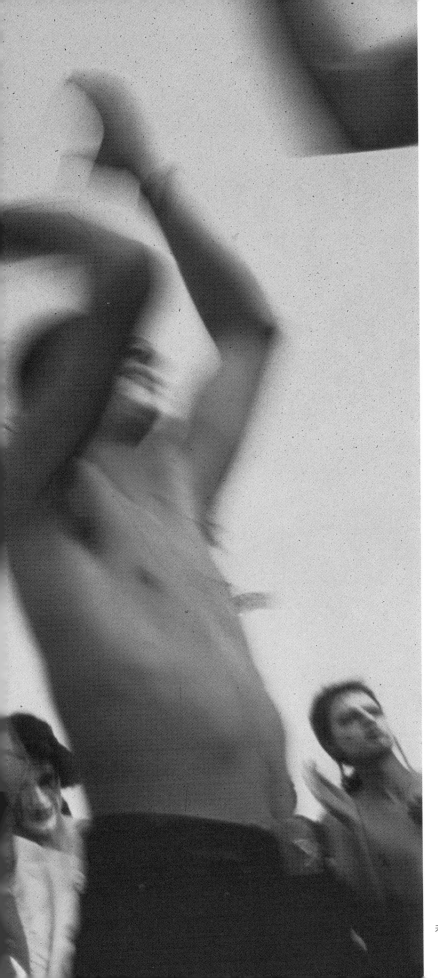

카셀 도쿠멘타 퍼포먼스 장면, 1992

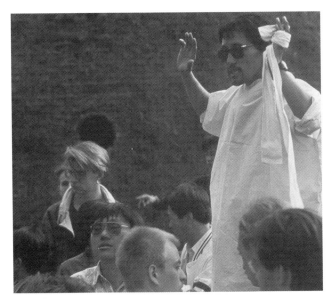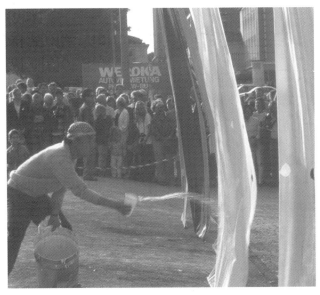
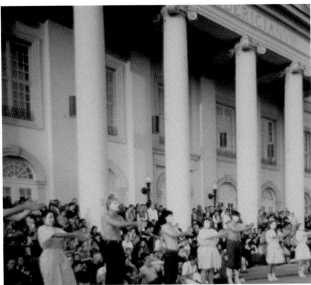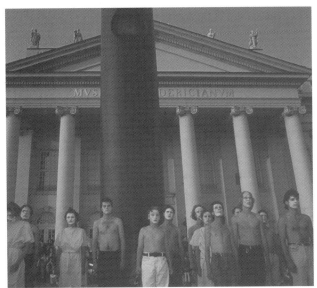
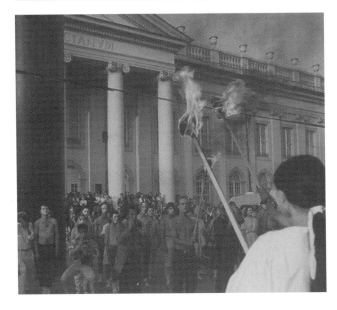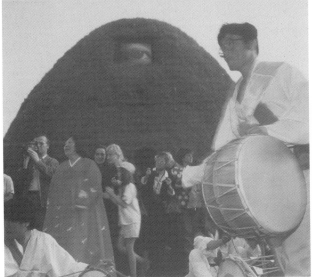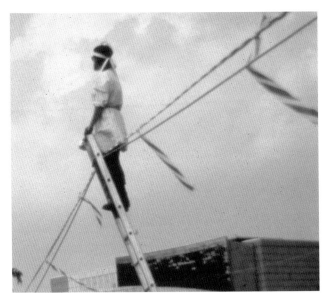

카셀 도쿠멘타 퍼포먼스 장면, 1992

그 무덤의 눈은 미묘하게 움직인다

오구라 타다시(小倉正史) | 미술 저널리스트

육군병은 무덤을 만든다. 그것을 만들기 위한 재료나 흙이든 돌이든 좋고, 집이라도 콘크리트라도 된다. 무덤은 땅바닥 콘크리트나 나무 바닥에서 일어선다. 그러나, 흙을 쌓아서 무덤을 만들 때는 그 흙을 얻기 위해 어딘가에 구멍이 뚫리고, 쌓았던 흙이 양과 같은 양의 흙이 생성되어 구멍이 생길 것이다. 아마 다른 재료를 사용할 때에도 흙을 사용해서 무덤을 만들 때처럼 분명치는 못하더라도 마찬가지의 원인과 결과의 관계가 발생되었을 것이다. 그가 만드는 무덤은 어떤 무덤이든 틀림없이 그에 앞서는 여러 가지 것들의 연쇄를 되돌아볼 수 있을 것이다.

우리 인간의 삶도 그 자체가 주어져 계속되기 위해서는 더 복잡한 여러 관계에 의해 유지되고 있을 것이다. (너무도 자명한 사실이다.)

육군병은 감히 사람 같아 보이는 무덤을 만든다. 그 무덤은 원만하게 쌓이는 것이 아니라 사람이 서 있거나 앉아 있는 듯한 형태를 취한다. 무덤은 원래 죽은 자를 땅으로 되돌아가게 하기 위해 매장할 때 그 사람의 형태에 맞추어 만드는 것이기 때문에 그곳에 매장된 사람의 형태와 비슷할 수 있을 것이다. 그 경우, 무덤의 형태는 그 속에서 잠자는 죽은 자의 모습을 상기시키는 것에 틀림없다. 그러나 육군병이 만든 무덤은 살아 있는 인간처럼 취급된다. 그 무덤의 윗부분에 구멍을 뚫어서 비디오 모니터를 설치하고 브라운관 표면에 미묘하게 움직이는 눈을 투영시킨다. 육군병의 무덤은 잠자고 있는 죽은 자의 무덤이 아니라 살아 있는 사람같이 눈을 갖추고 있다.

그 무덤은 땅바닥 위에 만들어져 죽은 자의 나라와의 연락을 유지하는 본래의 무덤 역할을 하면서, 또한 살아 있는 사람 같은 자세를 취하고 (살아 있는 사람처럼 녹음한 심장의 고동 소리를 무덤 안에 있는 스피커에서 들리게 하는 경우가 있다) 그 눈을 미묘하게 움직이게 한다. 그 눈은 먼 곳을 보고 내 시선, 우리들의 시선과 교차한다.

"인간 그 자체를 우주의 극미한 죽소체로, 인간의 눈을 인간의 극미한 응축체로 생각한다"고 육군병은 말한다. 내 눈, 우리들의 눈은 눈앞에 있는 것만을 보는 것이 아니라, 더 먼 곳에 있는 것을 볼 수 있을 것이 아닌가. 우리 인간은 땅 위에 서는 것, 즉 지구의 중력에 저항해서 직립하는 것으로 시야를 넓히려고 했으며 그 시야는 우주까지 넓으려고 한 것이 아닌가. 그리고 보이는 것을 통해서 죽은 보이게 된 것을 통해서 더욱 더 멀리 있는 것

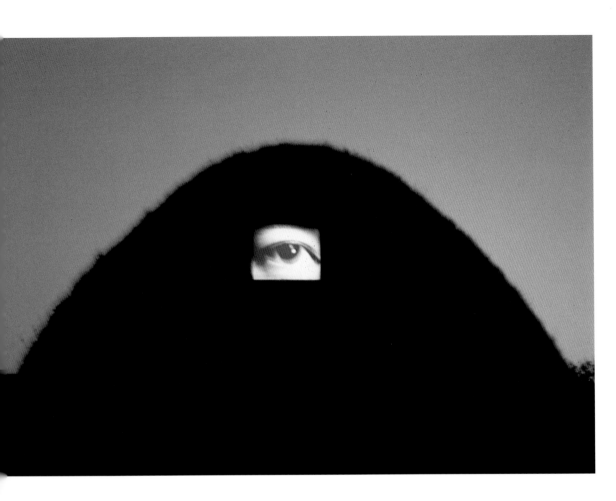

이나 그것보다 더 멀리 있어 눈에 보이지 않는 것까지 보려고 한 것이 아닌가. 미술이 성립되어 있는 이유는 그러한 인간의 기도의 하나이기 때문이다. 그래서 눈은 가끔 미술 작품에 나타난다. 보는 것의 힘, 보이지 않는 것까지 볼 수 있는 힘을 가진 존재를 우리에게 상기시키기 위해서.

그러나 육근병의 작품 속의 눈이 상기시키는 것은 그것뿐만이 아니다. 이 눈은 사람같이 서는 무덤을 통해서 땅으로 연결되어 있다. 그 땅이란 육근병 자신의 생이 주어지고 그의 존재가 육성된 땅, 인간이 의존해서 서는 땅, 사람들이 태어나서 죽은 후에 매장되는 땅, 민족이 생활과 사회와 문화를 만들었던 땅, 인류가 태어난 땅인 것이다. 그 땅 위에서 한 사람들의 생애, 민족, 그리고 인류의 역사가 벌어져 왔다. 그 땅 위에서 사람들은 번영을 원하고 마음의 평화를 추구했을 뿐만 아니라 서로가 싸우기도 했다. 다른 곳에서 온 사람들이 그곳에 뿌리를 내린 사람들을 지배를 한 것으로, 지배를 당한 사람들의 마음 속에 잊을 수 없는 기억을 남게 한 일이 있었다.

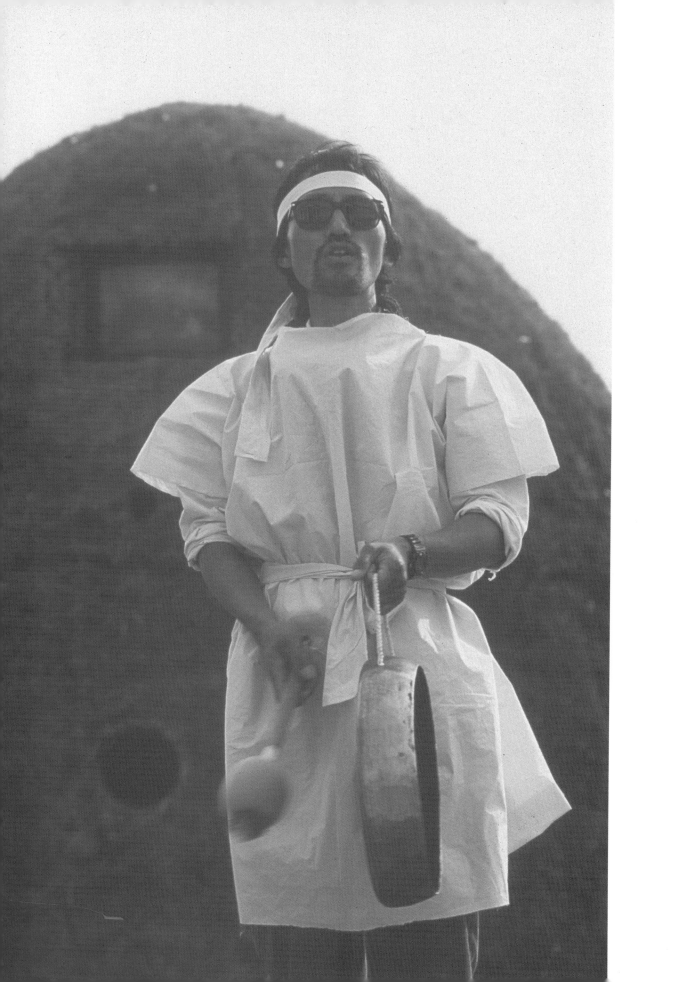

물론 나는 내 자신이 속하는 나라, 일본이 한반도를 식민지화시켰다는 사실을 생각하지 않을 수 없다. 우리 일본 사람들은 그 당시에 한 민족에 속하는 사람들의 운명을 농락했고, 그 문화도 없애버리려고 했었다.

육근병의 무덤의 눈은 땅 위에서 벌어진 그러한 여러 가지의 일들, 그의 기억 속에 찍혀진 일이나 그 자신이 직접 경험치 않았더라도 먼 과거로부터 의식 속에 전해진 것을 틀림없이 보고 있을 것이다. 그러나 그 시선은 그 자신의 존재에 관계된 개인적 일이나 그가 속하는 민족에게 일어난 일의 연쇄를 되돌아 가면서 더 먼 곳까지 가 있을 수 있을 것이다. 모든 존재의 근원, 그리고 우주의 기원까지도 모든 존재가 하나의 전체를 만들고 있는 절대적인 공간까지. 즉 눈에 보이지 않는 궁극적인 곳까지.

육근병은 그 작품을 만드는 것과 동시에 퍼포먼스를 하는 경우가 있다. 그럴 때 그는 자신의 몸을 보이는 것으로서 관객 눈 앞에 드러내고 (마치 그가 만드는 무덤처럼) 그 자신의 몸동작과 운동으로 관객들의 눈을 어딘가로 유도한다.

그는 그 퍼포먼스를 통해서, 그가 만든 무덤의 눈이 보고 있는 방향을 가리키려고 한다. 그는 외치고, 움직이고, 멈추고 있는 무덤보다 더 세차고 직접적으로 그가 태어나서 머지 않아 되돌아가야 할 땅과의 관계에 대해 이야기하고 그러한 땅과 연결되는 그 자신이 하나의 눈이라는 것을 가리키면서, 그 몸의 움직임을 무덤의 눈이 보고 있는 먼 시선과 겹치게 한다.

우리들이 땅과 관계하는 방법은 개인마다 차이가 있을 것이다. 비슷한 종류의 인간이면서도, 각 개인의 삶은 사람마다 다른 방법으로 땅과 관계되며 유지되고 있다. 소속하는 민족이 다르면 그 차이가 더 분명할 것이다. 그러나 먼 곳을 보는 눈, 혹은 먼 곳을 보려고 하는 눈은 다같이 한 방향을 볼 수 있을지도 모른다.

육근병의 무덤의 눈이 보는 시선은, 개인마다 다른 우리들의 시선과 교차하고 개인마다 다른 우리들의 시선과의 사이에서 움직이면서 더 먼 곳을 보도록 유도하고 있는 것이다.

육근병 비디오아트의 세계
: 눈[目]의 영역과 접신[接神]의 영역 사이

이인범 | 상명대학교 조형예술학과 교수

어느덧 20년 전 일이 되었다. 그런데도 독일 카셀의 프리드리히 뮤지엄 광장에 설치되었던 비디오 아티스트 육근병의 카셀 도쿠멘타 9 프로젝트 〈the sound of landscape + eye for field = "Rendezvous"〉(1992)는 기억에 선명하다. 뮤지엄 빌딩을 향하여 광장 한가운데에는 부풀어 오른 흙무덤 봉분이, 그리고 그와 마주한 빌딩 입구 쪽에는 대형 원주가 'eastern eye'와 'western eye'라는 이름으로 설치되고, 그 각각에 박힌 두 대의 TV 모니터에서 서로를 마주보며 껌벅이는 육근병의 비디오 '눈[目]'들. 육근병은 그렇게 우리의 기억의 공간 어딘가를 점유하고 있다. 이후 그는 주로 일본, 독일, 영국, 미국, 프랑스, 벨기에, 스페인, 캐나다, 오스트레일리아… 세계 곳곳의 주요 미술관, 비엔날레, 갤러리, 공공장소들에 불려 다니며 작품활동으로 분주했다. 우리에게도 몇몇 기획전과 개인전을 통해 간간이 비디오·드로잉·사진 등 그의 작업들이 소개되지 않은 것은 아니다. 그런데 유감스럽게도 풀리지 않은 채 마치 미제사건같이 남겨진 20년 전 카셀의 기억에 가름할 만큼 제대로 모습을 갖춘 전시가 열린 적은 없다.

육근병전이 일민미술관 주최로 이 나라 서울 한복판에서 미술관급 전시로는 처음으로 개최된다. 이번에는 본격적인 〈Survival is History〉, 〈Transport〉, 〈Messenger's Message〉, 〈Nothing〉, 〈Apocalypse〉 등 여러 프로젝트들이 출품된다. 그 가운데에는 카셀 참가 직후 발표된 〈Survival is History〉가 포함되어 있으며 드로잉·사진작업·에스키스 등을 포함해 아카이브도 설치되어 작업의 동인이나 생각의 출처, 그간의 활동 경과들을 짚어볼 기회가 될 것 같다. 미술계로선 이제 50대 중반에 들어선 비디오 아티스트 육근병을 제대로 대면하는 일뿐만 아니라 카셀의 기억을 다시 불러낸다는 것은 미룬 숙제를 하나 풀게 되는 것 같아 반갑다. 가깝게 하기엔 너무 멀리 있던 카셀 도쿠멘타도 이제 문득 바로 우리 옆에 와 있는 것 같다. 마침 올해엔 그에 이어 오랜만에 다시 젊은 전준호&문경원, 양혜규가 카셀에 초대되었다.

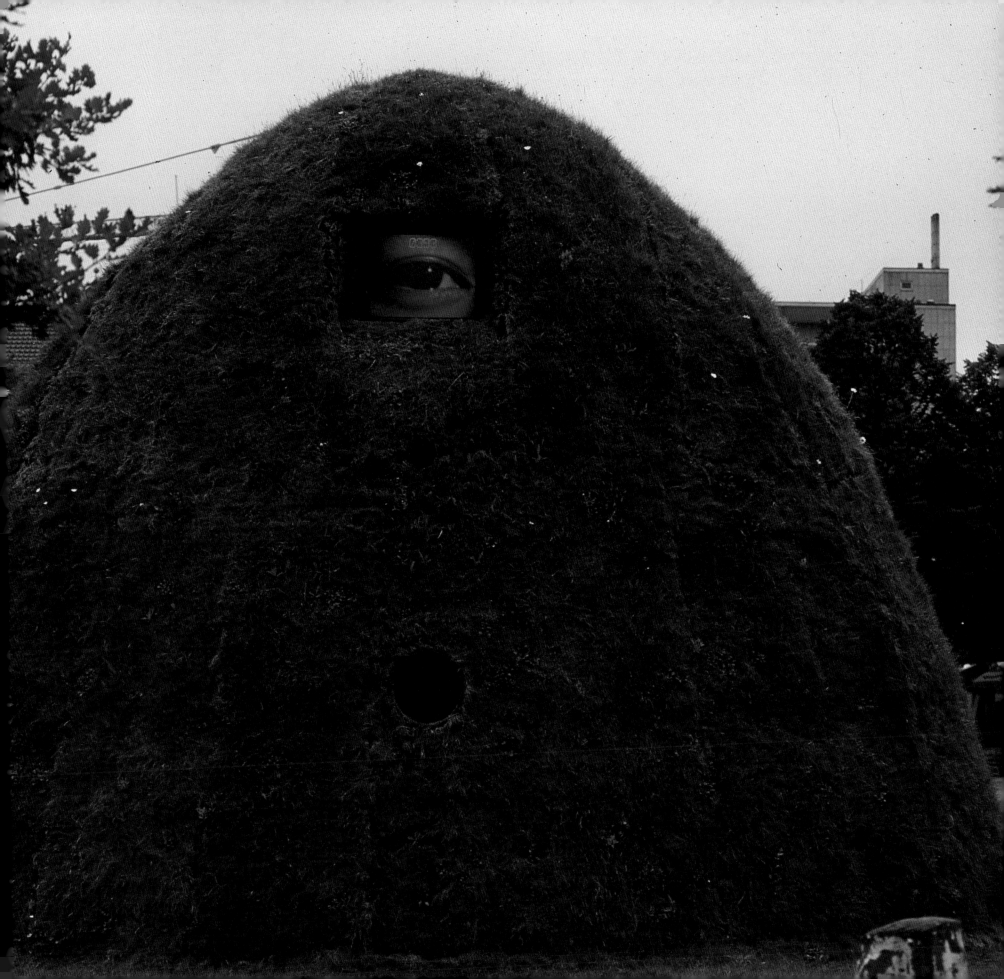

Plan for Documenta Works 1992

The work '11 be done with the title of Rendezvous

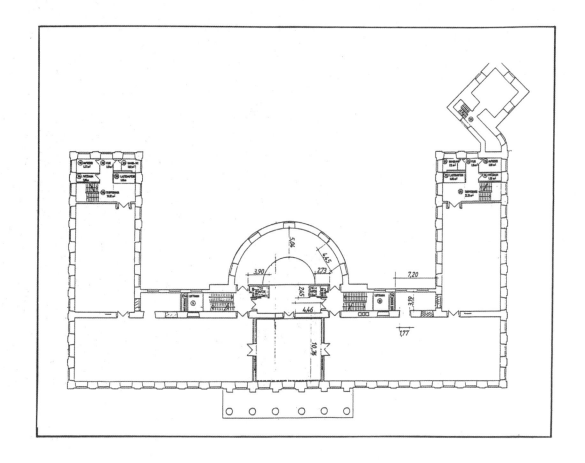

INSTALLATION
WORKS-2 piece

TOTAL = 2

MUSEUM
FRIDERICIANUM
● INSTALLATION
WORK - 1

●INSTALLATION
WORK - 2
(K, ZYZ)

FRIDERICO II
STATUE

LAN FOR DOCUMENTA
NSTALLATION · 92

YOOK, GEON-BYUNG

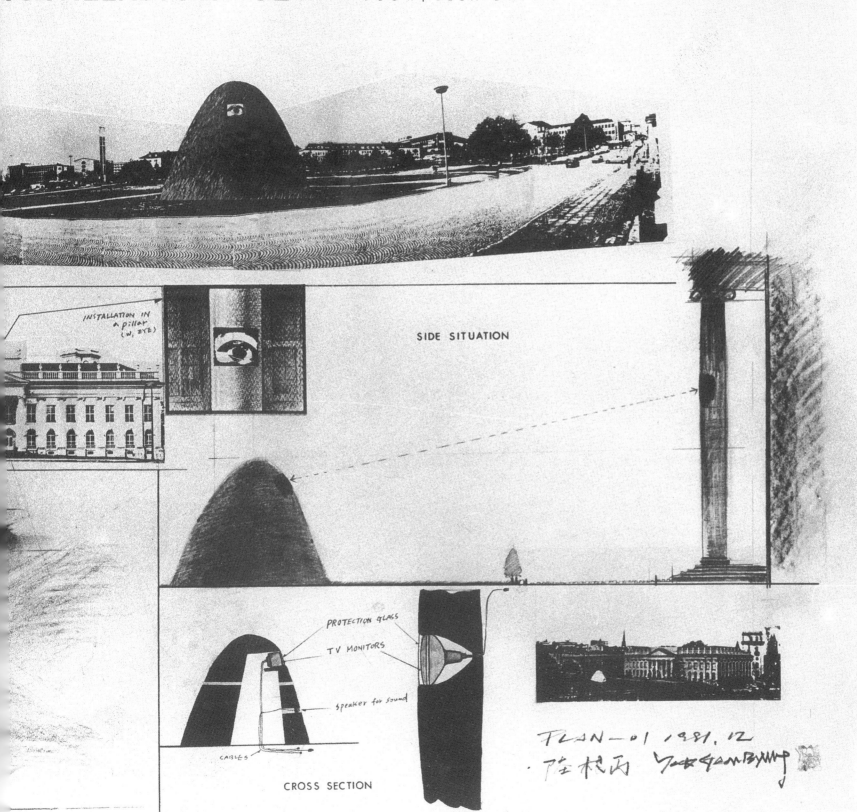

INSTALLATION IN a pillar (w, EYE)

SIDE SITUATION

PROTECTION GLASS

TV MONITORS

speaker for sound

CABLES

CROSS SECTION

PLAN—01 1981. 12

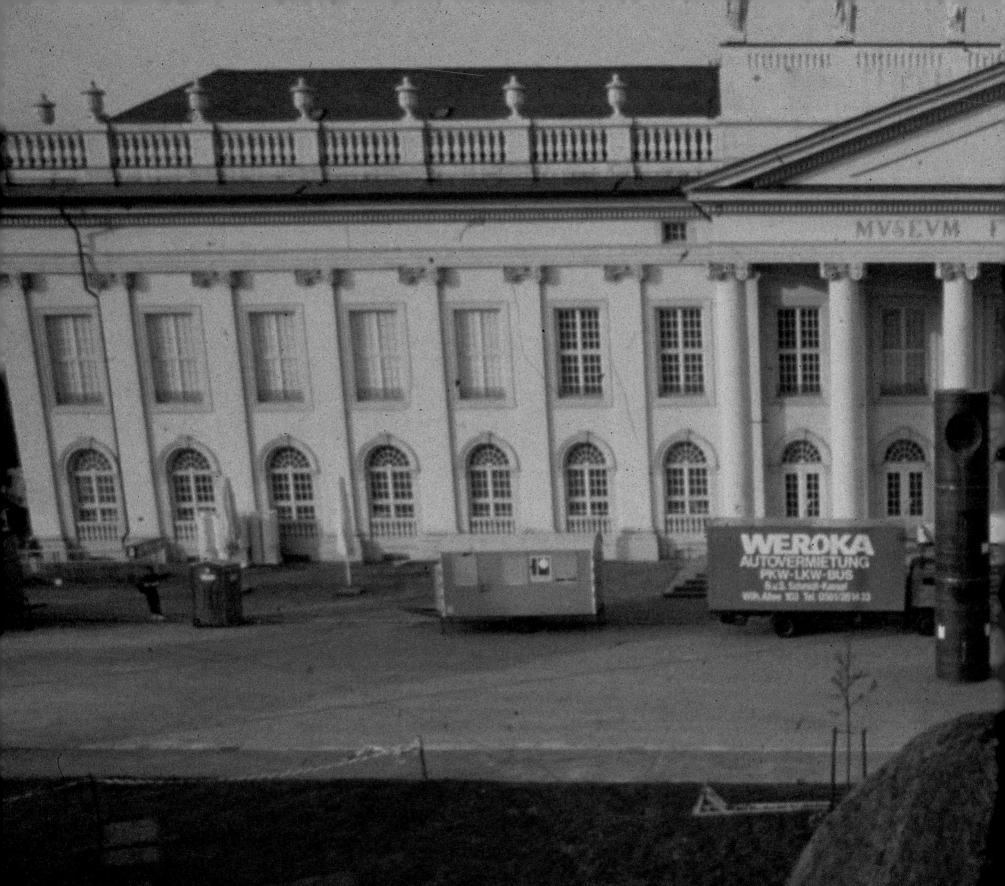

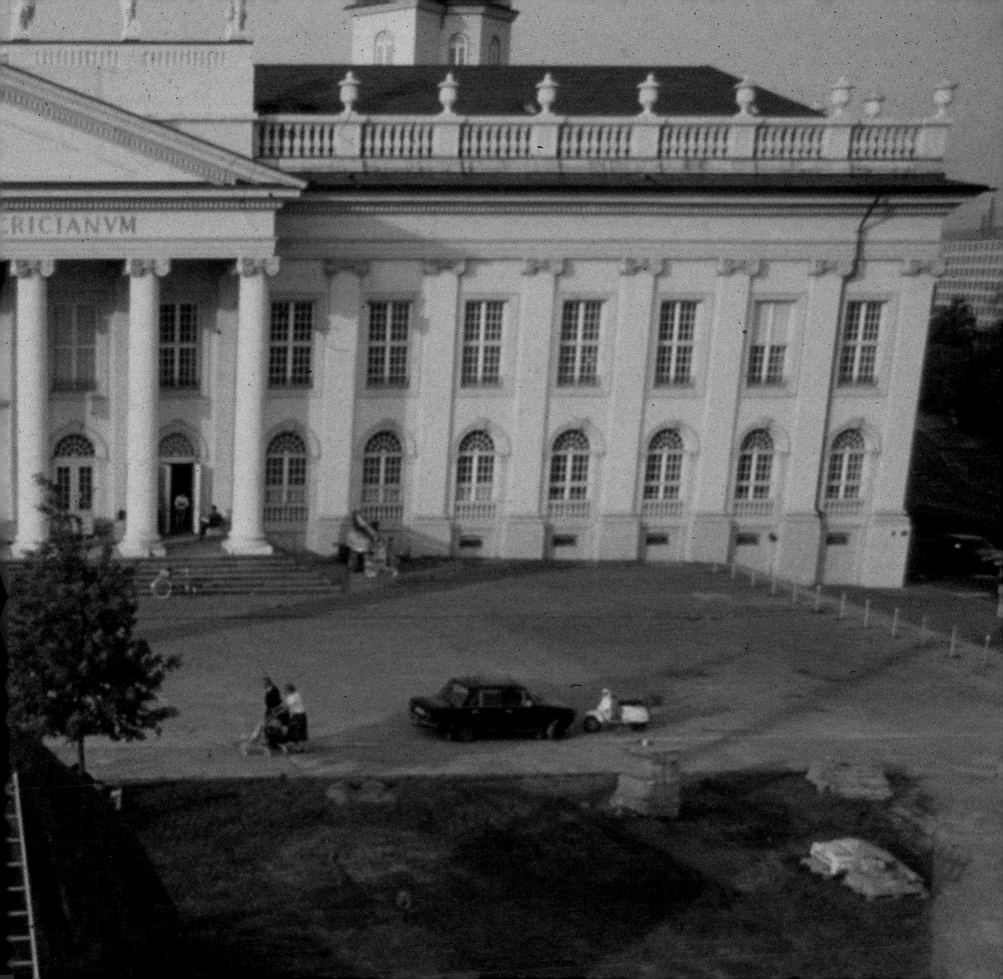

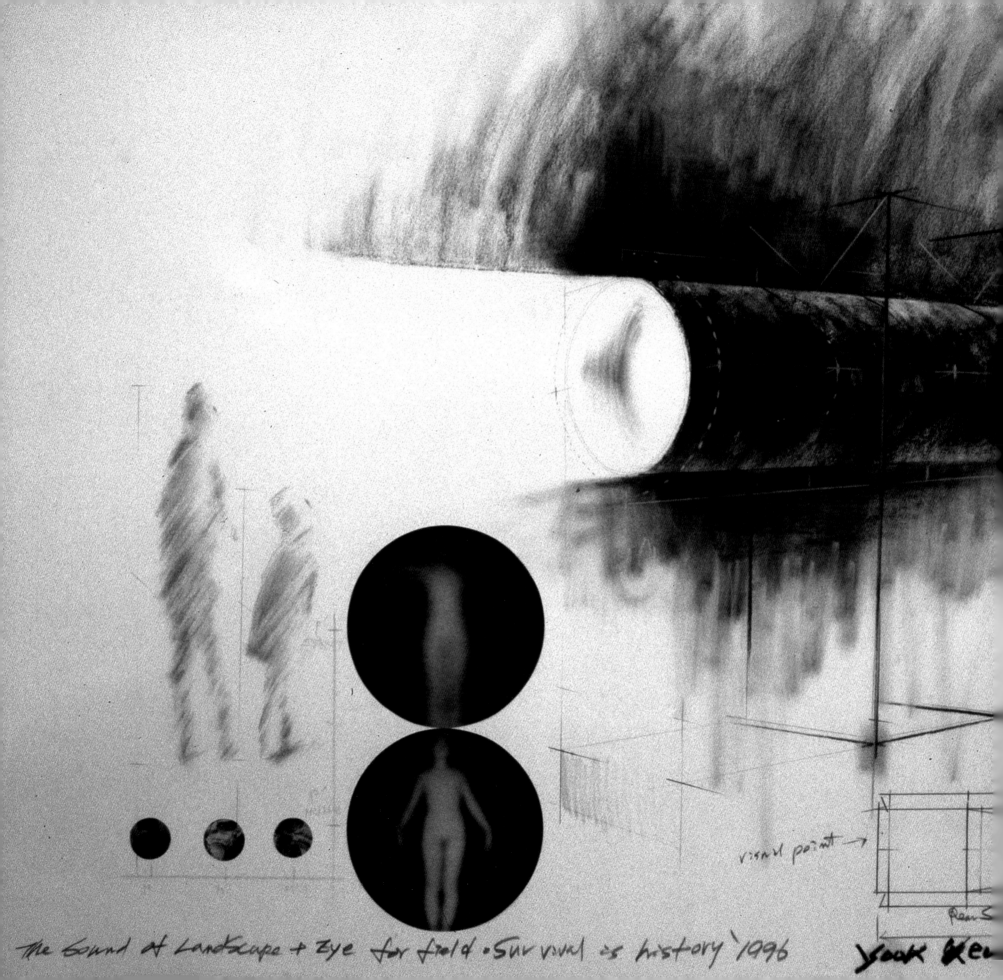

the Sound of Landscape + Eye for field · Survival as history '1996

육근병의 〈Survival is History〉 프로젝트는 이래저래 들어가는 입구라 할 만하다. 이 작품은 일찍이 1995년 일본 미토예술센타의 〈마음의 영역〉전과 프랑스의 리옹비엔날레에 출품되어 크게 주목받았던 것이다. 그리고 이어 다시 벨기에 코템갤러리에도 전시되어 현재 축소된 크기의 작품이 벨기에 궁 정원에 설치되어 있기도 하다.

어두운 블랙 큐브 안 바닥에 가로 놓이는 지름 240cm, 길이 600cm의 녹슨 철판 원통형의 작품은 우선은 어둠 속에서 밀고 나오는 그 육중한 녹슨 철판으로 된 조각적 원통관 형태의 볼륨으로 그 자체가 이 땅을 딛고 사는 우리에게 물리적 현실로 압도해 온다. 그럼에도 불구하고 원통관은 튜브, 동굴, 구멍, 탯줄, 혈조, 역사의 흐름같이 그것이 주유하는 빛과 영상 이미지들과 더불어 연극적으로 다가선다. 원형 스크린을 가득 채우는 커다란 그 특유의 '눈'동자의 의구심에 찬 움직임으로 시작하여 약 6분에 걸치는 동영상 이미지들은 분명한 내러티브 구조를 지니고 있다. 이내 두 발 직립 보행으로 진화해 가는 인간의 걸음걸이로, 그리고 그 생물학적 보행이 군대 열병식, 전쟁 포격 장면, 피난과 기아의 행렬 등 알제리 독립전쟁, 한국전쟁, 베트남전쟁, 광주민주항쟁, 각종 재난, 기근 등 어디론가 향해 걸어가는 인간들의 반복되는 사회학적 보행 모티브들이 반복적으로 전개되는 가운데 환경공해, 한 송이 연꽃, 성철 스님 등의 모습들에 이르기까지 제2차 세계대전 이래 전개된 문명화한 지구촌의 인간 가족의 삶의 양태들을 만나게 된다. 그렇긴 해도 INA Institut National de l'Audiovisuel 프랑스의 필름 컬렉션에서 비롯된 이 시각 이미지들만으로는 흔하디 흔한 다큐멘터리 필름 모음에 지나지 않는다.

그 예술적 전환은 긴장감을 유발시키는 다음과 같은 조치들을 통해서 일어난다. 역사적 사건 기록 이미지들과 함께 흐르는 잉태한 임산부의 태내음과 생명체의 심장 박동 소리, 그리고 스스로 조형한 전자 음률. 마치 그리드같이 기계적으로 역사와 시간의 흐름을 분절시키는 듯이 속도있게 명멸하는 3781, 3782, 3783… 등 아라비아 숫자들. 커다란 눈동자로 시작하여 이미지 스크린의 '역사 시대 저변에 선명하게 잔잔하게 자리'하며 그 위쪽에서 이미지들과 이질적으로 동거하며 시종일관 두리번거리는 눈동자. 그 눈의 움직임과 더불어 어딘가로 무엇인가를 주시하며 잰걸음을 하는 한 프랑스 기자의 두 '눈'이 오버랩되며 유비되는 마지막 장면. 등등.

그런 점에서 그 '눈'들은 카셀의 작업과 이 작업을 이어주는 끈끈한 끈이다. 우리의 눈길을 낚아채는 것은 이 작품에서 역시 여지없이 불가사의하게 껌벅이는 그 눈동자이다.

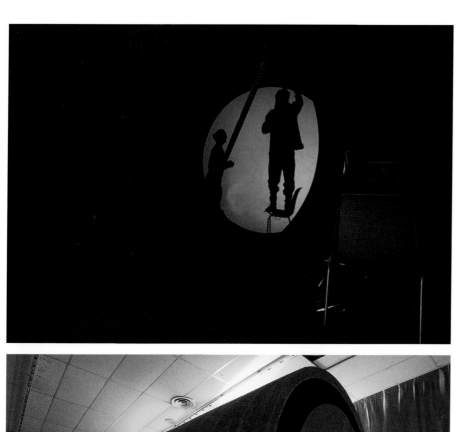
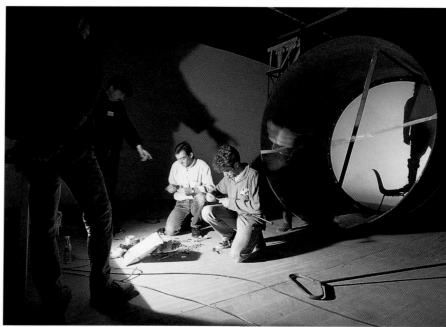
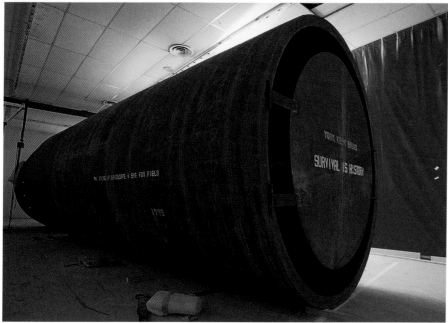
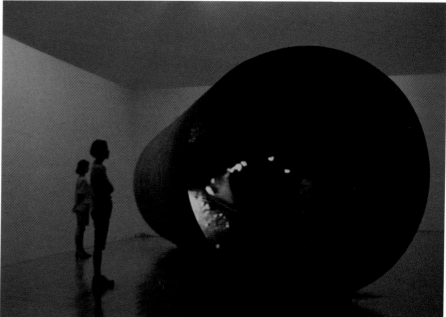

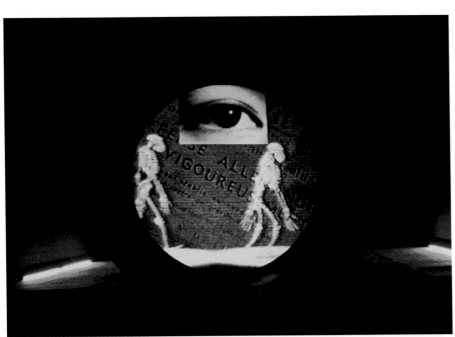

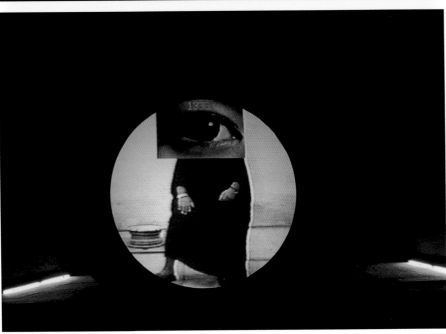

생존은 역사다, 리옹비엔날레, 1995

플롯과 내러티브를 지니고 있다는 점에서 이 작품 〈Survival is History〉는 무덤과 원주탑에서 그저 마주하며 말없이 껌벅이던 카셀의 '눈'과는 명백한 차이를 드러내는 듯하다. 하지만, 그럼에도 불구하고 이야기 구조가 여기서 그다지 핵심적인 요소로 다가오지 않는다. 그런 점에서 이 작품의 설득력 역시 오로지 껌벅이는 눈동자만이 모니터를 가득 채웠던 카셀 프로젝트의 그것의 연장선상에 있다. 그렇게 보면 누가 뭐래도 그 '눈'의 발견은 그에게 초기 출세작들을 가로지르는 핵심적 주제라 할 수 있다. 분명히 그 즈음 작가 육근병에게는 "눈은 세상 만물을 거짓 없이 직시하는 특성을 지니고 있어 인식하고 또 표현할 수 있게 해" 주는 그 무엇이었다.

그가 시각을 인식에 비유해 온 동과 서를 막론하고 유구한 인간들의 철학적인 관심사를 읽어낼 줄 아는 작가였다고 생각되는 것은 그 때문이다. 라캉의 생각을 빌리자면, 어떤 의미에서든 이 작품은 시각적인 개입과 시각적으로 구현된 욕망의 부산물들이라 할 수 있다. 그리고 여기서 확인되는 다큐멘터리 영상들이나 원통형 오브제, 그리고 '눈'을 포함한 그가 개입한 그 밖의 실천들은 삶의 조건이나 역사적 사건을 재현하는 주체로서 작가의 실측적 공간 이미지와 그 발견 대상인 역사적 사건을 향한 응시의 시각경험이 겹쳐진 이미지 스크린임에 분명하다. 그런데 그의 '눈'이 그 자신의 인식의 결과를 우리에게 명료하고 확실하게 제공하기보다는 오히려 우리를 구성하는 욕망들에 대한 극도의 자의식이나 더 나아가 우리의 시각에 대한 의구심으로 내모는 것은 이상한 일이다. 다큐멘터리 필름의 앵글들, 거기에 개입하는 그 특유의 영상 속의 '눈'들, 그리고 작품에 참여하는 관람자의 '눈'들이 겹겹으로 겹쳐지는 가운데 주체를 생산하고 권력을 기획하고 문명의 기저가 되어왔던 시각성에 대한 우리의 신뢰는 여지없이 요동치게 된다.

그렇게 그는 '눈' 자체에, 더 나아가 근대적 시각성에 지지기반을 둔 인간들의 인식·권력·문명의 정당성에 도발적으로 질문을 던진다. 그래서 시각성뿐만 아니라 그에 기댄 자신의 예술의 존립 근거마저 흔드는 것 같다. 육근병이나 그의 작업, 그리고 그의 '눈'은 주체와 대상, 동과 서, 전통과 현대 그 어느 편에도 속한 것 같지 않다. 다만 그의 '눈'이 임재하는 작품들의 경우 어느 작품에서든 각각의 모습으로 자신을 드러내고 있다. 예컨대, 1989년 상파울로비엔날레에서는 주역周易의 세계관에서 음양이라고 하는 우주 생성의 원리로, 카셀에서는 동서 문명의 마주보기이자 만남의 장소로 작동되고 있다.

일본 오사카 기린프라자의 우정 프로젝트, 유엔 프로젝트, 일제 강점기 위안부 강제 연행 프로젝트 등에서도 다르지 않다. 그래서 우리를 낯설게 하고 불가사의함에 빠뜨리는 그의 '눈'이 위치하는 곳은 범신론적으로 세계를 잇는 통행로 그 어디쯤임을 알 수 있다.

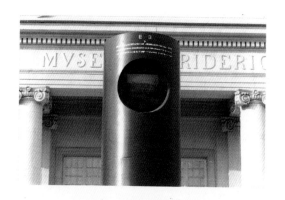

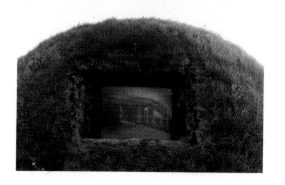

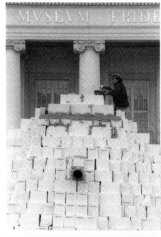

KEUNBYUNG YOOK

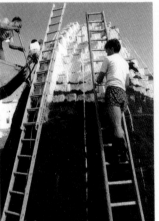

Die Kombination der Elemente Geschlossenheit und Suche nach Kontakt. *KeunByung Yook* hat mir einmal eine Erinnerung aus seiner Kindheit erzählt, an die Innenhöfe in Korea, die meist völlig geschlossen sind und eine eigene Pforte haben. Man kann nur durch eine kleine Öffnung der Pforte diese Realität anschauen. Es ist nur ein Bild, das man nicht braucht um sich seinen Arbeiten anzunähern - es ist aber eine Möglichkeit. Was er hier macht, sind diese zwei geschlossene Formen, die geschlossenen Präsenzen, die durch diese eine kleine Öffnung, den Monitor, kommunizieren. Durch das Auge, was die die direkteste Kommunikation ist, die man sich denken kann. Das Auge sei der Spiegel der Seele, sagt man. Es sind die Augen von Kindern, Spiegel der Reinheit. Auf der einen Seite hat man eine organische Form, die an einen Hügeln, an ein Grab, oder einen Mönch mit weiter Kutte erinnern kann. Eine geschlossene, wirklich mit der Erde verbunden Urform. An der anderen Seite hat man die klassische Säulenform, die auch einen organische Herkunft hat, weil sie in gewisser Weise vom Baum abstammt. Sie ist aber eine Kulturform geworden ist. Er hat sie in Metall ausgeführt und sie damit auch zum Zeichen für unsere westliche Welt. Doch letztendlich sind sie offen und reden miteinander. Und um dieses nicht zu einem geschlossenen Bild zu machen, installierte er einen dritten Monitor im Fridericianum. Denn es geht nicht nur um ein Zeichen, sondern um den Versuch, die Leute Kontakt spüren zu lassen. Das Auge ist nicht das Auge Gottes, sondern das der Welt. Jedes Augen ist wie Mund mit dem geredet wird, eine Präsenz, eine Anwesenheit an einem bestimmten Ort. Zur Eröffnung veranstaltete Yook ein Fest zu dieser Arbeit, zu dem er alle Kasseler eingeladen hat. So kamen die asiatische Gemeinde und Europäer zusammen.

KEUNBYUNG YOOK (*1957 Jenn-Buk, Korea, lebt in Seoul).
Rendez-vous '92. Sound of Landscape + Eye for Field,
1991/1992

242

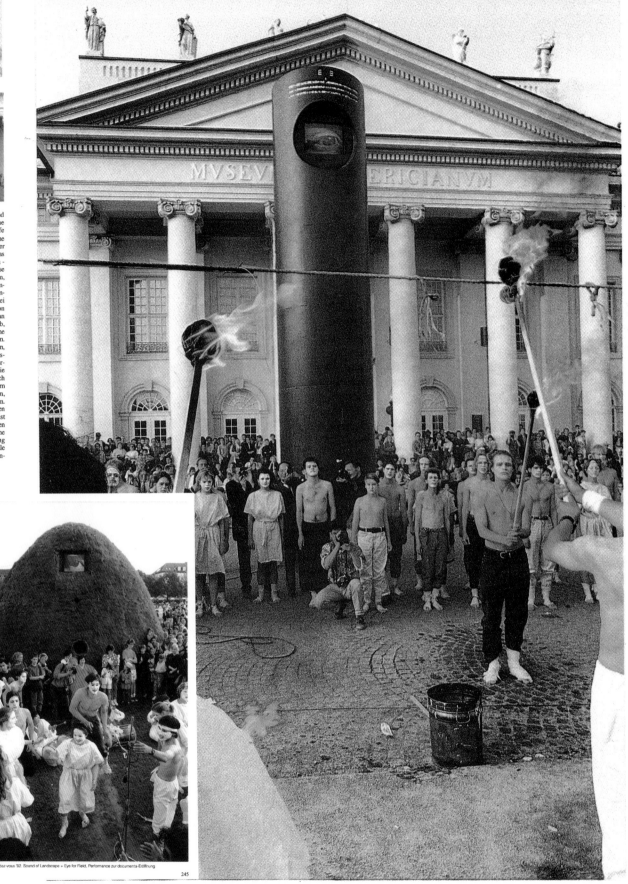

MICHAEL HÜBL

Auf der documenta zu Hause

1.

Seit Gorbatschow in Rußland nicht mehr Herr im Hause ist, scheint er zumindest beruflich das Dasein eines Edelnomaden zu führen. Doch Trost Trost kommt von den Verfolgten: Just die Juden boten ihm jüngst ein Zuhause, selbst seit fast zwei Jahrtausenden gezwungen, sich in alle Welt zu zerstreuen, oft um die blanke Existenz zu retten. Während eines Israel-Besuchs Mitte Juni dieses Jahres forderte man Gorbatschow auf zu bleiben[1]: Er und seine Frau könnten es so schön haben. Der letzte Generalsekretär der KPdSU lehnte eine Übersiedelung ins Gelobte Land zwar ab, nutzte jedoch die Gelegenheit, um seine Politik in punkto Freizügigkeit zu rechtfertigen: Er habe die Juden deshalb nicht aus der Sowjetunion ausreisen lassen, weil er sich nicht von all den qualifizierten Arbeitskräften habe trennen wollen[2]. Dachte er an Handwerker für sein Europäisches Haus?

Damals vielleicht, als er noch regierte. Inzwischen sind die Zeiten, da man in Europa vor Freude über eine unierte Zukunft aus dem Häuschen geriet, erst einmal vorbei. Der Begriff "Europäisches Haus", einst Synonym für einen friedlichen Ausgleich zwischen Ost und West ist durch den Gang der Geschichte zunächst überholt. Statt dessen wird deutlich, wie nach dem Zusammenbruch der sogenann-

ten Nachkriegsordnung neue und alte Machteliten ihre Claims abzustecken versuchen und wie sie unter dem Schlagwort der nationalen Identität Klein- und Kleinstterritorien entstehen. In der Abgrenzung suchen die verschiedenen Gruppen ihr Heil, wobei sie sich darauf berufen, daß in den staatlichen Gebilden, in die sie bislang eingebunden waren, ihre "nationale Identität" unterdrückt worden sei. Jetzt sind sie selber wer - jedenfalls dem Gestus nach und um den Preis, daß nunmehr andere Minoritäten niedergehalten werden.

Diesen Prozessen der Separation und Abkapselung innerhalb des ehemaligen Ostblocks entsprechen bis zu einem gewissen Grade die ausländerfeindlichen Programme rechtsradikaler Gruppierungen, wie sie sich in den westlichen Demokratien etabliert haben. Allen historischen und sozialen Unterschieden zum Trotz gibt es mindestens eine Gemeinsamkeit: das Prinzip der Abschottung als vermeidlichen Schutz vor den Fährnissen einer Zukunft, die offenbar als bedrohlich empfunden wird. Im Westen löst vor allem die zu erwartende Migration aus Afrika, insbesondere aus dem Maghreb, aus der ehemaligen Sowjetunion, aber auch aus Asien Ängste aus. Vor dem Fremden flüchtet man sich in Wagenburgmentalität. My home is my castle. Deutschland den Deutschen. Ralf Dahrendorfs jüngst publizierter

KEUNBYUNG YOOK

LOUISE BOURGEOIS

504

KEUNBYUNG YOOK, Rendez-vous '92. Sound of Landscape + Eye for Field, Performance zur documenta-Eröffnung

245

메신저의 메시지, ACAC 아오모리 컨템포러리 아트센터, 2009

LA BIENNALE DE LYON

DÉCEMBRE 1995

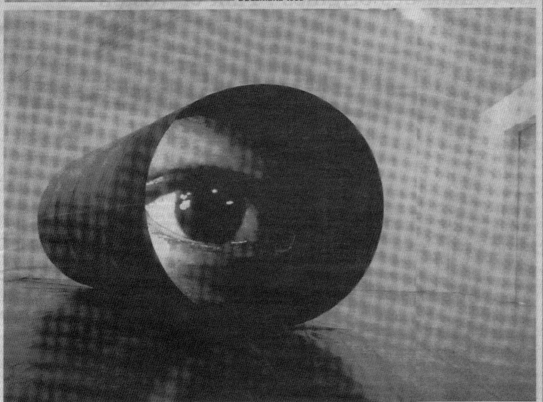

Yook, In Situ ; 1995. (DR).

L'image mobile

Nous sommes en 1995, l'année où le cinéma fête son centenaire, à Lyon, la ville des frères Lumière : deux bonnes raisons pour vouer la 3e Biennale d'art contemporain à l'image mobile. Bien que cette édition n'ait pas cet intitulé – de fait elle n'a pas de titre –, l'idée d'image mobile est propre à fédérer ce qu'elle présente : « le meilleur de l'art s'appropriant, d'une manière ou d'une autre, le récit cinématographique, la culture de la vidéo et la pratique de l'informatique », nous disent les commissaires de l'exposition, Thierry Prat, Thierry Raspail, Georges Rey.

Soixante-quatre artistes de tous les continents ont été réunis dans le nouveau musée et au Palais des Congrès, ici pour un parcours « historique » depuis les premiers bricolages de téléviseurs jusqu'à la maîtrise des technologies nouvelles, là pour une traversée de la création d'aujourd'hui avec ses glissades et débordements d'un moyen d'expression à l'autre, les artistes se servant tout naturellement, à leur convenance, de la vidéo, de l'interactivité, du réseau télématique, des images virtuelles. Parmi les œuvres présentées, vingt-trois sont des installations historiques signées Nam June Paik, Wolf Vostell, Peter Campus, Dan Graham..., et vingt-neuf sont des créations pour la Biennale.

A cet événement correspond un autre événement : la Biennale inaugure le Musée d'art contemporain de Lyon, sur la rive gauche du Rhône, au cœur de la Cité internationale, dont le « patron » est l'architecte Renzo Piano.

G. B.

Auge im Sand: Kunst nur für die Hamburger

Leise metallische Musik klingt durch den weißen Raum. Ein großes Auge blinzelt. Starrt aus einem hohen Erdhügel – auf einem Monitor. Es ist das Auge eines neunjährigen Jungen, beobachtet einen zweiten, kleineren, runderen Erdhügel.

Auch dort zwinkert ein Monitor-Auge – das eines Mädchens. Ein Projekt des koreanischen Künstlers Keun Byung Yook (36) – extra für Hamburg geschaffen. Bis zum 17. April in der Villa Lupi (Heußweg 40).

Der Koreaner, Star der letztjährigen Documenta, will mit seiner Arbeit den Zusammenhang zwischen Mann und Frau, zwischen Leben und Tod (die Hügel sehen aus wie koreanische Gräber) erklären. „Solche ovalen Konstruktionen gibt's in der Natur überall. Diese wirkt natürlich, sympathisch. Mit der runden Form beginnt das Leben (Spermien, Bauch, Busen) und endet es (Grabhügel). Bei Mann und Frau." Geöffnet: mittwochs bis sonnabends 16 bis 19.30 Uhr. dg

Vom koreanischen Künstler Keun Byung Yook (36) extra für Hamburg entwickelt: zwei große Erdhügel mit Monitor-Auge.
Foto: Sybill Schneider

Ab heute: Großes Tanz-Theater auf Kampnagel

Sie kommen aus Belgien, Frankreich und Portugal. Spitzencompagnien aus Westeuropa – ab heute abend bei den dritten internationalen Tanztheaterwochen auf Kampnagel. Im Zentrum des dreiwöchigen Spektakels: der Hamburger „Kassandra-Komplex" (27.3. bis 7.4.). Heute abend (20.30 Uhr): „Verdi Prati" – Porträt eines Tänzers (Leoni/Raimund Hoge). Auch mit dabei: „Black Blanc Beur", „Speeltheater Gent", „Tanzfabrik Berlin", „S.O.A.P. Dance Theatre Frankfurt".

+++TELEX+++
+++ Die Winterhuder Komödie verlängert „Barfuß im Park" bis zum 15. April. Der Vorverkauf beginnt am 2. April. +++ Morgen in der Musikhalle (19.30 Uhr): das „San Francisco Symphony Orchestra". +++ Indonesischer Abend im Museum für Völkerkunde zugunsten der Erdbebenopfer der Insel Flores: Freitag, 20 Uhr, mit Tänzen, Musik und Schattenspiel. Eintritt: 20 Mark. +++ Nächste Malersaal-Premiere: „Das stille Kind" (deutsprachige Erstaufführung). Sonnabend, 19.30 Uhr. +++ Kuriose Zahlungsmittel (Salzbarren, Perlen, Federn) aus außereuropäischen Ländern stellt die Commerzbank am Gänsemarkt ab heute aus.

Das Universum im Auge

„The Sound of Landscape for the Harmony of the Male and Female Principle": ein Installationsprojekt von Keun Byung Yook in der Villa Lupi

Wer während der letztjährigen Documenta auf den Eingang des Kasseler Museums Fridericianum zuläuft, realisiert einen übermannshohen, grasbewachsenen Hügel neben, dessen regelmäßig geformter Buckel sich vor der Raumfläche aufragt. Ein in obere Bereich der künstlichen Erhebung eingebauter Bildschirm zeigt unablässig ein menschliches Auge, während aus dem Innern merkwürdige Naturlaute drangen.

Seit einigen Jahren stellt der Künstler Keun Byung Yook hügelhafte Skulpturen in kaum differenzierte Variationen her und präsentiert sie unter der Bezeichnung „The Sound of Landscape • Eye for Field" vor einem mittlerweile weltweiten Publikum.

Der Mittfünfziger, der in seinem Heimatland Kunstpädagogik und „Westliche Malerei" studierte, läßt sich bei diesen Arbeiten vom Aufbau der traditionellen koreanischen Hügelgräber inspirieren, zwischen deren ei als Kind sorglos gespielt habe – geborgen durch die runden

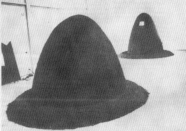

Keun Byung Yook: „The Sound of Landscape for the Harmony of the Male and Female Principle"
Foto: Mahns-Techau

Formen, die für ihn Ursprünglichkeit und Naturverbundenheit bedeuten. „Von daher kann ich meinen Sehnen nach einer neuen Geburt mit die Ovalformen als beste ansinnlichen", erklärt Yook, dessen Anliegen es ist, von subjektiver Warte aus auf die allgemeingültige Gesetz der Naturgeschichte zu verweisen, welches in der koreanischen Philosophie durch die Gegensätzlichkeit von Strukturalität und Dynamik, von Yin und Yang, bezeichnet wird. Der Mensch ist für Yook eine Verkörperung der Universums, der komplementär Gegensatz auf dieser Ebene zwischen Struktur und Reduktion des Menschen auf sein Wesen. Für die Inszenierung einer Spannungsfeldes der Polaritäten diente auf der Documenta eine hohe, dem Hügel gegenüberliegende Stahlsäule – ebenfalls mit einem Bildschirmauge bestückt. Prägnanter noch formuliert Yook seine Botschaft mit der Installation „The Sound of the Landscape for the Harmony of the Male as Female Principle", die jetzt in der Galerie der Villa Lupi zu sehen ist. Hier stehen zwei Torthügel gegenüber und sehen einander in die elektronischen Zyklopenaugen. Die eine Skulptur im höher, schlanker und wirkt in Phallus-Symbolik, der Fernseher zeigt ein männliches, europäisches Auge. Der andere Haufen ist breiter, gedrungener und zeigt über einer weiblichen Brust oder ein Auge aus der Entfernungen abgesondert zu werden, die durch den Schwarzweiß-Bildschirm, die Einigkeit und die Gestalt des Monitorums entstehen und die Sensationskigkeit des Gegenübers in das Bewußtsein rücken.

Die extreme Spannung zwischen den beiden Hügeln, die dem Titel des Werkes zu widersprechen scheint, sieht Yook allerdings als Voraussetzung der Charakteristikum der Harmonie, als „fertige Form der Unvollständigkeit" und als „Vollendung".

Solch subtile Intentionalität ist zwar anhand der Darstellung nachvollziehbar und erfahrbar, problematisch bleibt jedoch, daß die aufdröselnde Einrichtgültkeit der Gebäude weder weniger auf den Gegensätzlichkeit im Sinne des Yin und Yang zurückstabilisieren ist, als vielmehr auf deren frappierende Eigenwirkung. Der Betrachter gerät in einer beklemmenden Zwiespalt, da er von den sich bewegenden, aber nie abgewandten großen Augen magnetisch angezogen wird, als jedoch den Blickkontakt nicht fallenlassen kann, ohne von den Entfremdungen abgesondert zu werden, druckvoll sein Auftritt; anläßlich der Vernissage in der Villa Lupi Yook erscheint in traditioneller Kleidung, in zwei gelbweiße Papierbögen deckungsgleich übereinander, ließ sie symbolisch mit den Fingern am Rand zusammen und stellt die das langantische Menschenrund, mit erlesener Armen, mauterlang und kontinuierlich. Die Perfusionsinstrumente im Hintergrund verstummen, er ründet die Papierrein an, die zudem vereinzelt einer einigen Plannen verrückt werden. „Der Begriff Yin und Yang meint die universsische Beziehung zwischen dem eigenen Schicksal und der Ordnung des Universums", schreibt Yook über seine Installation; mit wenigen Gesten läßt er diese Weisheit greifbar, die Existenz eines verbindlichen „Klangs der Landschaft" gleichwürdig erscheinen.

Stefan Bartsch

Bis zum 17. April.

'눈'의 임재와 부재 사이

이미지 스크린에 낯설고 어색하게 자리를 차지하는 그 '눈'으로 인해 육근병의 비디오 아트는 시각성의 세계에 머무는 것이 아니라 오히려 그것을 뛰어넘고 있다. 게다가 자신의 작가적 환상마저 여지없이 교란시키고 상대화시키기까지 한다. 그런 점에서 그의 작업에서 '눈'에 대한 자각은 매우 역설적이다. 분명히 육근병의 '눈'은 르네상스 이래의 자연을 향한 투시원근법의 주체이거나 프로세니움^{Proscenium} 무대를 바라보는 그러한 눈과는 다르다. 그런데 이번 프로젝트들 가운데서 작품 속에서 '눈'이 현상적으로 드러나는 작업은 〈Survival is History〉뿐이다. 최근 작품들인 〈Transport〉, 〈Messenger's Message〉, 〈Nothing〉, 〈Apocalypse〉 같은 것들에서는 아예 그 자취를 감추고 있다.

물질적이고 공간적인 조각적 설치에서 벗어난 〈Messenger's Message〉는 240cmx400cm 크기의 ㄷ자형 3면 스크린으로 둘려진 방에 투사되는 동영상 이미지 형식의 작품이다. 첫 장면은 레오나르도 다빈치의 드로잉 〈비트루비우스의 인간〉 중 땅을 상징한다고 해석되는 사각형을 뺀 인간의 신체와 우주를 상징하는 원환. 우주를 인간에 비유하고 인간의 이성에 의해 척도해 낼 수 있다는 르네상스적 세계관을 시사하는 듯하다. 하지만, 인간을 에워싼 원환이 회전하는 가운데 점화되어 불길이 일다가 3면의 스크린 전면으로 번져 타오르는 단순한 플롯을 지닌 동영상 이미지는, 질서에서 시작하여 절정에서 고조되고 모든 이미지가 불로 연소되는 엑소시틱한 상태, 즉 그 모든 것이 코스모스에서 율동으로 그리고 카오스의 상황으로 치닫는다는 점에서 샤머니즘적인 무당굿 그것에 가깝다.

그 전율은 인공위성에서 채취한 소음에 가까운 우주공간의 이질적인 소리와 함께 절정에 이른다. 그래서 참여자들은 그 끝에 말을 잊고 율동이 멎은 상태, 극단적인 환희의 경지에 참입하게 된다. 짧은 시간에 촬영된 영상이 저속으로 투사함으로써 결정론자들에 의한 기계적인 시간관을 교란시키며 지속을 통해 시간의 실재에 접속시키고자 하는 그 주제나 혹은 그 현시에 있어서 이 작품은 여러 시간 동안의 여명과 일출 과정을 고속으로 투사하는 지난 1998년의 〈Day Break〉(국제갤러리 개인전)의 물* 작업과 짝을 이룬다. 동양의 오행사상이나 서구의 4원소설같이 세계에 대한 원초적 상상력과 기억으로 우리를 인도한다.

공중에 부양된 두 개의 대형 박스 〈Transport〉는 표류하듯 지구촌을 떠돌던 자신의 작가적 여정과 늘 함께했던 작품운송용 포장 박스라는 직설인 오브제로 제시된다. 그에 비해 박스들의 좁은 직사각형 한쪽 면에는 낯선 곳에서 느껴야 했던 노마드적 감수성이 은유적으로 묻어나는 영상 이미지들이 투사된다.

그 중 하나는 산야에 흔히 흐드러져 있는 12가지의 자연 사물들에 관한 리포트라는 사실은 흥미롭다. 누구도 주시한 적 없이 그냥 피고 지는 이름 모를 꽃과 풀들, 냇가에 찰랑이는 시내 물결 속에 그저 그렇게 있을 뿐인 조약돌의 일상을 담은 이 영상이

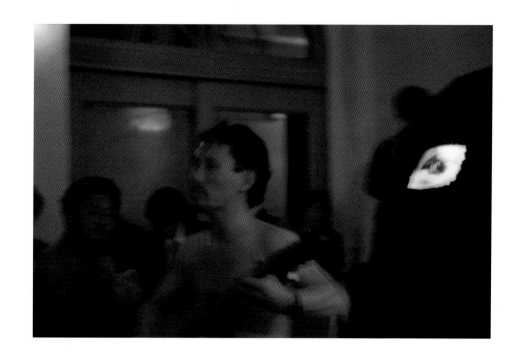

미지들에서 작가의 역할은 매우 제한적이다. 그들과 더불어 그는 다만 또 하나의 타자로 그냥 더불어 옆에 함께할 뿐이다. 그런 점에서 그 영상들은 작가가 그 대상들을 바라보고 욕망하는 주체로 개입한 결과라고 하기는 어렵다. 다른 하나의 박스에 투사되는 영상 이미지는 이른 바 '12지신상'이다. 역시 그저 그렇게 살아가는 사람들에 관한 리포트이다. 그런 점에서 육근병의 무심한 눈앞에서는 작가 자신이나 인간, 그리고 이름 모를 꽃, 풀, 조약돌이 다를 바 없이 민주적으로 함께 동거하는 그 무엇일 뿐이다.

그러한 육근병의 태도는 〈Nothing〉과 〈Apocalypse〉에 이르면 훨씬 더 주체의 소멸로 읽혀진다. 그것은 차라리 존재론적으로 '무無'에 가까이 가 있다고 할 수 있다. LCD TV모니터 영상 〈Nothing〉에서 우리에게 감각적으로 접수되는 것은 눈에 보이지 않는 바람이다. 그것도 빨래 줄에 널린 하얀 천에 닿아 아무런 이야기 거리도 만들지 못하고 흔들리고 마는, 아니 어떤 이야기도 무산시키고 마는 단지 미풍이다. 그런가 하면, 〈Apocalypse〉 프로젝트의 주제는 흘러내리는 물과 도시의 일상적 삶이다. 도대체 산골짜기 계곡을 흘러내리는 물과 문명화된 도시를 살아가는 사람들의 비교 접근법이란 어떤 것일까? 같은 평면에 연접된 스크린 중한쪽에는 쉬지 않고 시내물이 높은 데서 낮은 데로 흘러내리고, 다른 한쪽 면에는 끊임 없이 도심 거리를 오가는 사람들의 발걸음이 무심하게 거듭된다. 다만 여기서 확인할 수 있는 사실은 '물은 흐른다' '인간들은 걷는다'는 사실이다. 여기서 물과 인간, 물의 흐름과 인간의 걸음걸이가 짝을 이룬다. 그래서 묵상은 늘 우리를 그 앞에 전전 긍긍하게 하는 그 숱한 의미를 지우고, 우리의 욕망에 불을 지피게 하는 그 삶의 가치와 목적들을 무산시킨다. 결국 우리가 이르게 되는 곳은 '무無'이자 '공空'의 세계이다.

접신接神의 엑스터시

육근병이 처음 비디오를 자신의 삶 표현을 위한 기제로 쓰기 시작한 것은 1980년대 후반의 일이니 벌써 20여 년 전의 일이다. 알다시피 그것은 1960년대 초 백남준에서 시작된 비디오아트가 1970년대 들어 박현기 등에 의해 이 땅에서 실험되고 난 맥락 위에서 가능했던 일이다. 그렇지만 비디오 아트를 최초로 창업한 백남준의 나라에서 태어나 TV와 비디오가 일상화된 시대를 살았던 육근병에게 비디오는 삶의 다양한 양식 가운데 하나였을 뿐이다. 그가 첨단 매체인 비디오로 우리의 인류학적인 죽음의 전통적 형식인 무덤의 형태와 '눈'을 주제화할 수 있었던 것은 그런 점에서 자연스럽다. 그렇지만 그것만으로 가능한 것은 아니었다. 그의 생각엔 "삶의 모습 그 자체가 예술성의 큰 덩어리이자 역사성을 지니고 있다." 그가 지향하는 예술은 "삶의 본질을 이해하고 표현해 내는 그 구성력에 대한 도전이지, 물질화시켜 그 속에 종속되어 지나친 문명을 창조할 필요에 대한 도전은 아니다." 그의 태도로 보아 "예술은 자연, 인생 속에 이미 존재하고 있다." 모름지기 이러한 믿음들이야말로 그를 근대 이래 서구로부터 수용된 예술fine arts이나 흔히 동시대의 여타 다른 비디오 아티스트들이 흔히 드러내던 그 매체의 형식이나 언어에 대한 예민한 자의식보다는 대범하게 삶의 세계 자체를 향해 리얼하게 돌진케 한 원동력 아닐까? 내친 김에 그의 말을 더 인용해 보자.

"매우 애매한 표현일 수밖에 없는 본질, 또한 불가사의한 숙제로 남겨지기도 한 본질성에 많은 철학인들과 과학인들, 나아가 예술인들의 초점이 본질 즉, 자연의 현상과 역사성을 그 본질에 맞추어 풀고자 노력하여 간다면 인간의 본질이 무엇이며, 그래서 예술의 본질이 무엇인가를 대자연의 숨소리로부터 학습받게 될 것이라고 알게 되고, 아트가 자연으로부터 출발되고 있다라는 사실에 열린 눈과 뚫린 귀로서 받아들일 때가 지금의 시간이 아닌가를 믿어보자."

_육근병의 「작업노트」에서

그에겐 비디오만이 아니다. 오디오, 퍼포먼스, 드로잉, 그림, 사진, 서예, 인스톨레이션 등 그 형식이 무엇이건 다만 자신이 몸담고 있는 자연·우주·인간의 삶과 역사의 세계에 다가서는 보조물들이 아닌 것은 없다. 마치 무당이 다양한 춤과 퍼포먼스, 온갖 무물巫物과 소리, 냄새들로 몰아의 경지에 돌입하여 탈혼脫魂의 과정을 거치며 하늘과 접신하며 하늘과 인간 사이에서 흐르는 시간을 조직해 내며 영매자靈媒者로 살 듯이 그는 그렇게 시간과 공간을 조직해내며 살고 있다. 그러한 점에서 그는 비디오를 커뮤니케이션 일반의 관점에서 그 언어적 가능성을 모색했던 백남준, 비디오 스컬프처로 종래의 평면과 입체의 새로운 경계를 모색하던 박현기 같은 이전 세대 작가들과도 확연하게 비교된다. 그렇게 보면 작가 육근병이 카셀 도쿠멘타 9에 초대된 것 그리고 그가 세계무대를 누빌 수 있었던 것은 디렉터 얀 후트나 수석 큐레이터 바트 드 바에르 같은 이들의 섣부른 이국취미로 돌리는 것은 무지의 소치였거나 아니면 지금도 여전히 흔들림 없이 이어지고 있는 학벌중심의 이 나라 주류 미술계가 안고 있는 낙후된 구조의 난맥상과 무관하지 않음을 알 수 있다. 지혜로운 이들에게라면 비디오 아티스트 육근병의 '눈'은 영접하지 않으면 안 될 타자, 외경스럽게 바라보지 않을 수 없는 위력적인 다른 세계관의 소유자일 뿐이다.

이번 육근병전에서 확인되는 양상은 무당 춤 같은 그 엑스터시가 특히 매우 명상적이고 관조적으로 다가선다는 사실이다. 복잡한 삶의 세계나 현상들을 단순하고도 원초적인 문제로 환원시키며 그는 선적인 깨달음을 실천하고 있다. 역사적으로 특수한 믿음의 체계와 정치적 경제적 사회적 문화적 이슈 같은 이데올로기에 근거하기 십상인 이미지들의 세계에서 그는 그것들을 아무렇지도 않게 원초적인 언어 이전의 세계로 돌린다. 그런 점에서 이제 비디오를 다만 젠더, 계급, 섹슈얼리티, 정치사회적 현실의 재현을 통한 서사로 쓰는 데에 익숙한 이 시대의 감수성으로 보면 육근병의 비디오아트는 낯설게마저 느껴진다. 그렇지만 "이미지의 가장 큰 상대는 '진실'"이라고 하는 그의 말은 그런 의미에서 충분히 이해될 만하다. 바로 이 지점이야말로 육근병의 작품세계가 서구 근대에서 기원하는 파인아트 개념이나 예술의 자율성 신화와 어긋나는 틈이다.

그런 점에서 그의 작업들이 위치하는 장소는 예술로 삶이 식민화되기 이전이거나 혹은 그 이후이다. 그 특유의 초기 작품의 '눈'이 임재하는 그 어떤 이미지건, 그렇지 않은 비디오아트 프로젝트건 적어도 육근병의 작업들이 뿜어내는 에너지가 욕망의 문제에 초점을 맞춘 라캉의 응시나 권력의 문제로 환원시킨 푸코의 파놉티콘 같은 감시자의 눈으로 설명하기란 쉽지 않다. '눈'에 관한 그의 태도는 잠재의식의 세계를 투시하는 르동이나 달리의 초현실주의적 눈과도 다르다.

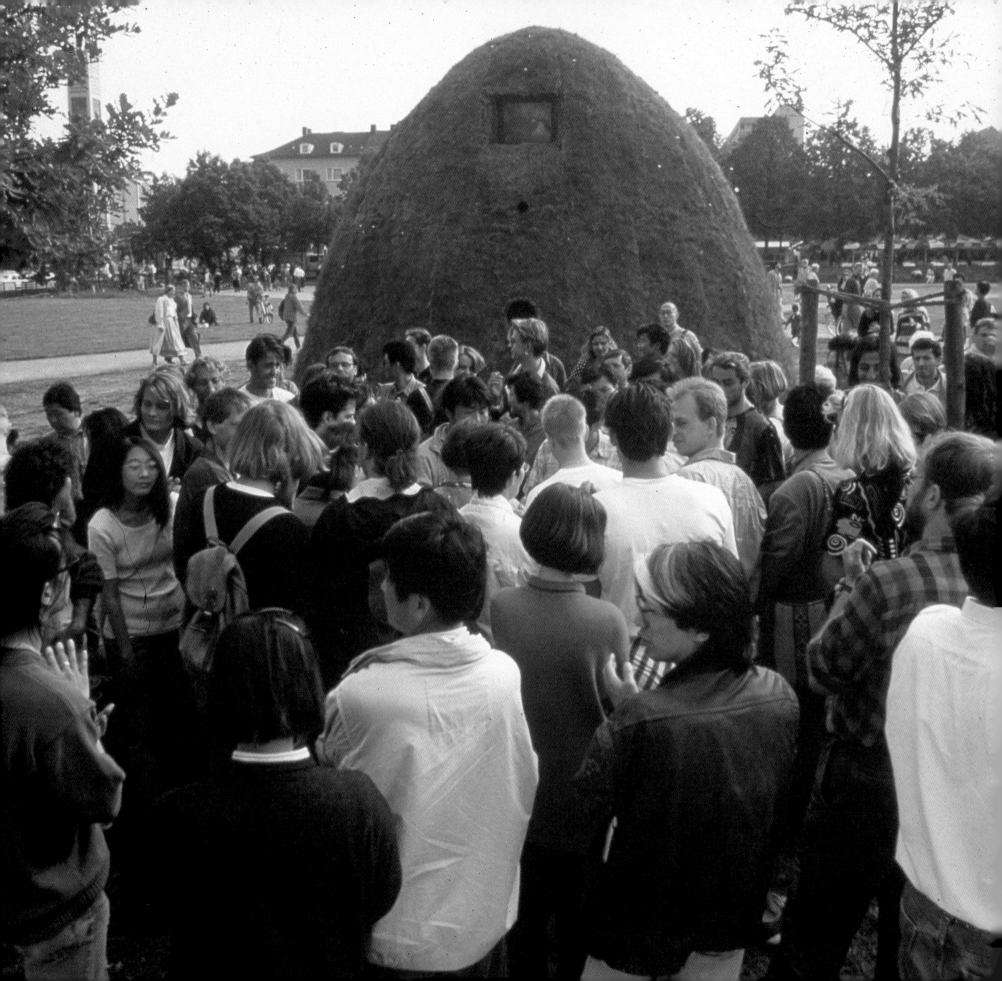

세계가 그를 보다

1992 KASSEL

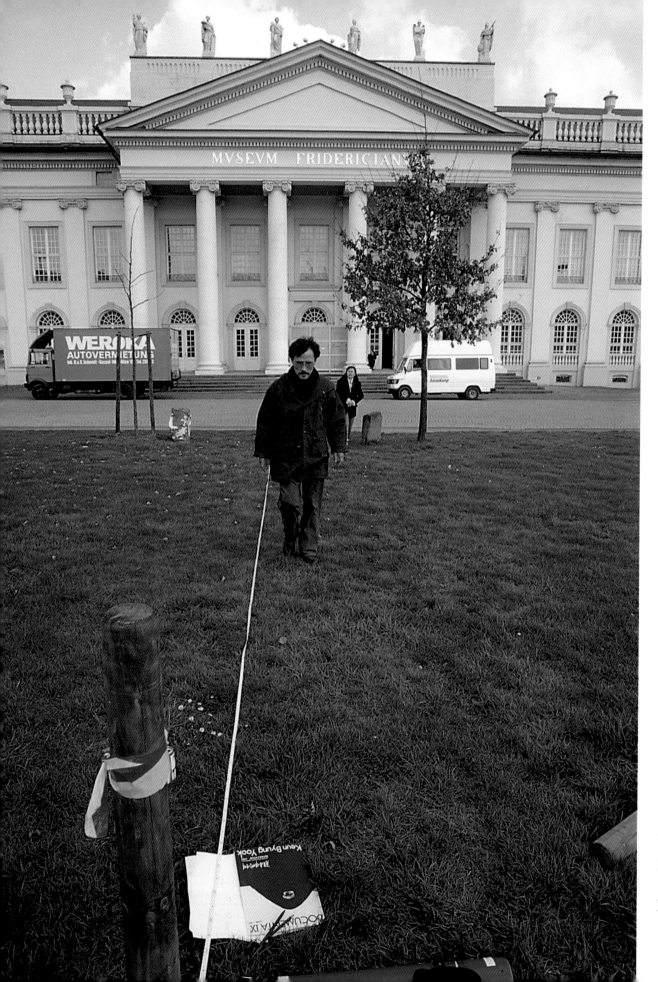

카셀 도쿠멘타 설치 장면, 1992

제9회 카셀 도쿠멘타에서 나의 작업은 한국의 문화 정신과 독일의 문화 정신의 만남 즉, 랑데부이다. 다시 말하면 서구의 문화와 동양의 문화를 긴장감으로 랑데부시킴으로써 차이점에서 오는 역설적인 공통점을, 그래서 서로의 역사를 소통하는 긴밀한 만남을 시도했다. 서구와 동양은 매우 이질적인 문화구조를 가지고 있으나 그렇기 때문에 오히려 서로에게 환상을 가지고 있다. 바로 그 환상이 랑데부되어 새로운 이야기를 창조하는 중요한 시간과 공간이 되었다.

세계는 지금 하나의 구조 형태로 흐르고 있다. 눈에 보이는 차이점은 분명하나 인간의 본질적인 역사는 매우 공통적이며 서로 연관된 메세지를 내포하고 있다.

나는 바로 그 공통점의 하나인 인간의 근본적인 삶과 죽음의 이야기를 카셀에서 다루었다.

"인간의 역사는 곧 문화이며
그 문화 속에는 혼란기와 부흥기가 연속적으로 교차하면서
하나의 인간의 삶으로 다가오고 있다."

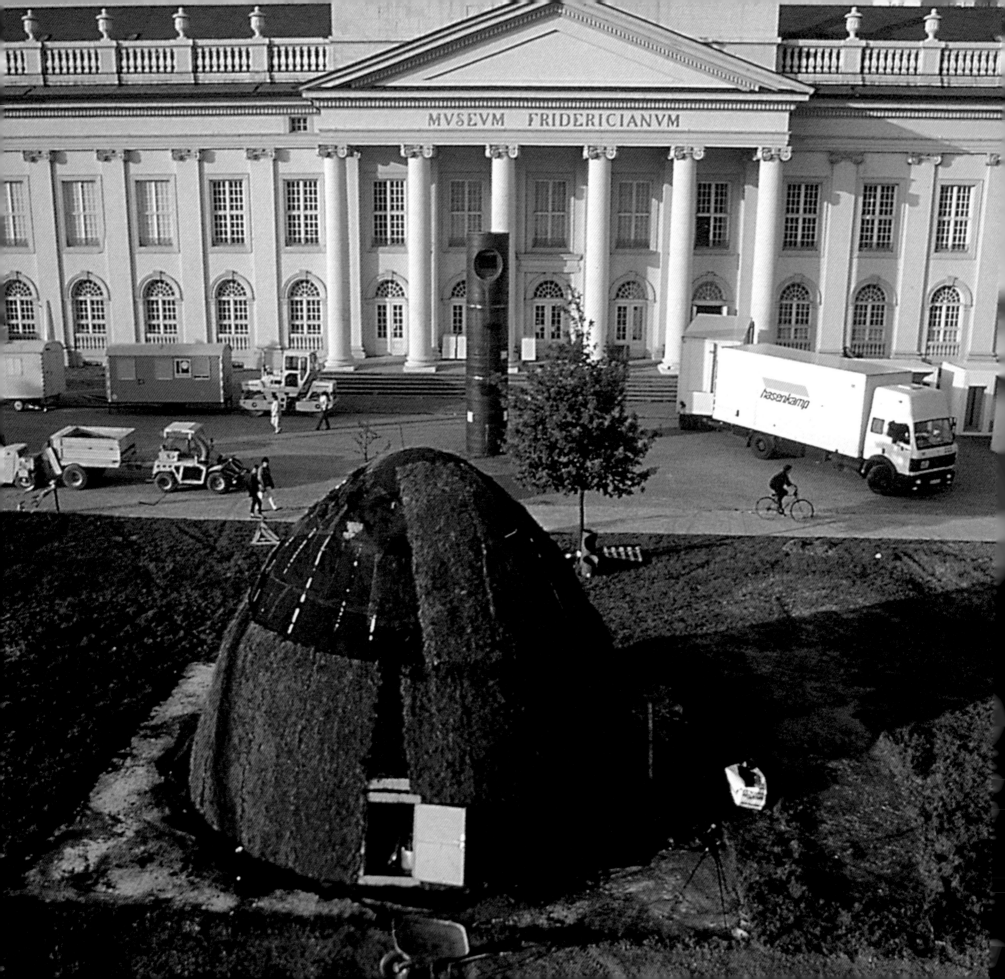

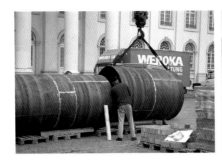
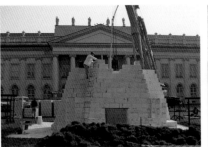
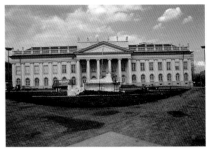

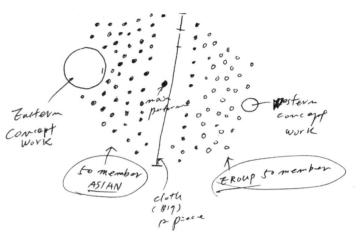

Meine Performance für die Dokumenta 9 ist folgendermaßen geplant.
Alle Kulturformen der Welt haben immer mehr eine Gemeinsamkeit. d.h die
eigenen Kulturformen jeder Länder haben immer mehr Bewegungen zum
Internationalismus. Deshalb hoffe ich , daß wir dadurch eine neue Kultur
Tendenz erwarten können. Zur Zeit warten wir nicht auf nationale
Kulturform, sondern auf einen Begriff für die ganze Welt. Es beduetet
Ichbewußtsein im freien Begriff und Selbstverwirklichung.

Durch die Entwicklung der modernen Kommunikationsmittel können wir die
Kultur, Politik und Wirtschaft sogar alle kleinen Bewegungen der fernen
Lander sofort wissen. Die schnelle Geschwindigkeit der Geschichte von der
heutigen Welt kann man mit der Geschwindigkeit des Autos auf den
Autobahnen. vergleichen.
Es bedeutet, daß wir durch den schnelle Wecsel aller Arten von Kunst,
Kultur, verschiedene Informationen, Ausstellungen und Seminare die
Gelegenheit haben können, gegenseitig zu verstehen undzu Überreden.

Denn wodurch kann die neue Position uns nahegelegt werden?
Dafür brauchen wir ein vernunftiges auch freies Herz.

In dieser 9 Documenta versuche ich sehr vorsichtig, uns an diesem Problem
teilhaben zu lassen.
Natürlich behandeln für mich die beiden Installationen das selbe Thema.

카셀 도쿠멘타 설치 장면, 1992

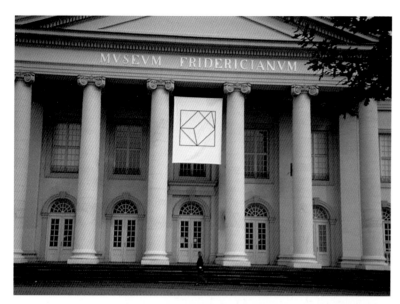

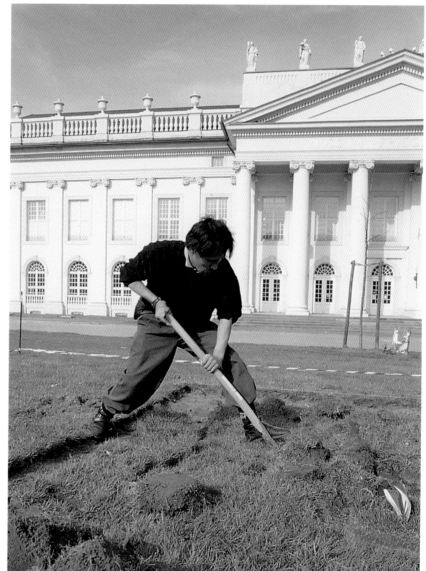

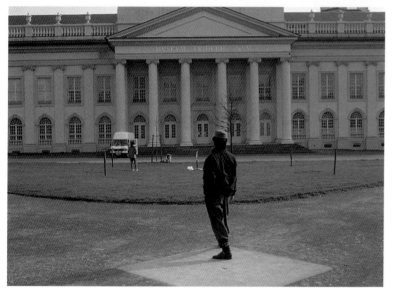

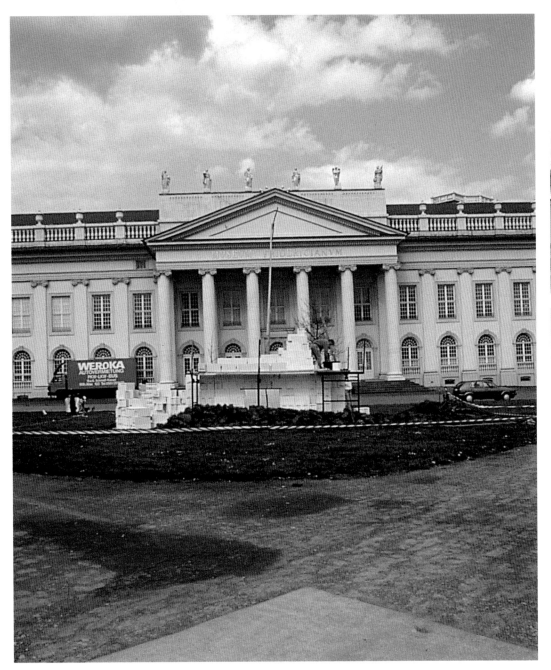
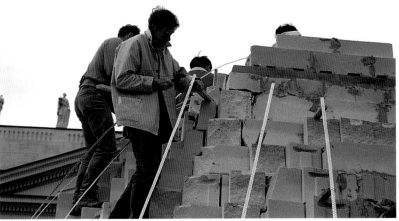
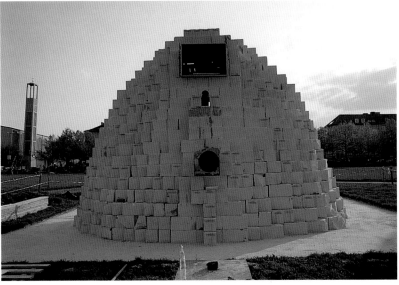
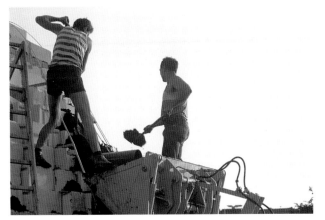
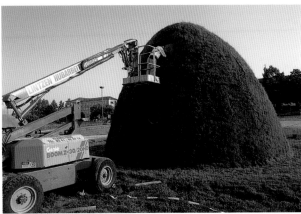
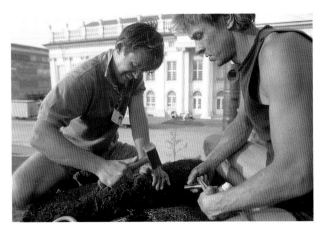

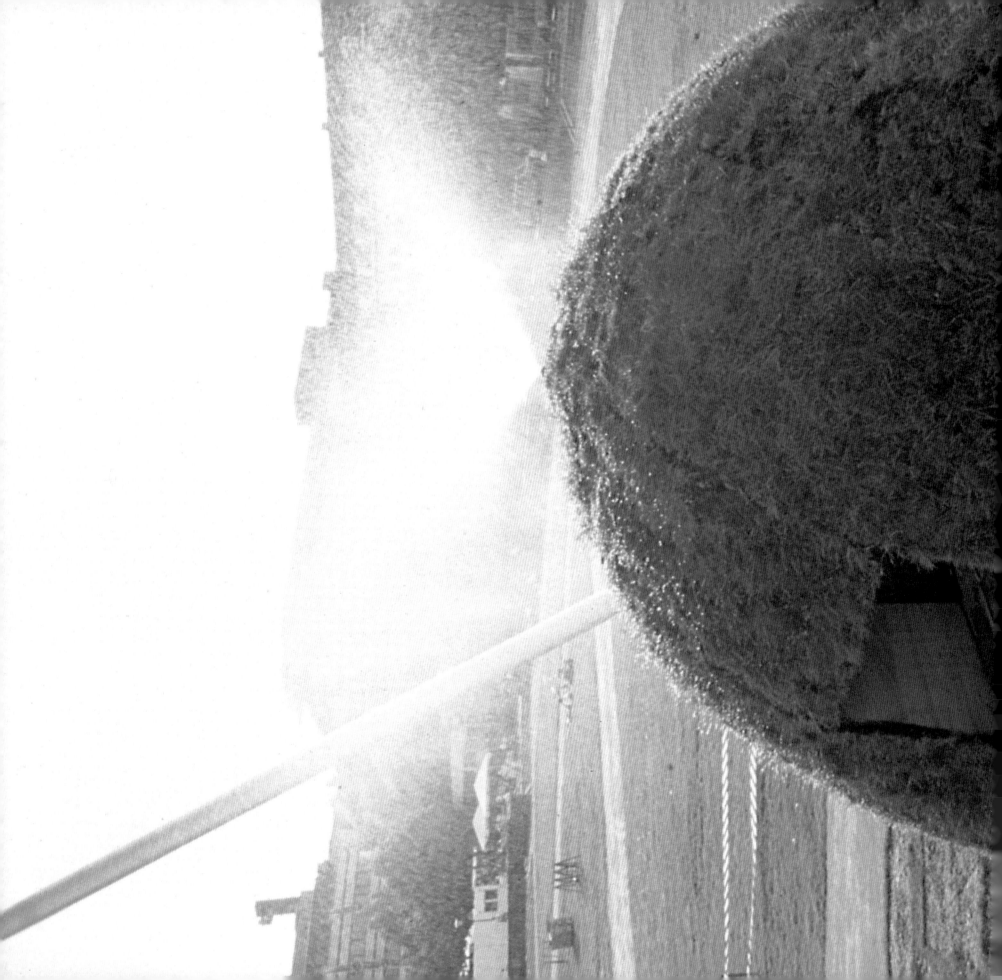

WO IST WAS?
documenta-Orte und Werke im Außenraum

❶ Thomas Schütte, Deutschland: Installation am Textilkaufhaus Leffers, Friedrichsplatz
❷ Gustav Lange, Deutschland: Platzgebäude Königsplatz
❸ Micha Ullman, Israel/Deutschland: Bodenstücke auf der Straße Hinter dem Museum
❹ Constantin Zvezdochotov, Rußland: Mosaik am Zwehrenturm
❺ Jonathan Borofsky, USA: Installation Friedrichsplatz
❻ Pedro Cabrita Reis, Portugal: Friedrichsplatz
❼ Yook Geong Byung, Korea: Friedrichsplatz
❽ Anish Kapoor, Großbritannien: Theatervorplatz
❾ Cady Noland, USA: Tiefgarage unter dem Theatervorplatz
❿ Jean-Marc Bustamante, Frankreich: Gläsernes Blatt vor dem Ottoneum
⓫ Jimmie Durham, USA: Weg aus Steinen und Zweigen vom Museum Fridericianum zum Auepark
⓬ Per Kirkeby, Dänemark: Backsteinskulptur am Hintereingang der documenta-Halle
⓭ Richard Deacon, Großbritannien: Skulptur auf der Wiese vor dem Marmorbad
⓮ Mo Edoga, Nigeria/Deutschland: Turm aus Schwemmholz von europäischen Flüssen, Friedrichsplatz
⓯ Via Lewandowsky, Deutschland: Skulptur am Ehrenmal, Auehang
⓰ Attila Richard Lukacs, Kanada: „Eternal Teahouse", Installation im Auepark
⓱ Tadashi Kawamata, Japan: Hüttendorf entlang der Kleinen Fulda im Auepark
⓲ Pat Steir, USA: Textiles Werk zwischen zwei Bäumen im Auepark
⓳ Rober Racine, Kanada: 200 Schilder zur Botanik des Aueparks
⓴ Rodney Graham, Kanada: Installation am Ufer des Aueteichs

Stand Mai 1992: die documenta behält sich Ergänzungen und Ortsveränderungen vor.

8 art art 9

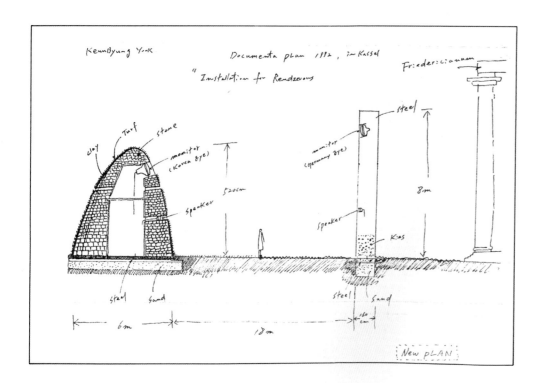

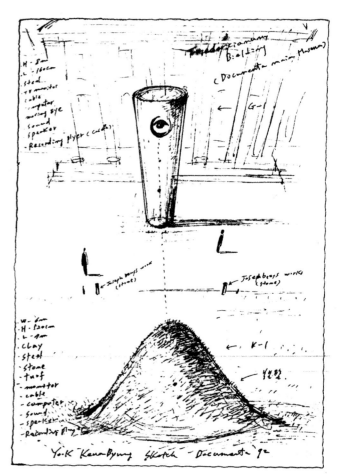

카셀 도쿠멘타 설치를 위한 드로잉, 1992

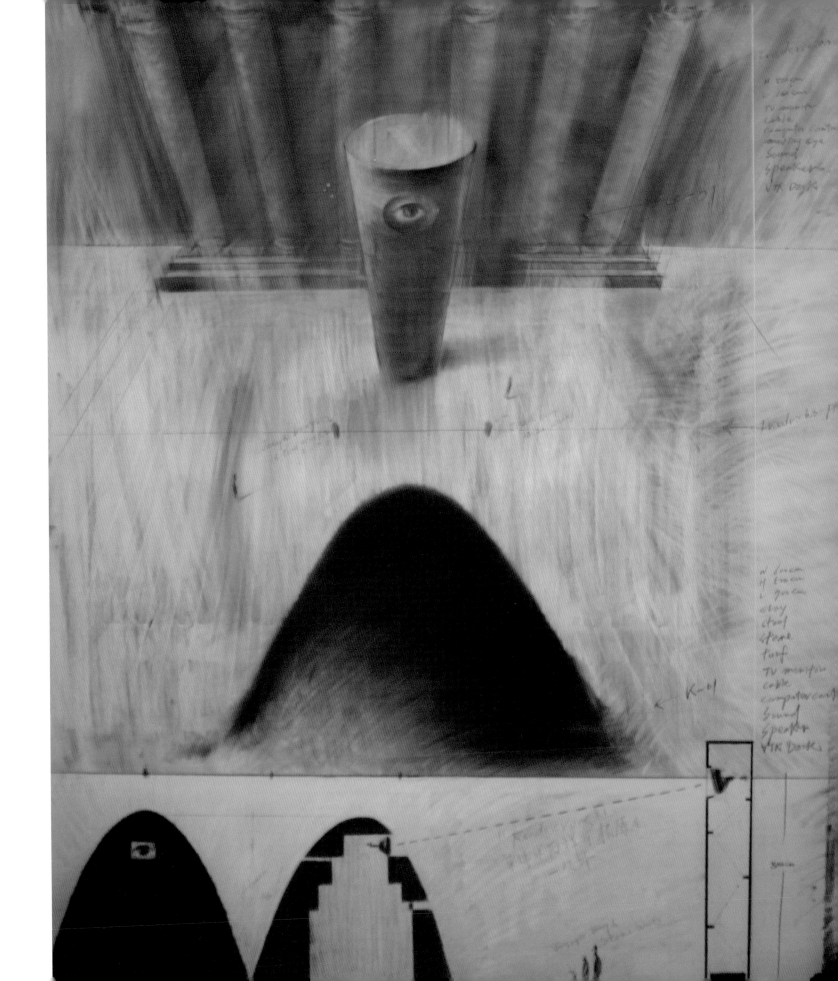

육근병의 예술세계

김영재 | 미술평론가

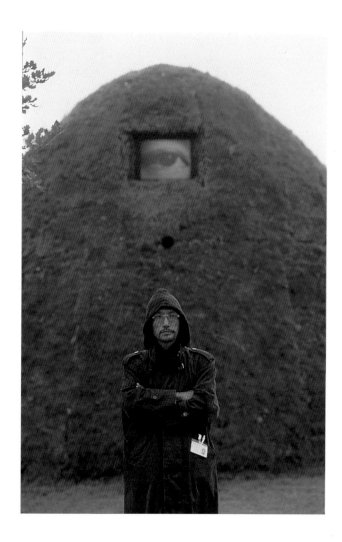

카셀 도쿠멘타 9에 한국작가 육근병이 〈랑데부〉를 출품했다. 그것은 단순한 출품명세서가 아니라 생각하기에 따라 매우 많은 해석이 가능한 이를테면 하나의 사건이었다.

카셀은 원래 제2차 대전이 일어나기 전 독일의 한가운데 자리한 도시였다. 여기서 도쿠멘타전이 열리게 된 것은 독일인들의 통일에 대한 염원이 하나로 집결되는 상징적인 지점이었기 때문이었다. 그 도쿠멘타에서도 가장 중심이 되는 것이 프리히드리히 궁전이며 그 궁전에서도 정면의 기둥을 빼어내고 설치한 것이 육근병의 작품이고 보면 부여하기에 따라 많은 의미가 부여될 수 있는 것이 이 도쿠멘타이고 육근병의 〈랑데부〉인 셈이다.

조나단 보로프스키의 작품과 나란히 최고의 요지에 설치된 〈랑데부〉는 많은 작가들과의 경합과 주최측과의 협의를 거쳐 자리를 잡았지만 일견 엉뚱하고 무모한 제의를 주최측에서 흔쾌히 수용함으로써 위치를 확보할 수 있게 되었다. 더욱이 육근병이 한국을 바탕으로 활동해 온 작가이고 보면 작품설치의 의의에서부터 설치까지의 과정과 설치된 장소까지의 의미의 핵심으로 떠오를 수도 있었을 것이며 생각하기에 따라 불가능할 수도 있었던 일을 만들어낸 사례로서, 비슷한 경우에 처했던 다른 나라의 기관이나 단체에서 생각해야 할 많은 사례로 지적되기도 했다.

100일간의 전시를 위해 100일간 만들어지고 설치되어 퍼포먼스와 함께 보여진 작품, 〈랑데부〉는 동양과 서양의 만남, 나아가서는 한국과 독일의 만남을 의미하는 작품으로서 텔레비젼 모니터가 달린 광장의 봉분과 궁전의 원기둥이 마주 보도록 구성되어 있다. 현지 언론이 '잔디를 입힌 이글루'라고 부르기는 했으되 원래 경주의 왕릉에서 취재한 봉분에는 한국 어린이의 눈이 비디오 모니터를 통해 보여지고 프리히드리히 궁전의 기둥을 빼고 세운 원기둥의 윗 부분에 설치된 텔레비젼 모니터에는 독일 어린이의 눈이 설치되어 두 개의 눈이 마주 보도록 만들어졌다.

퍼포먼스는 거대한 비디오와 눈이 마주보고 있는 광장에서 이루어졌다. 두 개의 세계, 키플링이 일러 영원히 만날 수 없다고 언명했던 동과 서를 막고 있는 장막이 그 세계 앞에 드리워졌다. 그 양쪽에서 자루옷을 입고 얼굴을 하얗게 칠한 동과 서의 사람들을 "랑데부"를 외치며 노끈에 매달린 장막으로 접근한다. 육근병은 거듭 신디사이저의 애코옴으로 '어머니'를 부른다. 장막에 도착한 사람들은 깃발을 태우고, 깃발을 붙들고 있던 로프를 태운다. 그리하여 하나의 패를 이룬 사람들이 모여서 봉분을 돈다. 이어 독일인과 한국인이 함께 무리를 이룬 징, 꽹가리, 북이 어우러져 자지러지면 박수 점차 커지며 가운데로 사람들이 모여 함께 어울려 춤을 춘다. 그것이 말하자면 랑데부였다. 동양과 서양, 한국과 독일의 만남이었고 나아가서는 한국에 뿌리를 드리운 작가로서도 세계 무대에 당당히 서서 세계와 만날 수 있다는 것을 잘 보여준 사건이었다.

세계 속의 한국인이라고 말할 때 우리는 무엇보다도 세계 무대에서 각광을 받고 있는 예술가들을 떠올리게 된다. 어디 한 사람 두 사람이랴마는 막상 손으로 꼽으라 하면 의당 떠오르는 사람들은 역시 백남준이나 정경화 같은 이를테면 슈퍼스타들이다. 때로 이런 사람들의 이름 뒤에는 한국이 낳은 세계적인 예술가라는 수식어가 따르기도 한다. 이 말에서는 이들 예술가들을 낳아 주었다는 사실만으로도 한국은 할 일을 다했다 라는 미묘한 뉘앙스를 풍긴다. 그것은, 마치 선지자가 고국에서는 배척받듯이, 세계무대를 목표로 하는 사람들이 무엇보다도 먼저 해야 할 일이 바로 고국을 등져야 했던 것이 지금까지의 한국이라는 나라의 현실이었기 때문이다. 결과적으로 세계가 그의 요람이 되었더라도 백남준이 그토록 세계를 방황하지 않을 수 없도록 만든 것이 한국이라는 나라의 현실이었다는 이야기였다.

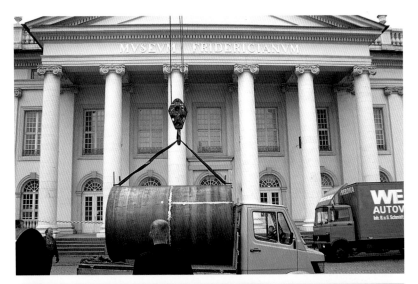

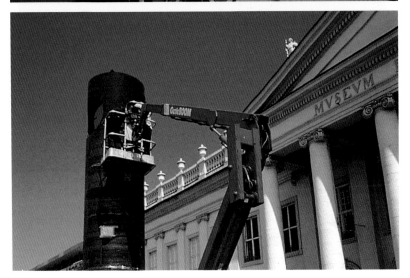

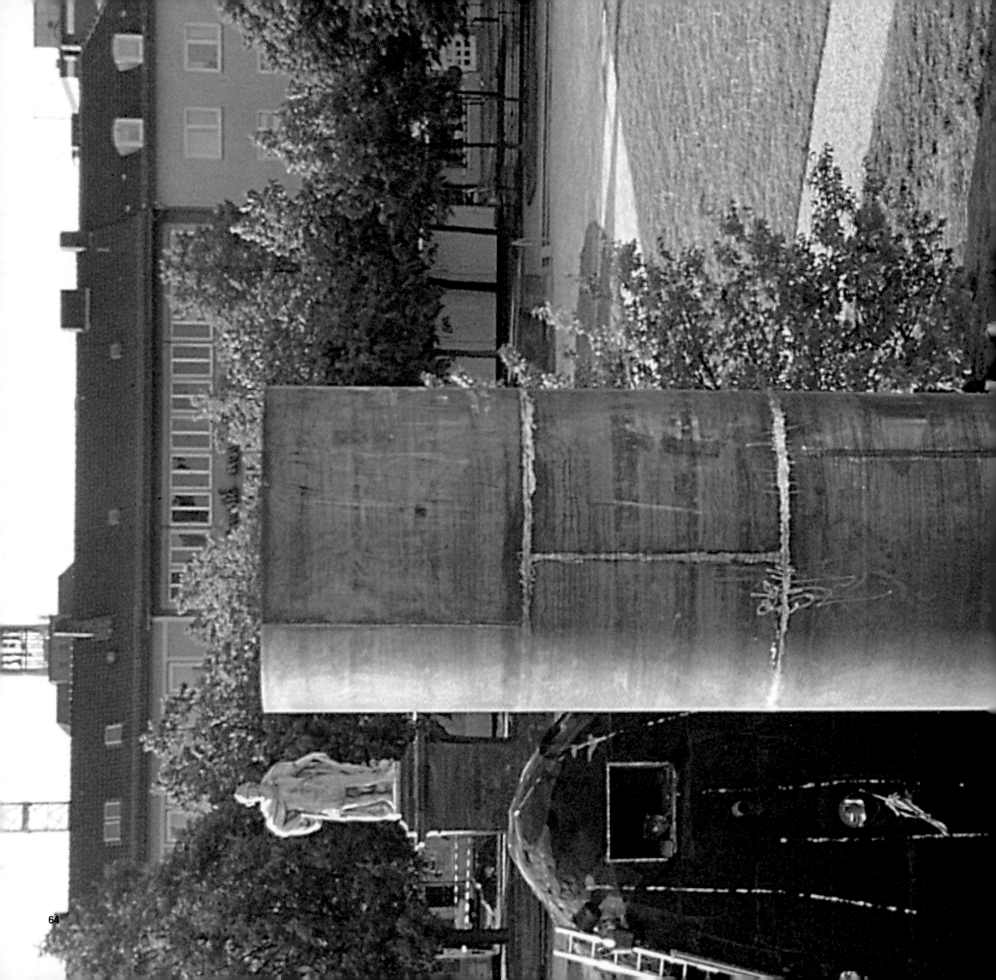

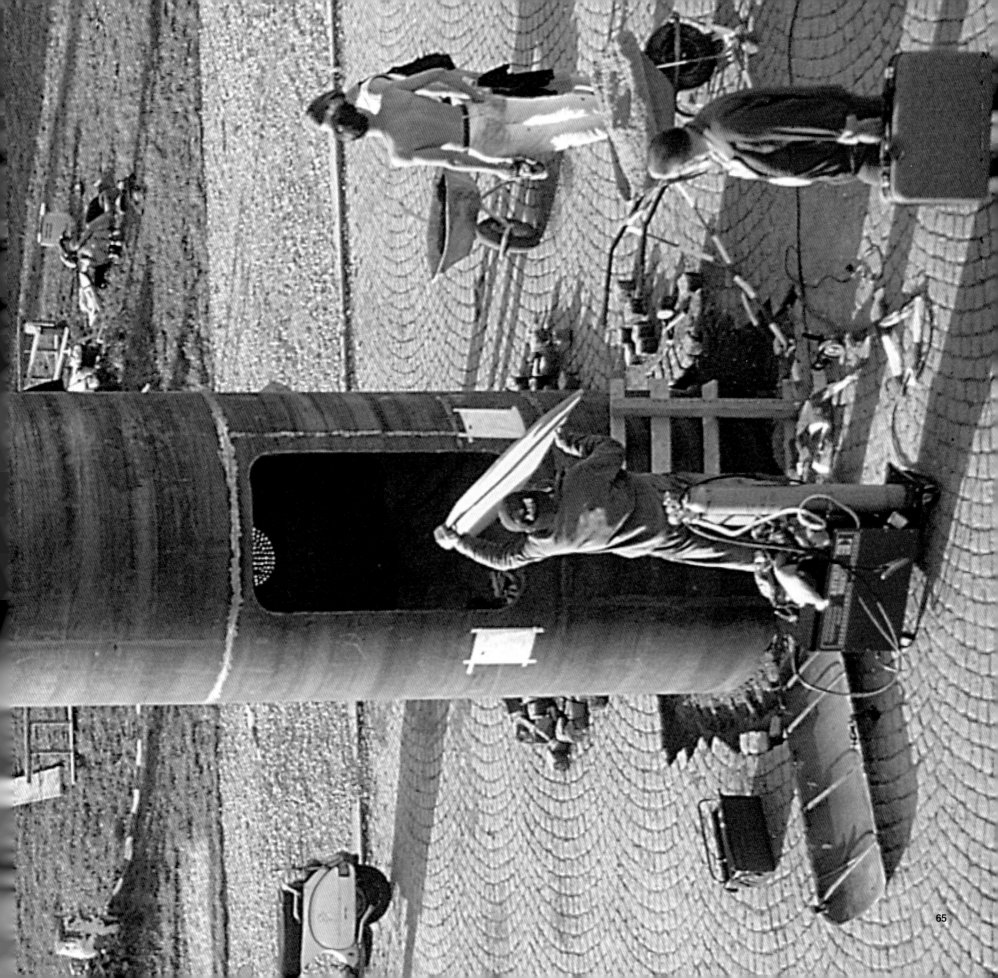

1910년대 일본을 통하여 서구의 양화라는 것이 유입되면서 한국에 오늘날 서양화가나 작가나 하는 개념이 통용되지만 그것도 매우 많은 등급이 있었고 그것은 수상이나 해외체류의 경력과 함께 불리워졌다. 세상에서는 단지 화가나 예술가로서 만족할 때에도 체불 작가니 또는 재미 작가니 하는 꼬리표가 붙지 않으면 행세를 할 수 없는 사회가 되고 보니 아예 도불전 혹은 도미전, 그리고 귀국전을 하기 위해 출국을 하는 경우도 생겼었다. 그러다 보니 한국의 화단을 말할라치면 마치 뜨거운 돌솥위에 콩튀듯 튀는 화가들을 연상하게 되었던 것이 지난 세월이었다. 그렇다고 이렇게 튀는 콩처럼 세계로 흩어진 화가들이 착실히 화가로서의 과정을 닦아나간 것만이 아니라는 사실이 또 하나의 문제점이었다. 1세 교포로서 세계로 흩어진 이들은 삶을 위해 자신이라는 하나의 세대를 희생할 수 밖에 없는, 좀 가혹한 표현으로는 전향 간첩 같은 세대였던 것이다.

미국에서 지켜본 작가들의 해외생활은 여느 교포들과 마찬가지로 제살 베어먹기의 세월이었다. 경제적 여유가 있건 없건 미국이라는 문화의 사막에서 헐덕거리며 생존해야하는 판국에 예술을 위한 삶이나 예술적인 생활 따위가 눈에 들어올 것이며 언어나 문화의 장벽, 또는 미국 화랑의 두꺼운 벽 등에 불평한 만큼 여유를 가지기 위해서만도 몇 년 이상 기초 체력을 탕진해야 하는 것이 미국이라는 사회이고 보면 예술을 위한 예술 따위가 의미가 있을 턱이 없었다. 물론 그 중에서도 성공적으로 미국의 화랑, 말하자면 세계의 화랑으로 진출하는 작가들이 없는 것은 아니었다. 그러나 그들 역시 미국이라는 거대조직의 한 분자로서 단지 다른 사람이 차지할 자리를 일정 기간 점유하고 있을 따름이라는 느낌이었다. 그러한 과정을 거쳐서 소위 슈퍼스타라는 위상을 만들어나가기도 하려니와 당시의 소감은, 언젠가 한국에 뿌리를 내린 작가들이 세계를 향해 뛸 수 있는 바탕이라도 만들어야 하는 것이 우리 세대가 처한 상황이 아니겠느냐는 것이었다.

그러나 따지고 보면 그것은 근본적으로 예술이라거나 예술가의 생리를 파악하지 못해서 나올 수 있는 가설일 수도 있었을 것이다. 예술을 만드는 것은 국력과 환경이나 여건 등에 힘입을 수는 있지만 근본적으로 예술을 만드는 것은 예술가이기 때문이며, 그 예술가라는 것은 어떤 공식과 규범에 따른 여건에 따라 도식적으로 반응하는 존재와 정신이 아니기 때문일 것이다. 그러나 따지고 보면 우리가 보기에 숨가쁜 예술 주변의 환경이나 상황이 예술가에게는 당연한 생활이나 여건의 일부분이었던 모양이었다. 그것이 우리가 육근병이라는 작가를 새삼스레 들먹이는 이유 중의 하나일 것이다. 옛말마따나 "있는 쌀로 누가 밥 못 지으랴, 없는 쌀로 밥 짓는 게 재주지……"라는 것이다.

육근병은 나름대로 논리적이며 국제적인 감각을 작품에 불어넣거나 분위기 혹은 해설의 형식으로 깔아 넣는 것이다. 그러므로 그의 작품을 위한 에스키스나 작품설명에는 많은 조어와 다국적 언어가 등장한다. 육근병은 이러한 상황에 대하여, 작품을 하는데 있어서 아시아, 유럽 혹은 미국 등의 의식에서 벗어나야 한다고 주장하고 있다. 어느 나라의 어느 작가라는 입장이 아니라 작가로서의 육근병이 보다 더 강조되어야 할 것이라는 말이다. 이러한 면모는 어떠하건 간에 국제적인 작가의 의식을 잘 보여주는 발언으로 보여진다.

때로 육근병의 작품과 해설에 대하여 사람들은 자의식인 해석이나 진부한 반복의 논리를 지적하기도 한다. 이를테면 도식화 한 눈의 구조에서 하늘과 땅, 그 사이의 인간 등을 연상결합시킨다거나 또 무덤의 형체에서 돌출한 것은 양이고 파고 들어간 것은 음이로되 처음부터 나뉘어진 것이 아니라 양적인 것을 파낸 것이 음이거나 네가티브를 제거할 것이 양이라는 상보적인 것으로 이해된다는 등의 해석이나 접근 방식의 경우에 따라서는 자의적으로 비칠 수도 있으리라는 것이다.

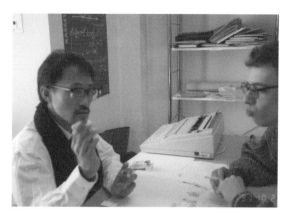

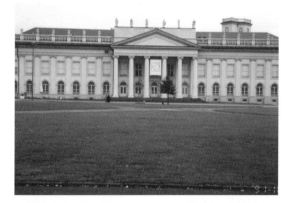
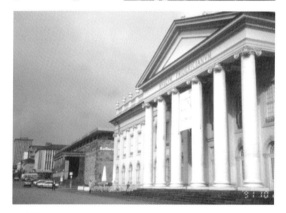

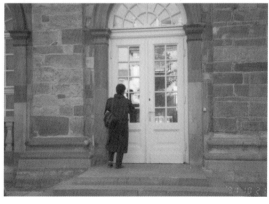

육근병은 자신의 작품 세상을 멀티 아트리즘Multi-Artrism이라고 소개하고 있다. 그것은 음악을 위한 음악이 아니라 작품에 색으로 나타나는 음악이라거나 이미지를 고양하고 합당하다고 생각되는 것을 도입할 수 있는데, 이를테면 작곡한 작품이 비디오에 수록된다는 등의 개념이라고 설명된다. 그러고 보면 아마도 이 말은 멀티미디어이거나 인터미디어라는 개념과도 같은 뜻으로 쓰이는 것으로 보이지만 장르의 통합으로 새로운 장르를 만든다는 개념이 아니라 작가 자신이 원하는 것은 자신이 잘 안다. 그리고 그 색깔은 그렇게 들어갈 수 밖에 없다는 것을 안다는 등의 의미로 쓰이고 있는 용어라는 사실을 발견하게 된다. 말하자면 선언문Manifest이라기보다는 고백Confession과 같은 것으로 받아들여질 수 있는 것이라는 말이며 듣는 사람에게는 매우 자의적인 것으로 수용될 수도 있을 것이다.

육근병의 이러한 세계가 때로 진부하고 자의적인 해석으로 비쳐질 수도 있다면 그것은 먼저 한국을 바탕으로 세계를 뛰는 작가의 순수한 세계이기 때문일 것이며 구체적으로 그것은 아마도 봉분이거나 무덤의 주제, 혹은 비디오의 눈 등의 소재가 반복적으로 보여졌기 때문일 것이다. 때로 육근병과 그의 작품은 경주나 로마라는 도시의 이미지를 연상케하는 것은 사실이다. 조상의 무덤을 업고 과거를 빌미삼아 오늘을 살아가는 관광지의 주민과 같다는 뜻이다. 아마도 그래서 문화방송의 문화 초대석을 진행하는 박동규 박사도 이제 무덤은 그만 만들 때도 되지 않았느냐고 반문했을 것이다.

육근병은 무덤, 봉분 혹은 눈의 주재를 상당히 오랜 기간 탐구해왔다. 그리하여 숱하게 많은 비슷한 형체들, 재료와 위치 등이 바뀐 구조물들이 만들어졌다. 그리고 경우에 따라서는 전혀 다른 것으로 생각될만큼 이론적인 배경이 다른 설명, 혹은 해설이 작품에 따르기도 한다.

이번 카셀의 작품에서 〈소리를 위한 터〉라는 제목이 〈랑데부〉로 바뀌었을 뿐 아니라 깜박거리기만 하던 비디오의 눈에서 약간 눈을 돌리거나 감고 치뜨는 등의 액션이 가미되었다. 봉분 자체에도 약간 진화를 하여 두개의 구멍이 파이프로 내부와 연결되었으며 내부에 설치된 오디오를 밖으로 들려주도록 구성되었다.

그것은 무덤 속에 살아 있는 눈, 아기의 울음소리 등을 넣음으로써 무덤에 사람의 상징, 우주의 축소체가 인간이라는 것을 일깨우며 무덤속에서 부활의 의미를 준다는 것을 상징하는 것으로 설명된다. 그러므로 조형 자체는 점진적으로 변화하고 있는데도 때로 보는 사람에게 진부한 것으로 받아 들여진다는 것은 한국에서 몇 번씩이나 육근병의 비슷한 형체의 작품들을 보아왔던 한국인의 느낌에 불과할 수 있다. 왜냐하면 육근병의 작품은 장소에 따라서 형식과 내용이 바뀔 수 있다는 장소성의 문제와 세계에 한국의 정신을 떨치기 위한 세뇌적인 반복의 필요성이 담겨 있기 때문이다. 특히 작품에서의 장소성이란 역사이며 발자취이기도 한 것으로서 육근병은 결코 버리고 싶지 않은 것이라 해명하고 있다. 그리고 그 역사라는 것이 바로 아키타입이었고 우

카셀 도쿠멘타 오프닝, 1992

리가 이 땅에서 찾아내서 세계를 향해 보여줄 수 있는 우리의 정신이자 세계라는 것이다. 무엇보다도 세계는 이제 육근병이라는 이름과 봉분, 그리고 비디오의 눈을 겨우 연상 결합시키고 있을 따름이다. 그것을 기정 사실화시키기 위해서 어찌 한국인의 잣대일 수 있을 것인가. 육근병이 제시하는 많은 소재들은 다분히 한국적이다. 육근병은 자신의 어린 시절을 떠올리는 많은 소재들을 제시하고 있다. 그것은 돌담과 송판 담의 관솔구멍, 벼짚단으로 쌓은 성, 모래나 흙으로 짓는 두꺼비집 등으로서 한국인에게, 적어도 시골에서 어린 시절을 보낸 한국인에게 매우 친한 소재들이다. 특히 주제가 되는 봉분의 사상은 왕릉이나 공동묘지 자체의 형태에서보다 형체에서 연상되는 젖무덤이나 남근 등과 연관지어 설명되고 있다. 그것이 아마도 김치찌개와 된장으로 사춘기의 감수성을 성숙시킨 작가가 서슴없이 5천년 아키타입의 핵심으로 파고 들어가는 방식일 것이다. 그러므로 육근병의 작품과 그 접근방식을 보면서 우리는 다시 한번 뿌리를 한국에 내린 한국예술의 세계화를 전망하게 된다. 단지 문제가 있다면 콩튀듯 세계로 튀어 세계의 작가가 되어야 하는 것이 한국인 작가의 운명이라 한다면 그것이 출생증명서만으로 민족적 동질성을 확인하고 공감대를 형성해야하는 나라의 국민과 무엇이 다를것인가마는 우리는 분명한 우리의 강점을 살릴만한 제도적 장치 뿐만 아니라 행정적 지원조직을 갖고 있지 못하다는 것이 결국 문제라면 문제일 것이다. 카셀 도쿠멘타에 대하여 육근병은 한국의 문화홍보정책이 매우 소극적이라는 점을 지적하고 있다. 오프닝 리셉션에 참석한 기자는 1870명, 그 중에서 일본의 매스컴에서 몇백 명, 출품작가가 없는 인도나 필리핀 등에서도 참여를 했는데 한국에서는 연합통신의 기자 한 사람이 참여했더라는 이야기이다.

그렇게 본다면 한국인의 예술적 재능은 매우 뛰어난데도 그것이 세계적인 것이 되지 못하는 이유가 바로 이러한 문화행정이나 홍보에의 무관심이나 무책임에 있지 않을까 하는 생각으로 곧장 이어지게 된다.

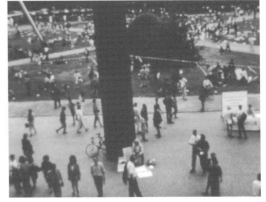

카셀 도쿠멘타 1992 도록

닛케이 아트에 소개된 육근병 작가의 작업

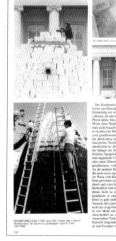
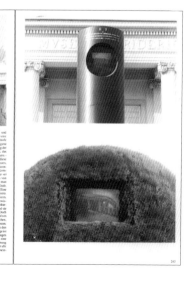
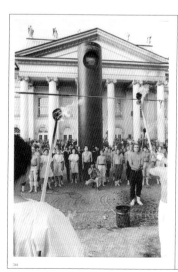
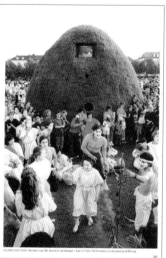

Kunst Forum에 소개된 육근병 작가의 작업

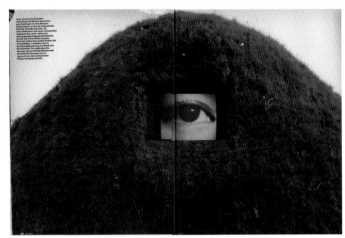

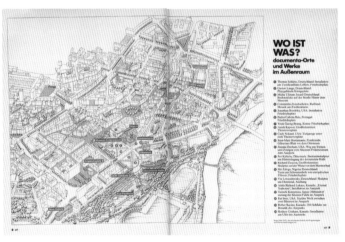

art documenta 9에 소개된 육근병 작가의 작업

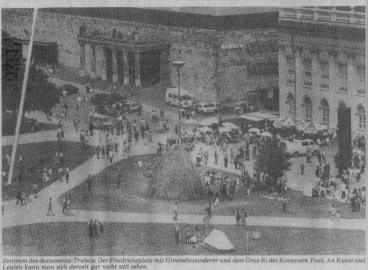

Ob das Hintertürchen aufgeht? „Eye for field + sound of landscape = rendezvous" heißt die Skulptur vorm Fridericianum.

Zentrum des documenta-Trubels: Der Friedrichsplatz mit Himmelswanderer und dem Gras-Ei des Koreaners Yook. An Kunst und Leuten kann man sich derzeit gar nicht satt sehen.

DOCUMENTA

Begegnungen besonderer Art

Künstler und Scheinkünstler, Prominente und Scheinpromis: Die Weltkunstausstellung zieht schrille und schrillste Leute nach Kassel – Begegnungen besonderer Art.

KASSEL ■ Einfach mal auf dem Friedrichsplatz stehen bleiben, die Augen schließen: Jedenfalls zu Beginn dieser documenta kann man mitten in Kassel das

SABINE WILMS (TEXT)
JOCHEN HERZOG (FOTOS)

Sprachgewirr einer Weltstadt hören. Öffnet man die Augen wieder, glaubt man sich ins zwischenzeitlich auf einem Jahrmarkt der Eitelkeiten.

Lieblingsbeschäftigung am Wochenende: „Leute gucken", stundenlang. Vorschau auf die Mode im Sommer '93 oder '94? Wer wirklich Avantgarde sein will, läßt den knappen Minirock im Schrank, trägt stattdessen wadenlange Röcke oder hautenge Schlauchkleider zu mondänem Gesichtsausdruck. „Existenzialistenschwarz" pur ist out, oder nur noch für Abendveranstaltungen angesagt. Wenn schon Kleider, dann schrill, scheint die Devise.

Künstler, die nicht „in die documenta zugelassen wurden", inszenieren sich eben draußen. Auf den Stufen zum Fridericianum zeigt einer Gemälde für den Frieden. Begeistert ist der Japaner, durch lautes Gebrüll. „Ich bin ein Künstler ..." und sucht einen „Sponsor für den Frieden".

Sowas gibt's. Und die japanischen Kameras klicken ereigt. Das glatzköpfige Pärchen Eva

Die geschlechtlichen, nationalen und gedanklichen Grenzen überschreiten: Das ist die Botschaft der „hermaphroditischen Zwillinge" Eva und Adele.

Frau trägt Hut und ansonsten gewagte Dékolletés – nicht nur Kunst in den Räumen, auch Kunst am Körper.

Das Fernsehen immer dabei: Performance-Künstler FLATZ führt seinen Hund namens Hitler Gassi.

und Adele, ganz in rosafarbenem Vinyl, promeniert wie eine Dauereinrichtung über die Kieswege. Sie nennen sich auch die hermaphroditischen Zwillinge, ihre Botschaft lautet: „Grenzen überschreiten". Demnächst werden sie die Baseler schockieren, vorher waren sie in New York ... jetzt werden sie in Kassel umlagert. „Heinz, gucke mal", kreischt eine Frau und weist mit ungeniertem Zeigefinger auf die rosa Zwillinge. Die wandeln weiter, und lächeln zuckersüß.

Kunststudenten skizzieren mit Kohle und Bleistift, Videokameras surren. Fotografen halten Ausschau nach der Prominenz. Frau trägt Hut. Hunde bellen. Kinder schreien. Leute gucken.

In einem orangefarbenen Camping-Zelt hält sich die Künstlergruppe „chez" bereit, die „DuKumenta-Leitung zu übernehmen". Vorsorglich haben sie alle Goldpapier-Kronen auf.

Haufenweise Flugblätter mit dem Aufruf „documenta verhül-

ten" und bunten Kondomen schmeißt die „Aktionsgemeinschaft Kunst-Demokratie-Jetzt" unters Volk. Vor den Ausstellungsgebäuden stehen die Leute an. 8500 besuchten die Ausstellungen gestern, insgesamt 19 000 nutzten das erste documenta-Wochenende, also 9000 mehr als am ersten Wochenende der documenta 8, teilt das Pressebüro stolz mit.

Zwischendurch sollte man einfach mal stehen bleiben und die Augen schließen, mitten in der Weltstadt auf Zeit.

AUS DEM LANDKREIS

Das Schwimmbad-Dach fährt weg

BAUNATAL ■ Wenn die Sonne scheint, verschwindet der große Teil des Spitzdaches: Die Besonderheit des neuen Baunataler Sportbades, das Frei- und Hallenbad in einem ist. Seit Samstag stehen die Türen offen. SEITE 25

Feuerwehren rückten 1351mal aus

AHNATAL ■ Genau 1351mal rückten die Feuerwehren im Kreis im vergangenen Jahr aus. Diese Bilanz legte der Kreisfeuerwehrverband auf seiner Jahrestagung vor. Thema waren auch die drohenden Finanzprobleme. SEITE 26

Kassel Stadt und Land: Wolfgang Rossbach (verantwortlich), V. Rüdiger; Kreis: Kassel-Land: Ingrid Jünemann.

 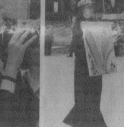

Prominente ablichten, seine Kunst draußen zu Markte tragen, oder einfach „Leute gucken": Menschen auf dem Friedrichsplatz.

Attracting 186 Artists From 37 Countries

Documenta IX Presents Every Aspect of Art

This is the first in a three-part series on arts and environmental issues which were covered during the reporter's recent trip to Germany. – ED.

By Hong Sun-hee
Staff Reporter

Jan Hoet

KASSEL, Germany – "If you do not feel any of these things, you are not human; if you feel too many of the things, you are insane," reads a note at the Ninth Documenta's one of the exhibits.

Every five years, this quiet city turns into an emporium of everything created under the name of "art." There are theatre statues, experience areas, performance art, blocks of granite destined to last an eternity, painted vistas, collages, video installations, artistically distorted photos and the realistic and the surreal.

The exhibits are found everywhere in Kassel till Sept. 20 in old buildings and in an enormous new exhibition hall, on the streets and in parks.

Queue of visitors has not ceased since the opening of the arts Olympiad on June 13, including tourists from other European countries and from the United States.

One needs to stay in the city for days to appreciate and scrutinize some of the 1,000 objects done by a total of 186 artists from 37 countries. It brings masters such as Francis Bacon, Susan Rothenberg, Jeff Koon and A.R. Penck together with emerging artists from as far as Senegal, Chile and Korea.

Right after one takes his first step into the Fridericianum, he is appalled at a grotesque room wrapped with patterns of huge ants done by Peter Kogler.

Bruce Nauman's "Astro/Socio" projects a bald man screaming "help me, hurt me, eat me," on the screens

David Brodsky's "Man Walking in the Sky" seen in the air is the main attraction of the IX Documenta in Kassel. The mound at left is "Rendezvous" by Korea's Yook Keun-byung.

of six television sets – two each in installed vertically in three directions.

Katsura Funakoshi puts marble eyes into wooden human sculptures dubbed "The Pondseller Above the Water."

Jannis Kounellis's marble monument dedicated to the poet Heinrich Heine has the shape of a book which some say looks like a gravestone.

Brazilian Cildo Meireles suspends from the ceiling 8,600 pieces of traditional yellow and wooden yardsticks and hundreds of tick-tock clocks for his work "Fontes."

There is a corner for the late Joseph Beuys, the political artist/moralist who stood as a vital counterforce to Andy Warhol.

Mantecapillas of demaded men in pornographic poses done by Charles Ray is entitled "Oh Charley, Charley, Charley."

"It is a very sensual but tragic piece symbolizing that a human being is in his own prison and hardly leap beyond himself," said Jan Hoet, Documenta IX's curator.

There is no particular theme in the ninth event, the largest and the most expensive art show ever mounted. It boasts an $11 million budget mostly coming from the city and industries.

– Artists should not illustrate society and civilization, but take up new impulses from within society, process them and pass judgment on them. And what is primarily involved are the small differences in the representation of the Orient as the counter-pole to the spiritual, according to the concept of this year's Documenta.

Hoet has mobilized the avant-garde that he unashamedly loves or those artists, as he puts it, who directly employ pressing existential questions in their works without the detour of quotation.

In his quest for ideal artists for the Kassel contemporary show, the 55-year-old Belgian art historian traveled Europe, the United States, South America, Africa and Asia including Korea.

Korean artist Yook Keun-byung's "Rendezvous – the Sound of Landscape and Eye for Field" consists of a mound covered with grass resembling a Silla king's torch and a steel column in a circular form face to face with the mound. These two structures – each standing for the Orient and the Occident – show an eye of a German child and an eye of a Korean on the television screen fixed in the

structures, implying the meeting of East and West.

The Documenta was founded in 1955 to help rehabilitate German culture after the Nazi years. Gradually, it overtook the Venice Biennale as the most important anthology of contemporary art. At its peak during 1964-78, Documenta was a big, boisterous celebration of pop art, minimalism and video installations. Opposed to the recent proliferation of commercial art fairs, it holds a unique place as a sentimental favorite.

However, this year's version is the biggest but not the best, critics say. The most difficulty for artists is to get them noticed in the overpopulated international festival. The strange, inaccessible art attacks, visitors, reduces them, threatens and confuses them.

Nevertheless, Kassel depends economically on the exhibition. The first Documenta drew 130,000; in 1987 attendance was half a million, and the record is expected to be broken this month.

Hoet, director of the Ghent Museum in Belgium, said that he is willing to do Documenta again. "But it's totally up to them as they picked me four years ago."

UNTERWEGS ZUR DOCUMENTA IX

Keun Byung Yook

Zwischen den beiden Beuys-Bäumen auf dem Friedrichsplatz steht ein kleiner Holztisch. An ihm sitzt der Koreaner Keun Byung Yook (Jahrgang 1957) und schreibt Postkarten in die Heimat. Wenn er aufschaut, fällt sein Blick auf eine Steinpyramide, die ein paar Schritte weiter bis zu einer Höhe von fünf Metern herangewachsen ist. Schon jetzt ist erkennbar, daß der Steinbau unter Torf, Erde und Gras verschwinden und sich in ein Iglu verwandeln wird.

Es ist Yooks documenta-Beitrag. Die Arbeit wird still und zugleich spektakulär werden. Wer sie erfassen will, muß stehen bleiben, hinsehen und hinhören und sich in die Kommunikationsstruktur einbinden lassen, die der Koreaner entworfen hat: Aus dem oberen Teil des Iglus wird ein Monitor das Bild eines großen Auges projizieren. Dieses Auge wird in Richtung auf das Museum Fridericianum blicken. Aber der Blick wird auf halbem Wege hängenbleiben, denn auf der Fläche vor dem Ausstellungshaus wird Yook eine Stahlsäule errichten, aus der ebenfalls ein Monitor das Bild eines Auges aussendet.

Zwei Augen werden einander anschauen, zwei Welten werden sich begegnen – ein europäisches und ein asiatisches Auge. Der Betrachter, der dies wahrnimmt, steht dazwischen. Er wird die Blicke wenden und seinen Standort suchen müssen. Dahin will ihn Keun Byung Yook bringen – zum Nachdenken über die Menschen und deren gemeinsame Geschichte, über Kultur und Natur.

Zwei stumme Blicke begegnen sich, sind unausweichlich aufeinander fixiert. Aber entsteht daraus ein Blickkontakt und gar Kommunikation? Yook ist skeptisch, gibt jedoch keine eindeutige Antwort. Die visuelle Brücke unterlegt er nämlich mit einer Klangfläche, die aus dem Iglu heraustritt – auf- und abschwellende elektronische Klänge. Musik gar und darunter gemischt gelegentlich Laute von Tieren. Spätestens wenn eine Kuh aus dem Iglu ihr Muhen ertönen läßt, löst sich die fragende Spannung.

Keun Byung Yook hat verschiedentlich mit solchen Auge-Installationen gearbeitet, mit dem nackt wirkenden Auge, das aus ihrem dunklen Hügel herausblickt. Ebenso ist er als Performance-Künstler hervorgetreten.

Die wesentlichen Impulse für seine künstlerische Arbeit hat Yook nach eigenem Bekenntnis in seiner Kindheit empfangen – durch das Erleben der Welt. Also nutzt er heute die Kunst, um andere für die Wahrnehmung der Welt zu sensibilisieren.

Dirk Schwarze
Foto: Schwerdtle

물론 이러한 행정적인 것이 반드시 국가적 차원에서 지원되어야 한다는 것은 지나친 요구일 것이다. 그러나 '재단과 정부기관의 문을 두드리는 자에 복이 있나니, 기금이 저의 것이요'라고 부추길 수만은 없는 것이 한국의 지원제도나 행정이다.

이런 경우에도 꾸준히 국제적인 위상을 확보해나가고 있는 육근병 정도의 작가에게 미래는 어느 정도 보장되어 있다. 원초적인 소재를 첨단 테크놀로지로 재해석하여 신선한 랑데부를 시키고 싶다는 작가의 의도는 특히 세계무대에서 보다 손쉽게 이루어질 것이다. 이를테면 올 8월에서 11월 동경 록뽕기 빌딩옆의 대형 모니터와 지도세 국제공황에서의 180대의 하이비전 등의 여건은 이미 확보되어 있으며 그와 유사한 정도의 여건이라면 비교적 손쉽게 조달이 될 수 있을 것이다.

미술 올림픽이라 불리는 카셀 도쿠멘타의 작가들은 다음 도쿠멘타가 열리기까지 세계미술의 방향을 제시한다는 명예와 사명과 자부심을 안고 있다. 장르의 벽이 사라지고 세계미술의 주류가 대두되지 않은 오늘의 세계에서 육근병의 작품은 세계의 공감대로서의 한국인의 사춘기적 감수성으로 성숙시킨 아키타입을 제시하고 있다. 그것은 우리땅에서 성숙시킨 우리의 감수성이 세계의 언어에 하나의 국제 언어로서 등록 및 등재된다는 것을 상징하는 사건, 이를테면 마라톤의 금메달 획득과 같은 사건으로 기록될 것이다.

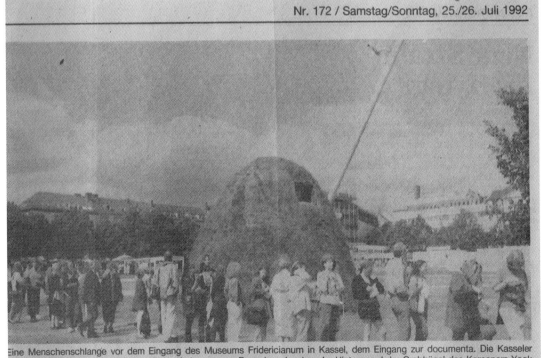

Nr. 172 / Samstag/Sonntag, 25./26. Juli 1992

Eine Menschenschlange vor dem Eingang des Museums Fridericianum in Kassel, dem Eingang zur documenta. Die Kasseler Kunstausstellung documenta IX steuert auf einen neuen Besucherrekord zu. Im Hintergrund der Grabhügel des Koreaners Yook und der Himmelsstürmer, ein Kunstwerk des Amerikaners Jonathan Borowsky.
Foto: dpa

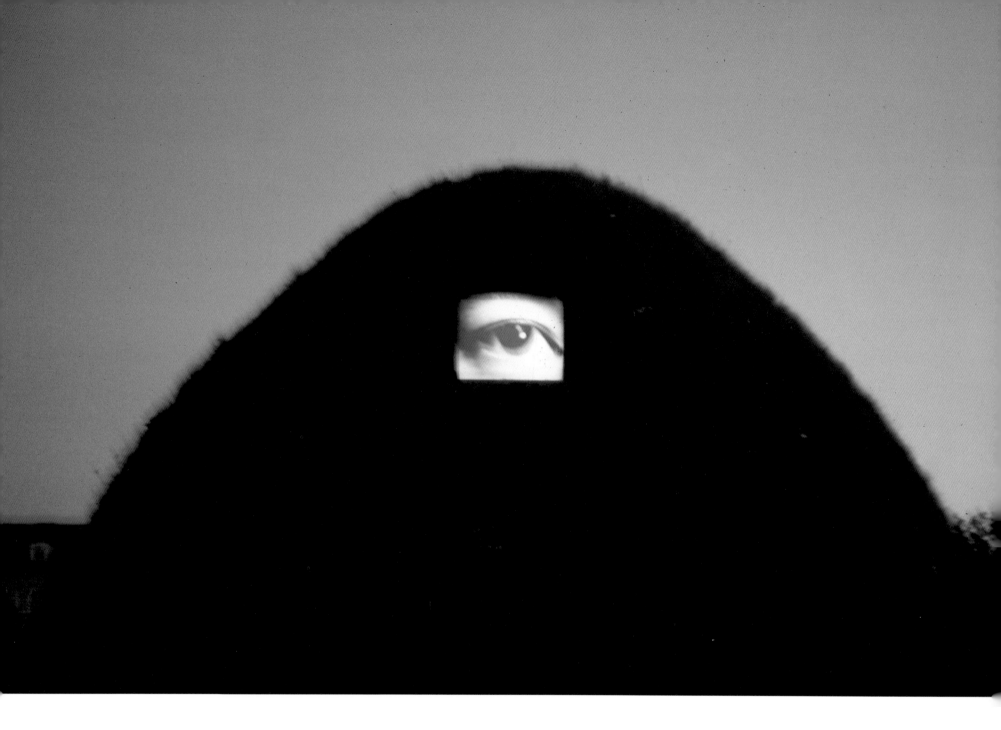

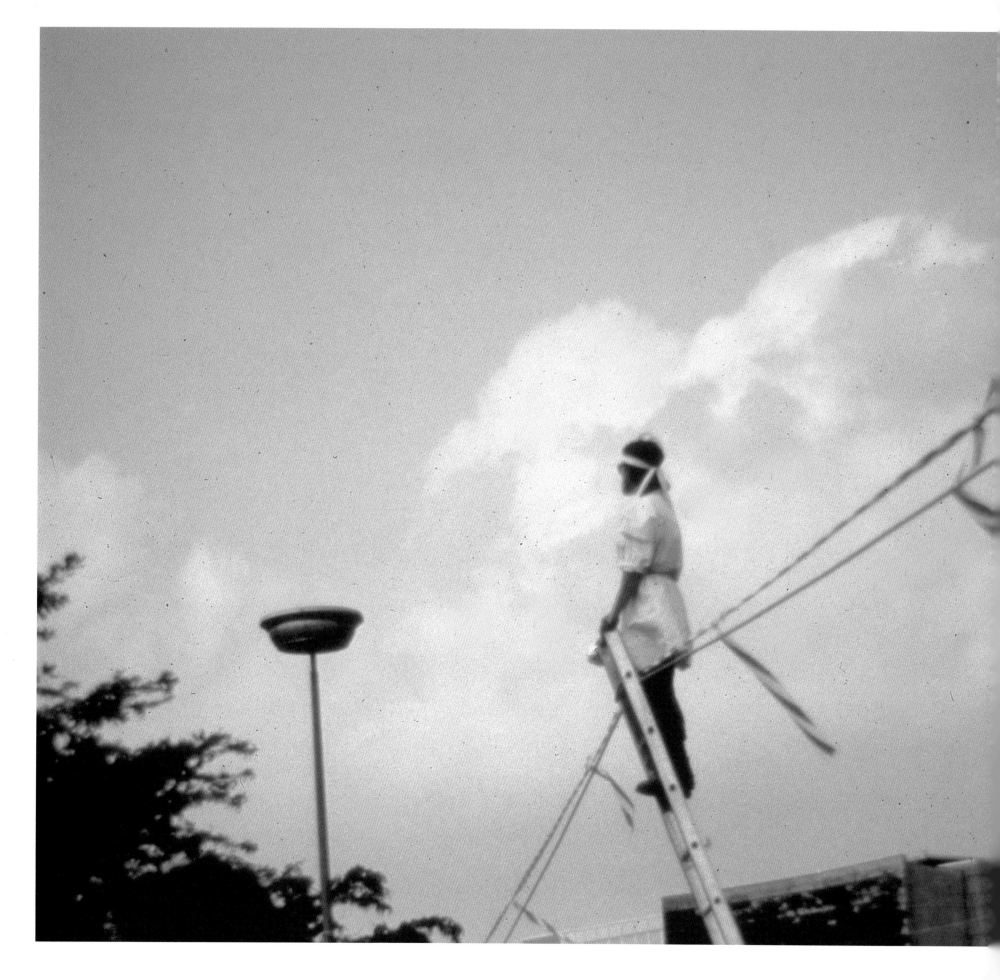

존재의 근원을 찾아서

미나시마 히로시 | 예술 평론가

그야말로 명료하고 날카로운 경험이다. 1990년 3월 사가초 전시관에서 열린 한국의 예술가 육근병의 전시 "동방팔인"을 기억하는가? 그는 당시 '노래부르는 나의 육체를 보라'고 말했다. 그는 상의 없이 가수 김민기의 '아침이슬'을 부르고 있었다. 놀랍게도 우리는 그의 몸이 빛나는 것을 볼 수 있었다. 모두 놀랐었다. 기적 같았다. 어떻게 그의 몸이 그렇게 빛났을까? 많은 질문이 빗발치듯 쏟아졌다.

그리고 그의 목젖과 입술의 떨림은 어떠했는가? 마치 대지의 지배자가 된 듯 그의 존재를 굳건하게 유지시켰다. 그리고 또 그 목소리 속에서 무언가에 항의하는 것 같은 느낌을 받았다. 그의 가성을 통해 그의 살아 있는 작품에 직면하도록 유도하는 어떠한 힘에 저항할 수 없었다. 육이 스스로의 존재 속에 빛의 근원을 지어낼 수 있도록 하는 그의 토포스를 새삼스레 인식하게 되었다.

민주화 운동가였던 김민기가 부른 '아침이슬'은 또한 육의 끊임 없는 저항을 나타내며 그의 저항정신을 고양시켰다.

우리는 예술가 육근병과 가수 김민기 사이에 공통점을 찾을 수 있다. 바로 고통을 넘어서는 것이다. 육근병의 몸과 김민기의 목소리는 대지에서 우러나오는 힘을 느끼게 해준다. 그렇기에 그날 저녁 감동할 수밖에 없었다. 우리는 또한 피할 수 없는 고통을 경험하며 거짓된 깨달음을 타파하며 국가 혹은 국적으로 위장된 체제를 부정하였고, 동시에 토포스의 본질에 다다랐다.

인류는 존재 속 자아를 확인하지 않고서는 단 하루도 살아갈 수 없으며 이 토포스는 인간의 선견지명이라는 빛으로 넘쳐나는 국가와도 같다.

육근병 작가의 경우, 그의 예술적 표현은 마치 영감, 회화, 노래와 같이 우리의 몸 속을 들여다본다. 한때 1989년 상파울로비엔날레에 수상하기도 하였으며 9차 카셀 도쿠멘타에 초청받았다. 너무나도 자연스러운 일이라 딱히 놀라지도 않았다. 이제 그의 인간이라는 존재의 근원에 다다라야 하는 예술적 의지를 재고해보자. 이런 예술적 목적이 있기에 그는 끊임없이 작업을 계속한다.

육근병 작가는 우리 존재의 근원을 찾는 것이야말로 우리가 만연한 고통으로부터 구제받을 수 있는 유일한 방법임을 알고 있다. 우리는 육근병 작가가 고통으로부터 자유로워지기 위해 존재의 근원이라는 빛을 진지하게 찾기 위해 노력한다는 것을 잊어서는 안 된다. 세상이 어두워질수록 육근병 작가의 빛이 밝아지기 때문이다.

진지하게 물어보겠다. 진정 옷을 벗어 던질 용기가 있는가? 그럴 수 있는 이들에게만 육근병의 빛의 근원이 보다 가깝게 다가올 것이다.

카셀 도쿠멘타 퍼포먼스 장면, 1992

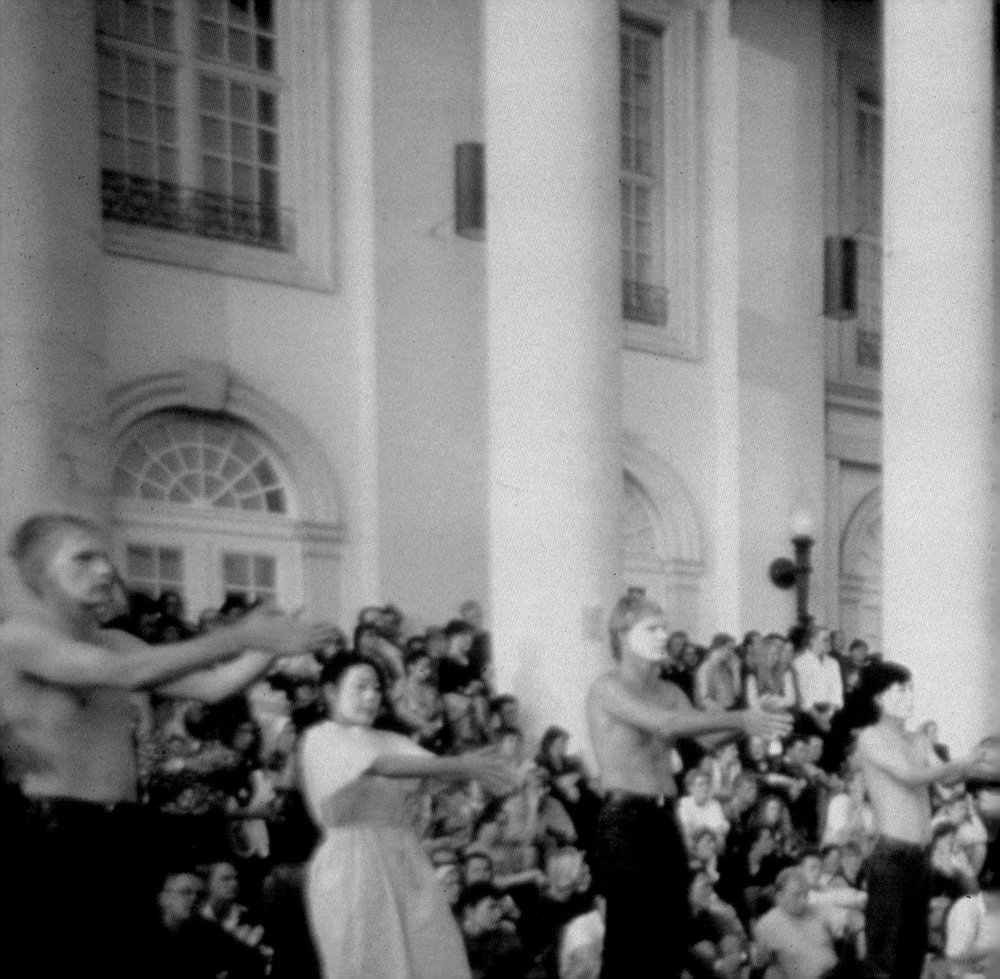

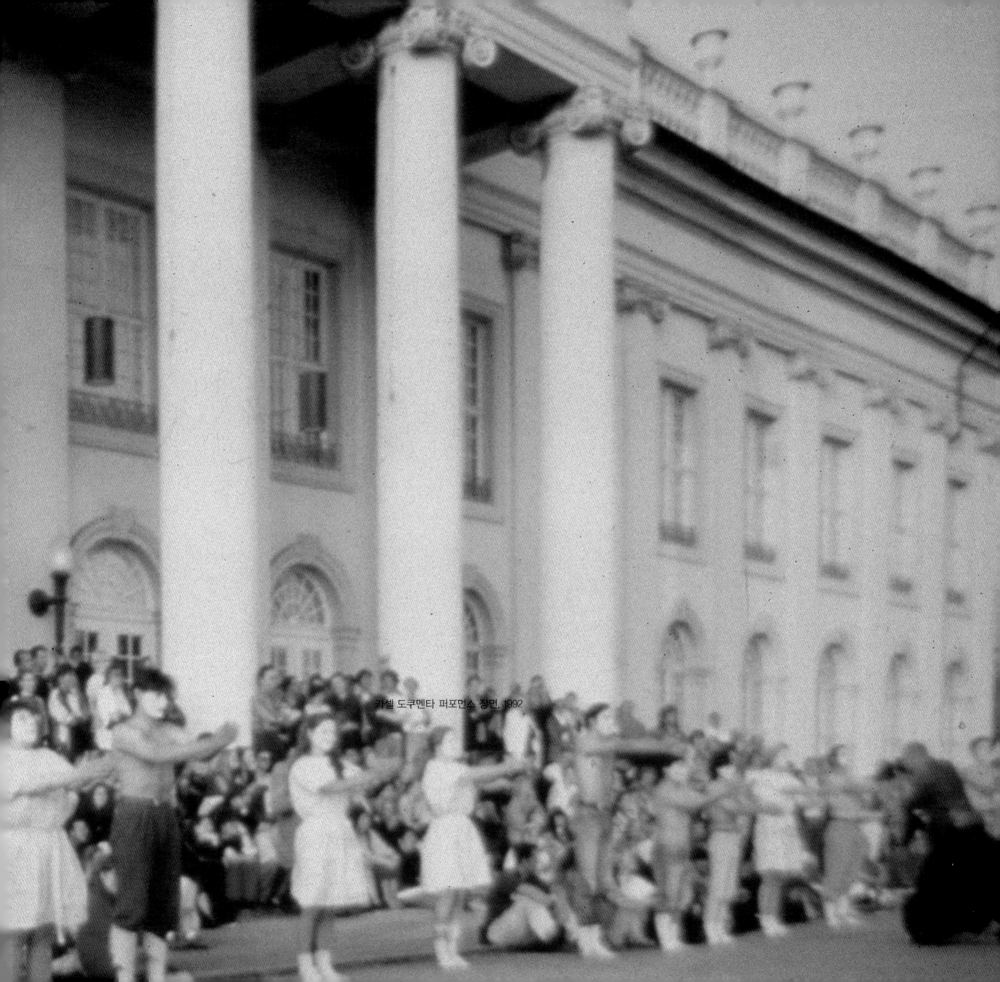

카셀 도쿠멘타 퍼포먼스 장면, 1992

3

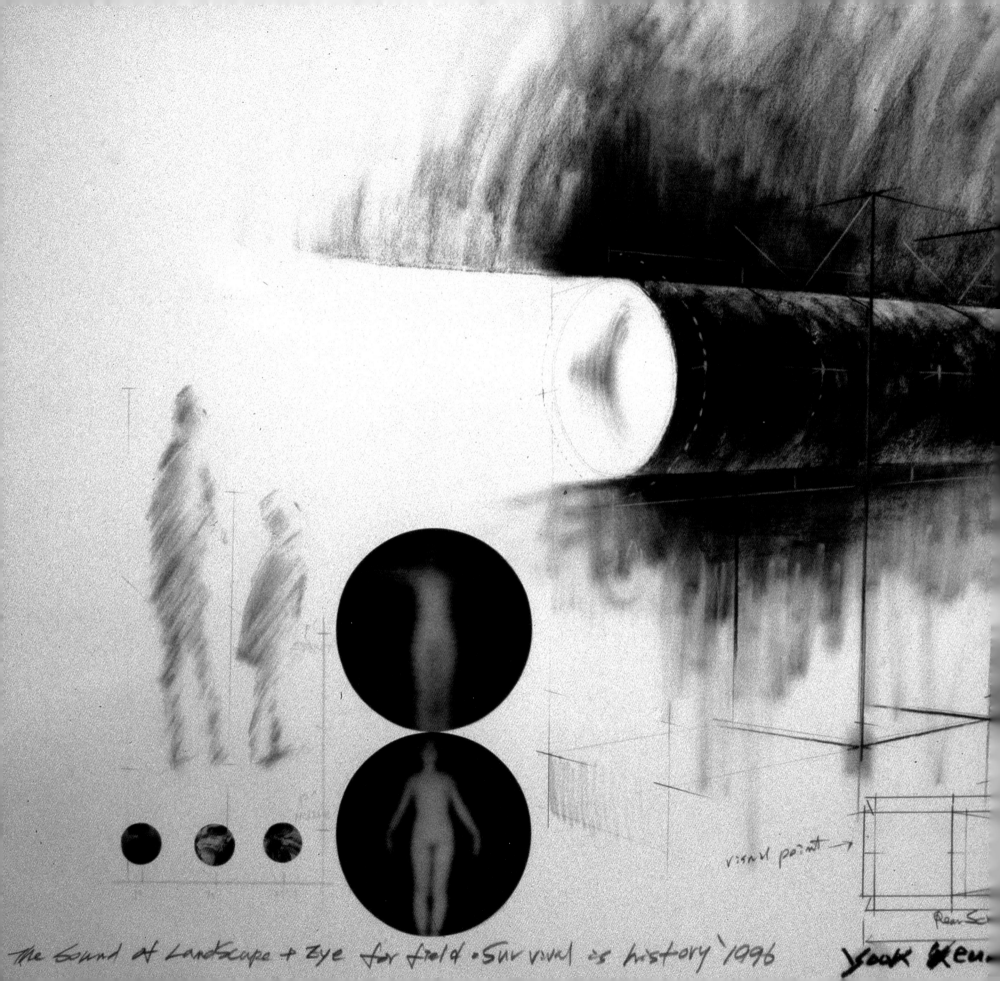

the Sound of Landscape + Eye for field . Survival is history '1996

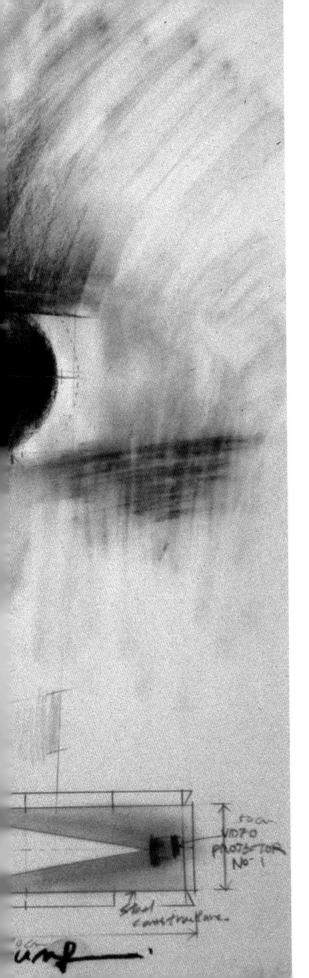

생존은 역사다

SURVIVAL IS HISTORY

인류사의 역사적 사건들은 인간의 조형물들이다. 이는 곧 삶의 표정들을 담고 있으므로, 과거라는 시간과 공간 역시 현재에도 실재하고 있다. 삼라만상 속의 희로애락, 바로 나의 백과사전이다. 역사를 모르면 어린아이다. 역사는 축적이다. 이 축적들이 모여서 역사가 되는 것인 만큼, 그것이 곧 오늘을 위해 중요한 것이다. 그래서 내일을 예측할 수 있다. 이미지의 가장 큰 상대는 "진실"이다.

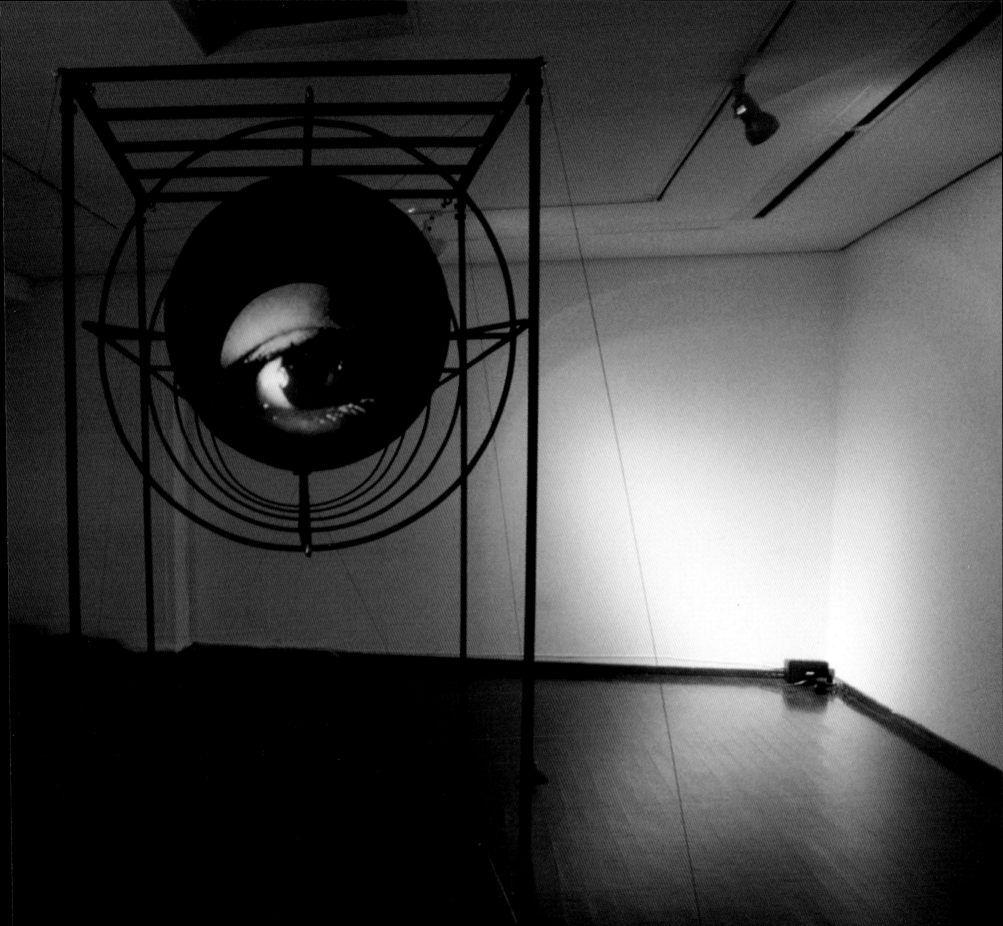

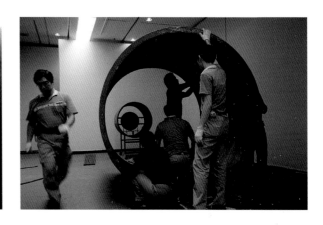
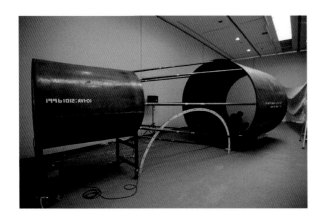
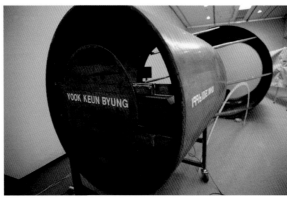
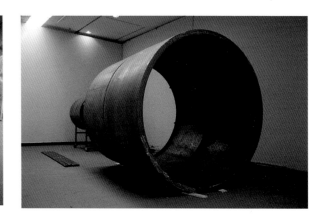
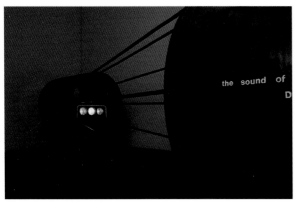
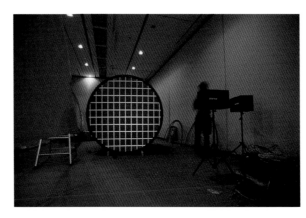
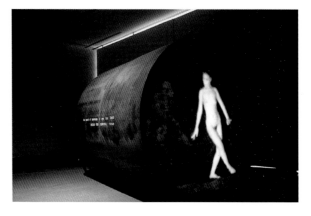

생존은 역사다, Saitama Contemporary Art Museum, 1996

생존의 꿈

박경미 | 국제화랑 디렉터, 큐레이터

육근병의 작업은 동양 전통 사상에 바탕한 유기적 우주관과 현대의 미디어 테크놀로지가 결합한 초시공적 가상현실의 세계이다. 80년대 중반부터 퍼포먼스와 비디오 설치작업을 꾸준히 시도해 온 육근병은 봉분을 연상시키는 구조물 속에 인간의 눈의 이미지를 담은 TV모니터를 설치하여 삶과 죽음, 인간과 자연, 동양과 서양등 모든 대립적 의미의 요소들이 커다란 우주적 질서 속에서 하나로 화합하는 공존의 메세지를 충격적 작품 형태로 가시화시킴으로써 국내외 화단에 큰 반향을 일으킨 바 있다. 그의 작품 속의 '눈'은 삼라만상을 포착하고자 하는 예술가 자신의 눈을 의미하는 동시에 지나간 시간과 역사의 축적이 살아있는 오늘의 눈으로 우리의 현존을 응시하고 있음을 뜻한다. 따라서 그의 '눈'은 시간을 초월하고 공간을 너머서 모든 것을 포괄하며 그의 작품속에서 드러나는 이러한 초 시공성에의 의지는 우리의 전통 샤머니즘과 현대 과학주의가 낳은 '환영'의 결합을 통한 연금술을 가능케 한다. 현대를 특징지을 수 있는 가장 상징적 문화형태이며 그 본질상 환영적이고 허구적일 수 밖에 없는 '영상'은 육근병의 작업 속에서 전통의 무속적 의식과 만나면서 시간과 공간을 가로지르는 주술적 작업으로 구체화되고 관객은 아득한 시원과 먼 미래 너머에 위치한 존재의 본질에 맞닿아 있는 듯한 신비한 가상의 현실을 체험하게 된다.

육근병의 눈은 모든 것을 포용하고자 하며 대상과 대화를 주고 받는 살아있는 눈으로서 세상을 바라보는 이러한 포괄적 시각은 대상을 미분화시키고 그것에 분석가의 렌즈를 들이대는 서구의 동세대 비디오아티스트들의 전반적인 작업 태도와는 매우 다른 것이다. 즉 내가 깨어 있음으로해서 세상을 감지하고, 세상도 나를 바라볼 수 있다는 동양의 합일적 우주관이 그의 작업의 근저를 이루는 사고의 바탕이 되고 있다. 봉분 작업 이후의 그의 근작들은 자연과 축적된 인간사를 생존의 바탕으로 이해하는 기존의 작업개념을 또다른 형식을 빌어 구체화시킨 것으로, 작가에 의하면 '타임 터널'을 상징하는 튜브 형태의 철구조물 속의 편집된 영상의 파노라마는 작가 자신이 제작한 명상적 음향과 조화를 이루며 스펙터클한 힘으로 관객을 설득한다. 인류 역사의 획을 그었던 주요사건들의 다큐멘터리 필름과 작가가 직접 촬영한 여러 장면들의 교직은 이미지의 프레임 역할을 하는 철 구조물이라는 하드웨어와 명상적 음향의 힘을 바탕으로 커다란 하나의 덩어리로서의 응집력을 갖고 자연과 인간의 공존이라는 작가의 메세지를 더욱 강하게 전달하는 작품이 된다. 죽음을 상징화는 봉

분속에 살아 있는 눈이 담겨 있음은 작가에겐 되풀이
되는 생명의 끊임없는 윤회와 그것이 곧 우주의 역사
임을 의미한 것이었다면 그의 새로운 작업들은 역시
순환을 의미하는 형태인 원의 테두리 속에서 보여지는
생존의 파노라마를 통해 과거와 미래를 이으며 자연과
더불어 끊임없이 연결되는 인간사가 바로 우리 존재의
참 모습임을 보다 구체적이고 깊이 있게 보여주고 있
는 것이라 하겠다.

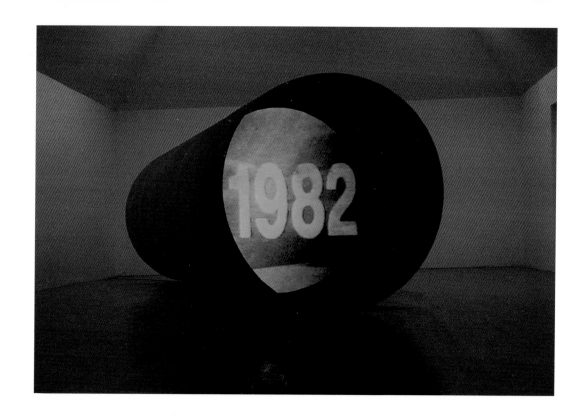

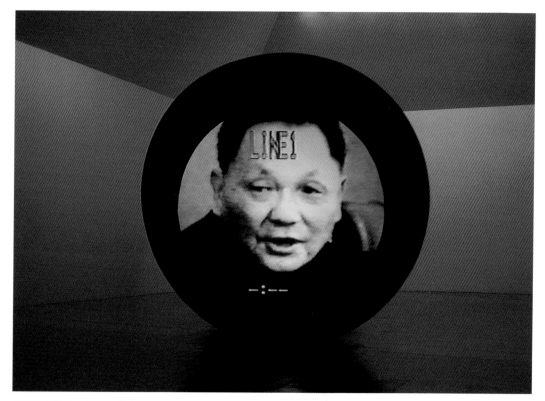

생존은 역사다, 미토아트센터, 1995

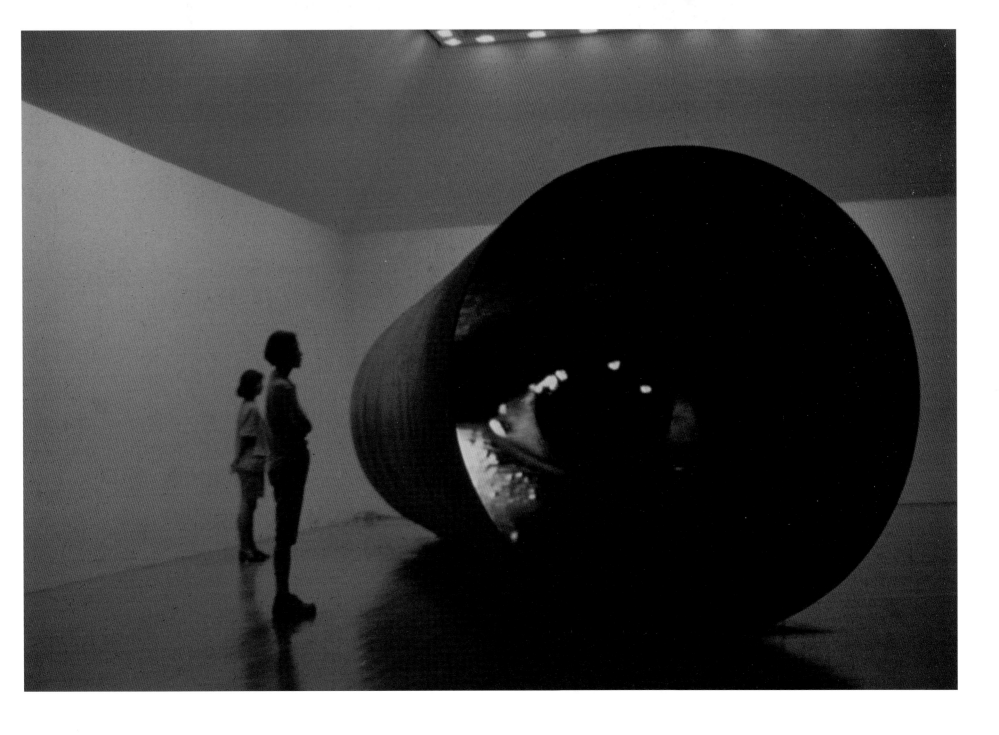

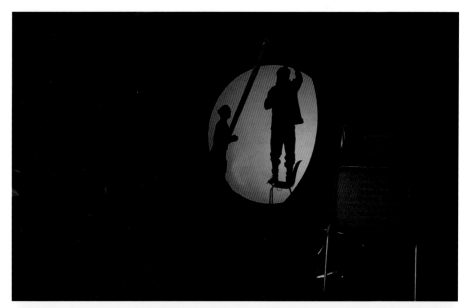

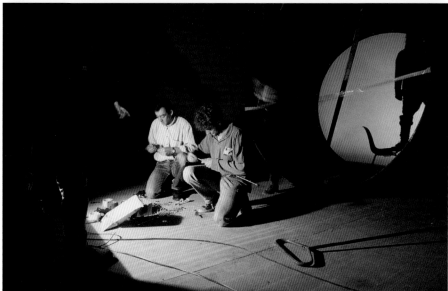

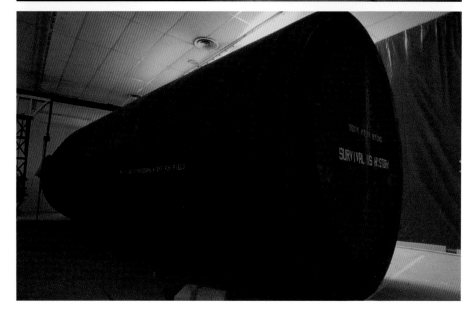

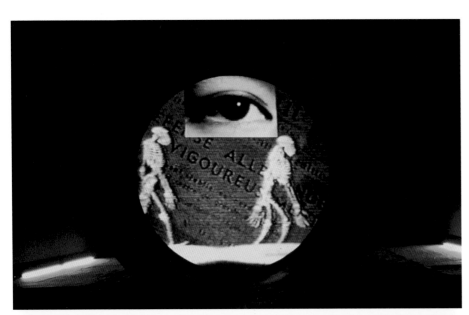

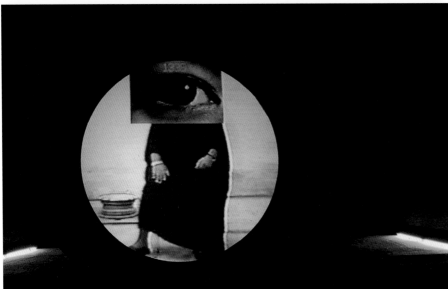

생존은 역사다, 리옹비엔날레, 1995

대담

작가 김구림

아티스트 : 김구림, 육근병
기획 : 이은주(아트스페이스 정미소 디렉터)
사회 : 고연수
기록 : 고연수, 최주연

이은주 이 책 출판을 기획하게 된 의도는 한국 미디어아트 프로젝트 기반으로 진행해 왔던 미디어극장전과 연관되어 있습니다. 비디오 작가 1세대부터 현재 젊은 작가군들을 메핑해 오는 작업을 해 왔는데, 2013년도에 육근병 선생님이 참여하셨습니다. 이 한국 미디어아트 프로젝트를 시간을 거듭해 확장해 가고 있습니다. 육근병 선생님과 작업을 하면서 미디어아트 프로젝트가 중요한 이슈이기도 합니다. 백남준 선생님 이후 한국의 비디오아트 담론과 역사로 연결될 수 있는 지점에 서 있는 분이 육근병 선생님이라는 생각이 들었습니다. 이미 아티스트 퍼블리케이션 1이 출간되기도 했습니다. 첫 번째 출판 프로젝트에 동참하셨고요. 작업을 하고 전시를 하는 것도 중요하지만 출판으로 남기는 문화가 한국은 해외보다 부재한 상황이라고 생각합니다. 한 개인 작가의 화두를 출판해서 유통, 분배하는 것과 특히나 해외까지 연결시켜 프로모션하는 것이 미비합니다. 이러한 시도를 하면서 점차 해결해야겠다는 생각이 들었고, 필요한 일이라는 확신이 듭니다. 이런 기획을 하던 와중에 서울문화재단 지원 프로그램을 통해 출간의 계기를 만들면 좋겠다는 생각에 시작된 기획입니다. 예산이 완벽히 충족되지는 않지만 중요한 작업이라 여기까지 와 있고요. 그간의 작가의 작품집은 평론 글만이 실리는 게 대부분인데, 육근병 선생님의 제안으로 미술계 좀 더 오랫동안 활동해 오신 선생님들과 대담하는 섹션을 넣었습니다. 이 대담의 내용을 통해 한국의 미디어아트뿐 아니라 그간의 미술계의 행적을 실질적으로 기록해보고자 이런 자리를 마련하게 되었습니다.

육근병 이것은 작가로서 중요한 책이라는 생각이 듭니다. 일반적으로 평론하는 분 혹은 큐레이터분들의 글도 중요하지만 더 액티브하고 생명력 있는 것은 작가분들과 함께 토론하는 것이 오히려 더 중요하다고 생각했습니다. 김구림 선생님 역시 제가 청년작가 시절부터 흠모하고 있었고 더욱 더 담고 싶었습니다.

고연수 그럼, 제가 준비한 질의를 시작하겠습니다. 육근병 선생님에 관한 책이기도 하지만 한국에 가장 중요한 시기에 활동하셨던 작가선생님들의 솔직한 심정, 작업과 철학 등을 다룰 예정입니다. 살아 있는 당시 사건과 상황 등을 생생하게 담기위해 질의할 예정입니다. 일단, 활동하셨던 시기 1960~80년대까지 당시 한국 상황에 대해 특히 선생님의 시선으로 말해주세요.

김구림 1958년에 첫 개인전을 했어요. 우리나라에 그 당시는 물감이나 캔버스가 하나도 없었죠. 물감이 없어서 작품을 할 수 없었어요. 박서보 화가와 같은 사람들은 안료를 사다가 손으로 만들어 썼는데 사실 이건 굉장히 고통스러운 작업과정이었죠. 캔버스가 없었으니 미군 캔트지를 구해서 그 당시는 굶는 시절이었기 때문에 나무막대 사서 못질해서 다 만들었어요. 전람회도 개인전보다 단체전이 많았는데 발표 후에 캔버스가 귀중해서 다시 그 위에 그렸죠. 지금 거의 남아 있는 것이 없습니다. 그래도 나는 다른 사람들과는 상황이 좀 달라서 경제적 여유가 있었어요. 아예 캔버스를 목수에게 대량 주문해서 맞췄어요. 하다가 천이 필요 없는 작품을 하기 시작한 건데요. 베나니판에다가 비닐 붙여 태우는 작업을 1960년대초에 시작했어요. 1958년 개인전에는 형상이 있는 유화를 하긴 했는데. 추상적으로 변하기 시작했어요. 그렇다고 다른 사람처럼 앵포르멜은 싫었구요. 오브제가 있는 즉, 까만 비닐을 사다가 태웠고 이건 일반 캔버스로는 안 되는 거였죠. 그래서 두꺼운 베나니판에 사용했고, 주로 마당에서 작업했는데 불을 질러서 작업하고 부글부글 끓여서, 담요로 덮고 끄고 하는 이런 작업들을 많이 했어요. 그런데 그 당시에는 보관하기 힘들어서 많은 작품을 보관할 길이 없어 은행을 찾아가기도 했어요. 그것도 어려웠죠. 화가 나서 마당에 작품 50점~60점을 쌓아서 불을 질렀어요. 기록도 못 했어요. 기록이 어려웠던 것은 카메라도 없었기 때문에 기록이 쉽지 않았지요. 기록했으면 좋았을 걸 참 아쉽긴해요. 그 와중에 간신히 크기가 작은 40호 두 점만 빼놨어요. 보통은 120호였는데 크기 때문에 오늘날 40호 두 점이 남아 있는데 이마저도 지금은 테이트 모던과 국립현대미술관 소장으로 한 점씩 나눠서 가져갔어요. 테이트모던에서는 그 당시에 그 물질로 작업한 것이 세계에 전무했으므로 소장가치가 있다고 말하더라구요. 불이나 퍼포먼스와 같은 행위와 합쳐진 그런 작품이라는 것이 테이트 모던에서의 소장 이유였어요. 그러고 보면 우리는 참 힘든 세월이었죠. 그러다가 세월이 흘러 서울에 올라와서 당시 한국에 있던 미군들로 인해 외부 소식을 접하게 되었어요.

그 전까지는 일본 교육을 받았죠. 초등학교 3학년 때 해방이 됐는데 일본 교육을 받았었고 1960년도에 일본에 미술수첩이라는 미술전문지가 있었는데 우리나라에서 유일하게 공부할 수 있는 해외 예술 책이었죠. 읽으면서 독학하기 시작했어요. 그것으로도 사실 모자람을 느꼈죠. 미술대학을 갔는데도 당시 교수들이 일본 교육받은 사람들이어서 인상주의나 피카소 정도로만 강의를 했어요. 난 만족을 못 느꼈어요. 학교에서는 날 칭찬했지만 난 이런 학벌을 가지고 뭘 하겠나 싶어서 그만뒀어요. 예술가로서 학교에서 성장하는 것이 의미가 없어 보였던 거죠. 근데 막상 독학을 해야 했는데 막막하더라고요. 고민하다가 작품을 가지고 어느 날 현대미술 하는 유명한 사람을 찾아갔는데 퇴짜받았어요. 혼만 났죠. 장사만 하지 뭘 작업하겠냐고 막 뭐라고 했어요. 그날로 절망하다가 여태껏 내 마음대로 잘해왔는데 오기가 생기더라구요. 두고보자 하고 열심히 했죠. 헌책방에서 어느 날 보다가 희한한 게 있었어요. 미국 책 같은 것이었는데, 누군가 바닥에 캔버스를 깔고 대머리인 사람이 물감을 막 흘리면서 작업하는, 즉 현대미술이라는 것이 봤죠. 그건 라이프지였어요. 그 다음 타임지에도 연극 무용 등 정말 희한한 게 많아서 독학하기 시작했죠. 진짜 대학 나온 사람들은 모를 만한 것들이었을 거예요. 이것이 최첨단이지 않을까. 최초의 실험영화, 무대, 의상, 현대 음악, 공연 무용 등등 내가 했던 모든 게 바로 여기에서 온 것들이에요. 실제로 이 책들과 한국의 상황이 너무나 간격이 컸죠.

이은주 육근병 선생님은 알게 된 시기가 언제쯤 이신가요? 작업을 처음 본 시기요.

김구림 작품을 먼저 알게 되었습니다. 직접 본 것은 미국에서 돌아와서 알게 되었죠.

육근병 토탈 미술관에서 선생님을 공식적으로 처음 뵈었었고. 90년대 초반, 선생님께서 저를 만났을 때 제 작품을 안다고 말씀하셨어요. 그 당시는 저는 해외활동을 하던 시기였어요. 그러면 선생님께서 저의 작품을 제일 처음 접한 것이 어떤 것입니까. 무덤 작품이었나요?

김구림 오래 돼서 잘 기억은 안 나지만 무덤 작품이었을 거예요.

육근병 저는 계간미술을 통해 선생님 작품을 처음 봤습니다. 계간미술의 첫번째 다음 장과 마지막 장에 크게 실렸던 선생님의 작품이 기억나요.

고연수 요즘에는 스타작가가 있습니다. 예전하고 많이 달라진 상황인데, 이 점에 대해서는 어떻게 생각하시나요?

김구림 그건 그렇게 되는 것이 아니라고 생각해요. 자본주의 사회에서 사람들이 금전에 얽매여 있어서 그렇게 된 것이라고 봅니다. 그런데 진정한 예술로서의 가치 혹은 예술로서의 존재에 대해서는 의문이 들어요. 요즘 시대에 생산과 보급이 많이 이루어지고 있는 것은 긍정적으로 생각합니다만 화랑들의 농간에 의해 스타작가가 만들어지는 것에 대해서는 부정적이에요. 옥션에서 가격이 측정되는 것으로 스타작가의 기준이 매겨지는데 그것은 아니라고 생각합니다. 그것은 한때죠. 예를 들면 반 고흐라던가 고갱 같은 사람들도 당시에는 인정받지 못했습니다. 그러나 먼 훗날에는 인정을 받았듯이 지금도 그것은 변하지 않는다고 생각해요. 지금도 잘 팔리는 작가가 존재하듯, 인상파 시절에도 잘 팔리는 작가가 존재했죠. 반 고흐의 작품은 그 당시 화랑에서 팔리지 않았어요. 이와 마찬가지로 나는 앞으로 50~100년이 흘렀을 때, 지금의 스타작가들이 작품으로 평가를 받을 수 있을지 의문이 듭니다. 진정한 작가란 조용히 있으면서 자기 작품에만 열중하고, 철저한 논리성을 끊임없이 탐구하는 사람이라 생각해요. 진정한 작가만이 살아남아요.

이은주 육근병 선생님은 어떻게 생각하시나요?

육근병 저도 선생님께서 말씀하신 것을 공감합니다. 시대기류에 따라 훌륭한 작가가 나올 수도 있어요. 훌륭한 작가로 가려면 본인 스스로의 집요함이 필요합니다. 그러나 갤러리의 강압으로 인해 요즘 젊은 작가들이 가지고 있는 순수하고 젊은 에너지들이 조금 상실되는 것이 안타까워요. 갤러리뿐만 아니라 평론가들이나 미학자들이 시대를 진단하고 작가를 연구하여 보호해주어야 한다고 생각해요. 안전하게 갈 수 있는 시스템은 필요하다고 보는데, 우리나라가 그런 것이 아직은 덜 성숙되어 있는 것 같아 안타까워요.

김구림 그런데 우리나라의 경향을 보면, 한가지의 스타일로만 반복하여 작업하는 작가들이 있어요. 나는 그것을 관용하지 않아요. 왜냐하면 시대가 변하면서 사고가 변하기 마련인데, 사고가 변하면 작품도 변하게 되죠. 우리는 변화하는 시대 속에서 변화된 매체를 사용하며 살아가요. 예를 들면 라디오 시대는 인간의 상상력으로 인해 모든 것이 이루어져요. 상상력이 가장 풍부한 시기이기도 하구요. 그 다음 흑백 텔레비전 시대에는 상상력이라는 것은 일부 소멸되고, 텔레비전에 나오는 장면이 전부이죠. 단지 컬러가 흑백이기 때문에, 보는 사람은 색깔에 대한 상상을 할 수 있을 뿐이에요. 컬러 텔레비전 시대에는 인간의 상상력이 소멸하게 돼요. 인간은 이미지에 사로잡히고 노예가 되기 시작해요. 그리고 컴퓨터의 등장으로 인해 정보의 습득도 편리하게 되죠. 그러나 인간은 점점 하나의 기계 노예가 되고, 함몰되고 말아요. 매체가 변하면서 인간의 사고가 변하게 됩니다. 그리고 시대가 변하면서 작품은 변하기 마련이에요.

육근병 60년대부터 지금까지의 선생님 작품에는 가치관이 있습니다. 맥락을 가지고 있으시거든요. 물론 선생님께서는 다양한 유형으로 활동하시고 제작해 오셨습니다. 그 속에는 조형적인 진화도 있었고, 구조적 형태의 변화도 있었지만 가치관은 계속 맥락을 가지고 있더라고요. 그런 점에서는 굉장히 소중하다고 보는 입장인데, 그것에 대해서는 제 의견에 공감하십니까?

김구림 공감하죠.

육근병 그렇다면 아까 말씀하신대로 라디오시대에서 컴퓨터시대에 이르기까지 확장된 정보 메카로 진화되어 왔잖아요. 이 정보 메카에 따라서 근본적인 생각이 바뀌는 것이 아니라 근본적인 생각은 유지하되, 그 시대가 요구하는 것에 대해 호흡하는 것이라고 생각하시는 거죠?

김구림 그렇습니다. 시대에 따라서 누구나 작품도 변해요. 그래서 제프 쿤스 같은 작가가 세계적으로 뜨고 있는 이유이기도 하고요. 그는 자본주의 시대가 요구하고 있는 작품을 하고 있기 때문이죠. 그런데 아까 말했다시피 그것이 진정한 예술인가에 대해선 의문이 들어요.

육근병 제프 쿤스, 데미안 허스트에 대한 국제적 상황을 말씀드리면, 더 이상 그들을 진단하지 않으려 해요. 쉽게 말하면 그들 작품을 더 이상 책임질 수 없다는 것입니다. 왜냐하면 그들은 자본주의 논리가 너무 강력하여, 작가로서의 순수함이 보이지 않는다는 거죠. 제프 쿤스에 대해서는 직접적인 공격도 하고 있습니다. 그것과 달리 선생님께서는 경제적으로, 정치적으로 힘들었던 시대적 상황들을 견뎌왔어요.

해외 이곳저곳 몸담으시면서 본인에 대한 정체성을 찾으려고 경도하고 속앓이도 하고 그랬던 작가의 말씀이 저는 막 가슴이 저립니다. 그래서 저는 선생님께서 가지고 있는 맥락의 중요성에 대해 주목해야 된다고 생각해요. 그런 점은 국내뿐만 아니라 해외 화단에서도 밀도 있게 다루어져야 하구요. 그래야만 우리가 우려하고 있는 젊은 작가들도 정체성에 대한 혼돈 없이 작업을 할 수가 있어요. 사실 평론가들이나 큐레이터들이 좋은 기획은 했지만 정리를 잘 못했죠. 기록만 해놓았지 정리를 안 했기 때문에 젊은이들은 교육을 받지 못했어요. 저 또한 교육을 받지 못했고요. 해외활동을 하다보니까 그것을 깨닫게 되었는데, 젊은이들에게 교육이 되었다면 정체성에 대해 혼돈이 안 생겼을 것이라고 봅니다. 젊은 작가들이 활발히 하는 것은 기분이 좋지만 한편에서는 그게 어느 정도까지 지속이 될 것인지에 대한 염려가 있죠.

김구림 그건 역사가 판단할 일이에요. 그런데 소위 스타작가의 작품에서는 테크닉만 느껴져요. 많은 작가들의 작품이 테크닉에 의존된 경향을 보이고 있죠. 그런데 테크닉을 빼면 무너질 겁니다.

육근병 정확한 말씀이십니다.

김구림 그런데 기교와 예술은 달라요. 진정한 예술에 대해 끊임없이 질문해야합니다. 그런데 데미안 허스트가 상어를 포름알데히드 용액에 넣었을 때, 그걸 누가 처음에 상상했겠어요. 데미안 허스트의 작품에는 본인만의 논리성이 있어요. 그는 테크닉이 아니에요. 흔히 데미안 허스트의 작품을 이야기할 때 죽음에 관한 것이라고 해석하는데, 저의 생각은 좀 달라요. 저는 그를 '예술은 창조에서 나온다'는 예술관을 깨고 현재를 예술로 승화시킨 사람이라고 평가해요. 수공적 작업방식이었던 전통적인 예술을 탈피하고, 다양한 오브제(약, 상어)를 사용함으로써 그만의 영역을 만들었어요. 그래서 저는 데미안 허스트를 예술과 창작을 동일시했던 기존의 예술관을 완전히 깨뜨린 사람으로 평가해요.

육근병 그런데 저는 데미안 허스트가 창조라는 것을 깨버린 사람이라고 말씀하셨는데, 과연 그랬을까 하는 의문이 들어요. 만약에 그렇게 말한다면 팝아트를 얘기할 수가 있거든요. 팝아트의 기본 콘셉트는 산업사회에 대한 반영이라고 하잖아요. 미술학적으로 본다면 그런 것이 데미안 허스트에게 즉발적인 영향을 주었다고 생각하거든요. 그런데 저는 데미안이 가지고 있는 그 맥락이 창조를 깼다고 보진 못하겠어요. 왜냐하면 그런 식의 작품은 사실은 많았거든요. 선생님이 하셨던 많은 작품 중에도 창조를 깬 것이 없는 것이 아닙니다. 따지고 보면 있죠.

김구림 그럴 수도 있지만 나는 그를 진정한 의미에서 100% 깬 사람이라고 생각해요. 그의 작품은 본인 자신이 직접 만든 것이 없어요.

육근병 그런데 데미안도 사실 페인트 합니다. 집도 그리고, 풍경화도 그리고 직접 만들기도 하고 그래요. 직접 만드는 것이 없진 않습니다. 그런데 직접 만드느냐 안 만드느냐는 중요하지 않습니다. 중요한 것은 '나는 지금 창조에 머물러 있다' 라고 한 것인데, 그 창조라고 한 것을 모르겠다고 하셨잖아요. 그런데 그 상태. 그게 바로 우리가 지향하고 있는 것이고요.

김구림 있는 현실이죠. 그게.

육근병 그게 현실이 아니라 지극히 맞는 말이라는 겁니다. 예술에 대한 결과물을 얘기할 수 있다면 그게 바로 오래가는 것이고요. 지금 저하고 선생님이랑 대담을 할 때도 결과물을 만들려고 하는 게 아닙니다. 선생님에 대한 깊은 시대관과 역사관 또는 선생님 개인이 해오셨던 것이 얼마큼 중요한가가 드러날 때 진정으로 많은 사람에게 영향을 주리라 생각하고 있습니다. 저 역시 옛날에 선생님의 작품을 보고 그런 다짐을 했기 때문이에요. 그런 진정성은 무서운 것이라고 생각합니다. 내가 살아가는 존재 이유, 그것이 저는 창조라고 보거든요. 그런데 저는 팝아트를 혁명이라고 못 부르겠어요. 왜냐하면 서구의 문화적인 역사를 보면 현대에도 있었어요. 예를 들어서 바로크가 있으면 로코코가 있었고, 로코코가 있으면 르네상스가 있었고, 르네상스가 있으면 리얼리즘이 있었고. 리얼리즘 다음에는 인상파. 그게 다 위기의식에서 나왔던 거죠. 서구에는 뭔가 분석하기를 좋아하는 사고 시스템이 있거든요. 그러다 보니까 빨리 옵니다. 굉장히 텐션을 많이 갖고 긴장합니다. 그런 과정에서 새로운 어법을 요구합니다. 그러니까 엉뚱하게 뭐가 나오면 그 시대에 신사적으로서 받아 가는데. 동양권에서 우리나라가 그런 영향을 받은 거잖아요. 쉽게 말하면 그것이 어느 정도 이해가 가는데, 지금에 와서 우리나라의 형편, 그래도 우리나라의 인식이 많이 깨진 상태에서 보면 지극히 그것은 외국 사례이다. 우리가

그들의 사례에 의해서 우리가 우리를 자체 진단하지 말자. 저는 그렇게 생각을 하고 있어요. 저는 그것을 다른 쪽에서 찾고 싶은 거죠. 서구의 그런 논리는 대칭적인 논리라고 저는 보고 있고, 우리나라로 본다면 우리나라는 비대칭적인 요소가 있다. 그렇기 때문에 질리지가 않는다는 것이다. 질리지 않는다는 것은 구태의연할 순 있지만 절대로 질리지 않게 간다. 그게 우리나라가 갖고 있는 문명적 요소라고 할까요. 문화도 아닌. 문명적 요소가 뿌리 깊게 DNA적으로 박혀있다. 그런데 그걸 우리가 찾아야 한다. 그걸 찾지 않으면 안 된다. 그런데서 지금 우리는 반성해야한다. 자성해야 된다. 그런 생각을 해보게 되거든요.

이은주 그런데 김구림 선생님이 워낙 오래전에 한국에 아무것도 없을 때 즉 작업을 할 재료도 혹은 미술사도 없을 때 시작하셨는데요. 육근병 선생님이 처음 작업하셨을 때, 그 시기의 한국이야기를 해 주셨으면 합니다.

육근병 80년대 초반에는 소그룹들이 많이 있었습니다. 선생님 때도 있었지만, 저희 때는 구체적인 소그룹들이 상당히 많았거든요. 제가 속해 있던 타라(TARA)라는 그룹이 있었고, 황금사, 난지도 등 굉장히 많았는데 일종의 철학파들이 모여서 토론하는 모임이었습니다. 예술이 뭔지 인지를 하자는 것이었지요. 제가 속해 있던 타라는 '타블라 라싸'라는 겁니다. 존 로크 철학을 갖고 했거든요. 책상의 모서리 끝부분이란 뜻에요. 타블라가 테이블이라는 뜻이니까. 테이블의 모퉁이 같은 그것을 얘기하자. 이런 중간보다는 모퉁이가 텐션이 있기 때문에 그런데서 늘 조심스럽게 드러나지도 않고 중간에 있지도 않죠. 그러면서 저희가 하나하나 공부를 하고 이론적 공부와 실재적인 작품을 전개하면서 조심스럽게 했던 그룹이 있었고요. 또 난지도 같은 경우는 이름처럼 난지도는 들판에 있는 쓰레기장이나 그런 거잖아요. 그런 데처럼 막 거칠게 작품을 전개하고 했던 난지도 같은 그룹, 그렇지만 우리는 좀 더 고급스런 퀄리티를 가지고 가겠다고 했던 황금사 같은 것들이 있었고요. 상당히 많았습니다. 그런 것이 존재했을 때 다양성이 있었어요. 다양한 공유를 했던 거죠. 일 년에 한 번 혹은 두세 번 정도 같이 전시하면서 워크숍을 많이 했어요. 서로 난상토론도 하고. 투쟁도 하고 그러한 시대에 제가 존재했습니다. 그런데도 나라고 하는 시발점,

아이덴티티가 중요하지 않느냐는 거죠. 어떤 예술에 대해 이야기할 때 나라고 하는 정체성이 필요하다는 거예요. 그룹에서 나온 이야기가 내가 될 순 없다는 거였어요. 그런 생각이 발동이 되어서 저는 소그룹에 소홀하면서 열심히 했지만, 나는 누구인가라는 것에 대해 질문을 하게 되었습니다. 그리고 나는 학교 또한 서울대 홍대가 아니었기 때문에 그 당시에는 제 3세계라고 이야기했습니다. 제 3세계라고 하면은 독립군적인 요소가 있었거든요. 그러한 데서 오는 외로움, 절실함 이러한 것들이 함축적으로 다 있었던 시대였습니다. 그래서 저는 소그룹 운동을 진행하면서도 혼자 해야 할 일을 찾았어요. 그러면서 생각했던 것 중에 하나가 우리 시대에 있었던 거성분들이 여러분 계시는데, 박서보 선생부터 쭉 가지고 있었던 그룹이 있지 않습니까. 그 당시에는 그러한 분들에게 눈에 거슬리면 안 되는 분위기였습니다. 그런데 저의 선택은 무엇이었냐면 본의 아니게 거부를 했던 겁니다. 탈출을 해야 된다고 생각을 했었습니다. 그런데 탈출의 명분을 찾아야 되잖아요. 저는 진짜 내가 작품을 계속 해야 하는지, 멈추어야 하는지 실제로 고민을 많이 했어요. 더군다나 정규, 쉽게 말하면 메인에 있지 않았고 그래서 정말 고민이 되었어요. 고민을 하던 과정에서 저의 선택이 뭐였냐면요. 원고지 70매 정도 되는 글을 썼어요. 그 당시에는 계간미술이 아니라 월간미술이었어요. 월간미술을 찾아갔어요. 찾아가니까 안 받아주더라고요. 다행히 미술세계에서 싣겠다고 하여 실리게 되었어요. 그 제목이 〈제도왕국으로부터의 탈출〉이었거든요. 제가 말했던 제도는 우리나라에 존재하던 학연, 지연 또는 그런 거대한 공룡 같은 구조, 체계에 대한 것이었습니다. 즉, '그런 제도에서 살아나갈 수가 없다, 탈출해야겠다'라는 일종의 고백서였습니다. 고백서 안에는 당시의 한국 현대미술계에 대해 나름대로 고민해서 썼던 것이 절실했습니다. 그런데 사람들이 그 글을 보고는 그렇게 쓴 것이 기분이 나빴던 모양이에요. 아무것도 아닌 어린 작가가 알면 뭘 아냐 이것이었죠. 그런데 내용을 잘 보니 꼭 틀린 말이 아닌 것도 있는 거죠. 그 당시에는 핸드폰도 없었고 아무것도 없었는데 어떻게 연락이 돼서 오라고 한다든가 해서 만나게 되면, 어떤 분께서는 너는 이 글이 네 고백서 같다. 잘했다. 어떤 분은 너 위험한 행동을 했다. 이렇게 말씀해주시는

분들도 있었고요. 호불호가 갈렸는데 저는 그것에 대해 몰랐어요. 그렇게 반응이 있을지도. 제가 그 말미에. 나는 이 화단을 떠나겠다고 썼어요. 그리고 저는 신선한 새로운 술을 마시겠다. 말미에 문장이 있습니다. 그러면 너 가. 그랬는데 그러면 제가 어디로 가야 해요. 갈 데가 없잖아요.

혹시 선생님께서는 제 작품을 주의 깊게 보신 적이 있으십니까?

김구림 그럴 기회가 없었어. 그래서 내가 평가할 수가 없어요. 2018년에 선재에서 할 때 볼 수 있겠네요.

육근병 저는 원래 전시 준비하는 데 3~4년 걸립니다. 1~2년으로는 절대 전시를 하지 않아요. 보통 외국에서 전시할 때도 그 정도의 시간을 갖습니다. 저는 선재에 준비를 시작했거든요. 지금 시뮬레이션을 하고 있습니다. 그런데 저는 작품을 한다는 생각을 한 번도 해본 적이 없습니다. 어렸을 때는 그런 생각을 했었는데, 지명도가 생기면서 예술이라는 것은 하는 게 아니에요. 그냥 예술이란 형태를 빌려 기록을 하고 있지 않는가. 이런 생각을 하고 있거든요.

김구림 나도 그런 게 많아요. 저의 퍼포먼스가 대표적입니다. 기록은 했는데 기록은 허물어지고 없어지는 거예요. 거기에 남는 것은 흔적만 남고요. 내 퍼포먼스가 그런 거잖아요. 이번에 중국에서는 동양적인 것을 하려고 계획 중이에요. 유화물감이 아니라 먹통을 사용해서 시인이 시를 읊고, 그걸 목탄으로 써내려가는 형식으로요. 그러면 글씨와 글씨는 서로 겹치게 되고, 먼저 적힌 글씨는 끝내 허물어지게 됩니다. 그런 형식의 반복 끝엔, 흔적만이 남고 글씨라는 존재는 없어지죠. 저는 그런 퍼포먼스를 했었죠.

육근병 소멸의 미학이죠.

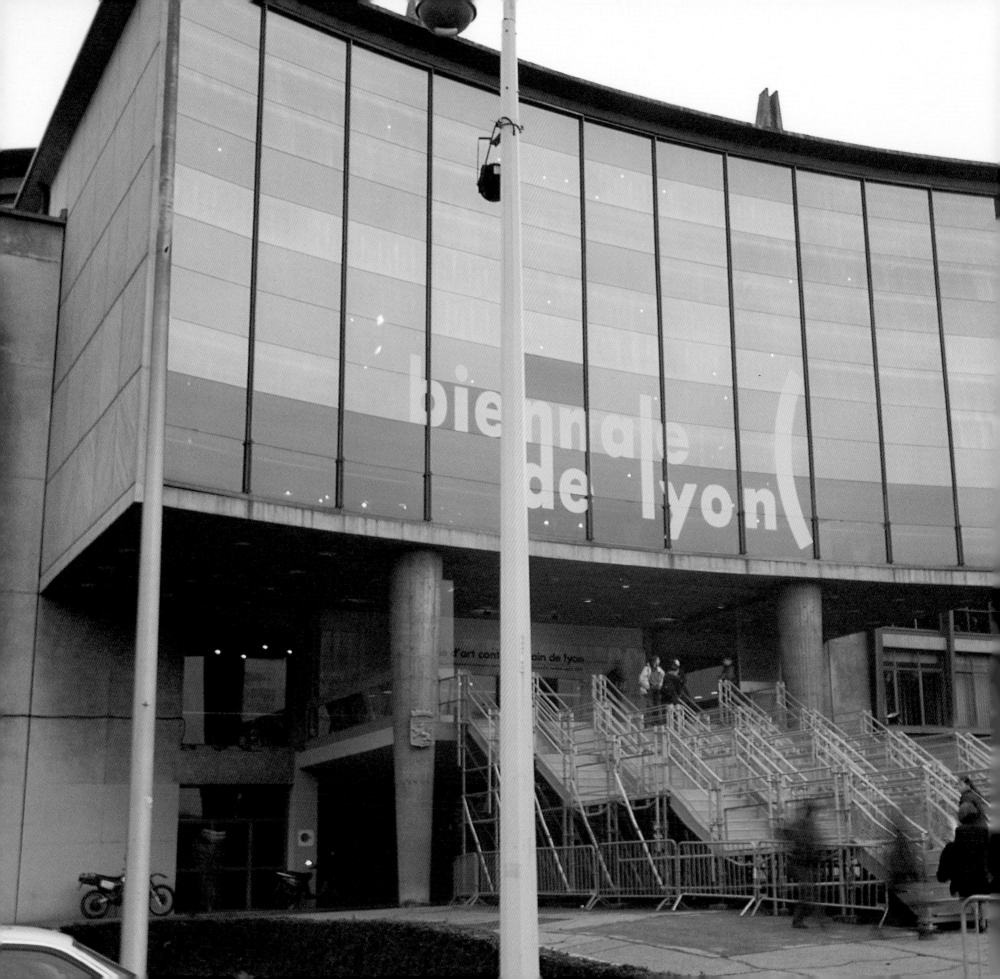

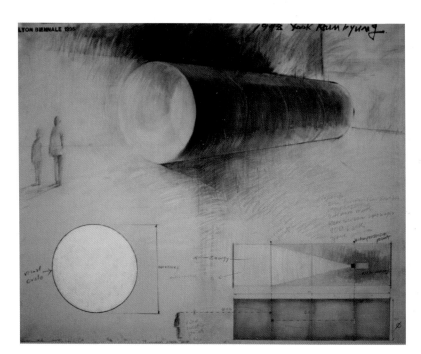

생존은 역사다, 드로잉, 1995

리옹현대미술관 전경, 1995

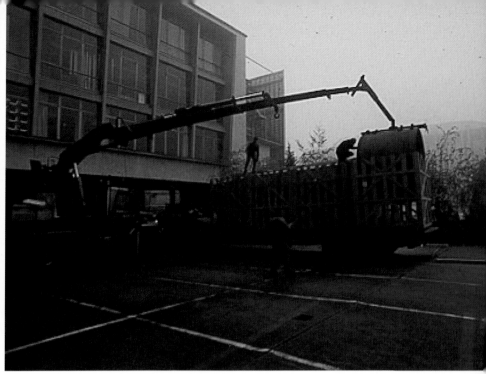

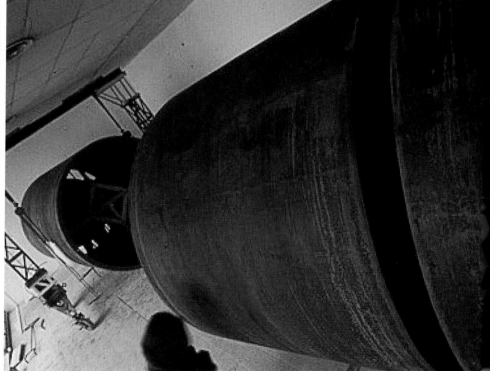

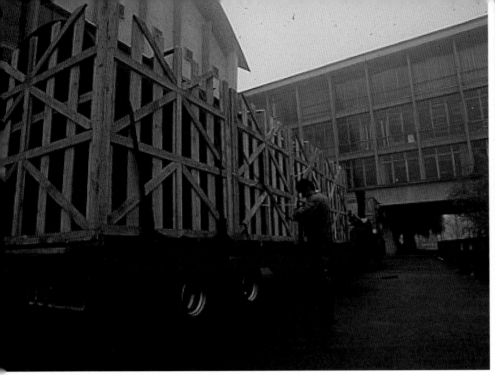

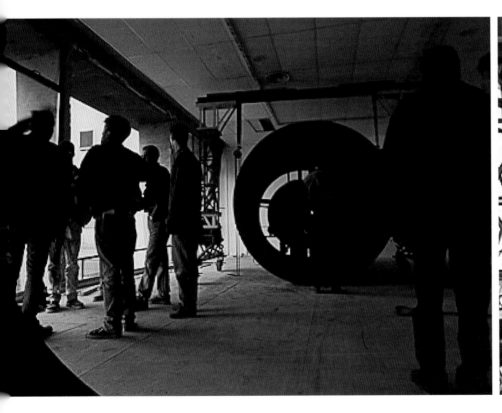
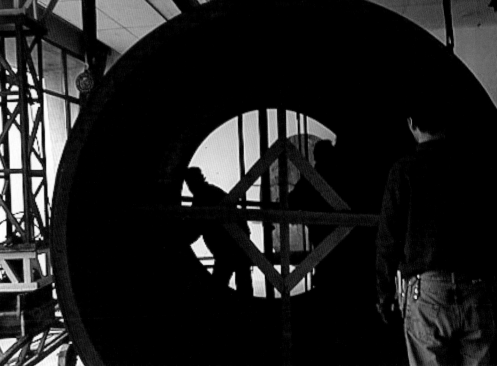

생존은 역사다 설치 장면, 리옹비엔날레, 1995

생존은 역사다 설치 장면, 리옹비엔날레, 1995

YOOK KEUN BYUNG

SURVIVAL IS HISTORY

OR FIELD

1995

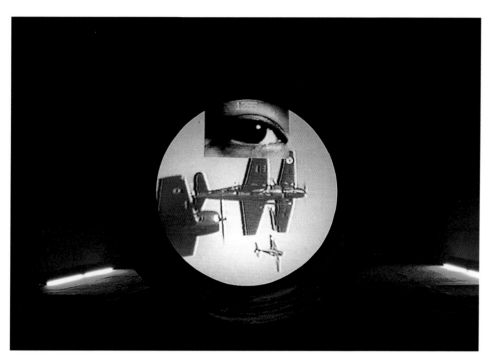

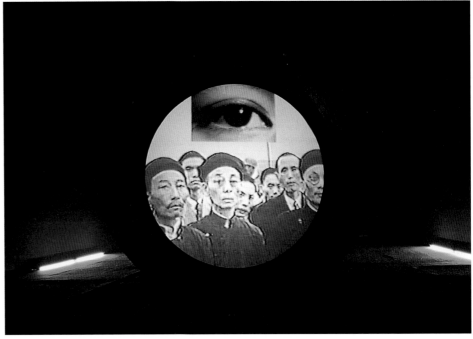

생존은 역사다, 리옹비엔날레, 1995

대담

작가 최병소

아티스트 : 최병소, 육근병
기획 : 이은주(아트스페이스 정미소 디렉터)
사회 및 기록 : 고연수
촬영 : 박건재, 최주연

최병소 내 성장기는 1950년대인데, 그때는 참 비참했어요. 가난하고 질병은 또 왜 이리 많았는지. 문둥병도 많았고요. 사람들이 살기 힘드니 절규하는 사람도 많았고. 그래서 내 정서도 그때 1950년대 정서를 갖고 있어요. 문학도 그때 감성이고요. 대중가요도 1950년대를 좋아해요. 1950년대 활동한 작가들이 있었는데요. 이중섭이나 박수근 선생도 있었고요, 권진규 선생 등등. 박수근 작가가 대표적인 작가일 거예요. 박수근 작가 작품이 굉장히 좋지 않습니까? 영화로는 〈오발탄〉이 좋아요. 그때가 1950년대인데요. 이게 내 정서예요. 6.25 때에 겪은 아픔 같은 것들, 이런 게 녹아 있어요. 그때는 TV도 없었고 먹거리도 없었고 정말 신문밖에 없었어요. 아버지가 가게를 하셔서 신문이 가게에 항상 배달됐어요. 많았죠. 나는 그때 신문을 보는 게 낙이었어요. 신문 보면서 세상 돌아가는 걸 알게 되고, 신문 보면서 세상 모든 걸 알았어요. 그때는 신문 지우는 걸 생각도 안 했죠. 1970년대 유신정권 때 언론이 통제되면서 재미가 없어졌어요. 그 전에는 신문이 정말 재미있는 세상이었어요. 언론이 살아 있었으니까요. 1970년대 그때… 언론이 죽을 때, 지우기 시작했어요.

육근병 그때 연세가 어떻게 되셨죠?

최병소 30대였어요. 하여간 나는 신문하고는 인연이 있었어요. 국민학교 2학년에 교과서도 신문 용지에 봤고, 인쇄된 걸 접어서 봤으니까요. 지금 작업도 보면 접힌 흔적이 있어요. 예전에 접어서 가지고 다녔던 그때 기억이 나서 그래요. 고등학교 졸업하고 대학을 다녀야 하는데 나는 대학을 안 가려고 했어요. 공부와 적성이 안 맞아서 대학을 안 가려고 했어요. 공부하는 게 싫었어요. 그런데 아버님이 가라고 하는 거야. 그런데 갈 데가 있어야지. 그때 서라벌예대 광고가 신문에 났는데, 교수진을 보니까 굉장하더라구요. 김동리, 서정주 다 있었어요. 화단에서는 동양화의 소정 변관식 선생도 계셨고. 눈이 번쩍 뜨였어요. 문화계에 관심이 있었기 때문에 쭉 알고는 있었어요. 그래서 구경이나 하자라는 마음으로 학교에 갔어요. 미대가 미달되기도 했고요.

육근병 그 당시에는 미대는 거의 다 미달됐었죠.

최병소 강의도 뭐 거의 안 들었어요. 학교에 가서 보니까 순 다 엉터리더라구. 소설가가 되려면 김동리, 서정주가 되어야 하고 화가가 되려면 변관식이 되어야 했던거죠. 미술이 아류가 되면 안 되잖아요. 학교에 환멸을 느꼈어요. 그 이후 르네상스에 관심을 두었어요. 그때 음악도 많이 들었어요. 좋아하기도 했고요. 30세 넘어 70년대가 되니 미술대학 나온 젊은 작가들이 많이 나오더라구요. 이강소 같은 사람들이 활동한 그 미술무대에 뛰어들었어요. 어울리면서 작업했어요. 그때 만들어낸 것이 이 작업이었어요. 신문 작업.

고연수 작가가 외부활동(전시를 포함한)을 적극적으로 할 때도 있지만 그렇지 않을 때도 있습니다. 특히 영향력이 큰 작가의 행보는 외부에서 봤을 때 더욱 민감한 잣대를 대거나 소극적이라고 생각하는 작업과 활동에는 섣부르게 재단하기도 합니다. 물론 작가 스스로의 입장에서는 쉼 없이 작업 활동을 하고 있음에도 그런데요.
선생님께서도 이러한 거친 잣대로 보자면 소위 공백기라는 것이 있었습니다. 무엇을 하셨는지 궁금합니다. 80년대와 90년대에 걸쳐서.

최병소 공백기라…. 그런데 나는 1980년대부터 1990년대 전반까지 물감 작업했어요. 사실은 그때 제일 작업을 많이 했어요. 지금도 하라면 정말 재미있게 물감 작업을 얼마든지 할 수 있어요. 그런데 그때 물감작품을 발표만 안 했을 뿐이에요. 발표를 안 하니 화단에서는 내가 사라졌다고 하더라고요. 그런데 나는 그때 작업을 정말 많이 했어요.

고연수 왜 발표를 안 하셨는지요?

최병소 그건, 내 작업이 아닌 것 같았어요. 재미있어서 정말 많이 작업을 했는데 이상하게 내것 같지 않고 나 같지도 않더라고요. 신문작업은 그 작업 안에 내가 있고 내 안에 그 작업이 있을 정도로 내 자신, 내 존재 자체였는데 물감작업은 그렇지 않았어요. 그 많은 작업을 했는데도 발표할 수 없었던 이유가 그거였어요. 내 자신 같지 않아서.

육근병 그 당시 선생님께서 하셨던 작업이 생각이 나는데요. 그 당시 모노화 흐름도 있었고 단색화식으로 했던 다른 작가들의 작품과는 좀 다른 것이었던 것 같습니다. 지워내는 작업이었죠. 처절하게.

고연수 제가 보기에는 최병소 선생님의 작업은 비우는 것, 버리는 것, 저항의 의미가 강한데 시간이 지난 지금

현대에는 선생님의 작업을 단순히 형식면에 있어서 모노화로 분류하고 정의를 내리려 하는 경우도 있는 것 같아요. 여기에 대해서는 어떻게 생각하시나요?

육근병 지우는 과정은 어떻게 보면 여기에 있는 시간도 지우는 거죠. 모노크롬은 일본의 경우 모노화는 단색이었는데 그것도 한국과 상통하는 부분이고, 그런 부분에 있어 최병소 선생님의 작업은 누가 봐도 보기에는 모노크롬 베이스죠. 단색화이고. 흑백톤이라.

최병소 내 작업 안에는 내 아픔이 그대로 있어요. 그런 것이 표현이 돼요. 절규와 같은 것. 어릴 때 난 거지 생활도 했어요. 6.25 때 서울까지 피난 가서 배를 타고 서울 갈 때 또 다시 되돌아 올 때는 대전까지 기차 타고 오는데 지붕에 타고 왔어요. 난 작업을 통해 나의 모든 걸 쏟아내요. 그걸 단순히 모노크롬이라고 말할 수만은 없지 않겠어요.

고연수 제 생각에도, 후대에 만든 카테고리 혹은 큰 주류라고 생각하는 범위에 넣고 정의하거나 혹은 단일화시키는 것은 아닌 듯 합니다.

최병소 백남준 선생 작품은 참 다양한데, 오히려 백선생이 만든 영화가 평가의 대상이 되어야 한다고 생각해요. 피아노 작업 등등.

고연수 최병소 선생님은 1970년대 작업하셨을 때 단체를 만들고 활동도 하신 걸로 알고 있습니다. 현대예술계에서는 그렇게 응집해서 하는 활동은 거의 없는데요.

최병소 단체를 만든 적은 없고, 1970년대 젊은 작가들이 대구에 모였어요. 그런데 나는 화가들 베레모 꼴보기 싫었어요. 그 빵모자 같은 거 있잖아요, 화가라고 쓰고 다니는 것. 밖에 나가기도 싫었어요. 1970년대 되니까 젊은 작가들이 몰리기 시작하면서 이강소, 이향미 등등 우리는 단체를 만든 것이 아니고 우리는 만나서 놀았어요. 이강소가 먹고 살 길 없으니 화실을 차렸거든. 화실 차려서 운영해야 하는데 매일 이강소 화실에서 만나서 즐겁게 놀았어요. 나도 어울려서 놀았지. 놀면서 작업한 거에요.

고연수 대구현대미술제도 그래서 만들어졌겠네요.

최병소 그렇죠 대구현대미술제는 성공했죠, 그때 이강소가 AG 멤버였어요.

육근병 서울이 더 광역화되어 있지만, 대구가 현대미술 발상지라고 말할 정도로 포인트가 있는 것 같습니다. 제가 이번에 대구현대미술제에 참여한 동기도 여기에 있습니다. 서울에서도 거의 모든 작가들도 그렇게 생각할겁니다.

고연수 1970년대 하셨던 작업과 지금의 작업, 형식과 패턴이 비슷해 보이지만 작가 입장에서는 다를 것 같습니다. 예전의 작품이 (만약) 유신체제에 대한 저항의 의미가 있다면 지금의 작품은 또 다른 의미가 있을 것 같은데요. 어떤 다름을 읽을 수 있습니까?

최병소 태도가 달라졌어요. 그때는 힘든 것을 견디는 것, 비우고자 한 것이었다면 지금은 이것이 가장 편해요. 내 작업은 머리로 그릴 수도, 마음으로도 그릴 수도 있어요.

고연수 작품 제작시간은 얼마나 걸리시나요?

최병소 밥 먹고 앉으면 다음 밥 먹을 때까지 그냥 계속 앉아 합니다.

고연수 선생님들께 드리고 싶은 질문이 있습니다. 최병소 선생님께서는 지운 작업 즉 이것도 어떤 측면에서는 나의 기록이라고 볼 수 있고 그리고 육근병 선생님 최근 작업은 과거를 소환해내어 기록하는 작업에 집중하고 계신데, 어떻게 보면 두 분 모두 상통하는 부분이 있을 듯합니다. 작업에 대한 간략한 맥락과 그리고 선생님들께서 생각하시는 예술이라는 개념을 말씀해주세요.

육근병 과거에 묻혀 있는 것들, 다시 부활시켜 중요하게 반드시 잡아야 하는 것들, 예술이기 때문에 그리고 예술가이기 때문에 이러한 것들이, 작업들이 가능한 것 같습니다. 저는 다시 과거로 돌아가서 그것들을 현재로 가져와 기록을 합니다. 기록을 하면서 현재의 우리를 바라보고 있습니다.

최병소 저는 화려하게도, 떠들썩하게도, 비싼 작업을 하지도 않아요. 난 그냥 'Poor Art'를 합니다. 많은 재료도 필요 없고, 넓은 공간도 필요 없어요. 그냥 조용히 앉아서 시간과 함께 지우는 기록을 합니다. 그게 나예요, 내 작업이고요.

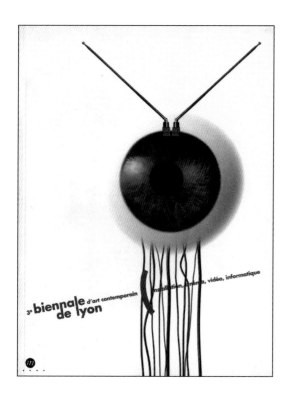

*The Sound of Landscape
+ Eye for Field =
Survival is History*, 1995,
installation

Keun-Byung Yook, 1957 Chongju (Corée du nord)

Keun-Byung Yook, qui expose depuis le début des années quatre-vingts à Seoul, a déjà eu l'occasion de présenter son travail au cours de manifestations internationales comme la 20ᵉ Biennale de São Paulo en 1989 et la Documenta 9 de Cassel en 1992.

De même que, dans ses installations, il utilise indifféremment matériaux naturels (bois, terre...) et éléments de la technologie moderne (écrans vidéo...), Yook n'hésite pas à manier les antagonismes pour dévoiler leur complémentarité. C'est la raison pour laquelle il développe une conception du temps où passé, présent, futur forment un tout et dans laquelle l'histoire des hommes, à l'instar de la nature, se trouve régie, dans un éternel recommencement, par le couple création/destruction.

La vidéo *Survival Is History* (1995) illustre ce principe : à partir du montage d'images d'actualité des cinquante dernières années, elle retrace, en raccourci, une histoire de l'humanité, ponctuée de catastrophes naturelles, d'exploits sportifs, de guerres, le tout dissimulé derrière un rideau de flammes "surimprimées" surmonté d'un œil cyclopéen.

Friendship (1993) est une installation composée de deux rangées de dix téléviseurs se faisant face, sur lesquels apparaît le portrait de personnages entrés dans le panthéon de l'histoire universelle tels Napoléon, Freud, Gengis Khân, ou d'autres plus spécifiquement liés à l'actualité politique du sud-est asiatique (An Chung-gen et Hirobumi Ito). Cette mise en scène établit un dialogue fictif et irréaliste capable de rapprocher les contraires, de même qu'elle simule des rencontres "intertemporelles" que les moyens technologiques actuels permettent presque d'envisager.

A la fin des années quatre-vingts, Yook a également réalisé une série de performances dans lesquelles il s'interroge sur son rôle d'artiste, *I am an artist, K.B. Yook* (1990), ou sur celui de l'art, *Art & Action & Human Beings* (1989).

Eye for Field (1989) se présente comme un monticule de terre recouvert d'herbe, dans lequel est incrusté, en hauteur, un téléviseur diffusant l'image d'un œil. Ce n'est pas tant la taille de l'œil qui dérange que l'impression que les rôles sont inversés. Le spectateur est brusquement "regardé" par l'œuvre. Si, pour Yook, à travers cet œil, c'est lui-même enfant qui revit, quand il épiait ses voisins à travers un trou aménagé dans le mur, on retrouve aussi la symbolique de l'œil, regard de l'au-delà. Quant à la forme priapique du monticule, elle évoque le symbole de fertilité, commun à un certain nombre de religions et cultures. Yook reprend cette installation ainsi que *The Sound of Landscape* dans son projet *Rendez-vous* pour la Documenta 9 de Cassel. Par cet usage d'éléments se rapportant aux mythes fondateurs communs à tous les hommes, il entend ainsi surmonter les différences culturelles entre les deux continents. Yook réalise son projet pour la Biennale de Lyon à partir d'archives de l'INA auquel il emprunte des images de l'histoire mondiale. Celles-ci sont visibles depuis l'intérieur monumental d'un immense tube horizontal.
M. Ca.

-Byung Yook, 1957 Chongju (North Korea)

-Byung Yook has been exhibiting since the early 1980s in Seoul,
as already presented his work in international exhibitions
as the 20th Biennial of São Paulo in 1989 and Documenta 9
ssel in 1992.

ust as his installations include both natural materials (wood,
etc.) and elements of modern technology (video screens),
does not hesitate to make use of polar antagonisms, in order
eal their complementarity. This is why he develops
ception of the past, present, and future as an indivisible whole
ich human history, like that of nature, is governed
e oppositional pair of creation/destruction, with its eternal
mencement.

he video Survival is History (1995) illustrates this principle.
on a montage of news images from the last fifty years,
aces a condensed version of human history, punctuated
tural catastrophes, sporting exploits, and wars, all dissimulated
a curtain of superimposed flames and surmounted by
opean eye.

riendship (1993) is an installation composed of two rows
evision sets facing each other in ten pairs; on them
r the portraits of figures who have entered universal history,
as Napoleon, Freud, and Genghis Khan, or
specifically linked to the current political scene in South-East
An Chung-gen and Hirobumi Ito). This video
g establishes a fictive, unrealistic dialogue capable of reconciling
sites and simulating "encounters" which contemporary
ologies make almost conceivable.

the late eighties and early nineties Yook carried out a series
rformances in which he questioned his role as an artist
an artist, K.B. Yook, 1990) or the wider role of art itself
& Action & Human Beings, 1989).

ye for Field (1989) presents a mound of grass-covered earth
e summit is inset with a television displaying the image
eye. The disturbing thing is not so much the size of the eye
impression that roles have been reversed. The viewer
denly "looked at" by the work. For Yook, this eye is a reminis-
of his childhood, when he spied on his neighbors
gh a hole drilled in a wall; but it also conveys the symbolics
eye, the gaze of the beyond. As to the priapic form
mound, it evokes the symbol of fertility, common to many
ons and cultures. Yook reused this installation
ll as The Sound of Landscape in his Rendez-vous project
ocumenta 9 in Kassel. By drawing on creation myths
d by all peoples, he seeks to overcome the cultural differences
en the continents. Yook created his project for the Lyon
ial on the basis of INA archives, from which he borrowed
s of world history. These can be seen from
onumental interior of an immense horizontal tube.
a.

393 Keun-Byung Yook

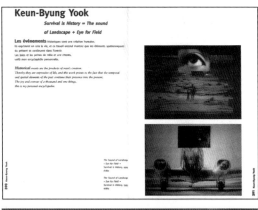

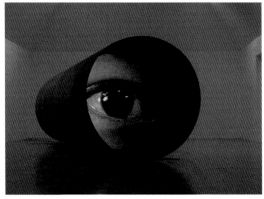

리옹비엔날레 1995 도록

115

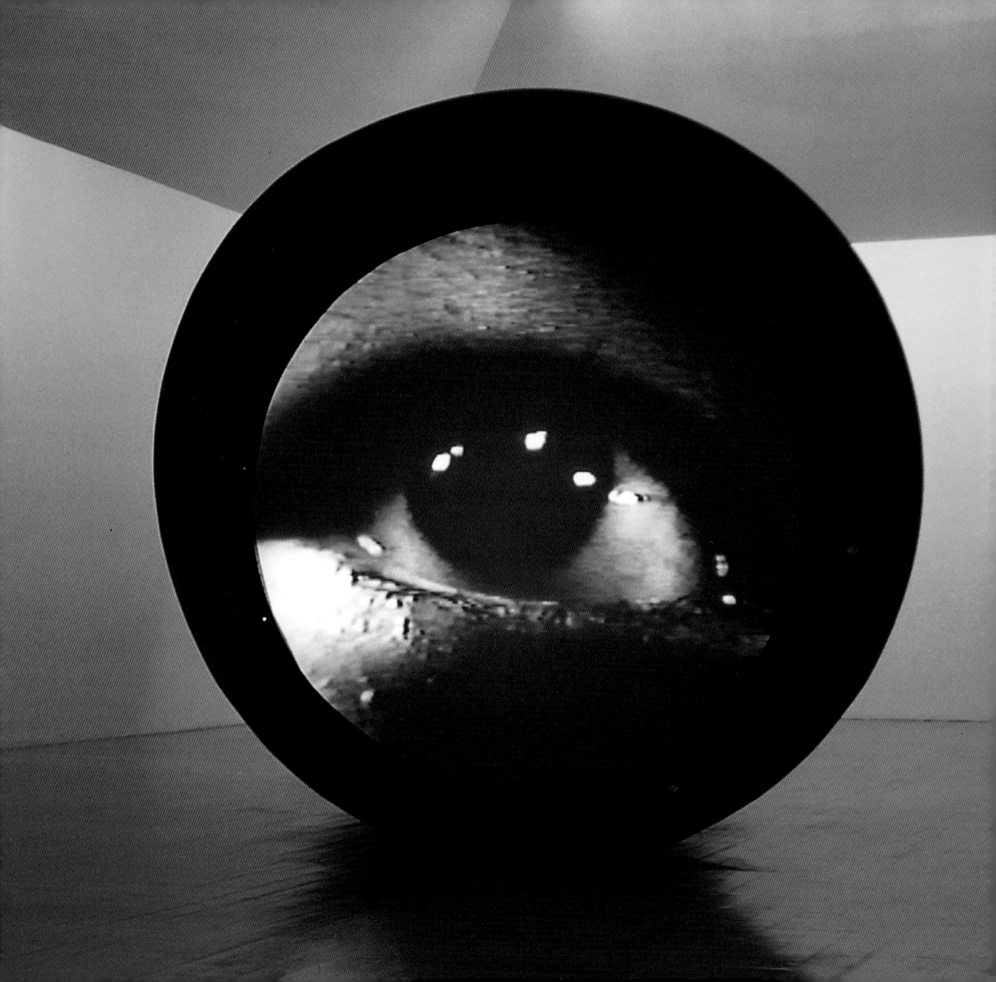

생존은 역사다. 리옹비엔날레, 1995

4

스크린 속의 자연

NOTHING

침묵의 눈

NOTHING : 용문산과 갈대, 2013

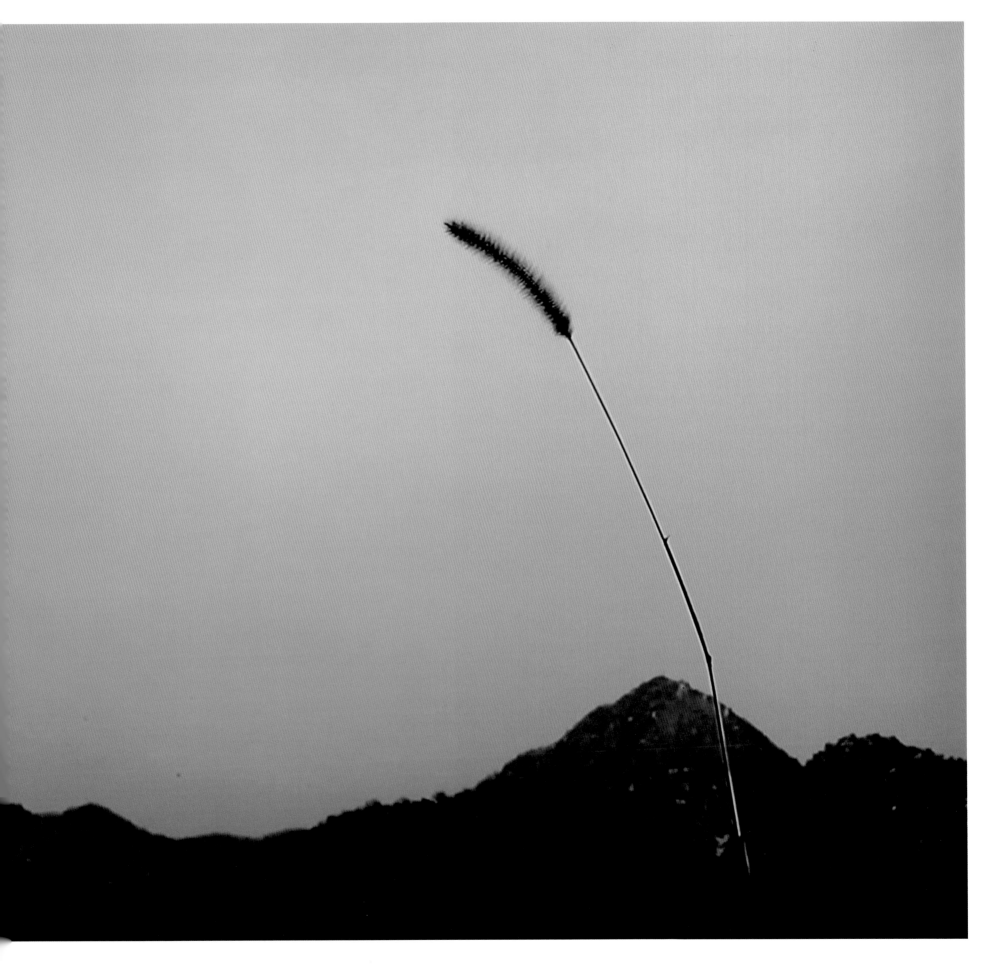

NOTHING : 스튜디오 소나무 사이 눈 내리다, 2013

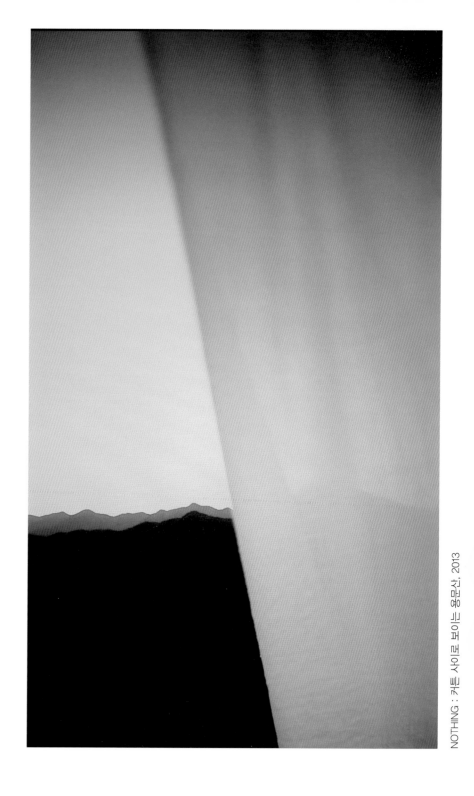

NOTHING : 커튼 사이로 보이는 용문산, 2013

124

세상의 사건들은 과연 어떻게 우리의 가슴으로 다가오고 있는가.
삼라만상에서 보여지고 듣게 된다.
희로애락이 그것이다.

희망을 주는 봄 색, 따스한 여름의 흰색과 회색의 소리,
그리고 세상을 조용히 여행하려는 가을 낙엽들,
한걸음 나아가 역정歷程을 가르는 하얀 눈발들은
우리를 시간의 공간 속으로 인도한다.

그저 지금의 나는 조용히 침묵의 눈으로 바라볼 생각이다.

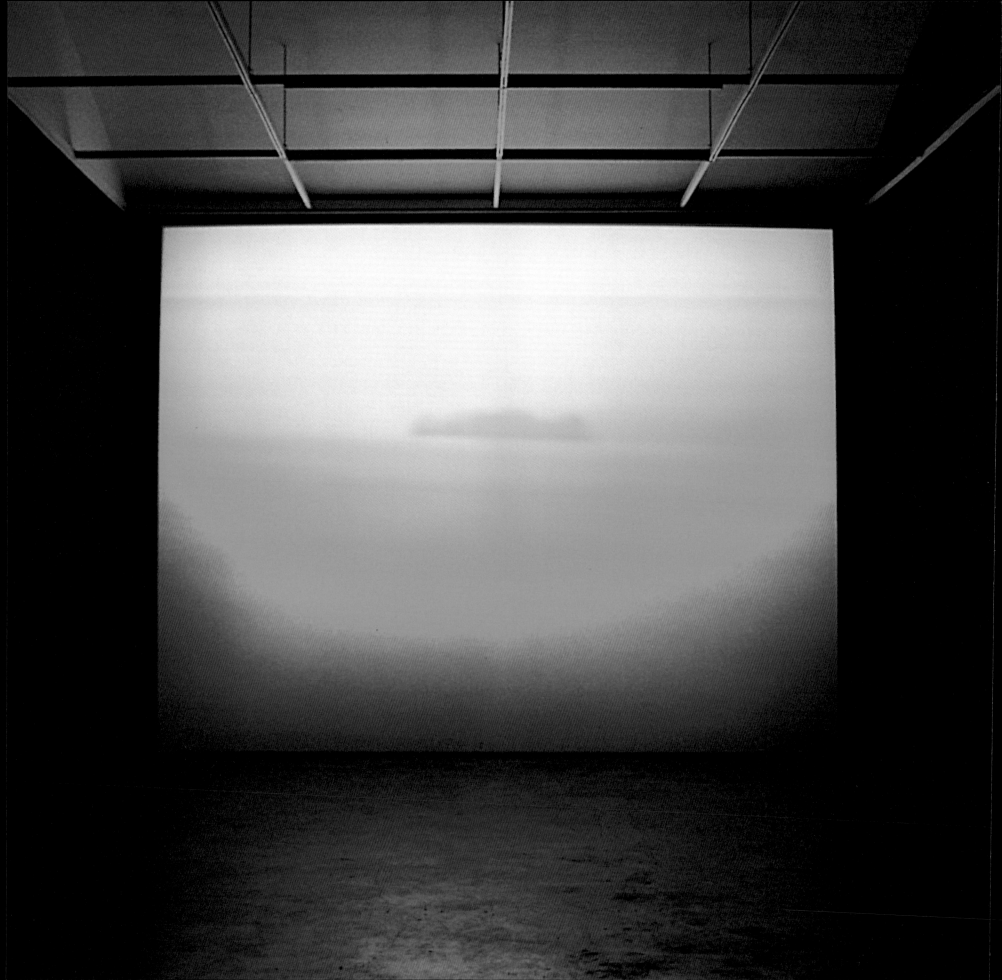

역사란 과거의 호흡이 있었기에
현재의 존재물들에 대한 의미 해석이 가능하다는 생각이다.
그렇다면 미래의 시공이 현재에도 현시顯示되어 있다는 논리적 이유를
가질 수 있다는 것일까? 일단 인지를 하는 자세가 필요하겠다.
작업이 서술된 논리적 체널 안에서만 이루어지는 것에 두려움마저 인식해야 한다.
아마도 그것이 역사라는 과거로부터의 질서가 오히려 내일을 헤쳐 나가,
확장된 조형의 세계를 가두어 버릴 수 있다는 것이기에
정확한 정체성 확보가 필요하나
미래 지향적 삶을 개척해야 하는 지금의 우리들 아니 나에게 있어서
중요한 경종이 아닐 수 없다.

Trace of Silence
응시 , 기록 , 흔적

고연수

작가의 시선, 즉 응시를 통한 사유의 단면을 보여주는 드로잉, 아무것도 없이(nothing) 미풍에 흔들리는 하얀 천 너머로 언뜻 비치는 풍경의 영상, 사람의 발길이 닿지 않은 울창한 숲처럼 보이지만 실은 미물인 잡초에 불과한, 그럼에도 그 미물과의 만남의 시점을 역사적 기록(코드)으로 기록한 사진 등은 육근병의 이러한 사유의 흔적들이다.

독일 카셀에서의 깊은 침묵 속의 울림으로 존재를 알린 육근병의 작품은 다양한 매체를 통해 침묵의 흔적으로서 특히 국내에서도 서서히 숨을 쉬고 있다. 전시를 통한 그의 작품은 잘 다듬어진 완성된 작품이 화이트큐브에 놓여져 관객들에게 보여진다는 의미를 넘어선다. 그의 진정한 작품의 탄생은 전시장에 놓여진 그 순간부터이다. 그에게 작품의 생이 시작되는 그 시점, 즉 관객과 세상과 만나는 그 시점은 곧 역사적 사건의 시작이다. 어린 시절 호기심어린 눈으로 작은 구멍을 통해 보았던 환상적인 세상은 외눈의 깜빡거리는 영상을 통해 관객과의 컨택을 시도함과 동시에 세상을 바라보고 스캔을 시작한다. 응시로 과거를 현재로 끌어내고 현재를 기록으로 남기는 것, 그리고 그 침묵의 흔적이 육근병의 작품이다.

〈Trace of Silence〉전은 침묵으로 세상을 바라보고 소통했던 육근병의 사유의 흔적들이 깊이 공유되고 공감되는 공간이다.

침묵의 흔적전 오프닝

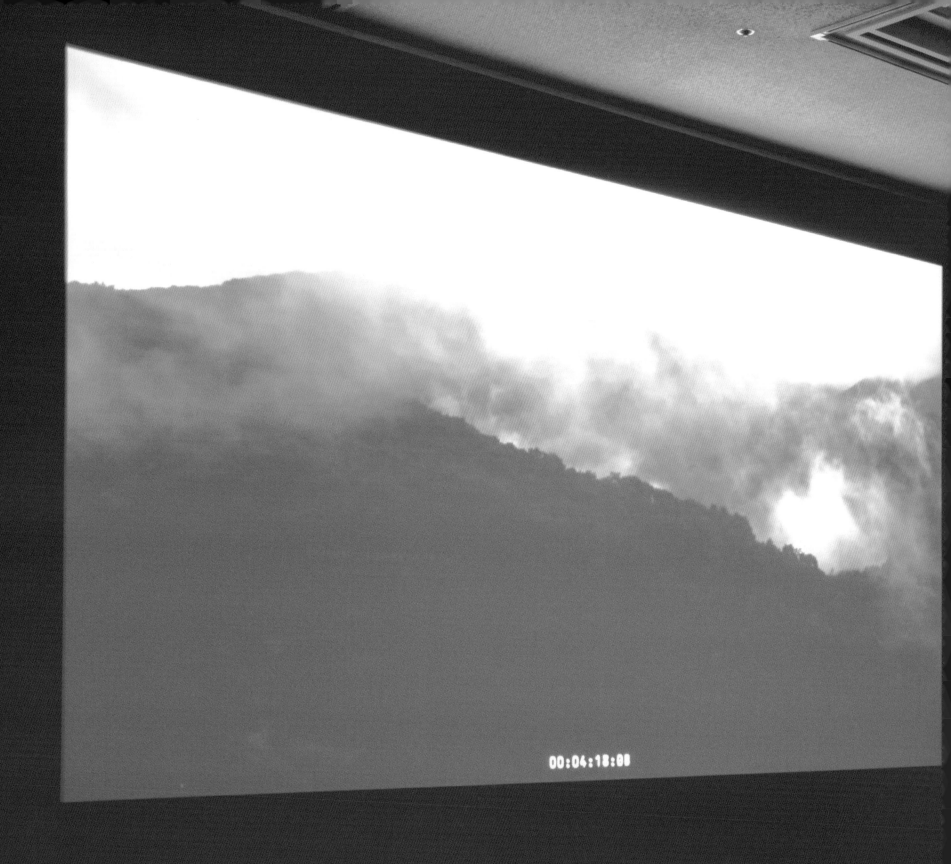

NOTHING 시리즈 전시 전경, 2013

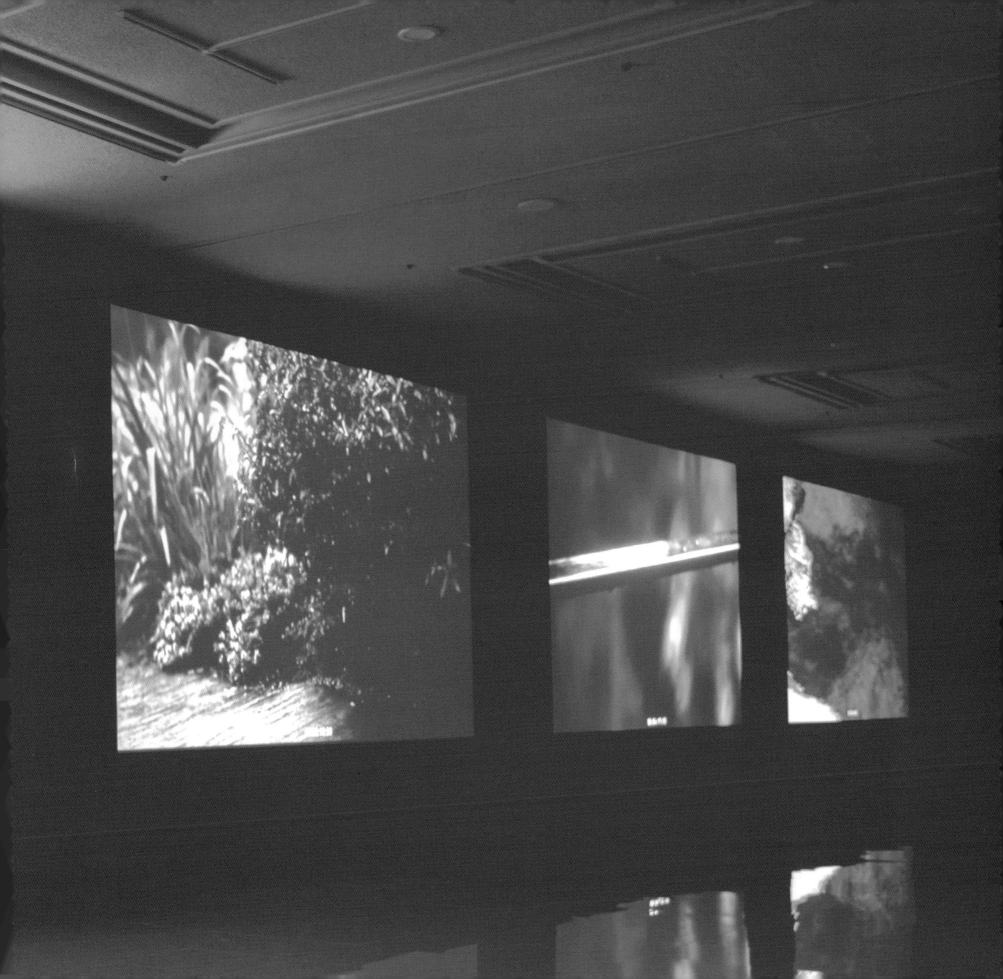

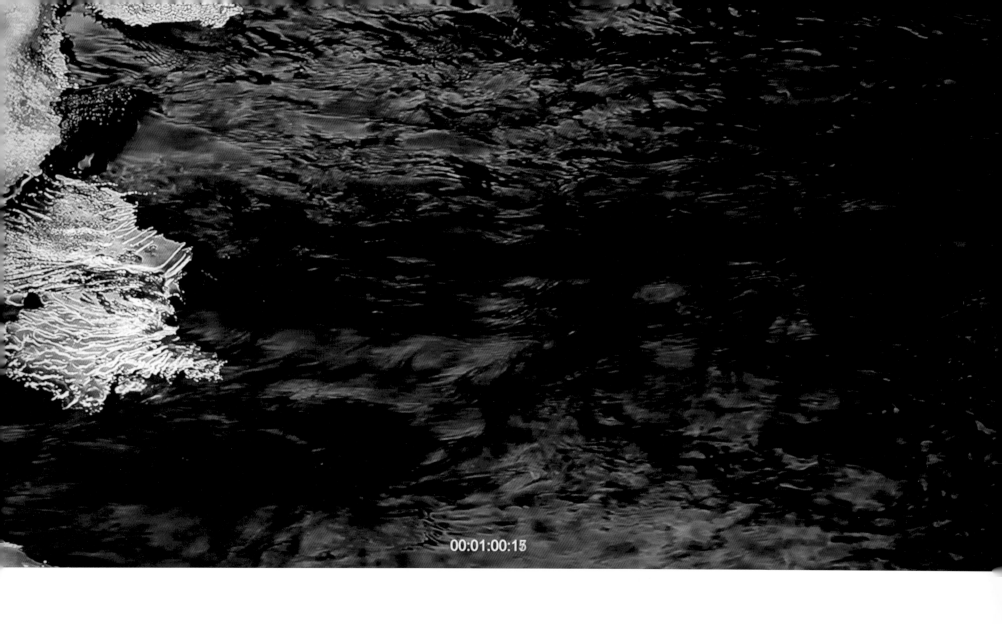

00:01:00:15

NOTHING : 얼음이 있는 사나사 계곡, 2013

00:01:39:16

NOTHING : 스튜디오 옥상 동쪽으로 사라지는 안개, 2012

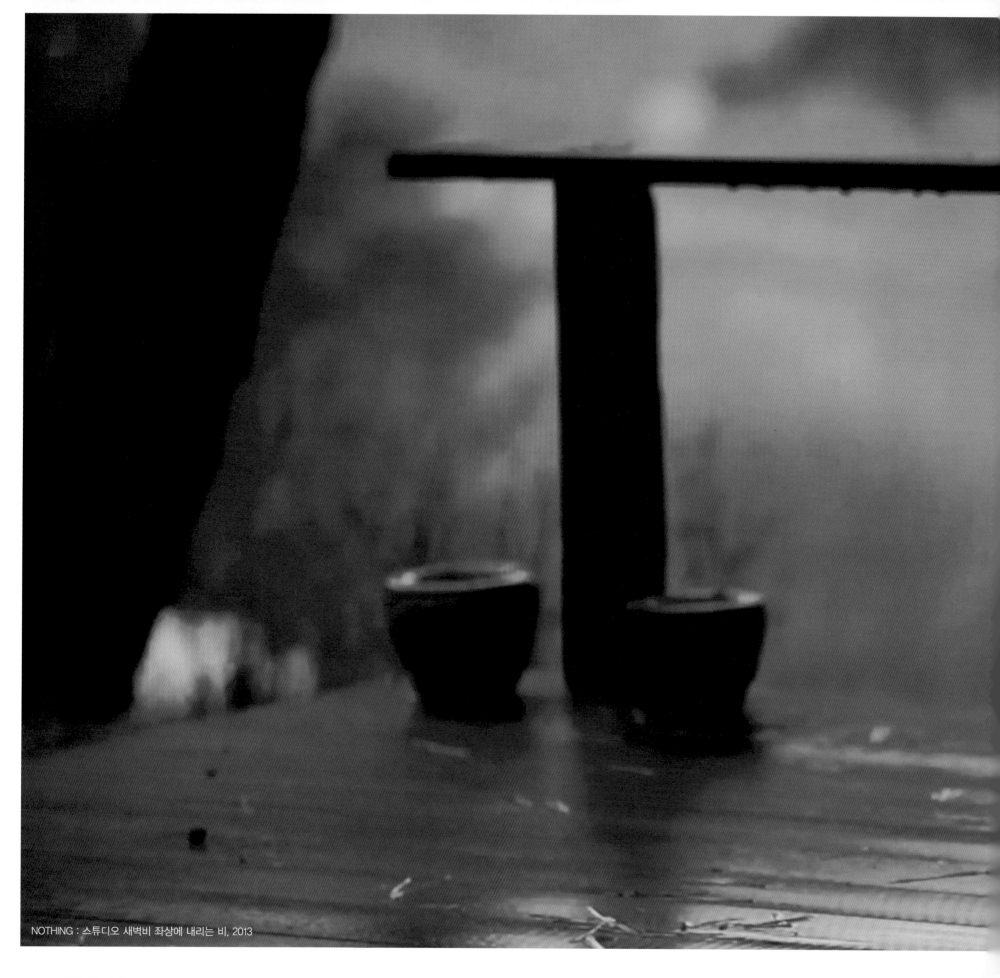

NOTHING : 스튜디오 새벽비 좌상에 내리는 비, 2013

5

나는 행동한다

PERFORMANCE

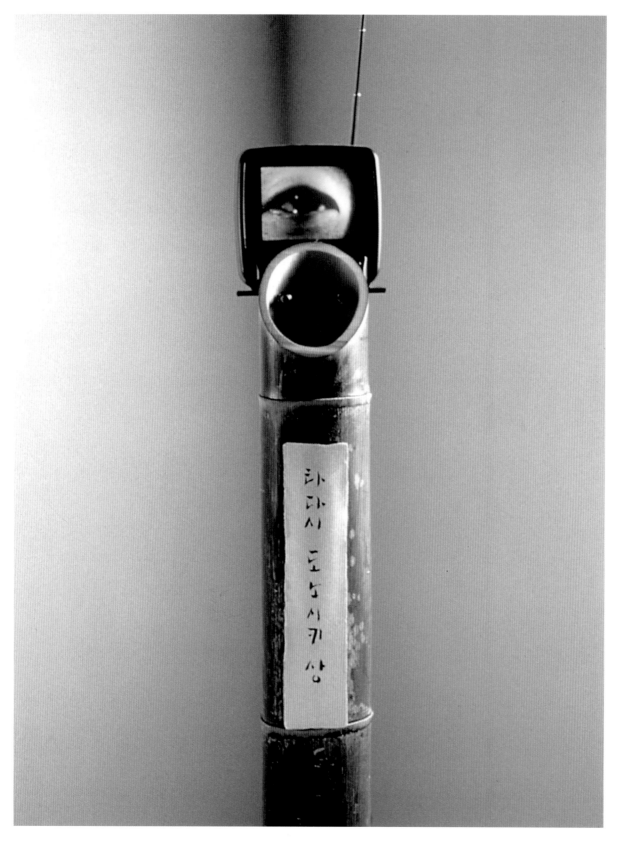

응시를 위한 미디어
: 새로운 시선의 발명

오구라 타다시(小倉正史) | 미술 저널리스트

죽음병은 1990년대 초에 무덤같이 생긴 흙더미 안쪽의 모니터에 관객을 응시하는 눈의 영 상으로 세상에 알려진 작가이다. 당시에 그는 '인간은 우주의 축소체이며, 눈은 인간전체의

축소체小體'라고 말한 적이 있는데, 그러니까 눈은 전 우주의 시공간이 응축된 결과물이라는 이야기다. 태초의 대폭발Big Bang 이래, 뜨거웠던 우주에서 입자와 물질이 생기고, 생명이 탄생 하고 또 진화하는, 그 모든 변화의 최종 결과물이 바로 인간이고, 그러기에 인간에게는 우주 그 자체가 축약되어 있다는 세계관, 그리고 그 인간의 가장 순수한 정화가 바로 눈이라는 것 이다.

여기서 조금 어긋장을 놓자면, 인간이 물질진화와 생명진화의 정점에 서 있다고 해서 그 몸 이 반드시 진화의 가장 합리적인 결과물은 아니다. 사람이 눈만 하더라도 멀고 먼 오징어 의 눈보다 못한 불합리한 구조를 가지고 있다고 한다. 우리 몸에 그런 곳이 어디 눈뿐이겠는 가마는, 그렇기 때문에 우리에게는 사물을 제대로 보기 위한 장치 혹은 설정이 필요한 것인 지도 모르겠다.

영화관이나 가슴에 놓인 스크린이나 모니터의 영상은 보통 실재하는 물리적 공간과는 분리 되어 있고, 또 실세계와는 서로 마주보는 관계에 있지만, 영상설치작업은 원래 화면 속의 가 상공간과 현실공간을 만나고 소통하게 하는 일종의 관계의 발명이다. 여기서 현실공간은 가 상공간의 연장선상에서, 가상공간은 현실과의 관계 속에서 이해되며, 그 경계공간interspace에 서는 그 어느 쪽도 아닌, 혹은 그 두 가지를 모두 포함하는 리얼리티의 체험이 가능하다. 이 런 연결을 통하여, 예술가는 설치작업을 통하여 리얼리티의 재편성을 피하고, 이를 통하여 관객에게 새로운 의식이 체현되도록 이끄는 것이다.

죽음병의 초기 작품의 무덤 속에 흙더미의 구멍 속에 자리잡은 모니터 영상은 현실 저편의 세계이며, 눈 의 영상은 죽은 자의 집舍에서 신체를 감춘 채 빼꼼히 드러낸 그 인간의 정령처럼 보인다. 그 것은 우리가 일상이 생활에서는 만나기 힘든 성소聖所이나 그곳에 있는 것이다. 가끔씩 신전이나 성황당 같은 형 상/조형물 사이로 조금씩 그 얼굴을 드러내는 '저세상'이 그곳에 있는 것이다.

원래는 '소리를 위한 타었던 이 작품의 제목이 카셀 도큐멘타(1992)에서는 '랑데부'로 바뀌고, 깜박거리기만 하던 비디오의 눈에 다른 동작이 추가되고, 볼분이 내부에서는 아기의 울음소 리 등 오디오가 흘러나오는 등, 조금씩 변화를 보이기는 했지만, 이 작품의 '저 세상에서 오는 신호'들은 그 무덤이 부활이 잣소라는 점도 시사하고 있다.

무덤은 원래 죽은 인간의 모습을 지하에 감추고, 그리고 지상에 봉분을 만들어 기억하도록 만든 조형물이다. 여기서 더 나아가, 육신병이 형상화시킨 무덤과 눈은 이승과 저승을 연결 하는 장치, 산 자와 죽은 자의 관계를 위한 조형물이자, 소통을 위한 도구라고도 할 수 있다. 이 무덤에 대한 느낌을 표현한 언어들을 보면, '엣이의 가슴' 혹은 '엄심한 배', '남근' 등 다양 한 어휘들이 사용되는데, 그것들이 한결같이 '삶'이나 '생명'을 상징하는 것들이라는 점도 흥 미롭다. 즉 원래는 삶이 있었던 자연(죽은 사람)을 땅에 묻고, 그 위에 또 생명성을 형상화한 셈인데, 이러한 설정은 동아시아에서 장지葬地를 정하는 풍수지리이론이나, 문화설에 조화해 보면 수긍이 간다.

그런데, 장례의 풍습은 지역과 문화에 따라 매우 다양하지만, 매장이 대세인 지역에서 사체

이 실제처럼 보통 사람들이 시선이 차단된 곳에서 이루어진다. 죽은 자의 신체를 바로 감추어버리는 것은 확실히 문명화된 사회의 두렷한 특징이다. 이와는 반대로, 아직도 세계의 몇 군데 오지에서는 사체를 개방된 공간에 방치=風葬한다. 그렇게 하면 인간의 신체가 자연의 일부라는 사실이 역연히 드러난다. 장자莊子가 장례 방법을 두고 "만약 매장을 하면 사체는 개미의 밥이 될 것이고, 들판에 그냥 방치해 두면 까마귀의 밥이 된다. 그 둘이 무엇이 다르냐" 라고 말했다지만, 실제로 그렇게 생각할 수 있는 점을 뇌裏는 그리 흔치 않은 법이다.

요컨대 인간은 자신의 신체가 자연이라는 점을 애써 외면하며, 무덤은 죽은 사람의 신체는 눈에 보이지 않는 자연으로 돌려보내고 그 사람에 대한 기억을 역사에 편입시키는 장치인 것이다. 사람이 흙덩이처럼 가죽을 남겨서야 되겠는가?

육근병은 그 자신이 말한 대로 우주의 극소체인 인간, 그 인간의 유체인 봉분을 통해 자연은 로서의 신체를 생략하고, 곧장 우주적 시간의 가장 궁극적인 '극소체'로서 눈을 선택하였다. 그리고 그는 눈의 우주로적 의미를 도상학적으로 그래서 자신의 작품을 설명한 적도 있다. 그 눈이 우주의 저편에서 우리를 응시하고 있다.

이우환에게는 육근병의 작품이 "어딘지 아득한 과거와 먼 미래가 뒤엉킨 이차원異次元"이며 "모든 것이 서로의 눈길에 의해 제몰려 숨을 곳이 없는 장소"라고 말한다. 말하자면 자연은 생, 우주적 시간의 저편에서 이쪽까지를 시선이 관통하고 있다는 말이다. 작가는 두 세계 사이의 새로운 관계를 고안해낸 것이다.

시선에 대해서는 이미 다양한 사회학적, 정치학적 혹은 문화론적 담론이 있다. 옛날부터 세상의 모든 것을 항상 지켜보고 있다고 생각했던 신의 눈. 지금은 도시의 어디에나 설치된 감시카메라의 사회학, 라캉의 응시, 푸코의 '감시하는 눈' 디지털 파놉티콘 등. 그러나 그 어느 것으로도 이 작가의 시선을 설명하기가 마땅치 않다. 육근병의 '무덤 속의 눈'은 우주의 저편에서 인간의 유택(조형물)을 매개로 하여 지금 이곳을 지켜보는 '발명된 시선'이다. 요약하자면 육근병은 우선 죽은 자를 기억하기 위한 조형물인 무덤과, 거기서 이승을 응시하는 시선으로 현실 저편의 우주적 시공간을 드러내고자 했던 작가라고 기억할 것이다.

그런데 그 후에 이 작가는 현실저편과의 관계를 설정하기 위한 다른 장치를 도입했다. 그것은 〈Survival is History〉(1995~)에서와 같이 원통형 구조물로서 터널과 같은 장치이며, 관객은 터널 이쪽에서 저편을 바라보게 되어 있다. 그것은 일종의 시간여행을 위한 터널'이랄 수도, 아니면 시공간을 초월하여 다른 세계로 통할 수 있는 벌레구멍worm hole의 은유라고 할 수도 있다. 그 속에는 작가 자신의 촬영한 화면과 함께, 인류의 대표적인 역사적 기억들을 편집한 파노라마와 같은 영상이 교차되며 이어진다. 19세기 혹은 20세기가 영상으로 기록되기 시작한 최초의 '섬만년성을 포착하고자 하는 예술가 자신의 거의 근세사近世史의 것이지만, 박경미 이를 두고 그것만으로서 제 시대라고도 했다. 물론 이 시각장치 이 본질이 그렇다는 말일 것이다. 여기서 우리가 주목할 것은 이 작품에서는 현실 자연에서 이쪽을 응시하던 눈이 없어지고, 그 반대편에 관객의 눈이 소용돌이와 같은 역사를, '타임 터널time tunnel'의 저편에서 거리를 두고 지켜보도록 고안된 점이다. 이 역시 또 다른 시선의 창안이다.

1993
Japan Project
<The wolf>

그런데 어느 시점부터인지 확실하지는 않으나, 육근병은 작품의 소재를 역사 혹은 문화적 정체성으로부터 가져오기를 그만둔 것 같다. 그리고 시선을 위한 장치를 따로 마련하지 않고, 전시장에서 프레임과 관객을 직접 만나게 하는 방식을 선호하는 듯하다. 아마도 그는 바로 대상을 응시하기로 한 것 같다.

그러니까 무덤 속 혹은 터널의 반대편, 그러니까 현실 저편과의 거리가 느껴지도록 시각적 장치는 없어지고, 프레임과 관객이 직접 대면하는 방식으로 돌아온 것이다. 그리고 그 영상들은 대개 대기, 물, 불, 생명체가 있는 자연이다.

그런데 육근병의 카메라는 왜 그곳을 향하게 된 것일까? 이 이문과 함께 우리는 문득 앤디 워홀을 떠올리게 된다. 뉴욕의 엠파이어 스테이트 빌딩을 밤새도록 촬영했던 작품 《Empire》(1964)이다. 그는 또 도대체 왜 그토록 지리한 촬영을 계속하였던 것일까!? 앤디 워홀도 육근병도 마치 폐쇄회로 TV처럼 있는 그대로의 대상을 응시하도록 만들어 놓고서는 자신들은 마치 그 자리에 없는 듯 행세한다. 이처럼 작가를 최소화한 것은, 관객의 눈이 아무런 장치도 가치지 않고 대상을 향하도록 설정해둔다. 전술한 '무덤'의 눈과 비교해 보자면, 또 상징적 현상이나 시선을 위한 설정 따위는 걷어치우고, 무덤이 감추었던 것과 같은 자연, 또는 그 현상을 있는 그대로 펼쳐놓고 보자는 것이다.

최근의 작품 제목이기도 한 'Nothing'이라는 말처럼, '아무것도 아닌' 광경. 하지만 그 내용은 전술한 것처럼 '무덤 속의 눈'과 '타임터널의 반대편에서 명멸하던 역사적 기억' 사이에서 생략되고 감추어졌던 바로 그 '자연'이다. 자연은 그 속을 들여다보면 볼수록, 우리가 세상을 보는 방식과 수단을 개선할수록, 이전의 지식, 이념, 역사의 허물이 벗겨지고, 자연의 역동성과 생명의 본 모습이 그 뿌리를 드러낸다. 가시적으로 보자면 평행우주이나 다중우주니, 시간 여행이나, 벌레구멍을 이야기하든지 않더라도, 이 지구의 에너지와 물질, 정보의 생명계는 정말 놀라운 역동적 관계에서 늘 요동치고 있다. 대기와 물과 태양빛에 의해 지탱되는 지구의 생명계. 조용하고 벌레소리가 평화롭게 들리는 숲속이라도 그곳은 수많은 유전자들이 생존과 번영을 위한 약육강식, 정보교란, 위장, 전략적 연합, 해킹이 꼬리를 물고 이어가는 전쟁터이다. 겉으로 보기엔 아무런 움직임도 없어 보이는 엠파이어 스테이트 빌딩의 야경이 그러하듯이. 그 속에서 살아 있는 생명과 에너지와 정보가 최대한 정밀한 간격을 유지하고 있다.

육근병의 최근작들은 CCTV처럼 고정된 샷으로 대상의 미세한 움직임을 그대로 드러내는데 집중하고 있다. 그 작은 떨림이나 움직임을 응시하는 관객의 시선이 소립자의 진동, 우주적 스케일의 운회, 혹은 자연의 가장 내밀한 속살에 까지 닿기를 기대하는 양, 장치나 설정의 작위를 최소화하였다.

그러나 어떤 촬영에도 기본적인 작위作爲가 있다. 앤디 워홀의 그 작품조차도 촬영을 위한 장소와 장비, 시작과 끝을 정한 것은 작가 자신이이듯, 육근병의 경우에도 마찬가지이다. 그리고 카메라 그 자체가 테크놀로지이듯, 오징어 눈보다 열등하다는 우리의 시각정보시스템도 오랜 세월의 진화를 거쳐 온, 어떤 고유한 방식으로 정보를 처리하는 미디어이므로, 모든 리얼리티는 매개된 것이다. 그러므로 '이미지'가 가장 큰 상대는 진실'이라는 이 예술기의 각성이 그 해답을 찾기 위해서는 어떤 종류의 초월이 필요하다. 예를 들어 앤디 워홀은 엔 관객으로 하여금

무려 8시간이나 그 화면을 응시하도록 하였는데, 그 시간 동안 관객은 일종의 선禪의 경지에 빠져들기도 한다. 그에 비하면 육근병은 앤디 워홀처럼 고집스럽지는 않다. 그의 영상은 대부분 10분 이내 지속될 뿐이다. 그리고 고속촬영이나 근접촬영으로 대상의 현존성現存性을 보다 강하게 드러내며 임장감을 증대시키고 있다. 그렇기 때문에 관객에게는 선禪이나 관조를 위한 거리가 주어지지 않는다. 마치 '무덤 속의 눈' 앞에 관객 자신이 완전히 노출된 감각에 빠져들 듯이, 알 것 같으면서도 생경해 보이는 현상 앞에 서 있는 자신을 발견하게 되는 것이다.

추측하건대 그는 지금 청년 시절에 고적였던 현하적이면서도 모순투성이의 예술론이 무게도, 어릴 적에 세상을 지켜보는 장치이기도 했던 나무담장의 간솔구멍조차도 걷어 치워버린 채, 눈앞의 세계와 마주 선 것이 아닌가 생각된다. 앞으로 그가 어떤 작품을 보여줄지 예단할 수는 없지만, 적어도 같은 장면을 몇 시간 이상 계속 촬영할 만큼 고집스럽지는 않은 것 같다. 지금도 영상을 보여주는 다양한 방식을 쓰고 있지만, 머지 않아 새로운 형태의 '시선의 장치'가 모습을 드러낼 것이라는 전망을 해봄 직하다.

1993

the sound of
Landscape Eye
for field

1997
Power plant gallery
toronto Canada

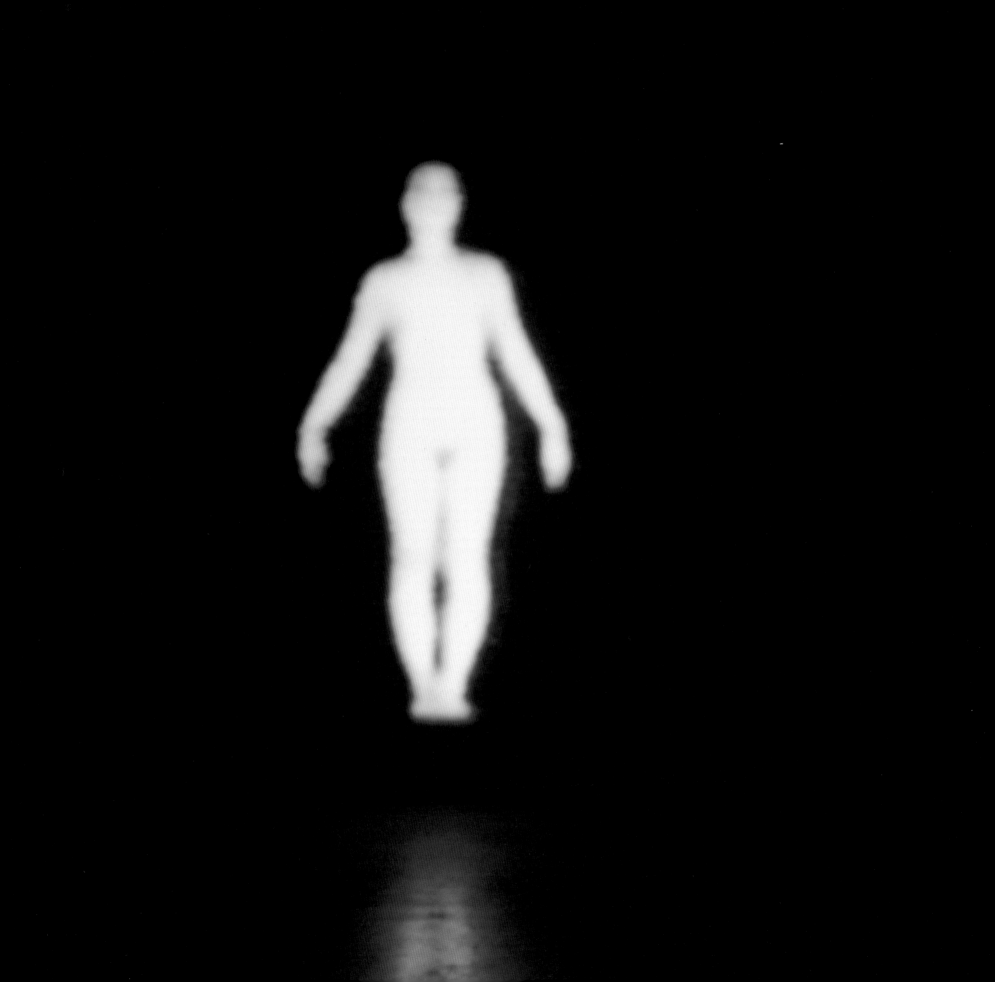

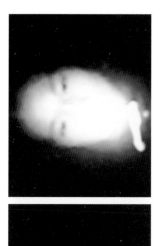

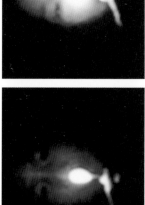

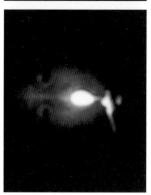

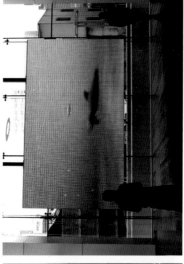

1998

Gyeongju EXPO

2004

Navi gallery Seoul
<Ocean>

2005

Des velar lo invisible
video creacion
contemporanea
madrid .Spain

2006

Das Kritische Auge
kunst landing.
Germany

2006

The art of Passat-
ism Marunouchi &
My plaza building.
Tokyo.JAPAN

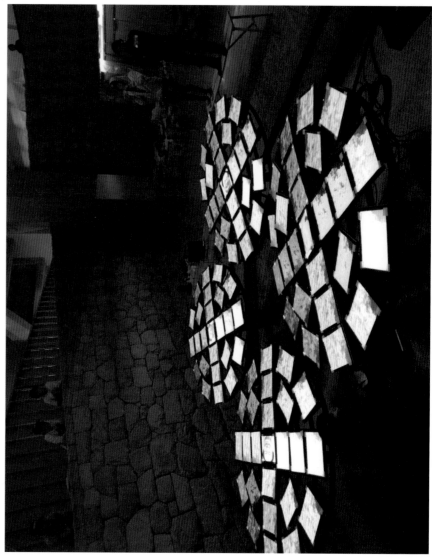

비가시적 흔적, 땅, 자연

이은주(아트스페이스 정미소 디렉터)

그의 최근 연작 〈Nothing(2013~)〉은 사람이 눈으로 보지 못하는 공기, 바람, 시간, 기운에 관한 흔적으로 가득하다. 눈에 보이지 않는 것들의 자취를 드러내고 시각화하는 것이 비주얼 아티스트의 역할임을 감안해 볼 때, 우리는 오히려 눈에 보이는 그의 시각이미지 속에서 눈에 보이지 않는 것들을 향해 다시금 숙연하게 회귀할 수 있는 기회를 갖는다. 그가 〈Nothing〉 연작을 통해서 다루는 소재는 모두 인간을 둘러싼 자연환경일 수 있겠으나, 실상 사람이 빠진 먼 곳의 정황을 시각화한다.

〈Nothing_난간에 내리는 비〉, 〈Nothing_스튜디오 새벽 번개 비 내리다〉에서 〈산 경치〉, 〈Nothing_스튜디오 옥상에서 갈대와 용문산〉에 이르기까지 화면 속 공간은 근거리에서 원거리 시점까지 아우르며, 점차적으로 확대되어 인간의 손이 미치지 못하는 영역까지를 드러내는 듯하다. 또한 영상에서 바람소리, 물 소리 등의 자연의 소리와 동시에 사람의 심장박동을 나타내는 사운드가 더해진다. 문명과는 상이하게 거대하지만 고요히 침묵하고 있는 것 같은 자연이라는 존재에 생동감을 불어 넣는다. 촉각적으로 느끼고 사라져 버리는 자연을 화면 속에 담아내면서 우리가 시각으로 인지할 수 없는 물리적인 감각 외, 또 다른 심(마음)으로 새기는 체험을 제안한다. 이러한 최근 연작에서 다룬 주제를 출발삼아 본 작업 시리즈 이전의 작업세계를 거슬러 올라가다 보면 우린 그의 대표작의 아이콘으로 등장하는 '눈eye'을 떠올린다.

자연을 화면에 담아내는 태도를 통해 그가 지속적으로 연구해온 작업 '눈' 이미지가 단지 일차적인 육안의 상으로 맺히는 정보전달성의 내용뿐 아니라, 인간의 역사를 둘러싼 내면의 정신이 내재되어 있는 것을 암시한다.[1] 따라서 지극히 일상적이지만 육근병 작가가 바라보는 자연에 대한 시선을 응시하자면, 그 자연은 바로 우리 곁 가까운 곳에서 숨 쉬고 살아 있는 귀감龜鑑을 불어 넣는다. 즉 인간이 자연에서 왔고, 또 자연으로 되돌아가는 순환의 원리를 드러내듯 그의 영상작업에서는 자연에서 직접적으로 채집된 사운드와 함께 인간의 심장 박동과 같은 사운드가 교차한다.[2]

따라서 그가 제안하는 땅, 하늘, 바람에 대한 흔적을 담아내는 방식은 그간 20여 년 이상을 줄곧 활용해 온 기계 매커니즘의 결과물인 디지털 영상과 사진이며, 이 또한 그가 세계적으로 주목받은 '눈'을 담은 사유체계와 일맥상통한다. 그가 '눈'을 통해 우리 모두의 눈이 사회를, 세상을, 세계를 직시하고 있음을 직접적으로 표현했다면 2013년에 진행된 〈Nothing〉 시리즈 작업은 눈으로 직시되는 세상 이면의 '눈에 보이지 않는' 영원과 같은 세계 즉, 눈에 닿을 것 같지만 모호하고, 불투명하여 지속적인 응시체계가 요구되는 시각너머의 이야기를 조형화[3]했다고 볼 수 있다.[4]

조용한 것이 보내는 메시지는 많다. 자연은 소리가 없지만 늘 말하고 있다.[5]

1 한 개인의 작업에서 커다란 예술, 인생의 개념은 뚜렷하다. 단지 그러한 하나의 큰 줄기, 뿌리가 되는 자신의 세계를 표현하기 위해서는 시기별로 작업의 형식과 컨셉이 필요하다. 따라서 작업이 완성되어간다는 것은 작가의 사유과정을 점차적으로 발전시키고 나아가 제3자를 설득하는 조형언어를 생산하는 것이다. 따라서 시각예술가의 작업 이미지가 조형적 변화를 꾀할 때, 원래 작업의 의미가 달라지는 것이 아니라, 개념의 전개방식에 변화가 생겼다라는 표현이 적합하다. 육근병의 경우 뚜렷하고 강한 조형적 표상을 지니고 좀 더 구체적으로 눈을 작업에 매개한 최초의 작업에 이미 시각 너머의 숨은 이야기들이 내재되어 있었다. 그러한 흔적들은 눈을 매개한 매체와 다양한 설치 조형적 요소의 흔적에서 찾아볼 수 있을 것이며, 이러한 연구가 앞으로 선행되어야 할 것이다.

2 2013년 7월 10일부터 29일까지 춘천문화예술회관에서 개최된 육근병 개인전 〈Trace of Silence〉에서는 〈Nothing〉 연작이 네 개의 스크린에 펼쳐져 전시장 긴 면을 파노라마 시각으로 메웠으며, 실제로 전시장 안에서는 사람이 거닐면서 사운드를 동시에 직접적으로 경험할 수 있게끔 설치되었다.

3 '조형화'는 형식적 측면의 시각화를 의미하며, 육근병이 강조하는 '조형화'의 개념은 작업의 결과물이다. 마치 하늘과 맞닿거나 특수한 메시지를 전달하기 위한 매개체의 역할을 강조하고 있다.

4 바이칼 호수의 샤머니즘 바위라 불리는 불우한 바위가 바로 보이는 언덕 위에 올라가서 깊은 호수를 둘러싼 자연에서 뿜어나오는 기운을 시각적 묘사를 통해 언어화했으며, 그의 작업 전반은 샤머니즘 바위 언덕에서 들여다본 바이칼 호수의 자연과 많이 닮아 있다.

5 주변 지인이 최근 그의 작업을 보고 묻기에 강한 작업을 하다 요새 왜 그렇게 조용한 작업을 하는가? 요새 심경에 무슨 변화라도 생겼는가 라고 묻기에 그는 위와 같이 답했다고 한다. 2013년 1월 22일 전화통화 인터뷰에서 참조.

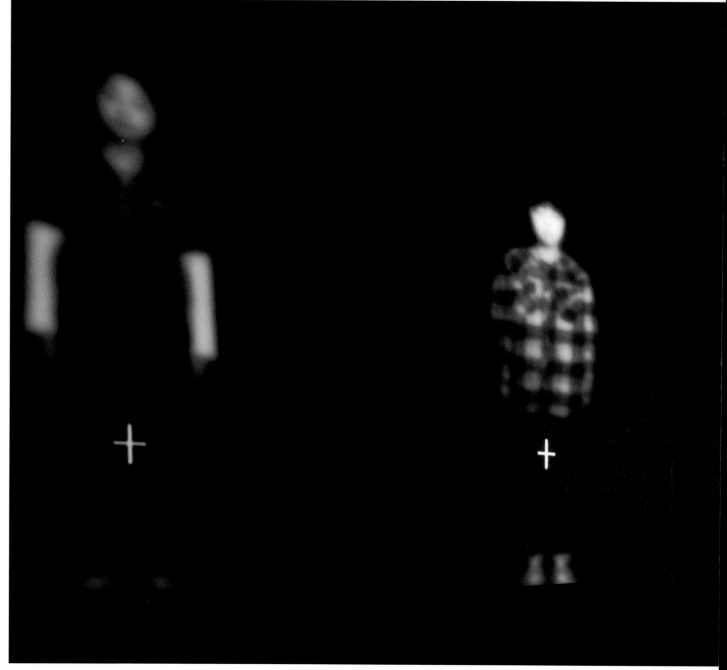

2009

ACAC contemporary art centre.aomori .Japan

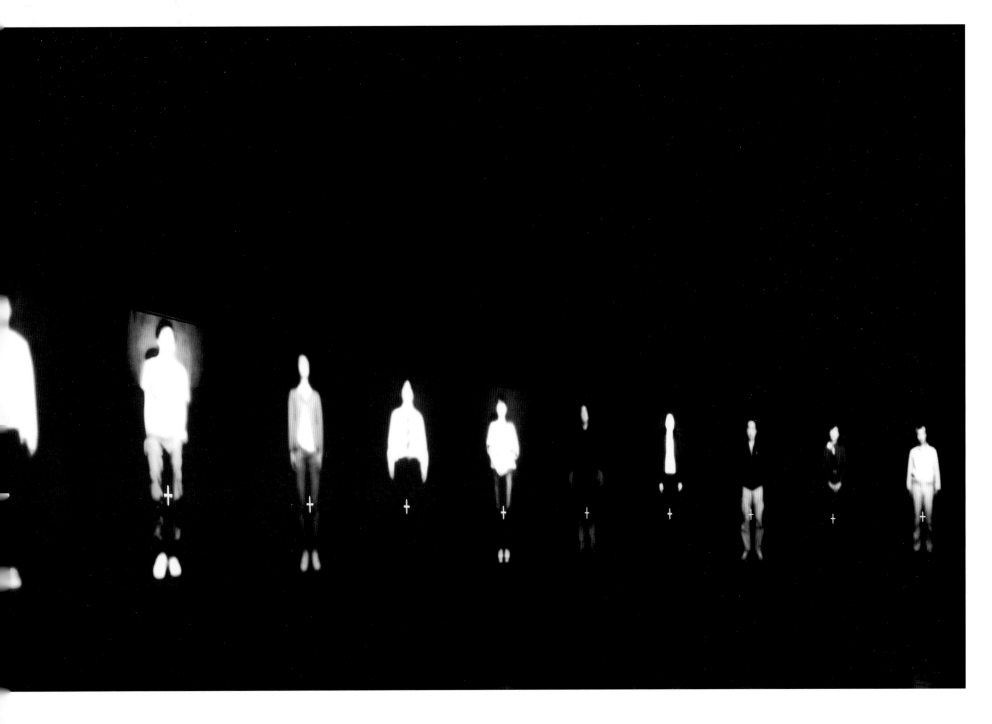

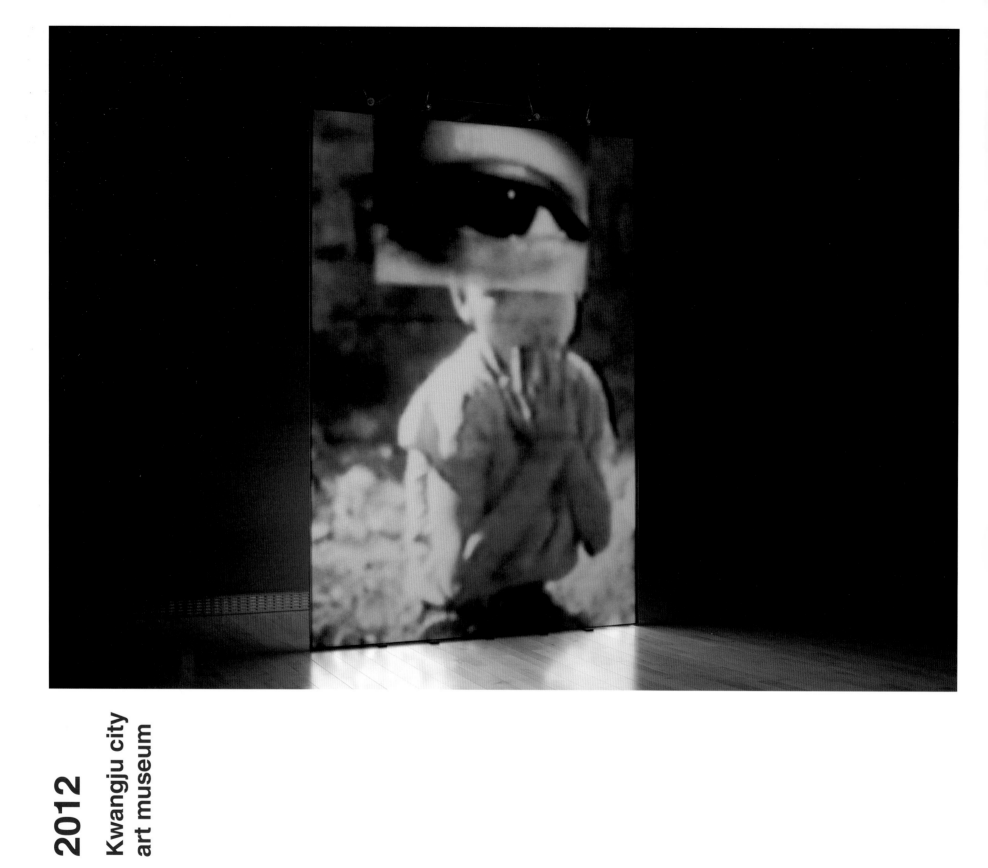

2012
Kwangju city
art museum

눈[1]에 보이지 않는 것들에 관한 자취

눈을 다루는 작가이지만, 실상 그는 눈에 보이지 않는 것들을 드러내기 위해 수많은 시도를 했다. 그가 모델을 통해 획득하는 이미지를 보면 이런 점이 더 쉽게 와 닿는다. 그간은 9살 아이의 눈빛과 모양을 통해 한 사람의 눈빛이 타인을 향하는 순간의 심성을 두드러지게 드러냈는데, 사실 아이들의 눈빛은 어른들의 눈빛보다 더 맑아서 투명한 생각과 기운을 느낄 수 있다.[2](물론 나라와 경제적 조건에 따라 어떤 환경에 노출되어 자랐느냐는 차이가 있겠지만 말이다.) 눈이 지닌 시각성에 대한 문제와 그 너머의 눈에 보이지 않는 것들에 대한 궁극적 해결은 오히려 그가 사용하는 확연한 '눈' 이미지에 달려 있는 것이다.

그렇게 '눈'이 매개된 설치작업의 개념은 1981년부터 형성되기 시작했으며, 그 시작을 알린 작업이 바로 〈터[Field]〉이다. 이 작업은 눈을 매개로 한 작업개념의 시초였으며, 나아가 그의 현재 작업 맥락에도 중요한 위치를 점유하고 있다. 〈터〉는 〈The Sound of Landscape〉[3]와 거의 같은 시기 혹은 이전에 발표된 작업으로, 터는 사람이 인접한 곳의 공간 전체를 불태우고 그 잔재를 다시 전시장으로 가져와 처음 공간의 형태로 재조립한 작업이다. 마치 건축공간의 뼈대가 구조를 드러내듯 타고 남은 잔재들은 탄탄한 구조의 형상을 지닌 또 다른 공간이 되었다. 마치 인간의 육체가 타고 난 후 남은 뼈들을 다시 구성해 옮겨 놓은 것과 같은 연상을 불러일으킨다.

1 〈The Sound of Landscape+eye for field〉는 1989년 첫 개인전에 출품된 작업이며, 같은 해에 상파울루비엔날레에 같은 작품으로 참여한다. 그 이후 1992년에 이 작업으로 카셀 도쿠멘타 9에 참여하게 된다. 〈The Sound of Landscape+eye for field〉작업이 탄생되기 이전 1984년에 〈The Sound of Landscape〉작이 완성되며, 같은 시기에 〈Field〉가 완성되었다. 공간, 풍경, 소리, 터, 영역에 대한 꾸준한 연구를 통해 1989년 첫 개인전에 모든 연구와 실험의 결과인 〈The Sound of Landscape+eye for field〉가 세상에 나오게 되었다.

2 작업실을 방문하여 컴퓨터 모니터로 눈을 가깝게 접촉할 수 있을 때 실상 눈빛에 관한 정보가 먼저 들어왔다. 아이들의 눈빛이 어른보다는 상대적으로 덜 둔탁하다고 이야기할 수 있으나, 실제로 어른, 아이 관계없이 모든 사람이 처한 환경에 더 많은 영향을 받는다. 실제로 필자는 2003년 인도의 갠지스강가에서 꽃을 파는 어린 여자아이의 눈빛을 잊을 수 없다. 5살 정도 되어 보이는 아이가 꽃을 내밀었는데, 인생의 경제적 논리와 실상을 이미 깨달은 아이를 보면서 놀람을 감추지 못하고 꽃을 샀다. 그 아이의 눈빛을 본 순간 사람이, 특히나 어른들이 세상에 크게 잘못하고 있다는 생각이 들었고 지금도 그 아이의 눈빛이 마치 엽서의 사진 한 장을 보듯 뇌리에 뚜렷이 남아 있다.

3 1983년 〈Field(터)〉 작업이 최초로 시작되었으며, 이와 맞물려 진화, 발전된 작업은 1985년에 〈The Sound of Landscape+Field〉로 전개된다. 따라서 〈The Sound of Landscape+eye for field〉는 1989년에 발표된 셈이다.

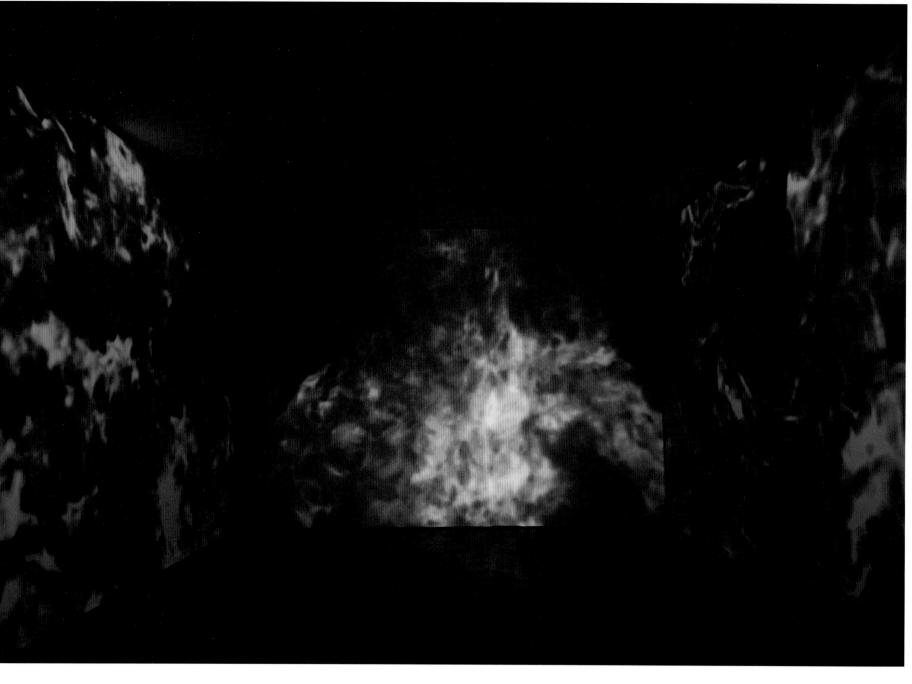

불—양가적 세계를 위한 순환의 촉매제

불을 통해 물질적 형상을 비물질, 탈육체, 탈형상화하는 작업의 시초가 된 〈터〉이후 그는 시각적인 맥락으로 풀어낼 수 없는 영원한 정신성에 관한 화두를 하나둘씩 꾸준히 풀어놓았다. 실험적이고 연구적인 차원으로 시작했던 〈터〉 작업 이후에 그는 불을 퍼포먼스의 중요 요소로 사용하거나, 퍼포먼스에서 획득된 불타는 형상을 초고속 카메라로 담아내는 작업 〈messenger's message 01〉을 필두로 다양한 형식의 설치작업을 완성했다. 1983년부터 제작에 매진해 온 〈The Sound of Landscape〉에서부터 불은 그에게 작업을 완성하는 촉매제 역할을 하게 된다.

그는 작업과정에 작업에서 '불'을 적극적으로 개입시켜 두 형식의 〈터〉를 완성했다. 물리적 공간을 태워 다시 조립하는 〈터terracotta〉 작업의 소재는 불에 구운 테라코타였으며, 같은 시기에 제작된 〈터wood fire〉 역시 공간을 불로 태우고 난 잔재로 제작된 작업이다. 이처럼 그는 '불'을 직접적으로 사용하면서 좀 더 근원적이고 시원적인 원형을 탐색하기 시작했다.

그 이후 1989년 처음으로 무덤과 눈을 조합한 형식의 작업 〈The Sound of Landscape + eye for field〉가 제작되었고, 1992년 카셀 도쿠멘타'에서는 본 작업과 함께 〈동양과 서양은 하나다East and west is one〉라는 퍼포먼스를 시행하였다. 이때 그는 동양권과 서양권 사람이 서 있는 위치 가운데서 한국어로 '어머니'를 1200번 이상 외쳤다고 한다.[2] 이때 그가 만들어낸 사운드 '어머니'가 울려 퍼지고, 마치 하늘에 염원하는 듯한 불 퍼포먼스가 동시에 진행되었다. 그는 서양과 동양의 구분 이전에 인간의 근원이 원래 하나임을 강조하는 요소로 〈The Sound of Landscape + eye for field〉작업과 동시에 불을 사용한 퍼포먼스, 사운드(그의 육성)를 더하여 작업을 완성하였다.[3]

〈The Sound of Landscape + eye for field〉에서 실행한 불 퍼포먼스는 마치 제祭의식을 치르는 듯한 인상을 관객에게 깊이 각인시켰다. 그 이후 1993년 독일에서 선보인 함부르크 프로젝트Hamburg Project에서도 같은 형식의 작업이 실내에서 이루어졌으며, 그 이듬해인 1994년 일본의 히로시마 미술관에서는 또 다른 버전의 〈The Sound of Landscape + eye for field〉가 완성된다. 이때의 퍼포먼스는 히로시마 미술관 밖에서 실제로 원자폭탄 피해자들을 위한 영혼제로 행해졌다. 굿 형태의 퍼포먼스가 진행되며 실제로 12명의 손길을 통해 12개의 줄에 점화되었다고 한다.[4]

이와는 별도로 진행된 또 다른 불 작업은 〈messenger's message(2002–2014)〉 시리즈이며 2002년부터 지속적으로 진행되고 있다. 불길을 초고속 카메라로 촬영한 작업으로 관객은 그가 불을 통해 전달하고 싶은 감각들을 영상스크린을 통해 만나게 되었다. 이때 관객은 3면의 스크린에 둘러싸여 불 이미지 안에 빠지는 듯한 환영을 보게 되며, '인간이 가지고 있는 원초적 기본요소는 무엇일까'라는 육근병작가의 고민을 공유하는 경험을 하게 된다.

1 육근병과의 전화 인터뷰에서 그는 〈동양과 서양은 하나다〉라는 제목의 퍼포먼스를 1992년 카셀 도쿠멘타 9현장에서 진행했다고 했다. 이와 관련된 그 당시 작품 설치 장면을 담은 글을 참조: 독일 카셀의 프리드리히 뮤지엄에 설치되었던 비디오아티스트 육근병의 카셀 도쿠멘타 프로젝트(the sound of landscape+eye for field="Rendezvous)(1992)는 기억에 선명하다. 뮤지엄 빌딩을 향하여 광장 한가운데에는 부풀어 오른 흙무덤 봉분이, 그리고 그와 마주한 빌딩 입구 쪽에는 대형 원주가 'eastern eye'와 'western eye'라는 이름으로 설치되고, 그 각각에 박힌 두 대의 TV모니터에서 서로를 마주보면 깜박이는 육근병의 비디오 '눈'들. 이인범의 〈육근병 비디오아트의 세계: '눈'의 영역과 접신의 영역 사이에서〉, 일민미술관 2013전 도록의 글에서 발췌.

2 2013년 1월 27일 필자와의 인터뷰 내용임. "육근병은 덧붙여 태곳적부터 불이 같은 시원적 요소의 의미로, 인간 지상의 것들을 천상으로 올려 보내는 무언의 메시지라고 생각한다"라고 덧붙였다.

3 2013년 1월 27일 필자와의 인터뷰 내용 참조, 12라는 숫자를 그는 완성수라 칭한다. 이러한 개념은 2009년 〈12지신상〉의 내용과 맞닿아 있다.

4 2013년 1월 27일 필자와의 인터뷰 내용임.

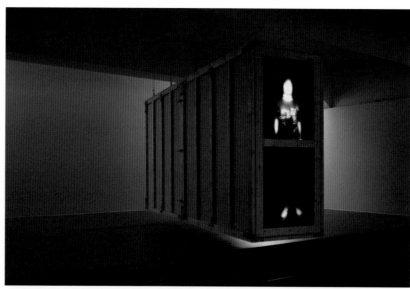

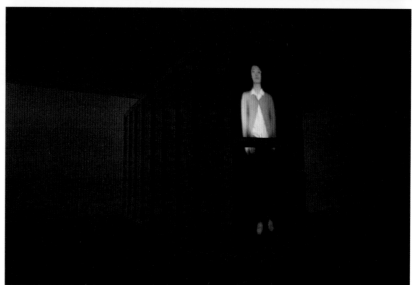
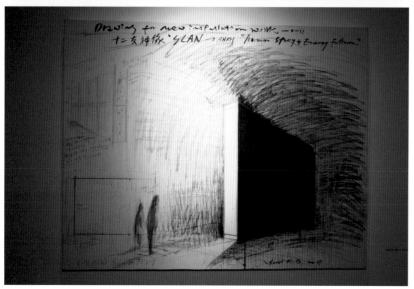
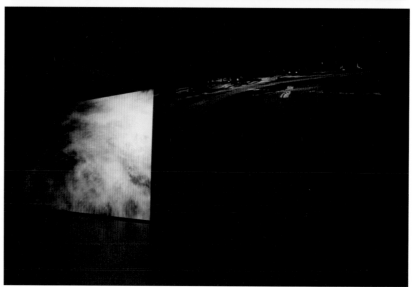

Survival is History

생존은 역사다

불을 사용한 작업으로 현실세계와 현실 너머의 세계에 대한 갈망과 욕망을 드러내는 지속적인 행위에서 우리는 곧 삶과 죽음에 관한 이야기도 자연스럽게 연상할 수 있다. 마치 불의 메시지가 현실과 현실 너머의 세계를 연결하는 통로인 것처럼 우리는 무의식에서 인지하는 각기 다르게 펼쳐져 있는 현실 너머의 추상적 세계를 상상해 볼 수 있는 계기를 제공받는다. 그의 또 다른 작업 〈생존은 역사다〉의 단서가 될 수 있었던 눈 이미지 작업이 1986년 이후 꾸준히 진화, 발전해 온 결과이다. 1984년에 제작된 〈City image〉는 최초로 눈을 스크린 방식으로 투사해서 도시밖에 프로젝션하였으며, 이는 〈The Sound of Landscape + eye for field〉를 낳는 중요한 모태가 되었다.

이후, 본 작업에서 사용된 눈을 매개로 스크린 영상에 눈을 개입시키는 작업해보는 〈생존은 역사다〉 1995년 작을 비롯하여 다양한 각색을 통해 지속적으로 이어졌다. 1995년 발표된 작업은 전체 눕혀서 전시된 원기둥이 육중한 철로 설치되었으며, 원 모양으로 투사된 스크린이 쏘아졌다면, 같은 해 프랑스 리옹비엔날레와 1996년 시카고 전시에서는 사각프레임의 빔 프로젝션을 사용하여 영상작업으로 소개되었다. 이처럼 〈생존은 역사다〉는 전시장의 조건과 설치 구성에 따라 베리에이션이 달라졌으며, 내용적인 면에서도 삶과 죽음이 직결된 사람들을 담아냈다. 생존, 삶, 역사라는 흐르는 시간성을 주된 개념으로 작동시키는 본 작업의 속성을 지속적으로 연구하고 있다. 면밀하게 살펴보면 2006년에 새롭게 편집된 〈생존은 역사다(2006)〉에서 그의 또 다른 연작 〈Time in the time(시간 속의 시간)〉의 장면들을 만날 수 있다.

본래 〈생존은 역사다(1995)〉에서는 인간을 둘러싸고 벌어진 참담하거나 암울한 역사적 사건들의 실제 영상에 현장을 지켜보고 있는 듯한 어린아이의 눈빛이 개입되어 있다. 실제로 눈의 개입 여부와는 상이하게 진행된 〈Time in the time〉 시리즈는 〈생존은 역사다〉라는 커다란 주제 아래 부제로 담긴 듯하다. 즉 시간이 흐르면서 증명되는 온 세계의 사건들과 그것을 생산하고 지켜보는 것 모두가 사람의 눈임을 다시금 확인시키는 작업들을 다양한 형식과 베리에이션을 통해 꾸준히 진행시키고 있는 관점을 엿볼 수 있다.

이 작업들은 곧 우리가 현재 겪고 있는 모든 정황이 스캔되어 기록되고 있는 순간들을 응축하는 행위이자, 실제로 인간의 역사는 이러한 상황들이 제시되고 가공된 기록임을 말해준다. 그리고 그는 사실이라는 축적된 시간 속에 존재하는 진실들을 순수한 작가적 시선으로 담아내기 위해 꾸준히 노력해 왔다.

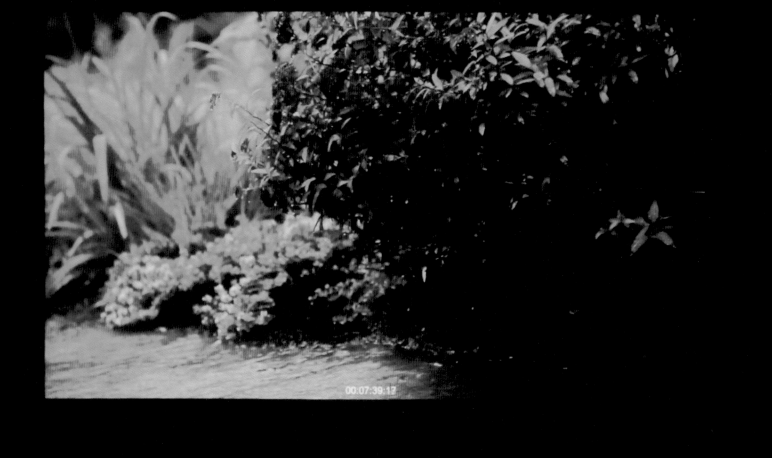

00:07:39:17

2013

Art Space Jungmiso

Exhibition intallation view
@ 'Video&Media

exhibition

전시를 통해 바라본 그의 내면성에 관한 고백

이러한 그의 연구를 다시 조명하기 위한 자리로 2013년 미디어극장전 육근병 스페셜데이'가 구성되었으며, 이때 출품된 작품은 1989년부터 2013년 작이었다. 실제로 1989년부터 2005년 사이의 작업이 통상적으로 영상과 설치가 동시에 이루어진 점을 감안하여 전시장 한 사이드에서는 〈YBK Videographics(1989~2010)〉 아카이브성 작업을 상영하였으며, 또 다른 전시장 영역에서는 1995년 작부터 2013년의 영상으로 제작된 작업 위주로 소개했다. 1989년부터 제작하고 전시했던 과정을 비롯한 설치 완성 장면을 삽입하여 실제로 그곳에서 전시를 보지 못한 관객에게 또 다른 창구를 통해 작업을 인지할 수 있는 계기를 열었다. 이와 더불어 3개의 스크린이 더해져 그의 작업 12점을 감상할 수 있었다.

한 섹션에서 앞서 언급했던 〈Messengers's message01〉작과 〈Scan 12지신상〉, 〈apocalypse(파멸)-1〉이 더해져 상영되었다. 〈Scan 12지신상〉은 일반인 12명을 섭외하여 그들이 마치 조용한 공간에서 독백하고 있듯이 인터뷰하면서 촬영된 영상작업이다. 본 작업은 사람이 앉아 있다 일어서며 자신이 하고 싶은 것에 대해 이야기하게 하는 연출장면이다. 이때 한 사람이 서서히 등장했다 희뿌연 공간으로 되돌아가고 또다시 새로운 사람이 등장하는데 이 영상은 12명의 사람을 두고 반복적인 편집 형식을 통해 완성되었다. 순환, 사람이 익명성의 존재가 되어 사라져버리는 순간, 자신의 고유한 시간성을 버티고 있는 순간 등의 정황들을 담아냈다.

〈apocalypse(파멸)-1〉은 이 세상에서 살아가는 사람들의 또 다른 단면을 제시한다. 문득, 지금 이 순간, 같은 시간대이지만 사람마다 놓여 있는 공간이 다르면서 서로 경험하는 공감대가 달라질 수 있다. 과연 지금 이 순간 나 외에 다른 사람은 어떠한 공간, 어떠한 정황에 놓여 무슨 생각을 하고 있을까? 라는 의문을 두고 작업을 바라보게 된다. 〈파멸〉에서는 문득 우리가 특정 장소에서 들어본 적 있는 사운드가 들려온다. 거꾸로 끊임없이 걷는 사람들 그리고 지구의 종말을 알리는 듯한 종교성 짙은 코멘트가 섞인 사운드는 관객으로 하여금 극도의 불안에 빠지게 하며 이와 더불어 삶의 근원적인 의미를 다시 고민하게 한다. 그리고 또 누군가는 지금 여기와는 다르게 '저기'의 공간에 놓여 있을 것이다. 같은 시간대에 서 있지만 서로 만날 수 없고 다시 어느 순간 그 시간대는 비물리적인 힘을 통해 순환되고 있음을 제시한다.

위 세 가지 작업을 뒤로하고 다음 스크린으로 넘어가면 〈Nothing〉 시리즈와 더불어 1998년 작 〈Day Break〉를 만나게 된다. 특히나 〈Day Break〉는 그가 자연을 화면 안에서 대상화하면서 관조하는 시각성이 드러나는 작업이다. 움직이지 않는 하나의 포커스를 상정하여 일정 프레임 안에서 자연의 소리와 움직임을 그대로 담아내는 작업이다. 최근 이어진 〈Nothing〉 시리즈와 같은 작업형식을 취하고 있으며, 그가 자연을 바라보는 태도를 간접적으로 제시하기 시작한 작품이기도 한다.

〈Day Break〉는 말 그대로 밤부터 그 다음날 새벽이 밝아오기를 기다리며 한 시점에서 거리를 촬영한 작업이다. 이때 별다른 개입 없이 숫자판을 가리키는 시계바늘이 아닌, 밝고 어두움의 자연스러운 빛을 통한 시간이 여과 없이 담아지며, 자연 속 사운드도 연출된 장치 없이 개입된다. 희뿌연 안개를 헤치고 깨어나 점차적으로 밝아오는 호수의 아침은 마치 어두움 뒤에 약속이라도 한 듯 어김없이 다가오는 밝은 긍정의 세계와 같다. 이와 같이 지속적으로 흐르는 시간과 끊임없이 반복되는 낮과 밤, 어둠과 밝음 사이에 존재하는 새벽녘, 즉 이 중간세계는 예술을 통해 지속하고 싶은 세계이다. 현실과 비현실로, 이승과 저승으로 설명할 수 없는 그 잡힐 듯하면서도 잡히지 않는 그러한 세계 말이다. 그 중간 어디쯤에 위치하길 바란다. 그는.

1 2013년 Korea Media Project의 전시 섹션으로 진행된 〈Video&Media〉전과 〈미디어극장전(2013)〉에서 다시금 소개된 그의 작업들을 통해 제시하는 시각적 표현들은 한국의 미디어아트 전시담론을 이끌려는 취지로 기획되었다. 미디어극장전은 2013년 11월 9일부터 12월 18일까지 아트스페이스 정미소에서 개최되었다.

" time in the time "

미디어극장 Welcome to Media space 2013,
Yook Keun Byung Special day' Exhibition View
Art Space Jungmiso, 2013

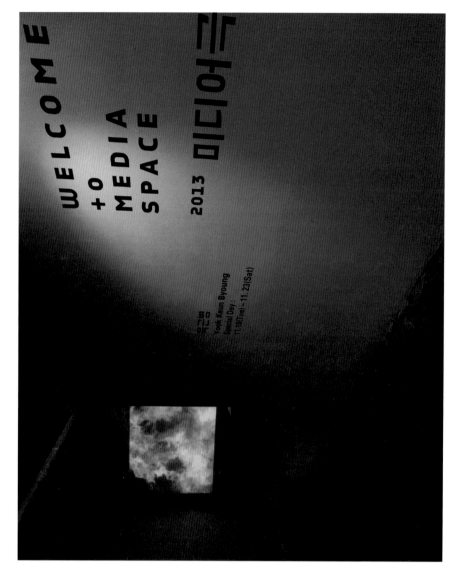

2013

Art Space
Jungmiso

Yook Keun Byung Special
day' Exhibition View

미디어극장
Welcome to Media space

미디어극장 Welcome to Media space 2013,
Yook Keun Byung Special day' Exhibition View
Art Space Jungmiso, 2013

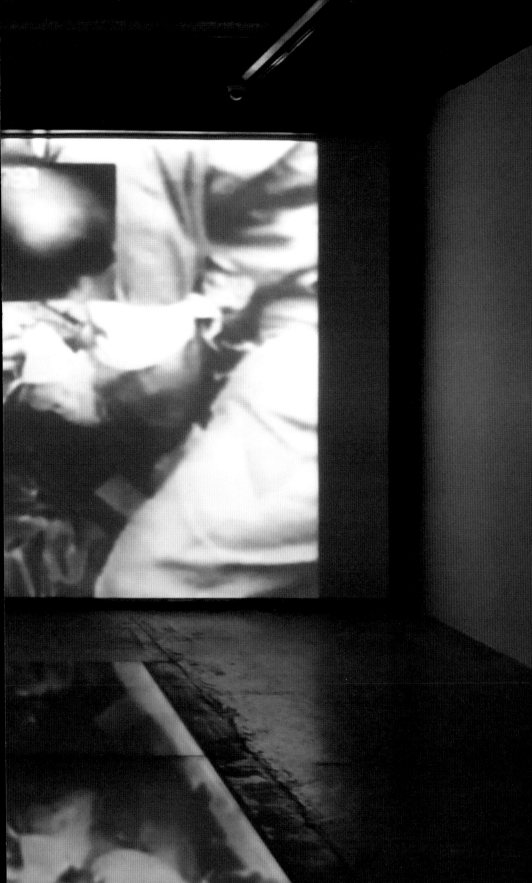

낯설지만 익숙한 시선

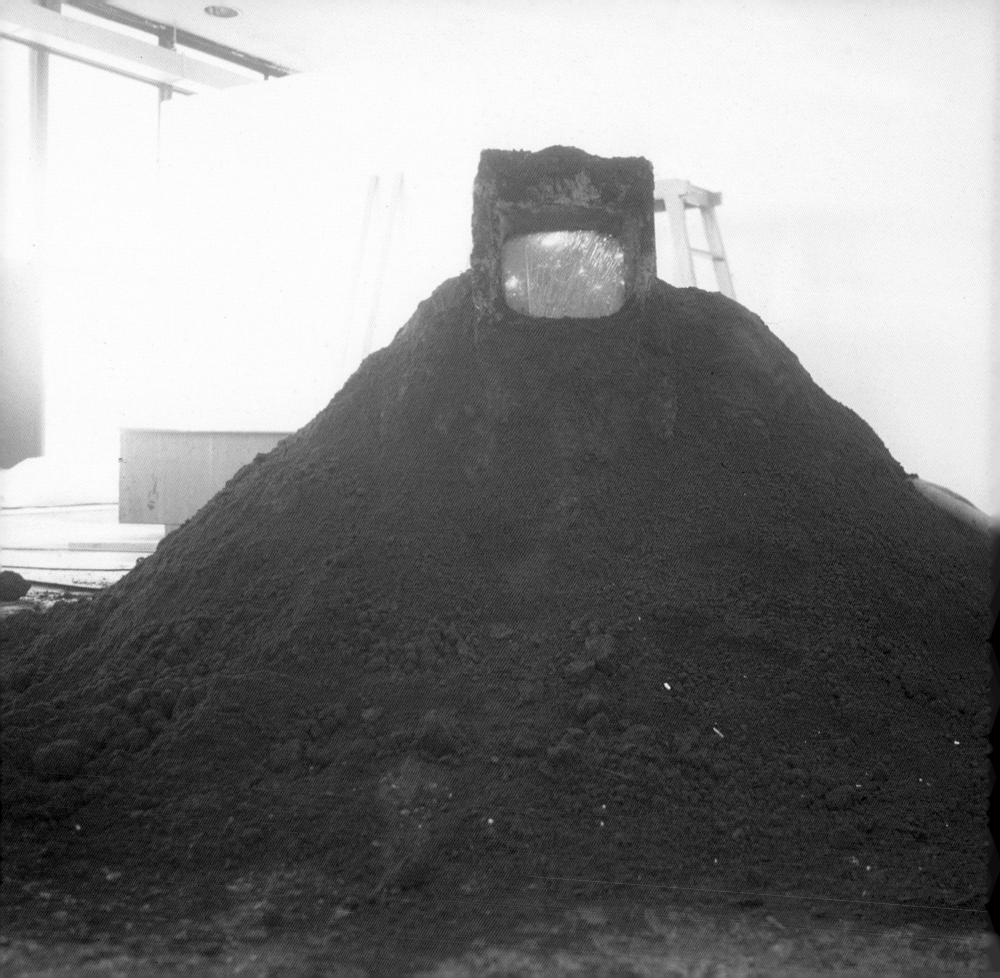

"육근병의 작품 공간은 어딘지 아득한 과거와
먼 미래가 뒤얽힌 이차원異次元이다."

違和의 場

이우환

육근병의 작품 공간은 어딘지 아득한 과거와 먼 미래가 뒤얽힌 이차원異次元이다. 모든 것이 서로의 눈길에 의해 꿰뚫려 숨을 곳이 없는 장소.

너와 나의 비밀은 가능한가? 여기서의 지각은 결코 대상물의 무엇인가를 인지하는 레벨의 그것이 아니다. 생뚱맞게 희한한 비대상적인 시공간에 끌려 들어가 무슨 정신병리학적인 실험에 끌려 들어간 것 같은 감각의 일그러짐을 느낀다.

예를 들면 흙으로 부풀어올린 거대한 젖통군群이랄까 좆대가리의 숲, 또는 무덤들이 눈을 뜨고 으시시 일어서고 있는 광경이다. 부풀어 올린 하나하나의 흙더미의 일부에 커다란 눈알을 비추는 비디오 텔레비전이 박혀 있고 눈의 상부上部에 일정법칙一定法則에 따라 아리송한 숫자가 디지털로 찍혀 가고 있는 것이 확인된다. 때로는 흙더미 허리에 건구(성황당 나무)를 두르고 있는 것도 더욱 의아스럽다. 이 괴이한 것이 공간의 여기저기에 또는 서로 마주보면서 산재해 있어 사람들은 그 사이를 서성거리지 않을 수 없다.

어딘가에서 언어의 색깔이나 물건들의 주장을 해치려는 것일까, 깨어진 장단에 침묵을 곁들인 전자음이 고이는 듯 흐르는 듯, 여기에 떠돌고 있는 공기는 위화감에 충만해 있다. 보기 전에 보여지고 있으며 친숙한 사이로 안 것들이 등을 돌리고 시간의 대결을 새겨가고 있는 주검 앞에서 삶의 감정은 얼어붙게 되고, 누구도 아닌 내 자신이 타인인 것 같은 착란, 모든 것을 암묵의 요해(의연 중에 깨달음)나 동일성을 거부하는 적의에 넘쳐 있다. 일견 흙 냄새의 프리미티브Premitive한 전략으로 입회자의 심층심리를 뒤흔들고 눈알을 비추고 있는 비디오 컴퓨터의 도입은 한층 더 신경을 난도질하여 병적으로까지 인간의 타자성他者性을 일깨우려 한다.

고대의 폐허나 토템의 뉘앙스를 매개로 한 탓일까, 그것이 깊은 역사의 가르침이기도 한 것처럼 리얼리티를 갖는다.

육근병의 작품은 공동체의 죽음의 선언이며 자기를 자기의 외부에 서게 하려는 의지의 표현이다. 동일서의 카테고리에서 에고ego의 왕국에서 탈퇴하려는 시도, 그것은 무엇보다도 크게 느껴지는 우주의 시점을 찾으며 근대를 뛰어 넘고자 하는 간절한 소망이리라. 적어도 표현의 영역으로서 그의 작품 공간은 그러한 언설言說의 액추얼리티Actuality를 획득할 수 있다. 언제나 어정쩡한 중간지대에서 일을 하고 있는 나에게는 그의 래디칼Radical한 인스톨레이션Installation이 선명하게 떠오를 때가 있다.

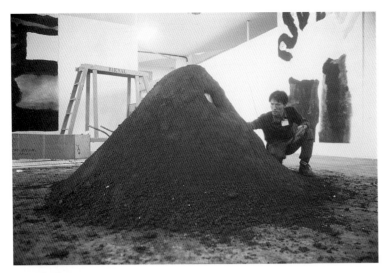

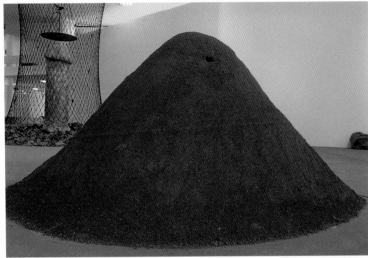

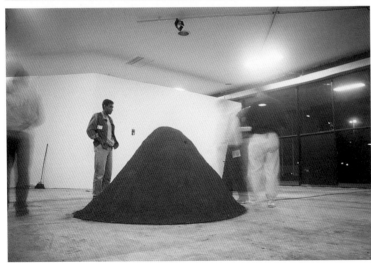

대담

다니 아라타
육근병

● 다니입니다. 육근병 선생님의 작품에 처음 접하게 되는 분도 이미 여러 번 접해 오신 분도 계시겠는데요, 일본의 현대미술이 놓인 상황 속에서 볼 때 아시아 작가들의 활동은 굉장히 자극적으로 받아들여집니다. 육 선생님을 비롯하여 중국, 동남아 여러 나라들의 작가들이 이 2~3년에 걸쳐 일본 각지에서 전시를 하게 되었습니다. 육 선생님은 한국 출신이신데 아시다시피 일본만이 아니라 독일 도쿠멘타에서 큰 전시를 하셨습니다. 육 선생님의 견해와 약간 차이점이 있을지는 모르겠습니다만 작품의 이해를 위해 제가 3가지 관점에서 인상을 먼저 말씀드릴까 합니다. 그 하나는, 여러분 눈 앞에 있는 비디오 모니터에 눈이 들어간 흙더미. 이것은 본인께서 발상의 근본으로 삼는 형태가 되는데요. 이 흙더미가 뭘 가리키는가. 맨 먼저 떠오르는게 산소죠. 화장이 아닌 토장을 할 때 무덤. 이 무덤 모양에서 발상을 얻으셨는데, 이런 형태라는 것은 우리가 보통 보고 있는 서양 미술형식에서 크게 벗어나게 되는 뭔가를 가지고 있습니다. 그리고 이 형태는 아시아에 공통되는 형태라는 느낌이 듭니다. 힌두교에서는 린가죠, 남근. 동시에 이 형태는 어찌 보면 임신한 여자의 배 모양으로도 보인답니다. 이렇게 부풀어 오른 형태라는 건 종교적인 관점과 동시에 아시아가 공유하는 인식으로서, 생식, 풍요로움, 무엇을 낳는 힘, 무엇이 발전해 가는 힘, 이런 관점들과 굳게 맺어져 있거든요. 이런 점을 아시아에서는 중요시하죠.

이런, 유럽에서 발달된 형식이 아닌 관점에서 이런 형태를 회화, 조각, 인스톨레이션 등의 형식으로 클로즈업시켰다는 데에 육 선생님의 표현의 중요한 점이 됩니다. 자, 이번에는 비디오 모니터를 보면, 처음 봤을 때 저는 충격을 받았는데요, 큰 눈이 똑바로 이쪽을 쳐다보고 있지 않아요! 물론 움직이면서 말인데요, 정시正視하고 있습니다. 눈과 눈이 맞는다는 게 인간에게는 진지하게 대하지 않으면 안 되게 되는 커뮤니케이션의 첫째 형태입니다. 현대인, 지금 제가 그렇습니다만, 눈을 시선을 조금 피해가며 말을 하잖습니까? 그런데 똑바로 보는 눈과 맞서서 마주 본다 이건 충격적입니다. 생각해 보니 모든 미술표현이란 건 시각예술입니다. 눈을 통해서 표현하고, 눈을 매개로 표현된 작품 해석하는 것이지,

결코 눈 그 자체를 문제로 삼는 건 아니거든요. 서양 근대미술 500년 역사란, 눈을 통해서의 작품이자 주였지, 눈 자체를 문제로 한 역사는 아니었다는 얘기가 되지요. 그런데 육 선생님은 눈 자체를 하나의 대상으로 삼았다는 것, 이게 근본적인 문제이기 때문에 사람들에게 충격을 주게 되는 원인일 겁니다. 그리고 또 한가지는, 인스톨레이션, 회화(그림), 조각 등등의 장르에 구애받지 않는다는 점을 들 수가 있겠습니다. 이들을 통해서 항상 코스믹cosmic한 곳에서 작품행위를 생각하시는 것 같아요. 지금은 안 들리고 있는데 음악, 그리고 소리, 육체적인 행위, 그리고 사람 목소리, 이렇게 무슨 그림이니 뭐니하는 장르가 문제되지 않는 차원에서 작품행위를 진행하고 계십니다. 그러니까 본인이 말하자면 모든 아트의 디렉터랄까요, 요컨대 장르를 초월한 차원에서 무엇인가 하고 交信하려고 한다는게 작품의 모티브가 되지 않겠는가, 이상 말씀드린 3가지 견해에 대해서 선생님께서 지금까지 해오신 작품활동을 통해서 한 말씀해주시기 바랍니다.

다니 선생님께 감사드립니다. 저도 심포지움, 세미나 같은 걸 여러 번 해봤는데요, 작가를 말할 때 부분적으로 3가지 유형으로 장르화시켜 말씀하신 걸 겪지 못했었기 때문에, 저를 이렇게 입체적인 시각에서 보아 주신 데 대해 감사드립니다. 말은 평면적일 수가 있어요. 평면적인 게 충분하지 못해서 이런 인스톨레이션 작품이라든가 아티스트의 컨셉을 활용한 오브제 작품이 나와서 이런 작품들이 말을 하는 겁니다. 선생님께서 지금 질문하신 점은 실은 아직 정리가 잘 되어 있지 않아 말씀드릴 수가 없습니다. 간단히 한마디로 축약해서 말한다면, 지금 저는 여러분들과 만나고 있고 여러분은 지금 제 작품을 보러 왔어요. 그래서 저는 여러분을 향해서 이렇게 앉아서 제 공간과 시간을 보여드릴 수 있는 기회가 된 겁니다…. 오늘은 제게는 게스트죠. 한마디로, 아트는 만남이에요. 그게 시작입니다. 우리 이제부터 시작합시다, 같이. 제가 아까 말은 평면적일 수가 있다고 말씀드렸는데, 입체적으로 여러분이 제 작품을 보고, 육근병의 작품이 어떻게 생겼고…. 사진으로 본 것과는

다르죠. 사진을 멋있는데. 작가 입장에서는, 아까 선생님이 충분히 말씀해 주셨기 때문에 선생님 말씀을 대신 받겠습니다.

● 지금 말씀하신 것은 제 나름대로 요약한다면 만남이 중요하다는 거죠. 제가 아무리 평면적으로 말로 작품해설을 해도, 여기서 살아 숨쉬는 육 선생님을 직접 만난다거나 작품을 직접 본다거나 하는 체험 없이는 그게 말로, 영상으로 표현되었더라도 역시 간접적인 것이 된다는 겁니다. 오늘, 여러분을 만났다는 것, 여기서부터 시작되는 것이 그의 궁극적인 아트란 것일 겁니다. 그러니까 작품행위는 대상화되고 말죠. 아무리 육 선생님이 머릿속에서 무엇을 생각해도 이상적인 형태, 신념을 가지고 하시는 것은, 그게 서양적 예술개념을 부정하면서도 역시 이렇게 작품을 대상화시켜 표현하려는 행위 자체는 똑 같습니다. 그러나 육 선생님은 아까 말씀드린 대로, 세분화된 예술의 어떤 범주를 초월한 데에 항상 아트의 본원을 보려는 태도를 갖고 계셔서, 그것이 작품을 보는 사람에게 코스믹한 느낌을 주거나, 사람의 삶을 느끼게 하거나 한다는 거죠. 어떤 표현된, 객체화된 것을 초월한다는 것, 그게 매우 중요합니다. 이번에 하실는지는 모르겠는데 퍼포먼스를 한다는 것. 이것은 관객들과 작가가 하나의 공통된 자장磁場에서 어떤 체험을 공유한다는 것이 되는데요. 이런 것을 중요시하고, 또 음성, 육 선생님 자신의 목소리를 써서 메시지를 발신한다. 혹은 음악, 음향적인 것을 그것에다가 도입한다. 여러가지 매체를 통해서 어떤 전체화된 표현, 각 개별 장르를 초월한 무엇, 거기에 메시지를 보내고 가능하면 같은 자장에 참가한 사람들과 체험을 공유한다. 이것을 중요시하는 게 아닐까 생각되는군요. 우리는 걸핏하면 아주 짧은 스팬으로 역사를 생각하게 마련입니다. 예를 들어 지금 일본의 무덤은 대부분이 작은 석탑입니다. 옛날엔 그게 아니었을 겁니다. 지금도 시골에 가면은 그런 흙더미 무덤이 있는데, 이른바 묘지란 게 사회적으로 관리된 것으로서 등장하게 되는건 근대 이후일 겁니다. 시골에 가면 가끔 남아 있죠. 하나의 공동체, 아니면…. 한 집안의 집 한구석에 조상을 모시는 묘고가 있는데 그렇게 되어 있으면 조상을 기리고 그리워하며 존경하는 마음이 저절로 생기게 됩니다.

그게 언제부턴가 단절되어서 지금은 히간(한국의 추석처럼 고향에 가서 성묘하는 명절) 때 빼고는 무덤들에 안 가잖아요? 그런데 이런 조상과의 관계를 유지할 수 있는 묘지는 아시아에는 꽤 남아 있거든요. 묘지를 그 마을에서 가장 좋은, 중심이 되는 곳에 무덤을 모시는 게 보통입니다. 육 선생님의 작품은 근대를 초월하는 수법으로서의 테크닉은 물론 있는데 그것보다 대표적인 스팬에서 생각할 때, 말하자면 근대의 사고방식을 탈피시켜 고대적인 모티베이션, 어떤, 인간의 공동체가 가지는 고대적인 자질 같은 것, 거기에 초점을 맞추는 것 같다는 느낌이 듭니다. 그게 우리에게는 신선해 보이며, 어떤 양식에서 벗어나지 못하고 있는 사람이 보게 되면 충격을 받는다고 할까, 그렇게 생각합니다. 그러니까 이 마당이 하나의 만남의 장, 아트의 체험이 되기를 원하시는 거죠. 해설이 길어졌는데, 이번에 제가 여쭤보고 싶은데요. 이 기린프라자 건물은 다카마츠 신高松伸이란 유명한 젊은 건축가에 의해 지어졌는데, 보통 우리가 보기에 관계자에게는 미안한 얘기인데, 미술 전시를 하기엔 좀 곤란한 곳이거든요. 건물 자체가 굉장히 말을 많이 해 주기 때문에, 쓰기가 어렵습니다. 육 선생님도 일본 각지에서 전시를 하시는데 오사카는 처음이실 겁니다. 그래서 이 건물을 포함한 오사카에 대해서 꽤 많은 관심을 갖고 계신다는 말을 들었는데, 오사카에 대한 관심과 지금 하고 계시는 작품과의 관계, 아니면 이 공간에 대한 느낌을 여쭙고 싶고요, 또 하나는 4층에서 지금 '우정'이란 전시를 하는데, 나중에 보십시오. 모니터가 20개 정도가 늘어섰는데 거기서 역사상의 인물들이 서로 얘기를 나누게 되어 있습니다. 노구치 히데오, 나폴레옹, 레닌, 안중근, 징기스칸, 맹자, 마르코 폴로, 간디, 마틴 루터, 에디슨, 풍신수길, 노벨, 프로이트, 모택동, 채플린, 피카소, 이등박문, 공자, 링컨, 안네 프랑크. 안네 프랑크가 사회를 봐. 예를 들어서 안중근과 이등박문이 마주 앉아서 얘기를 나눈다든가, 지금 생존해 있는 사람은 한 사람도 없는데, 같은 테이블에 앉혀 들여놓고 토론을 한다는 것, 이건 고대적인 것과는 약간 다르면서도 역사적인 인물, 사실을 지금 현실화시키는 것인데 이에 대해서도 이 두가지 질문을 올립니다.

오사카에 대한 인상부터 말씀드리겠는데,
작년에 한 번 이 전시를 위한 회의차 왔었어요.
오사카는 첫째 동경하고는 느낌이 달라요.
기린프라자 건물을 보고 아주 아름답다…
그래서 저는 이 공간을 어떻게 구성할 것인가
왔다 갔다 하면서 살피기 시작했죠. 그때는
오사카가 아니라 기린프라자에 대해서
생각했어요. 그때 생각한 것은 이 건물을
구성한 건축가의 컨셉 속에 제가 들어가야
한다고, 이 건물을 효과적으로 활용하기 위해
이런 방법을 생각해냈죠. 그 건축가 분을 아직
못 뵈었는데, 화장실을 보고 컨셉을 알 수
있었습니다. 화장실 문이 화장실 문 같지가
않더군요. 구체적으로 포스트 모던 개념인데
제가 이 화장실 문에 담겨진 다카마츠 씨의
컨셉을 발견할 수 있었습니다. 1층에서
6층까지 전시를 하는데 다 모노크롬으로
하자고. 왜냐면 이것은 형태적으로 컬러풀인데
컨셉 자체도 컬러풀입니다. 이걸 거꾸로
하자고, 심플하게, 여러분도 1층에서 아마
보셨겠습니다만 다카마츠 씨의 기본적
컨셉은 전혀 흔들리지 않게 그분의 컨셉을
존중했습니다. 컬러풀이라고 하면 오해가
있을 수 있는데 그건 반대 개념이 아니라 같은
개념이에요. 왜냐면 컬러를 이용하려면 (다른
얘기로 설명해 볼까요) 적을 알려면 그의 적을
만나야 한다. 무슨 말인지 아시겠습니까? 저는
그런 개념이에요. 예를 들어 이분이 건축가라면
이 건물은 그의 적이에요. 그날 이 건물한테
물어봐서 알았죠. 그.래서 저는 작품을 이렇게
완성시켰는데 그거에 대한 평가는 여러분이
형태적으로 이해하든 개념적으로 이해하든
간에 그건 여러분의 권리이니까요. 4층에
전시한 풍신수길, 안중근… 모두 21명인데 저의
기본적인 컨셉은 별로 어렵지 않습니다. 아주
단순해요. 저는 과거를 존중합니다. 잊어버리기
싫습니다. 그래서 현재를 사는 제가 과거
얘기를 한다는 거죠. 과거의 오브제가 제게는
필요하게 되는데 제게는 나폴레옹이 오브제고,
징기스칸도 풍신수길, 이등박문, 누구든지 다,

그리고 이 분들은 역사성을 지닌 분들이에요. 이것도 경우에 따라… 이등박문 같은 경우에는 한국 입장에서는 적이고 일본에서는 영웅이에요. 히틀러도 다른 나라에서 보면 적인데 네오나찌즘에서 보면 영웅이죠. 이 세상에 이런 경우가 흔하죠. 그런 분들이 역사의 중요한 한 페이지를 차지해왔다는 것입니다. 제가 작가로서, 그 사람들은 역사상의 이미 죽은 사람들인데 오늘은 한 자리에 모아 놓고, 제가 잘 아는 사람이기 때문에 기린프라자 4층에 모아 놓고 반성할 건 반성하고 기린 맥주를 놓았습니다. 기린 맥주를 마시면서 현재부터 미래를 위해 싸우지 않고 지내자, 그건 재미있잖아요? 육근병이가 그걸 만들었다는 게 다행이었어요. 왜냐면 히틀러는 벌써 죽었어요. 제가 히틀러를 작품화해도 화를 내어 총을 쏠 수는 없습니다. 이건 매우 쉬운 일이에요. 제가 재미있으려고 한 게 아니라 제 컨셉을 재미있게 말씀드리는 것입니다. 지금 정리해 보겠습니다. 아까도 말씀드렸지만 만남, 역사는 항상 만남으로 이루어졌고 그 역사의 공간에 들어가는 게 아트입니다. 시간은 존재예요. 좀 어려운 얘기인지는 몰라도 공간 속에 들어가 그 공간에서 시간을 끌어내는 게 아트예요. 아트는 처음부터는 없었어요. 생활, 인생, 그게 아트죠. 제가 여러분과 함께 공간 속에서 시간을 확인하지 않아요? 그렇게 살아가잖아요. 비즈니스 맨도 그렇고 정치가도 그렇고 그렇잖아요? 다만 저는 문화인으로서, 전문 직업인으로서의 작가예요. 제 눈에 보이는 모두가 아트의 오브제로 보인다는 겁니다. 그게 제 권리이자 의무입니다. 대신 저는 메시지를 전달하는 아트의 서비스맨인 것입니다.

● 지금 아주 중요한 말씀을 하셨는데, 아마 육 선생님은 나보다 젊은 세대이기 때문에 그런 일이 있을 걸로 생각되는데 대체로 우리 시대까지는 모더니즘의 마지막 붕괴 직전의 세대이기 때문에 대결주의로 나간단 말이에요. 지금 말씀에 안중근, 그는 한국에선 영웅이고, 이등박문은 침략의 장본인입니다. 그러나 일본 역사에선 최초의 총리대신으로서 아주 중요한 인물이죠. 그걸 결국 대결주의 안타고니즘(동서냉전은 안타고니즘이죠) 그걸로 했었는데, 서양측에서도 에드워드 사이드 같은 사람이 나와 아시아 침략을 반성하며 자기비판하는 역사를 만들었는데, 그러니까 서양 역시 자기 비판적 역사를 지금 만들고 있죠. 안타고니즘은 폴루션pollution밖에 생산하지 않습니다. 상대방을 적으로 삼고 대치하는 한 그건 생산적이지 못하다는 관점이 지금 아마 공통인식으로 있을 겁니다. 육 선생님은 그걸 예술표현으로 게임화시켰다고 봅니다. 이건 아주 재미있어요. 안중근하고 이등박문이 같은 테이블에 앉아 커뮤니케이션, 이는 가상의 커뮤니케이션인데 그것도 역시 하나의 아트로서 예술 표현입니다. 그건 한쪽에 서서 더 한쪽을 쫓아낸다는 것도 비판하자는 것도 아닌 구조로서 그 다음 장면을 형성하자는 것이잖아요? 그게 참 재미있어요. 육 선생님은 장르에 구애받지 않는다고 말씀드렸는데 즉 이건 미술표현이 되고 이건 안 되고 하는 사전지식이 없이 자신이 놓인 환경의 모든 문제에 대해서 커미트commit하려는 감각이 아주 신선해 보입니다. 일본의 젊은 세대의 작가인데 지금 미토 예술관에서 전시하는 야나기 유키노리라는 작가가 있는데요, 빨간 카페트를 깔아 놓고 거기엔 자세히 보면 국화꽃 무늬, 천황의 상징인 국화꽃 꽃잎이 흐트러져 있다는 그런 작품이 있거든요. 빨간 카페트는 바로 국회의사당 즉 일본, 아니면 일장기를 연상하게 한다는 관점이 있습니다. 거기에 미야모토 사무로의 전쟁화 그림을 몇 점 넣어가지고, 이건 우리 세대는 절대로 못하거든요. 모두가 다 역사성이 있는 강렬한 가치관을 동반하는 건데, 이런 가치관을 갖고 살아온 사람은 좀처럼 만질 수 없는 오브젝티비티가 있는데 육선생님도 이런 것들을 그냥 게임화시킬 수 있는 플렉시빌리티가 있는 듯합니다. 즉 양식하고도 대상성 심볼리즘symbolism하고도 전혀 다른 유연성이 있다. 이게 참 재미있어요. 그런 뜻에서 육 선생님은 자신도 아마 이등박문을 적대자로서 보는 교육을 받아오셨을텐데 - 안중근에 대해선 일본에선 안 가르치죠. 이등박문은 위대한데 안중근한테 배웠다고 우리는 배우는데, 쌍방이 서로 안타고니즘 속에서 살아온 셈인데, 이는 역시 한쪽의 진리이며 정의에 불과하죠. 그러니까 지금 얘기는 즉 아주 뭐랄까 대결주의가 가지는 부패의 구조가 있는데 이걸 초월하자는 취지인 것 같다는 느낌이 든답니다. 제 코멘트는 이상으로 마치겠습니다.

다시, 조우하다
Rendez-vous, again

정현 | 미술비평가

"아름다움의 경우에서처럼
사랑에서도 진정한 시선은
마주치는 시선입니다."
프랑수아 쳉(François Cheng)

TV 카메라를 본 행인들이 무의식적으로 렌즈를 바라보며 손을 흔들며 독특한 표정을 짓는다. 사람들은 알고 있다. 카메라 너머의 세계를. 그들이 만들어내는 여러 표정들은 일종의 메시지다. 어떤 특별한 의미를 담은 몸짓은 아니지만 자신의 존재를 표명하는 무의식적 행위로 미디어가 단순한 기술이 아닌 어떤 세계를 품는다는 사실을 그들은 이미 잘 알고 있다. 디지털기술이 급속하게 발전하면서 미디어를 대하는 태도는 덜 순수하게 표현되지만, 현대인이 미디어기술을 통해 여전히 기대하는 것은 바로 소통의 가능성이다. 인류는 성장했지만 그렇다고 인간 자연 물질 사회 간의 소통이 진화한 것은 아니다. 소통의 매개체가 발전했을 뿐. 지구는 점점 메트로폴리스 간의 경쟁에 의해 시공간의 표준화로 질주하는 중이고 그곳에 살고 있는 도시인은 타인에게 시선을 던지는 횟수가 줄어들었다. 도시인의 세련된 행동은 문화라는 필터를 거쳐 완성된 기계적이고 차가운 감성만을 수용하는 듯하다.

실제로 이제 카메라의 눈은 자신과 자신의 주변만을 기록하여 실체적인 삶의 경험보다는 미디어화된 삶으로 편집한다. 물질의 부피와 질감이 도시에서 사라지면서 현대인의 눈은 그 앞의 세상을 곧바로 바라보지 않게 되었다. 세련됨은 스스로 타인과 구별되는 정체성을 요구하기 때문이다. 과연 기술문명의 발전이 예술의 가치와 정비례할 수 있을까? 예술의 가치란, 소통을 믿으며 순수하게 손을 흔들던 행인의 몸짓과 크게 다르지 않다. 문명의 규율을 좇는 대신 그것을 비틀고 잊혀진 본성을 깨우는 영매의 행위야말로 오래된 미래를 꿈꾸는 예술가의 모습이다. 미디어아티스트 육근병은 미디어기술 너머의 미디어란 무엇인가를 지속적으로 탐구하는 작업을 진행하고 있다. 그에게 기술이란 문명의 최첨단이라기보다는 문명 이전의 원초적 삶을 좇는 유도체에 가깝다.

육근병 작업의 원천은 어린 시절의 경험으로 비롯된다. 어느 날 아홉 살의 어린 육근병이 담장의 작은 틈으로 엿보던 그 '너머'의 세계를 발견하면서부터다. 그의 표현을 빌리자면 틈 사이로 본 세계는 이상한 나라로 간 앨리스가 우연히 마주친 새로운 차원의 세계였던 것이다. 차원이 뒤집어지거나 덧붙여지는 신기한 경험은 그를 몽상가로 만들어준 원동력이었다. 그는 서구 중심의 미술계에 동양사상의 가치를 주목한다. 무엇보다 그 가치는 '만남'이란 개념으로 이어지는데, 어릴 적 틈새 너머 펼쳐졌던 원형으로서의 세계와의 조우rendez-vous 야말로 작가가 말하는 동양사상의 밑바탕으로 작용한다. 일반적으로 서구근대사상의 관점으로 본다면 틈을 통한 응시는 관음적인 욕망 또는 감시자와 같은 권력자의 시선으로 해석되곤 한다. 반면 육근병의 시선은 만남을 지시한다. 그것은 단지 엿보는 눈이 아닌 서로 마주보는 관계를 맺는 시선이기 때문이다. 이런 시선의 교감은 작업 전반에 걸쳐 작가의 생각을 지배한다.

〈Scanning of Dream〉은 드로잉만을 위한 전시다. 최근의 드로잉부터 20여 년 전의 드로잉도 포함되어 있다. 드로잉이란 가장 기본적인 매체를 통해 육근병은 그의 꿈을 그린다. 작가는 스캔이란 단어를 선호한다고 강조했는데, 아마도 그 이유는 무엇보다 자신의 몸과 감각이 가장 원초적인 미디어란 사실에 방점을 찍기 위해서일 것이다. 특히 〈숲을 그리다, 2010〉의 경우 비처럼 쏟아지는 선의 겹침이 만들어낸 시간의 깊이가 인상적으로 다가온다. 그는 특히 위에서 아래로 움직이는 선 긋기의 방향성을 중요하게 여기고 있었다. 특히 세로 쓰기에 대해서 그는 이렇게 말했다. "종서란 주종을 의미하지 않는다. 그것은 하늘과 땅의 만남을 뜻한다"라고.

그에게 만남이란 에너지의 교감이자 궁극적으로 세상에 대한 깨달음에 가까이 다가가려는 의지를 반영한다. 그는 이런 동양사상이 가진 '신성한 기운'의 미학적 가치를 "아시안 코드"라는 개념을 통해 전지구화된 미술계에 화두를 던지는 전방위 계획을 진행 중이기도 하다. 특히 국내에서 9년 만의 개인전이란 사실은 함축적 의미를 지니고 있는 듯하다. 왜냐하면 그에게 '9'란 숫자는 새롭게 태어나는 숫자이기 때문이다.

대담

육근병
후루가와 미카
우에다 유조
도시오 시미즈

기획 : 이은주(갤러리 정미소 아트디렉터)
기록 : 최주연

후루가와 미카 이번에 일본에 오신 목적은 무엇인가요?

육근병 오늘 만나는 것은 내가 일본에 왔다 하고, 우리 친구들을 알게 된 게 30년이 되었더라고요. 기록자와 작가로 만났지만, 그런 기본적인 질서를 뛰어넘을 정도로 서로 신뢰가 깊어요. 그래서 오늘 저녁에는 편하게 내 작품에 대해 이야기도 좀 하고, 일본의 미술계와 한국의 미술계에 대해 이야기하려고 해요. "우리가 왜 오늘 함께 만나고 있는가. 우리가 오늘 무슨 이야기를 해야 하는가. 작가 육근병은 어떤가. 우리는 무슨 목적을 떠나서 서로의 신뢰와 우정이 깊은데 그것이 가능해졌나. 우리는 앞으로의 미술세계에 어떤 자세로 임해야 하고 어떻게 연구해야 하는가." 비행기에서 제가 쓴 거예요. 그리고 우선, 책에 대해서 설명을 하자면 서울문화재단에서 예산을 지원해 책을 만들게 되었습니다. 그런데 보통 평론가들이 글을 쓰거나 그런 것이 맞잖아요. 그런 것도 있지만, 저는 작품 자체가 다 설명을 하기 때문에 우리가 사는 라이프스토리를 다뤄 좀 더 편하게 하는 게 좋겠다라고요. 그리고 광주 아시아 문화 전당에 대해서 말씀드리면 11월 27일에 포럼을 하게 돼요. 전북대학교 심혜련 교수, 전북대 전해현 연구원 그리고 저, 총 3명이 참여하는데, 제가 14~15년 동안 한국에서 발언을 잘 안 했어요. 그런데 이번에 광주에서 할 때는 상당히 강한 발언을 하게 될 것 같아요. 타이틀이 〈포스트 디지털 시대에서의 매체담론과 한국 매체예술의 현황〉이에요.

도시오 시미즈 타이틀이 의미가 뭔가요?

육근병 제가 지은 게 아니에요. 그쪽에서 지은 거예요.

우에다 유조 육 선생님 작품은 디지털이든가요?

육근병 나는 그냥 작가입니다. 시작은 아날로그였는데 지금은 디지털을 사용해요. 하지만 제가 제 작품에 대해 생각해 보면, 저는 제 작품이 미디어 작품이라고 생각하지 않아요. 저는 제 나름의 메커니즘을 사용해요. 제가 생각하기에는 그런 타이틀이 매우 어려워요. 많은 평론가들이 너무 어려운 단어를 쓰는 것 같아요.

후루가와 미카 타이틀이 조금 어려워요.

육근병 저는 제 이야기만 할 거예요. 타이틀이 무슨 뜻인지 모르겠으니까. 타이틀이 어렵조? 〈한국의 미디어 예술과 만남〉이라고 엄마든지 쉽고 간단하게 바꿀 수 있는데.

후루가와 미카 육 선생님이 하고 싶은 걸 하시는 게 제일 좋은 거 같아요.

우에다 유조 오픈 이후 안 갔다 왔는데, 육근병 선생님은 베니스비엔날레 2015에 갔다 오셨어요?

육근병 아직 아직 안 갔다 왔어요. 책을 보니까 베니스 비엔날레 타이틀이 〈All the World's Futures〉에요. 그런데 저는 그게 이상스러워요. 타이틀이 맞는가. 작품을 보니까 과연 그럴까. 그동안 저는 그동안 70, 80, 90년대에 해왔던 것들을 점검하고 있다는 느낌이 들어요.

도시오 시미즈 그런데 10년 동안 발표를 안 하셨는데 이렇게 먹고 싶고 계셨나요?

육근병 잘 먹고 잘성있어요. 그냥 작품을 계속 만들었어요. 교수도 했었고요. 지금은 안 해요.

후루가와 미카 육 선생님은 학생들을 잘 가르치는 거 같아요.

육근병 저는 잘 모르겠는데, 다른 교수들처럼 하지 않아서 아마 애들이 좋아하는 거 같아요. 다른 교수들은 공식적으로 하는데 저는 아주 편하게 하거든요.

도시오 시미즈 그런데 그동안 작품을 발표 안 하셨나요?

육근병 작품을 계속 했었어요. 근데 그건 모르겠어요. 그렇게 하고 싶었어요. 구체적으로 설명은 안 되는데 저는 그러고 싶었어요. 아무데나 전시를 하고 싶지 않았어요.

후루가와 미카 2012년 때 전시를 하셨죠?

육근병 일민미술관에서 전시를 2012년도에 하게 되었어요. 그런데 제가 거기 거기 전시를 어떻게 하게 하면서 했냐 하면요. 2010년도에 제가 일본에서 거기에서 기자가 전화가 왔어요. 육 근병입니다" 이러니까 기자가 "거북, 육근병 선생님 살아 있잖아" 이러더라고요. 제가 한국에서 전시를 안 하니까 소문이 이상하게 났나 봐요. 마지막에 내가 죽을까지 들었나 봐요. 그러고 나서 "한국에 가면 전화해라" 했더니 다큐멘

터리를 만들자고 해서 35분짜리 다큐멘터리를 방송했었어요. 일민미술관에서 개인전 하기 전에. 그걸 보고 2012년에 일민미

술관 관장이 전시를 하자고 나한테 온 거예요. 지금은 죽었다는 소리는 안 나오죠. 저도 조금 반성이 되더라고요.

우에다 유조 선생님. 미토 미술관에서 열린 〈마음의 영역—1990년대 한국현대미술〉전을 통해 아시아 작가로 소개되었으나 요. 지금은 아시아 작가가 많지만 그때는 아니었어요. 육 선생님을 충방점으로 중국작가들도 따라서 미디어아트를 하게 된 것 같아요.

육근병 미국이나 유럽에서 제 작품을 기억하는 사람이 많잖았요. 무덤도 기억 많이 하지만 미토에서 한 작품을 강렬하게 기억하고 있더라고요. 제가 부활을 시킬 건데, 도큐멘터리에서 했던 거랑 미토에서 했던 걸로 굉장히 크게 부활을 시킬 거예요. 언젠가 큰 전시를 할 거예요.

후루가와 미카 그럼 그걸 선재에서 발표하실 건가요?

육근병 선재에서는 다른 걸로 할 거구요. 왜냐하면 미토 작품이 일본에서 하고, 리옹에서 한 거부에 없어요. 그리고 나서 국립현대에서 사가서 전시를 못 했어요. 1995년도에 백남준 선생님이 저하고 리옹비엔날레를 같이 참여했잖아요. 제가 이 번에 SBS에서 다큐멘터리를 할 때 백남준 선생님 처음으로 했으요. 백남준 선생님이 리옹 비엔날레에서 제 작 품을 한 10분 이상 보시더니 저한테 "나는 도망가고 있어. 그런데 자네는 덤벼" 이러시는 거예요. "육군" 하시는 거예요. 강렬했던 거예요.

도시오 시미즈 그 작품은 여러 군데에서 쉽게 감상할 수 있는 작품도 아니고 아주 강렬한 작품이었네요. 그런데 한국은 무덤을 흠으로 하잖아요. 죽은 사람이 흠 속에 있는 건데…

육근병 그러니까 무덤문화가 있는 거죠. 사실은 우리의 무덤이 일종의 피라미드라 보면 돼요. 안 믿어도 좋은데, 우리 한국 의 고대사를 보면, 이집트 피라미드에도 영향을 줬어요. 우리나라 옛날 무덤은 피라미드처럼 생겼어요. 그게 요즘엔 한 국에서 너무 중요한 이슈가 되고 있어요. 우리나라 고대사를 다시 찾으려는 기초. 중국 역사책에는 우리나라를 인나라라고 했어요. 우리나라는 동이족이라고 했어요. 지금의 한반도가 아니라 대륙에 있었다는 대목이 어마어마하게 커요. 그때 시대를 미안하지만 오 하는 하지 말고, 일체 강점기 때 없애버렸어요.

후루가와 미카 중국과 여러 가지 논쟁이 있는 걸로 알고 있어요.

육근병 그게 동북공정이에요. 그런데 그게 중국의 역사책에는 쓰여 있어요. 정치적으로 그렇게 하는 거죠.

도시오 시미즈 한국에서 전하대정군은 대지의 상징인가요?

육근병 그게 홍익사상이거든요. 천지인이잖아요. 하늘과 땅과 인간. 한국의 근본적인 이념이거든요.

도시오 시미즈 선도불이도 여기자기에서 많이 볼 수 있다고요.

육근병 하늘로부터 선택을 받았다는 선민사상이에요. 그게 홍익사상이거든요. 그러니까 한국 사람은 북두칠성에서 왔다고 그래요. 그래서 북두칠성을 믿어요. 알잖아요. 칠성단, 한국은 칠성대가 무지 많다라고요. 칠성대 이런 것이 북두 칠성을 이야기하는 거예요.

후루가와 미카 그런 것들을 상징적으로 그리는 아티스트도 있나요?

육근병 있죠. 산스크리트어라고 알아요? 그게 우리지널 한국어예요. 나무아미타불 그게 산스크리트어예요. 그건 불교인데 산스크리트어를 써요. 불교가 하지만 하지만 한국어예요. 그런데 산스크리트어가 어원이에요. 그런데 산스크리트어가 간지가哈를 갖다가 한글로 발전 된 거예요. 세종대왕이 한글을 만들 때 여러 정치적이 이유가 있었어요. 우리나라가 중국하고 싸워서 전쟁에서 저서 고구 려가 망했잖아요. 그때 중국으로부터 한글를 많이 받았거든요. 그래서 세종대왕이 새로운 언어를 만들었으는데 그게 한글이 에요. 그때 중국이 못 만들게 하려고 해서 그래요.

우에다 유조 지금 생각해보면 백남준 선생님이 육성생님을 만나기 전에. "도큐멘터에 한국작가가 하게 되었다. 육근병씨 가 참여하게 되었다" 그런 이야기를 이야기를 했대요. 이것저것 이야기하면서 백남준 선생님, 이우환 선생님이 일본에 오셨 었는데 육 선생님은 한국에서 독립을 가서 그런 의미에서 너무 자랑스럽기도 하고, 기쁘다고 하셨대요. 한국에서도 그렇게 할 수 있는 것이 기쁘다고요.

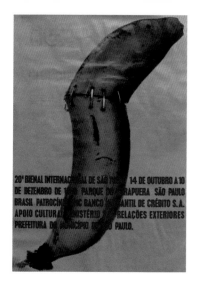

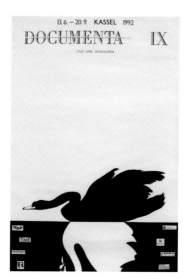

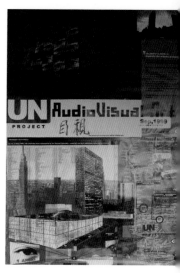

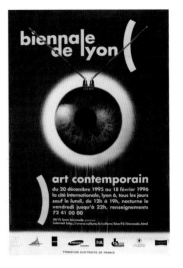

육근병 제가 한국에서 도큐멘터에 선정이 되었을 때 한국 사람들은 잘 몰랐어요. 제가 경희대 출신인데 도큐멘터를 갔다 오고 그러니까 보이지 않는 질투심이 있었어요. 제가 돈이 필요해서 스폰서를 받으러 가면 그 쪽의 향정가들은 다 서울대 홍대 출신들이에요. 저를 막는 거죠. 제가 조선시대를 벗어서 넘으라 서인 같다. 이건 좋지 않다고 말했었어요. 그리고 저를 비난한다고 제 앞에서 직접 하라고 했는데 안 하더라고요.

우에다 유조 한국에서 육 선생님이 베니스비엔날레에 처음 참여하게 되었을 때 본인도 서울대/홍대가 아니라서 여러 가지 고민이 있었겠어요?

육근병 요즘 조금 나아지긴 했는데 아직도 그런 게 있어요. 제가 반성을 하자면 지금까지는 시간과 함께 놀았거든요. 그런데 지금부터는 시간이랑 안 놀고 공간이랑 놀 거예요. 그걸 확실히 보여줄 거예요. 그러니까 나한테 2018년이 아무런 의미가 없어요. 저는 작품을 해가면 되는 거니까 시간에 쫓기지 않을 거예요. 시간에 쫓기게 되면 너무 힘들어요. 작품이 진정성도 없어지는 것 같아요. 그것을 못 건디겠더라고요. 그런데 제 공간을 확보하기 위해서 이런 작품을 하기 시작한 거예요. 이게는 누 오는 가고요. 제 스튜디오에 소나무가 많이 있는데 소나무 사이에 눈이 내리는 거예요.

요, 에스키스 같은 작품이지요.

우에다 유조 동양적이고 참으로 마음이 가네요.

육근병 이거는 시간이 아니라 공간이에요. 바람이 설살 부는, 이게 뭐냐면 시간이 돌아가는 거예요. 제 스튜디오에요. 우리 지널이 아니라 세 번째 에디션이에요. 프로젝트가 아니라 LED TV인데, 이건 얼음이 녹아가는 거예요. 새벽에 안개가 사라지는 거예요. 전부 하얗죠. 이것은 비 내릴 때의 제 스튜디오 난간인데, 눈에 띄진 않지만 여기에 장소와 시간을 다 적어놨어요. 이거는 누 오는 가고요. 제 스튜디오에 소나무가 많이 있는데 소나무 사이에 눈이 내리는 거예요.

도시오 시미즈 작품 보고 싶어요. 프랑스 작가인 이브클라인 작품과 조금 비슷한 느낌이 있어요. 그런데 이브클라인은 서 앙 사람이니까 물질적인 것이 강한데, 육 선생님 작품은 또 다른 것 같아요.

육근병 그래서 제가 2016년 1월 11일에 베를린에서 전시가 있어요. 이런 작품을 낼 거예요. 이런 작품 중에 드로잉하고요.

도시오 시미즈 갤러리예요?

육근병 아니요. 쿤스트 할레와 비슷하지만 그것보다는 작은 아트스페이스에서 하게 돼요. 한국문화원에서요. 베를린 전시는 이인범 선생과 같이 해요. 저는 전시하는 것을 원하지 않았지만 이인범 선생이 같이 하자고 해서해요. 저랑은 친구인데 평장히 금한 성격이에요.

후루가와 미카 작가들이 많을 텐데, 이인범 선생님이 육 선생님을 이렇게 하는 이유가 있을 것 같아요.

육근병 이인범 선생과 선생과 노정을 해요. 제가 이인범선생에게 너무 어려운 이야기를 많이 한다고 하지요. 그러면 이인범 선생은 쉽게 이야기한다고 해요. 그러니까 예를 들면, 저는 "바람이 본다. 보이지 않지만 느낀다"라고 이야기를 하면 이인범 선생은 왜 바람이 부느지 그걸 설명하려 해요.

우에다 유조 나중에 작품을 직접 보고 싶어요.

185

The Melody of Nature, His Wish with a Gentle Yet Strong Message

TOMOE SHIZUNE
President of Butoh Company
TOMOE SHIZUNE & HAKUTOBO
Butoh dancer, Musician

ARTIST YOOK KEUN BYUNG

Love-filled relationships can be nurtured by feeling the nature of the soulsof others. In the summer of 1994, our Butoh Company met ARTIST YOOK KEUN BYUNG, one of the leaders of a Korea-Japan cultural exchange whose activities have been expanding even throughout Japan. It was at our performance at KIRIN PLAZA OSAKA, which was drawing attentions as a distribution center of the latest modern arts. It was a collaboration with the art of YOOK, which motif was a "grave mound"(Korean tomb) and our dance. To attend meetings on the performance, we traveled to Seoul, a hub of the activities of YOOK KEUN BYUNG, and Bucheon, which had a YOOK'satelier back then. It wasn't a long travel. However, through the journey, we felt that a firm relationship, which has put a great impact on our activities after that, was born.

At the time, we had never been to Korea, the most neighboring country with no time difference with Japan.

After completing the few-hour meeting for the performance of YOOK and us at a lounge of the hotel where we were staying, we were invited to a Korean style welcome party.

Korea maintains traditions of Confucianism much stronger than the current Japan. With ARTIST YOOK KEUN BYUNG as a host, the party started with an art director of National Theater of Korea, a movie producer, musicians, and the friends of YOOK.

One of the poems of Otomono Tabito, a poetof a Japanese Manyo poem collection (edited in between the 8th and the early 9thcenturies) goes as follows: "An old saint named alcohols as a real saint. How great the name is."

In Japan, Korea and some parts of the eastern Asia, alcohol has always played an important role in rituals of Gods since an ancient time. Alcohol is still one of the great and importantdevices that initiate the

blending of aliens and native people into one.

If it goes too far, people in the party would become shouting as "No need any reasons, just raise your glass" (a quote from a Senryu poem of the modern Japan of Tsuyuno Goro). Yet, including the state, it reflects one of the traditional ways of Asians for communication. The ceremony of communication can be established not only heart by heart but also when we respect to physical intelligence of others, which can be described as drinking down aglass of JINRO (a distilled alcohol which contains 25% of alcohol) as we cross each other's arms holding aglass. Embarrassingly, I did not remember how we went back to the hotel that night. I'd felt joy as I witnessed a Korean way of communication, which is much tougher than a Japanese style. The Japanese way of communication used to be "more frank"in an alcohol filled situation, which we hardly see now in the modern generation.

The next day, with an invitation of ARTIST YOOK KEUN BYUNG, who picked us up at the hotel, we left Seoul driving through a rural landscape on our way to Bucheon. We head to see grave mounds on a field, a Korean style tomb that is also a motif of the artist's work. The landscape was something we never see in Japan, in which cremation is obligated under the laws. The atmosphere of the graveyard was totally different compared to that of Japan, which creates an ethereal atmosphere with an idea of life and death. On the surface of a hill covered with summer lawns were a number of thick, round grave mounds, which were covered with weeds on their body. They displayed themselves as if being blended into the melody of a natural landscape. Then as I walked through between them, I felt a strong power of hope of life, which was simple and common,directly through my foot.

Like a condition of nature, a human mind can have a day with wind and rain. However in that experience, I felt a strong determination of hope for life regardless of the conditions, which must be the origin of YOOK's art.

The performance called "Landscape on the Way to Sleep - TOMOE SHIZUNE & HAKUTOBO with YOOK KEUN BYUNG (guest musicians: KIM DAE HWAN and YOSHIZAWA MOTOHARU), was held at KIRIN PLAZA OSAKA. Despite of various events in our history, it was the first encounter for Butoh, the modern Japanese dance, withthe modern Korean art. The event was a huge touchstone, which could indicate the future relationship between Korea and Japan, which differences are so notable even though they are close to each other. It also indicated the future of cultural exchangesin Asia, and also one way of the world's cultural interactions in a global generation, which has been growing increasingly diverse.

Collaboration is something, we can expect to grow a sprout that begins through a clash, conflict, and being imbued each other. However, the assumption of a mutual relationship is that a person with strength slows himself down and accepts others. On the other hand, if we are filled with a strong power to pour to others, the feeling of joy will start welling up from nowhere, and will strongly attract each other. We are not alone. And because of our thought, our dance is so emotionaland fierce, in which we try to include brightness and darkness with our body. With YOOK's art, I felt through my five senses that gentleness, which releases an unhidden secret sign of strong determination to brings our dreams come true.

I asked him, "What can art do to help overcome the current relationship between South Korea and Japan, including their historical issues?" ARTIST YOOK replied to me, "This might sound banal, but I believe that love is the answer."(ART MUSIC DVD"Landscape on the Way to Sleep" in 2012, quoted from an interview from TOMOE SHIZUNE to ARTIST YOOK KEUN BYUNG)

With the word "Love", which Artist YOOK gently whispered with confidence, the truth of YOOK's art world was certainly delivered along with his great personality.

A secret piece of YOOK's huge art collections continues to making an appeal with his love to human family.

7

지금은 현장이다

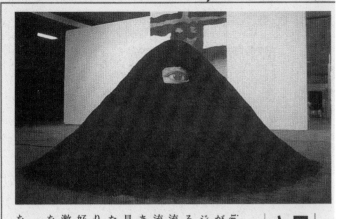

Eight Individuals from EAST

日韓友好レベルを超え さらなる交流を求め

日本と韓国の美術交流展「E. ight Individuals from EAST」が、3月30日から佐賀町エキジビットスペースで開催される。これまで日本と韓国の交流展と言えば、どれも文化交流、親睦的色彩の濃いものであったが、同展はタイトルに見られるように、日韓を超えた東洋人8人の個性がぶつかり合う場として、友好レベルを超えて、互いに刺激し合う表現レベルでの交流を求めたもの。

韓国側は、韓国現代美術界をリードする李健鏞をはじめ、

方暁星、朴恩洙に埋もれたキ記号を、言葉読みとる方暁や、粘土を山のにビデオを埋国現代美術のンスタレーシられる。そしパイプラインじめ、石原友それぞれ新作催に際して油国が見えてくの作家がよく見える展覧会らしい。」と語ってくれた。（P302参照）

FINE ARTS MAGAZINE '90 JAN.
atelier 月刊アトリエ No.755
特集 '90...
Anish Kapoor
World Art
第20回サンパウロ・ビエンナーレ
Creators in Japan
飯田善國／大島清次
0度の絵画 パステルのデッサン
素材と主題から見る現代美術の現場
サイバーアブストラクション
デジタル・エイジの抽象絵画

韓国／ヨク・ゴン・ビュン（Yook Geon-Byung）　　　イギリス

イタリア／アルナルド Pomodoro）

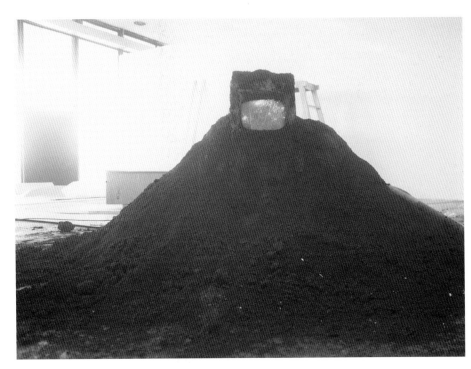
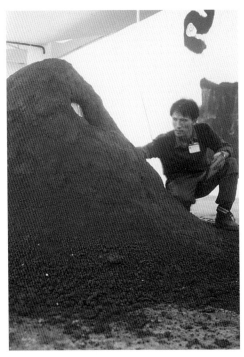
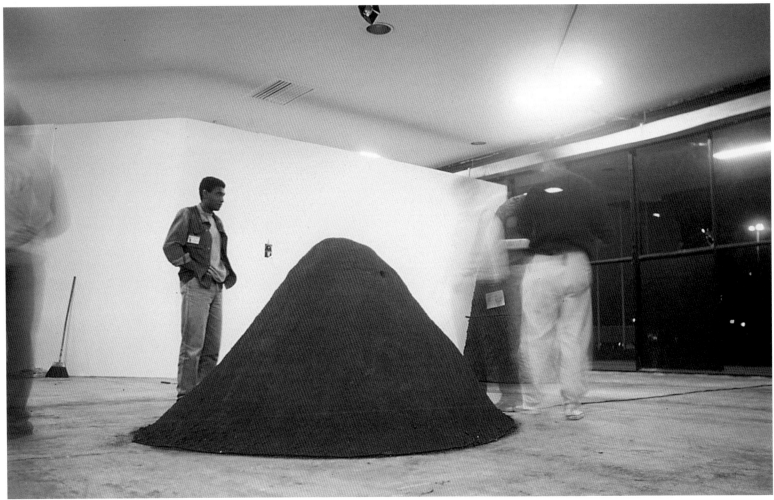

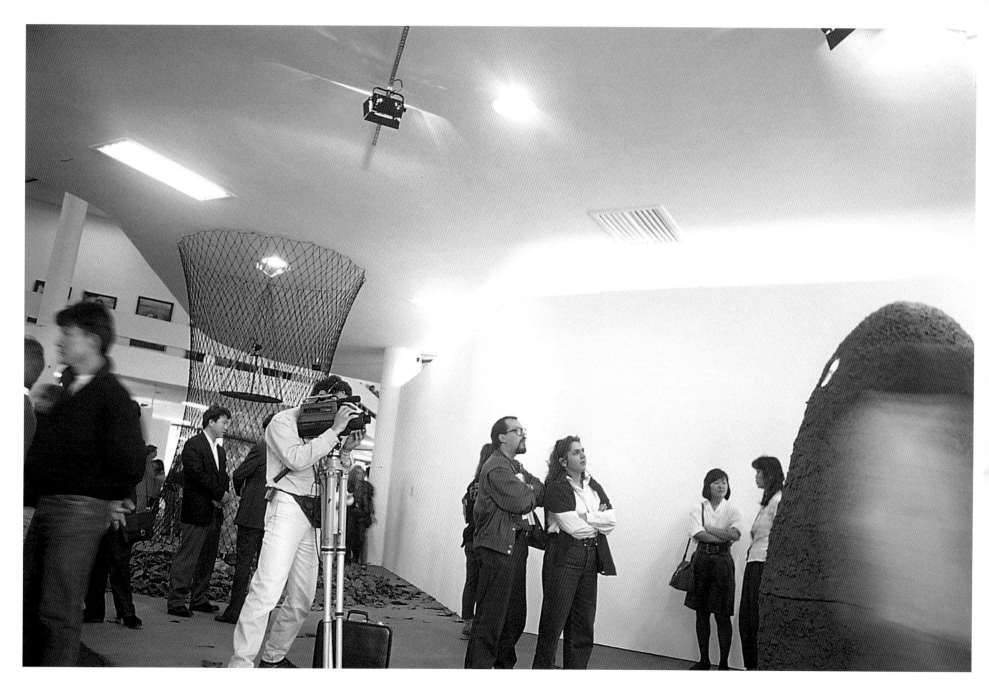

Sao paulo Biennale Interview, 1989

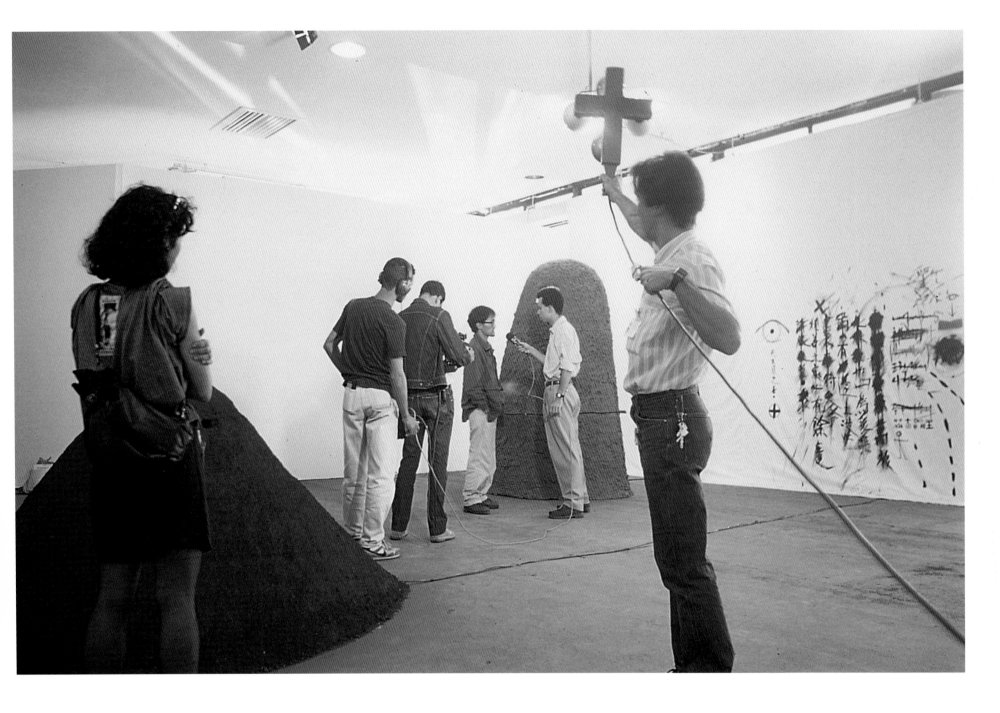

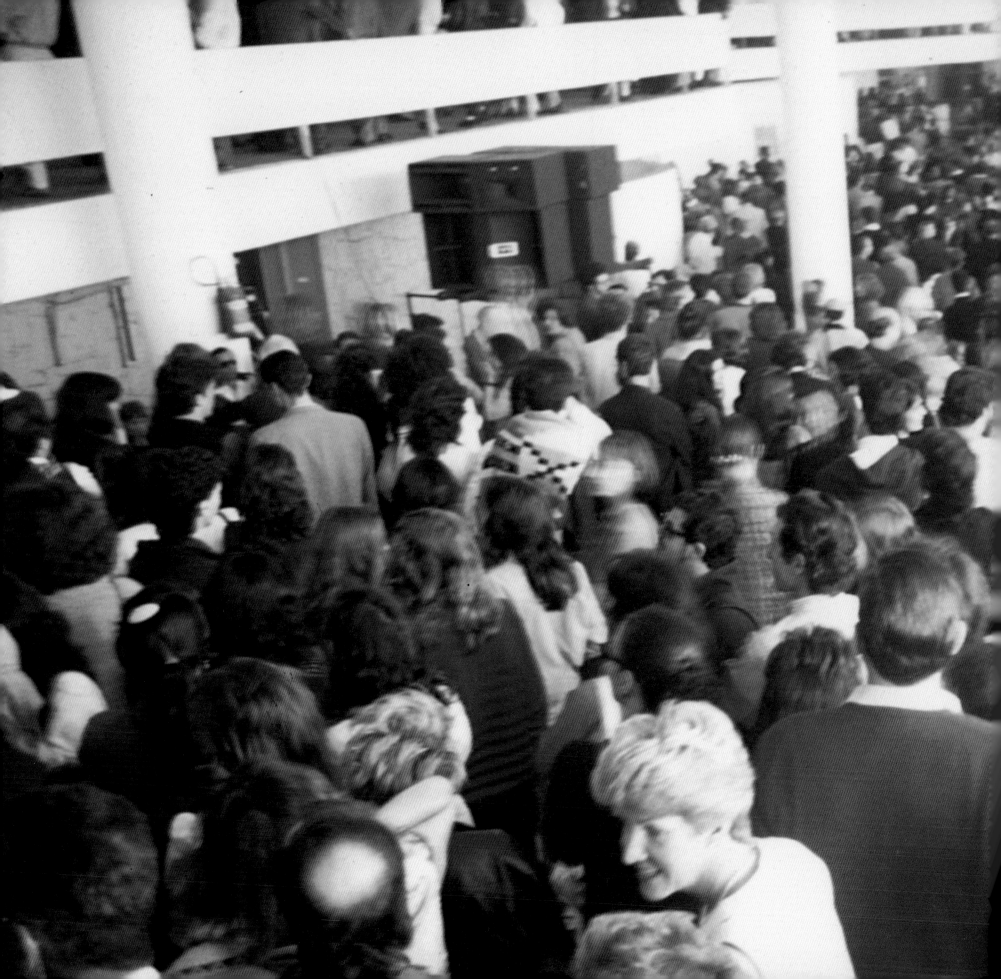

Sao paulo Biennale 오프닝, 1989

ASIAN ART NOW, HIROSHIMA CITY MUSEUM OF CONTEMPORARY ART Interview, 1994

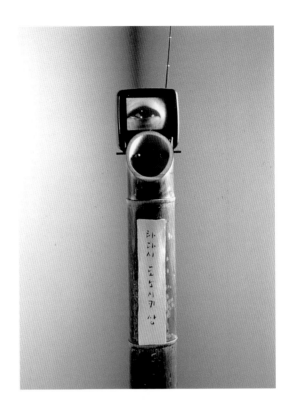

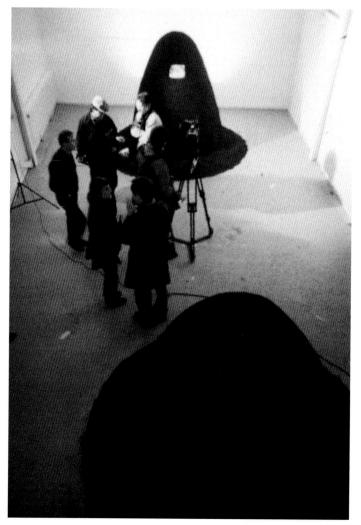
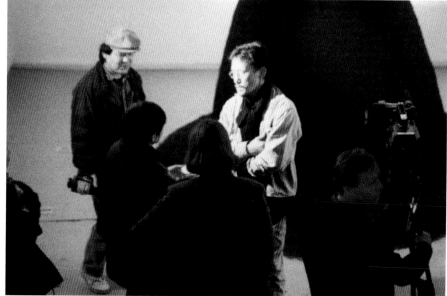

HAMBURG PROJECT, VILLAUPI GALLERY, 1993

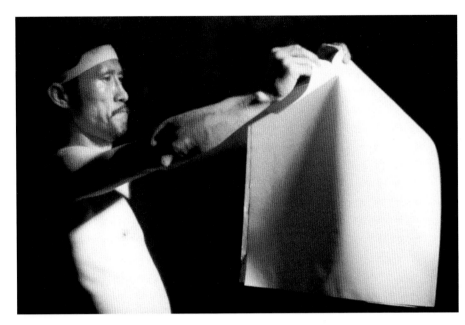
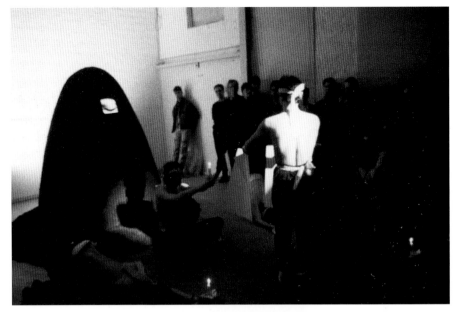
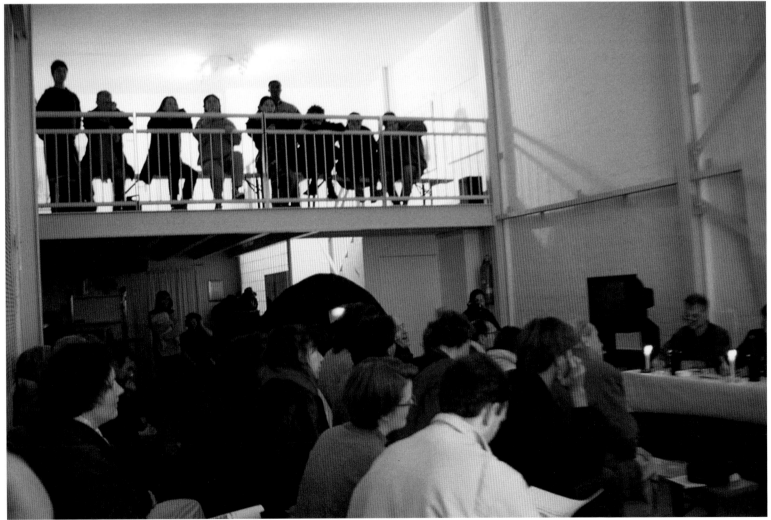

카셀 도쿠멘타 설치 장면, 1992

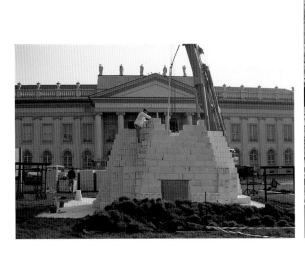
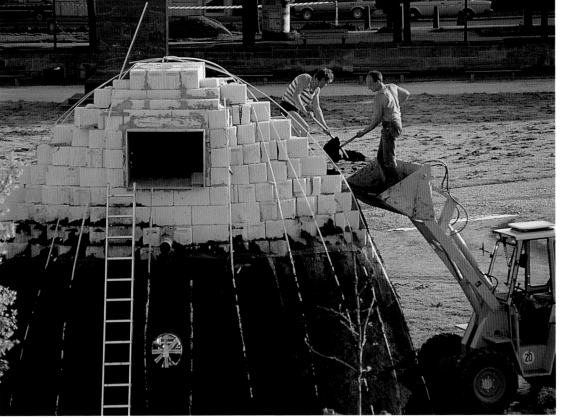

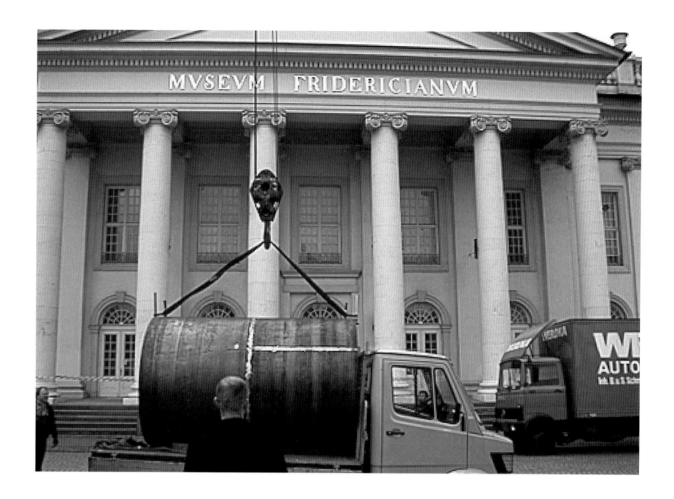

카셀 도쿠멘타, 1992

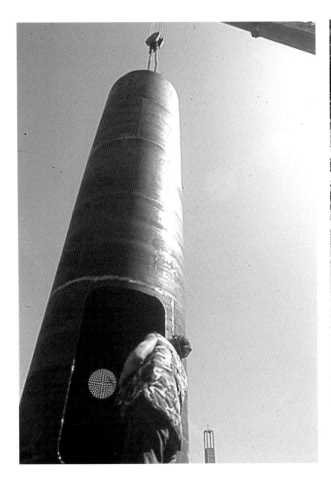 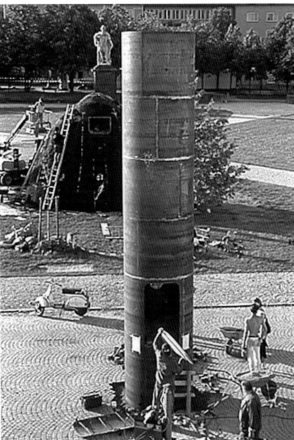 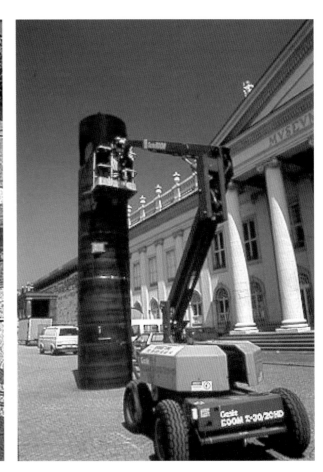

카셀 도쿠멘타, 1992

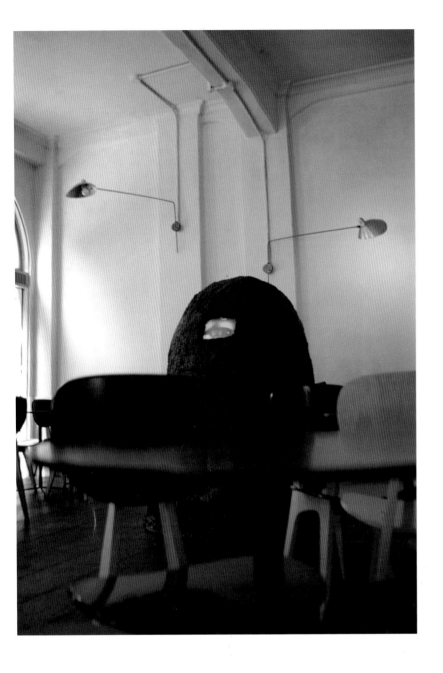

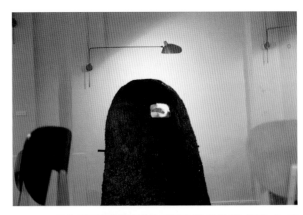

SAGACHO ART SPACE, 1990

나의 예술론

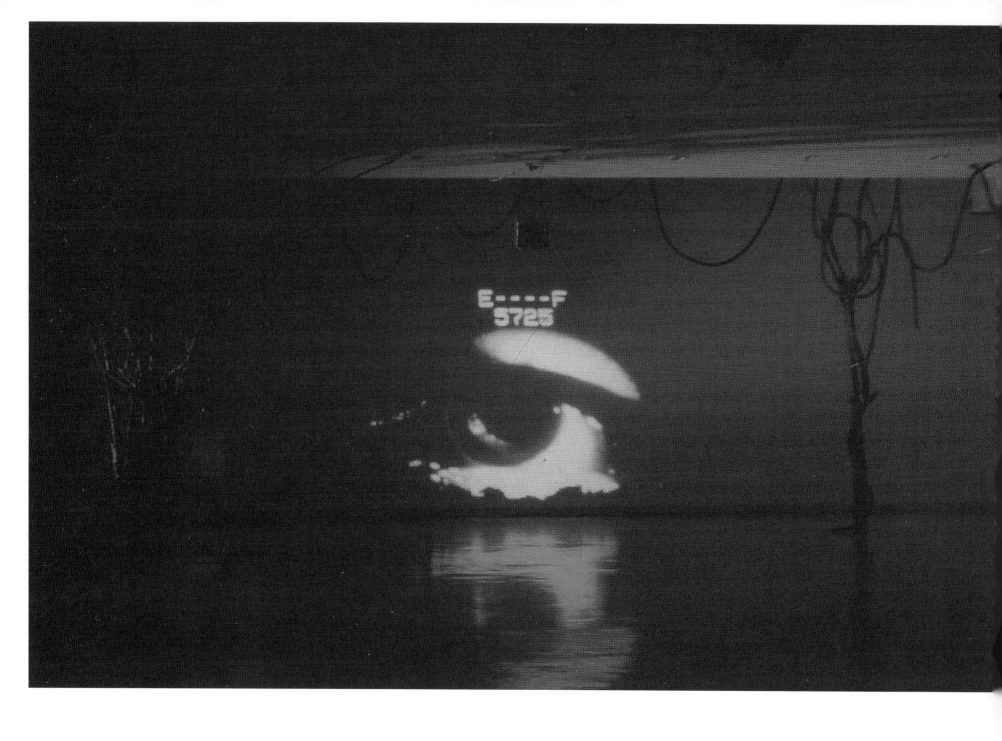

10인 10색

1998

각자의 개성이 있어 세상을 대하는 자세가 분명 다르다.

이를 10인 10색이라 한다.

그만큼 세상이라는 시간을 타고 흐르다 어딘가 작은 공간의 모퉁이에 안착,

하나의 조용한 역사로 색을 발하면서 각자의 내면세계가 뿌리를 내릴 수 있었다.

세상도 이를 용납하여, 시간과 공간 속으로

매우 구체적인 것으로 구조화해가고 있다.

이것이 분명 세상이고 그 안에 우리들의 자신이 숨쉰다.

그리하여 삼라만상 속의 희로애락은 누구의 소유가 아닌

바로 나의 역사적 백과사전인 것이다.

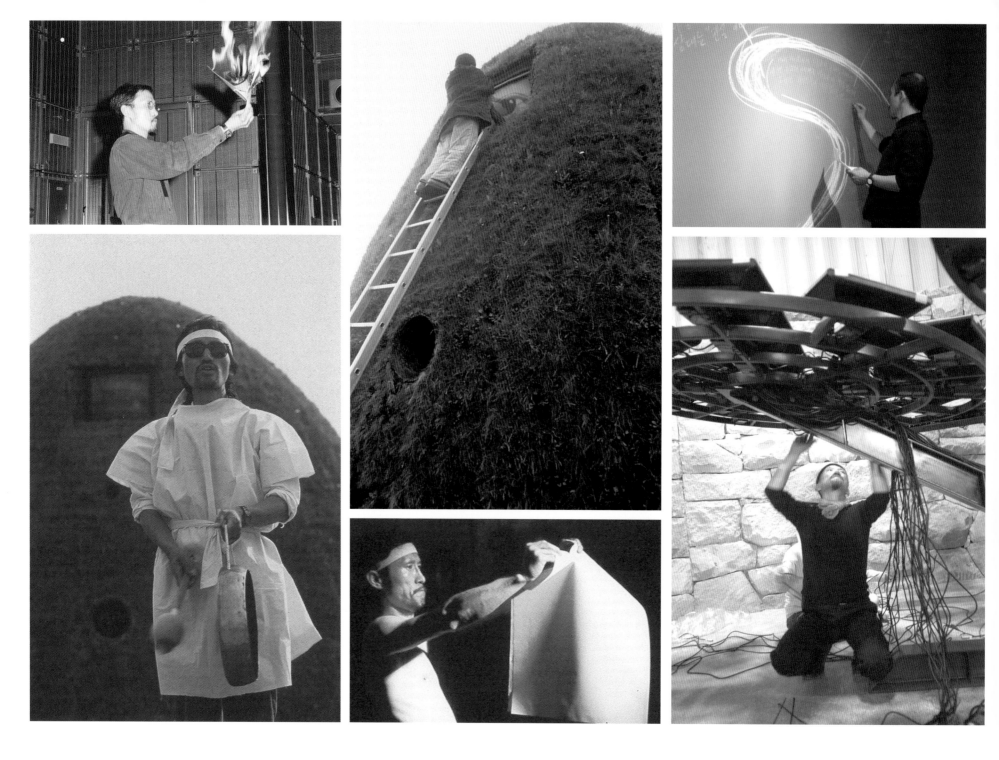

작가로서의 나

2001

난 늘 작가로서 살아왔고 내일도 그리할 것이나,

2000년 3월 중앙대 첨단 영상대학원에 연구교수로 입교한 후 난 다소 혼란이 생기고 있다.

사실, 나의 소중한 가족에겐 절대생활비가 필요하였고 또 한편으론

후학을 양성해야 한다는 소명 의식도 있었기에 난 기꺼이 기뻐하였다.

생각하건대, 성실한 교육자로서 바로 임하고자 노력도 한 것 같다.

지나칠 정도로 의무를 다하려 하였던가,

어느 틈엔가 작가로서의 기본 질서가 소리 없이 흐려지는 환경들이 나를 감싼다.

작가의 무책임하고 불성실한 자세 때문에 조형세계가 흐려지고 있다는 생각이 든 것이다.

두려운 일이다.

무엇인가 잘못되고 있으므로 난 다시금 작가로서의 나를 바로 잡아야 한다.

난 내가 무엇을 할 수 있는지를 잘 안다.

허나, 최근의 내 모습은 그저 사치스럽기까지 하다. 그리고 늘 취해 있고, 지쳐 있다.

나의 진정성에 큰 타격이 될 일이다.

긴장감과 진지함 들, 때론 슬프지만 아름다움이 늘 내 조형세계의 시공에 머물러 있었고

그리 믿고 있었지만 ················, 이제 그 믿음은 수정돼야 한다.

어린아이의 순수한 동기로 돌아가 붓을 올려야 한다.

디지털시대의 예술
그 현실과 전망

1999

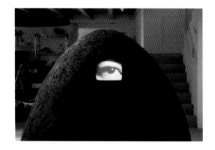

디지털Digital은, 숫가락, 젓가락 또는 손가락 등의 숫자를 의미하는 digit의 형용사이며, 사물의 양과 정보를 나타내는 물건의 수 등을 나타낸다. 아날로그Analog는 사물의 양이나 정보를 표시할 때 그것을 연속적으로 변화하는 양으로 표현된다. 따라서 디지털영상이란 "불연속적이고 수치에 의해서 결정된, 완벽하게 제어가 가능한, 일정수의 요소에 의해 구성된 영상으로 정리되고 있다. 이는 현재의 컴퓨터 방식으로 영상을 기록, 재생, 가공 그리고 전송하는 것을 의미하며, 이러한 것들은, 영상예술에 있어서 하나의 통합적인 미디어 환경 즉, 〈멀티미디어〉를 탄생시키게 되었다.

"회화란 본질적으로 평면 위에 일정한 질서에 의해 모여진 새점의 집합"이라 말한 모리스 드니M.denis의 주장이 새삼 오늘날의 전자화상 시대를 그대로 예언한 것이 아닌가 싶어, 놀라운 생각이 든다.

19세기 말엽 광학기술의 출현은, 사진술의 등장으로 새롭게 자각되기 시작한 시각의 리얼리티에 대한 각성에서, 회화의 본질이 오브제로서의 대상에 있는 것이 아니라, 시각정보에 있다는 사실을 의식하기 시작했다는 증거이기도 하다. 예술작품이 물질(object)로서가 아니라 하나의 정보로서 존재한다는 사실은 영상미디어에 의해 표현, 소통되는 시각예술의 가장 분명한 현상이다. 그렇기에 컴퓨터가 실현한 영상의 디지털화는 사진 이래의 기계적 복제기술이 정점에 도달하였음을 의미하며, 이로 인해 원작과 복제의 구분이 소멸됨으로써 예술작품으로부터 '아우라'가 완전히 소거되어가고 있고, 물질성으로부터 독립을 하게 된 영상 작업은 하나의 대상으로 감상되는 것이 아닌, 상호작용적인 요소를 통해 사용하는 것으로 변모되고 있다.

최근 들어 VRvirtual realistic 또는 ARactual realistic이 큰 중심으로 관심을 받고 있는데, 이것들이 좀더 확실하게 실용단계로 들어가면, 진짜 같은 영상공간이 사용자와의 인터페이스 〈접속기〉를 통해 하나의 생생한 현실로의 지각이 가능해진다.

이렇게 되면, 19세기 중반에 '사진이 예술일 수 있는가' 라는 문제를 두고 논쟁이 일어났던 것처럼, AR, VR이 그 자체로서 예술일 수 있는가 하는 논쟁 또한 제기될 가능성이 있을 것이다. 그러나, 현실을 거의 마술적으로 재현해내어 '관객'들의 경탄을 자아내었던 19세기 말의 '시네마토그래프' (cinematograph : 영화 촬영기, 영사관, 영화관, 영화 제작 기술)가 시네마Cinema가 될 수 있었던 것도 자르기cutting와 조립montage이 도입되면서부터이다. 예를 들어 스트레이트 사진처럼 현실을 그대로 기록하거나 하나의 완벽한 현실을 현시顯示하는 것만으로도 충분히 예술작품으로 볼 수 있을지 모른다. 원래, 카메라가 특정대상을 향하는 것 자체가 자연으로부터 피사체의 영상을 분리해내는 행위, 즉 하

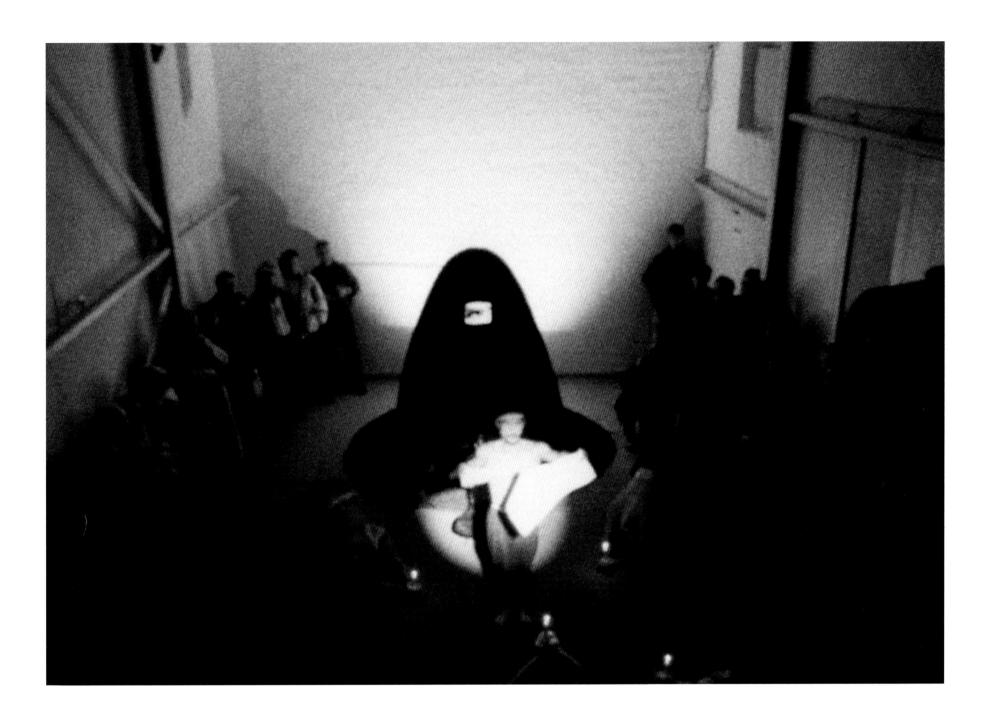

나의 커팅이라고 볼 수 있으며, 현실을 분해한다는 것은 바로 재통합을 위한 준비이며, 따라서 예술인들은 작품공간에서 그것을 실현하는 것이다. 이러한 현상과 가능성을 가지고 지금 지구촌 여러 나라에서는 관련된 기구를 설립, 운영 또는 준비하고 있으며 꾸준히 현실화 작업을 추진해오고 있는 것이다.

이러한 배경에 따라 많은 나라의 작가들은 활동을 시작하고 있다. 그 중 가장 성공적으로 발표해오고 있는 캐나다 작가 차르 데이비스의 작품은 AR/VR이 농축된 예술작품으로 평가된다. 이를 반증하듯, 이 필름은 우리나라 방송국에서 최근에 방송된 것이기도 하다.

위험한 발상 : 가상현실이 현실화될 수는 있으나 완벽한 해답은 아니다.
왜냐하면 우리에게는 엄연한 현실과 현상이 존재하기 때문이다.

다만 단순한 오락이 아닌 예술로서의 그 실현 가능성을 열어볼 가치는 충분히 있기에, 시도하는 자체가 큰 의미를 가질 것이다.

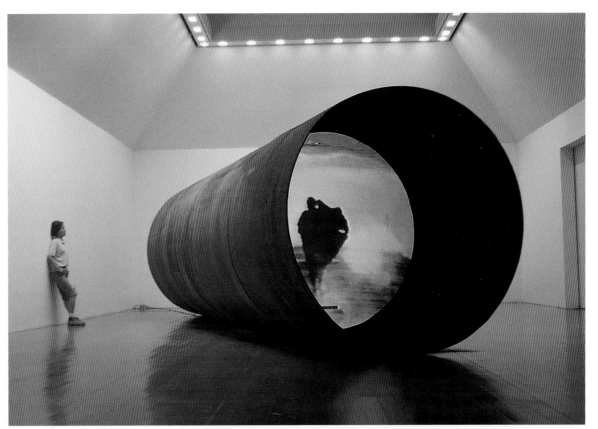

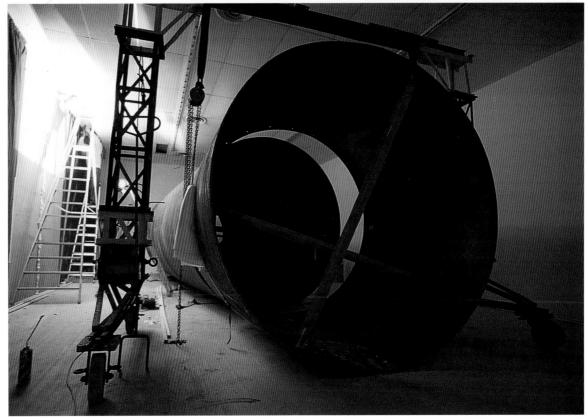

무언가를
상상하고

그것을
조절하는 능력

2008

불필요한 기억들을 버려야 새로운 세계를 만들어간다.

진정한 예술인으로 살아가려면 기억을 버려라.

배 우 기 전 에 스 스 로 생 각 하 는 즐 거 움 을 맛 보 아 야 한 다 .

배우는 것은 곧 발견이 그만큼 멀어진다.

Drawing for Installation in Kassel '92

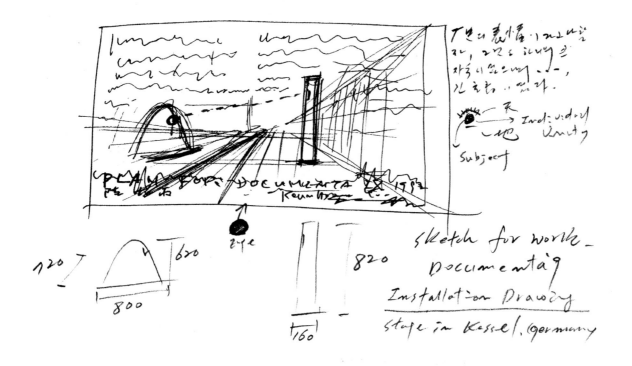

120

620

800

eye

160

820

sketch for work_
Documenta'g
Installation Drawing
stage in Kassel (germany

Individual Unity

Subject

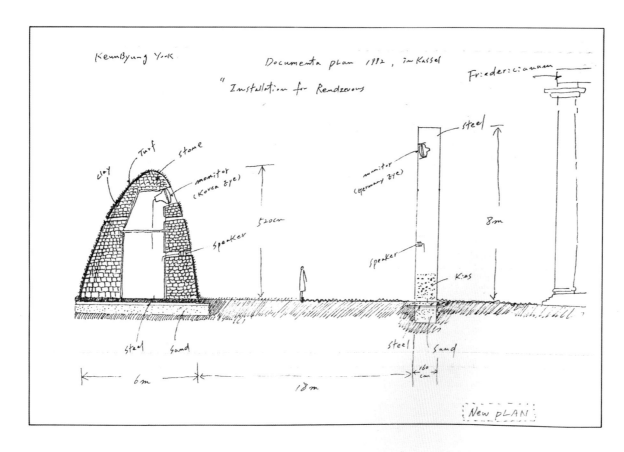

KeunByung Youk

Documenta plan 1992, in Kassel

"Installation for Rendezvous

Friedericianum

steel

clay Turf stone

monitor
(Korea Eye)

speaker

monitor
(germany Eye)

speaker

520cm

8m

Kias

steel Sand

steel Sand

6m

18m

160 cm

New pLAN

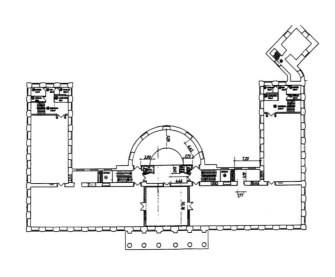

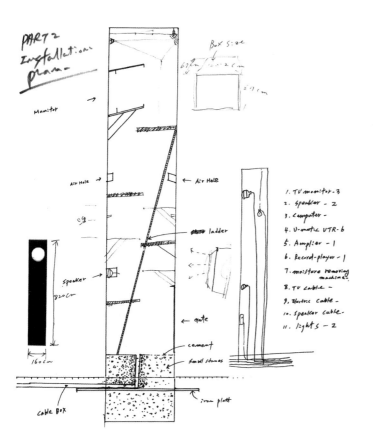

PART 2
Installation
plan

Box Size

Monitor →

Monitor

Air Hole

← Air Hole

ladder

Speaker

320 cm

gate

cement

small stones

160 cm

Cable Box

iron platt

1. TV monitor - 3
2. speaker - 2
3. computer -
4. U-matic UTR - 6
5. Amplier - 1
6. Record-player - 1
7. moisture removing machine -
8. TV cable -
9. Electric Cable -
10. speaker cable -
11. lights - 2

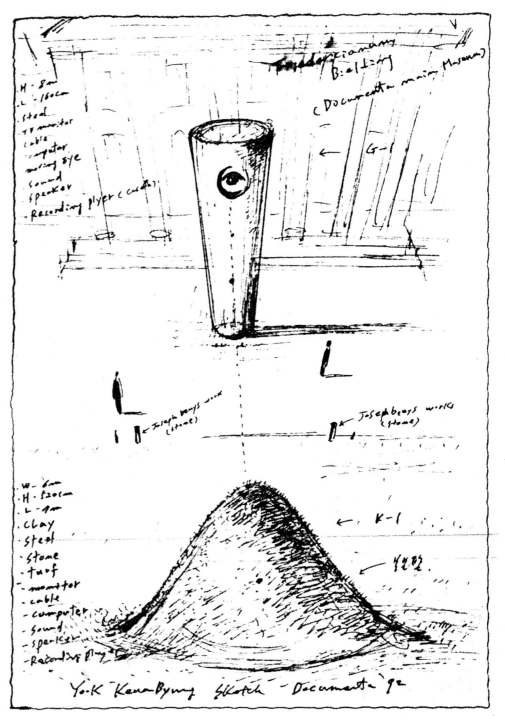

. H - 8m
. L - 160cm
. steel
. TV monitor
. cable
. computer
. moving eye
. sound
. speaker
. Recording player (curator)

Fridericianum
Building
(Documenta main Museum)

← G-1

← Joseph beuys work (stone)

Joseph beuys works (stone)

. W - 6m
. H - 120cm
. L - 1m
. clay
. steel
. stone
. turf
. monitor
. cable
. computer
. sound
. speaker
. Recording Player

← K-1

Yo. K Kuan Byung Sketch - Documenta '92

225

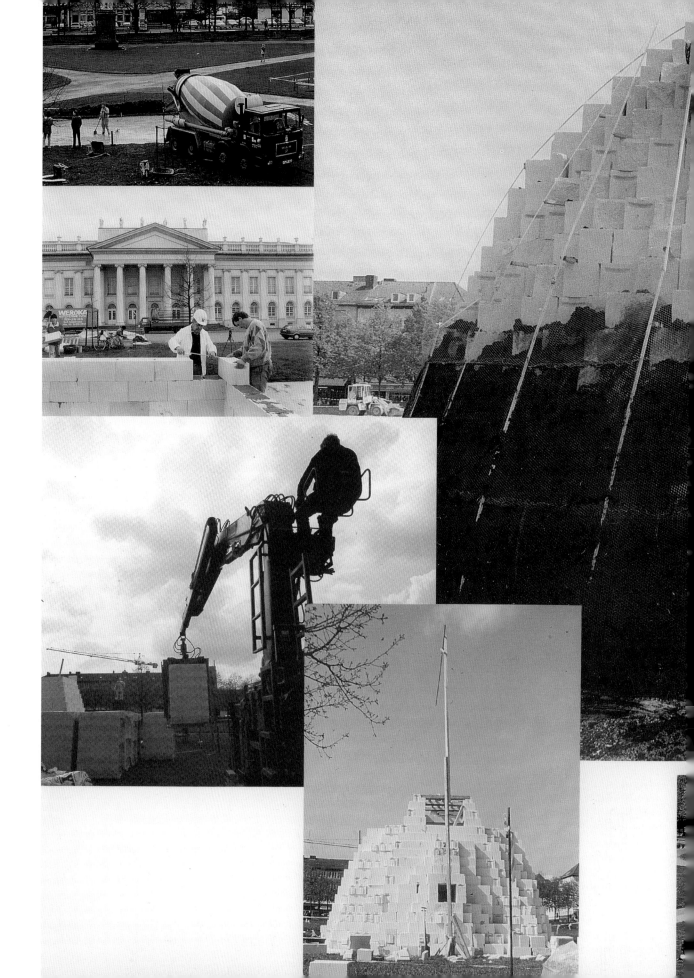

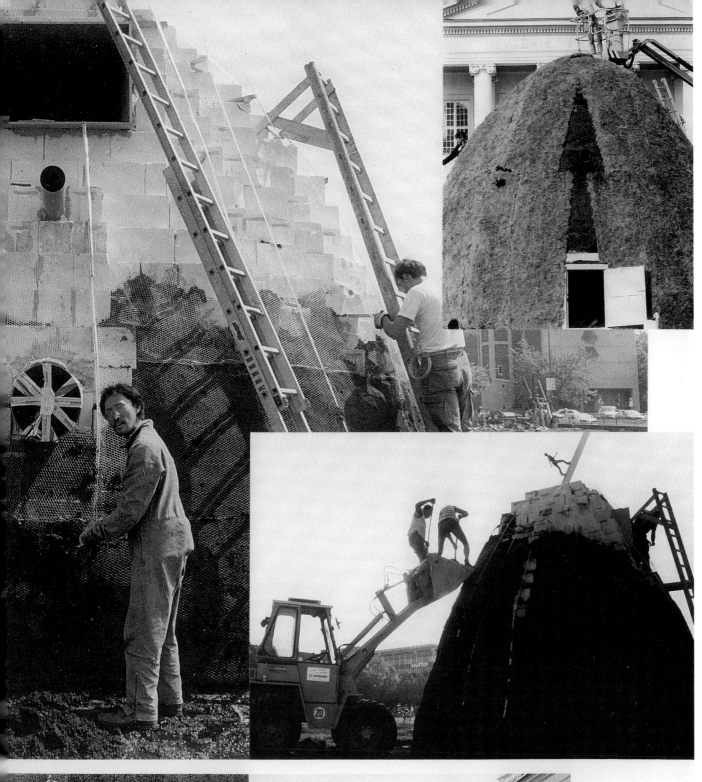

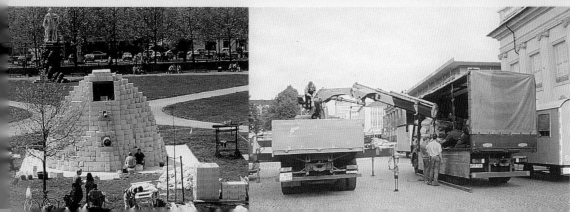

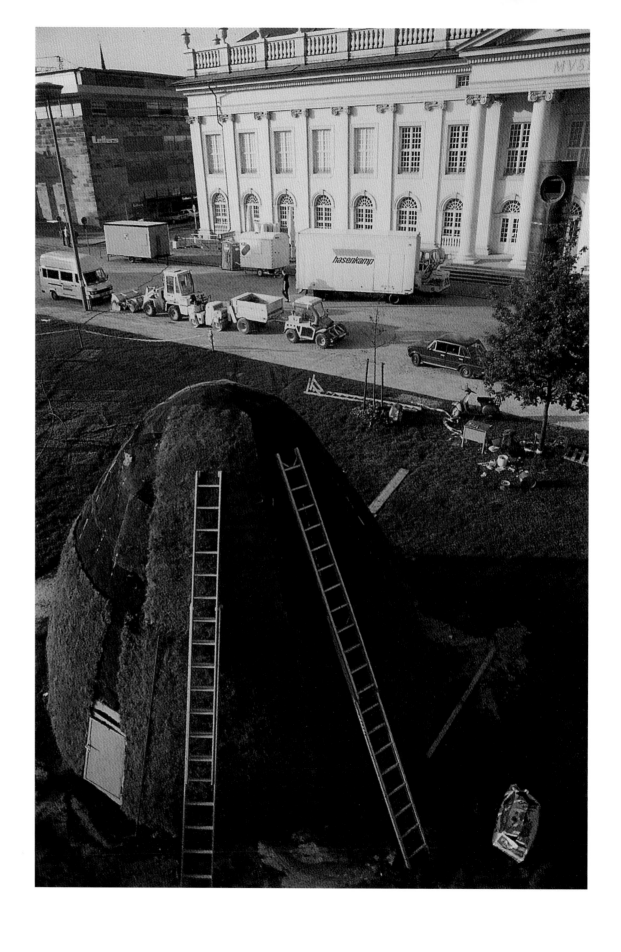

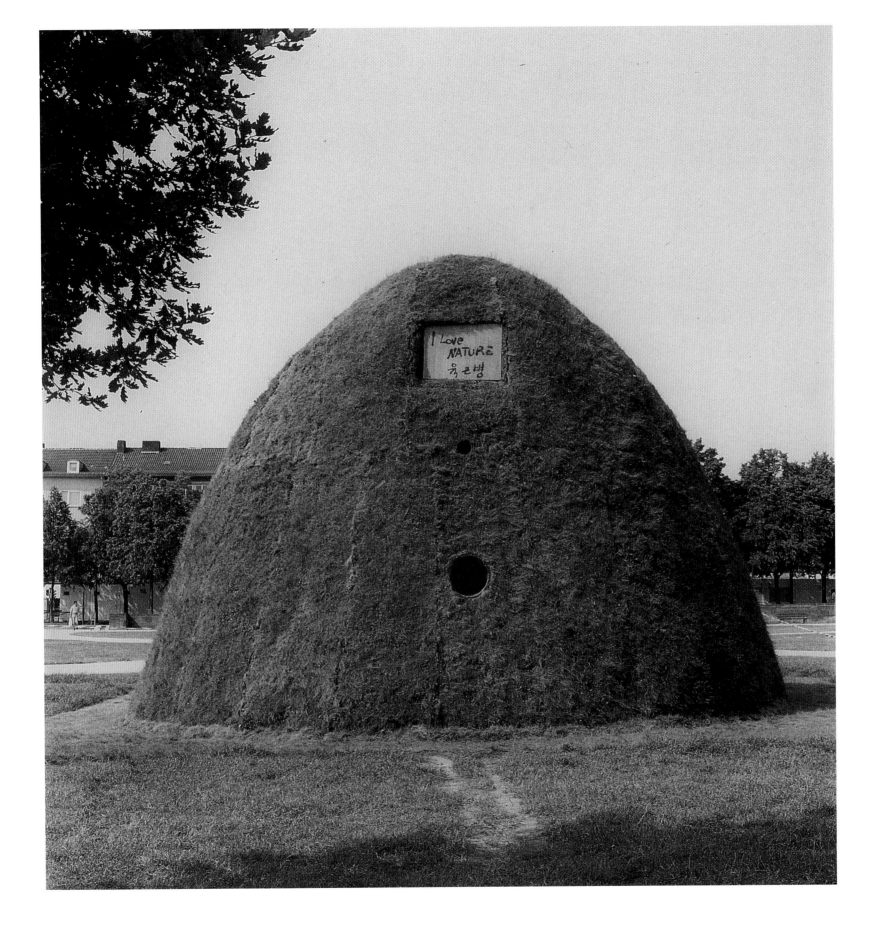

소위 현대미술을 생각해 보면, 오늘날 그 관심과 흥미거리가 과연 무엇인가? 실파 볼 수 있을 것이나, 지금 그에 대한 잣대를 정확하게 잣다 낼 수 없을 정도로 광범 위하고 많은 채널을 형성하고 있는 이때, 미디어가 소위 현대미술에 있어서 가히 혁 명적이라고, 작가는 물론 전시 기획자, 또한 비평논자들은 모두 이구동성으로 말한 고 있다. "미래 지향적 예술로서의 가치가 이미 충분히 내재되어 있으며, 금세기로 부터 시작된 새로운 아트의 장르가 될 것 임은 분명하다"라고.

금세기는 기술문명의 시대이며, 기계과학의 시대로 불리고 있고, 이미 세계는 과학 기술이 스며들지 않는 곳이 없을 정도로 그 중요성이 더해가고 있는 현실이 있기 예, 이제는 문명의 이기라는 차원을 넘어 인간이 기술문명의 절대적 지배를 받고 있다는 가능성에도 주목한다. 이러한 상황을 오늘날의 세계 미술계는 시대적 정향 으로 규정하고 그 논리적 체계를 세우고 규명하고자 많은 노력이 진행되어 왔고

현재도 끊임없이 진행 중에 있는데, 예를 들면, 시뮬라시옹(simulation : simulacra), 장 보 드리야르Baudrillard. 실제를 정교하게 또 다른 가상을 만들어내고, 그리고 그 또 가상을 좀더 다듬고 정교하게 또 다른 가상을 만들어 내는 것. 그리고 그 또 다른 가상에서 다 시 또 다른 가상을 만들어 내는. 그러다 보니, 가상은 실제를 모방한 것이나, 그것 이 이제는 실제와는 전혀 별개의 것으로 탄생되는 것. 심지어는 그 가상이 실제에 영향을 주고 영향을 끼치기도 하는데, 그래서 실제가 가상에 의해서 영향을 받게 되는 상황 등등이다. 마치, 소설이나 영화를 접하는 사람들에게 영향을 미치는 것과 같은 것이다.

것들이 그것들을 접하는 사람들에게 많은 영향을 끼치게 되는 것이다. 매트릭스 영화를 보면 키아누가 컴퓨터 앞에서 졸다가 컴퓨터에 글이 쓰여지는걸 보게 되는데? 그러나 그게 꿈이오? 그 뒤 친구들이 키아누를 부르러 오고, 무언가 디스켓을 담라고 하니 그때 키아누가 어떤 책 속에서 디스켓 하나를 까낸다? 그때 그 책이 바로 장 보드리야르의 시뮬라시옹 책......, 매트릭스의 감독인 워쇼스키 형 제들이 이미 장 보드리야르의 시뮬라시옹에 대해서 알고 있었던 것인데..., 그리고 매트릭스 영화의 전반적인 주제에 많은 영향을 끼치게 되고...,

그렇다면 왜 미디어라는 방식을 차용하지 않으면 안 되었으며, 캔버스와 유화물감, 붓과 대리석이라는 미술의 고유의 재료를 두로 하고 첨단매체를 사용하여 자 신들의 조형세계를 전달하고자 하는가에 대한 물음이 있다. 무엇보다도 이러한 미 디어 아트는 시대적 환경의 산물이며 그 반영이라고 볼 때 어떠한 방식으로든 기계 과학적인 요소를 활용, 그 어떤 방정식(컨셉)을 구성, 자신의 예술적 메시지로 전 달하려는 중요한 이유를 가지고 있는 것이다. 그러나 결국 테크놀로지가 추구하는 것은 우리 인간의 삶과 생활의 변화, 의식의 변화까지 꾀한다는 것이다. 변화는 ᄂ 변

혁 = 혁명 = 문화이 궁극적 수단이다. = 그것은 테크놀로지 즉 미디어의 수단이기도 하다. 그에 따라 자연스럽게 전통적 미디어의 단절(고정관념)과 더욱 나아가 그것을 변혁시키고 그러한 작업이 새로운 환경과 아울러 새로운 공간을 구성, 새로운 아트의 세계를 만들어 낸다. 물론 모든 예술형식에 대한 절대성은 아니며, 소위 미디어 아트의 성격상의 문제이다. 이러한 개념을 두고 볼 때 , 작가들은 그러한 것을 어떻게 시도할 것이며 그 가능성을 모색 한 것인가를 생각하게 되는 것이다.

"새로운 매체를 사용하여 새로운 메시지를 탄생시킨다"라고 말하는 마샬 맥루언Marshall Mcluhan이나, "새로운 기술은 새로운 예술의 내용을 만든다"는 고트리브C. Gottiebe의 논리들은 지극히 미디어의 세계에 이미 눈을 돌린 작가들에겐 이젠 자연스럽게 자리하고 있으며 그 설득력을 지니고 있다. 그러나 한가지 짚고 넘어가야 할 것은 전세계의 많은 미디어 작가들이 작각하지 않아야 할 점이 있다. 소위 미디어 아트의 그 고유의 가치와 철학성이 배제된 상태에서, 테크놀로지 그 자체에만 매료되어, 마치 새로운 기술 활용이 곧 새로운 아트라는 생각을 하고 있는 것에 매우 우려 된다는 것이며, 또한 분명하게 지적될 수 있는 요소가 현존하고 있다.

한 예를 들어본다. 비디오 예술이 극치는 시습성 아틀로 11호가 달에 착륙하여 달의 세계가 지구로 비디오 매체를 통하여 전세계에 방영되었을 때다. 이때, 지구인들이 생각은 그 순간부터 달에 관한 환상은 무너졌으며, 새로운 세계를 향한 도전의 가능성에 설레 일 수 있었던 것이다. 매스 미디어에 익숙하지 못하던 그 시대에, 지 면 우주의 세계를 매우 리얼한 생방송으로 직면했을 때, 지구인들은 미지에 대한 절대적 환상이 깨지고. 그야말로 지극히 현실적인 상황에 직면하는 대 사건이었다. 환상이 아닌 실제 상황인 것이다. 그러나 중요한 점은, 이를 과학의 힘으로 이루긴 했으나, 그 과학의 철학이 없었다면 불가능했을 것이다. 아틀로 11호 이 달 착륙과 방영은 기술의 완성 이전에 달에 대한 끊임없는 인간의 열정이면서, 새로운 세계에 대한 철학이었던 것이기에, 테크놀로지<미디어>는 그 철학에 필요한 단지 기술적인 진보라는 생각을 하여야 한다. 바로 이 점이 미디어의 중심 상황이며, 미디어가 해야 할 일이고, 또한 미디어아트의 임무와 권리이기도 한 것이다. 이는 예술뿐만 아니라 관련 분야 역시 해당된다고 본다. 미디어를 위한 문화인가, 문화를 위한 미디어인가를 인지한다면, 각자는 그 대답을 명료하게 내릴 수 있을 것이다.

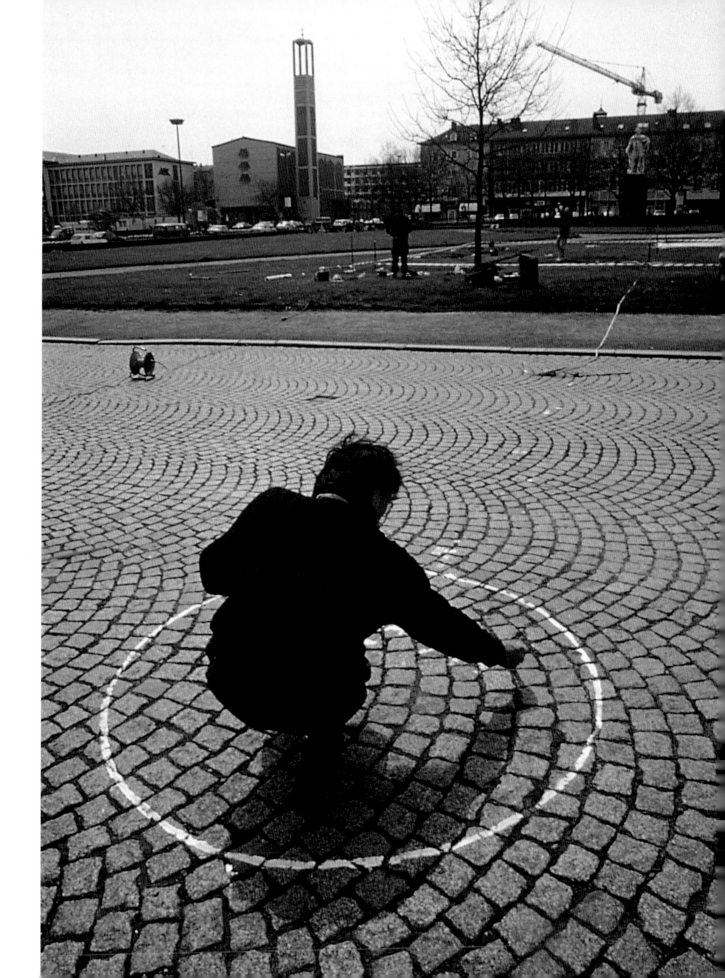

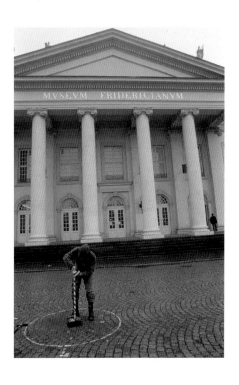

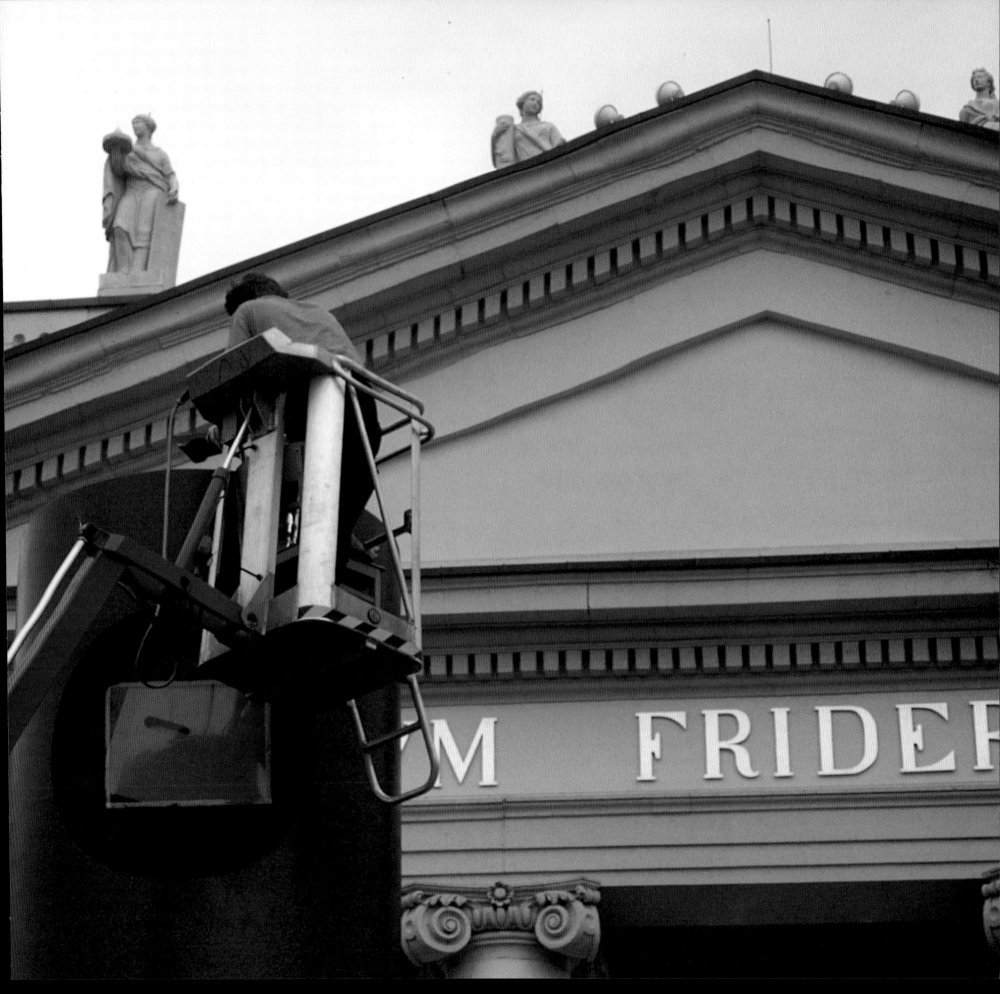

시간과 공간

1995

시간이 날 용서하지 않음을 기뻐해야 하지.

오로지 공간의 대답으로 그 뜻을 채워가면 될 일임을

시간에 되돌리자.

사랑은 삶의 질곡에서 탄생되기에,

아트라는 것이 결코 예외일 수는 없는 일이다.

삶이란 시간의 순리 속에서 공간의 사건으로

하나의 아트 형식을 갖춘다.

때론 우습기도 한 우리의 아트라는 것,

전 사투를 걸고 매달리고 헤매며,

너무나 허망하기까지 한 그것이 나를

희로애락의 공간으로 인도할 때

그저 막연한 긴 숨으로 대답하곤 한다.

어 떤 마 력 에 휩 싸 이 면 서 ……

본 질 을

예술의 궁극적인 자세는 삶의 본질을 이해하고 표현해내는 그 구성력에 대한 도전이지, 예술을 물질화시켜 그 속에 종속되어 지나친 문명을 창조할 필요에 대한 도전은 아니기 때문이다.

 그 본질, 인간의 본질 즉 자연의 본질성을 이해하고자 연구하고, 그 속에서 그 본질을 활용하고자 하는 작가들 또한 엄연히 있을 것이라 믿을 것이다. 아트만을 위한 아트가 아닌 본질을 위한 아트운동이 진정으로 시작되어야 할 때가 아닌가 생각된다. 나 자신도 이러한 문제에 접근하고자 어려워하면서, 힘들어 하면서, 실천과 경험으로 아트에 대한 진정성을 표현하기를 기대하고 있다.

매우 애매한 표현일 수 밖에 없는 본질, 또한 불가사의한 숙제로 남겨지기도 한 본질성에 많은 철학인들과 과학인들, 나아가 예술인들의 초점이 그 본질 즉, 자연의 현상과 역사성을 그 본질에 맞추어 풀고자 노력하여 나간다면 인간의 본질이 무엇이며, 그래서 예술의 본질이 무엇인가를 대자연의 숨소리로부터 학습받게 될 것이라고 알게 되고, 아트가 자연으로부터 출발되고 있다라는 사실에 열린 눈과 뚫린 귀로서 받아들일 때가 지금의 시간이 아닌가를 믿어보자.

위 하 여

철학은

답을 구하는 것이 아니라

지금까지 정답이라고 믿고 있었던 것이 사실은 정답이 아니라는 것을 보여주는 것이다.

깨달음의 기쁨은 단순히 모르는 것을 새롭게 아는 것이 아니다.

깨달음은 곧 내가 알고 있는 것이 절대적인 것이 아니라는 자각에서 시작된다.

아내가 소중하게 간직하고 있는 아내의 첫사랑의 유품을 당신은 어떻게 할 것인가,

어느 날 성전환 수술을 하고 나타난 아버지를 어떻게 받아들일 것인가,

전철 승강장에서 안전선 밖은 정확히 어느 쪽을 말하는 것일까,

친자식처럼 여기며 지낸 로봇을 폐기 처분할 수 있을까,

죽은 부인이 다시 태어난 것 같은 소녀를 어떻게 받아들여야 하는가.

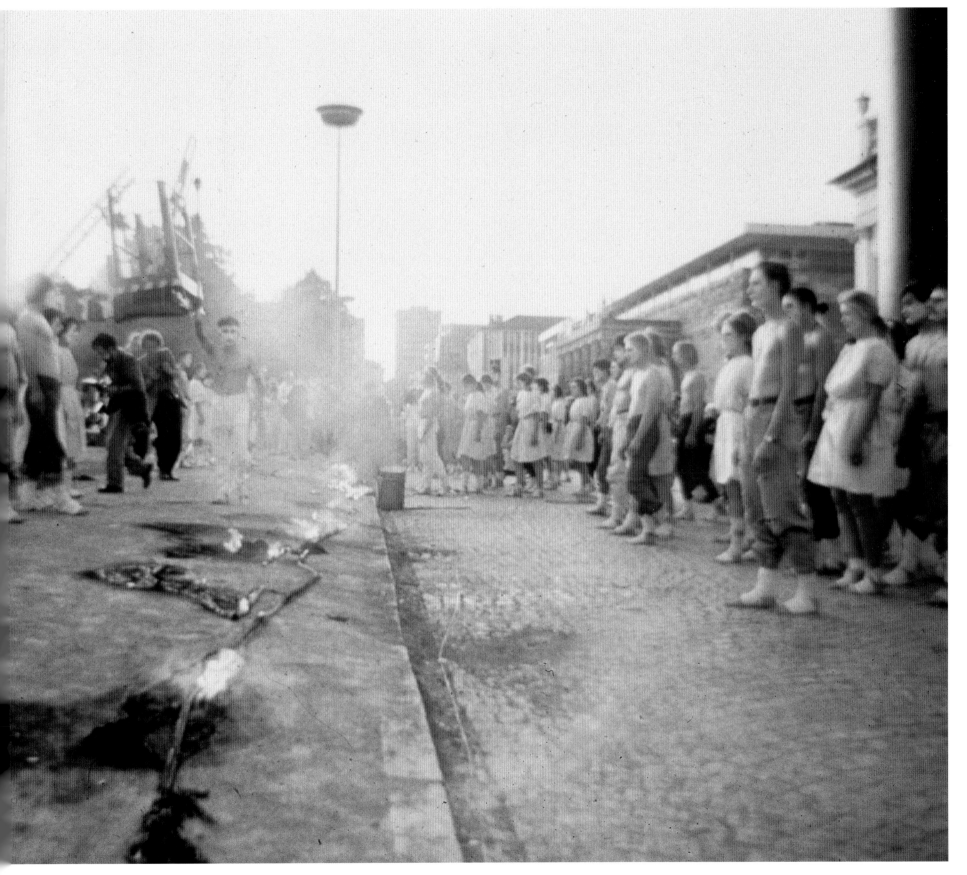

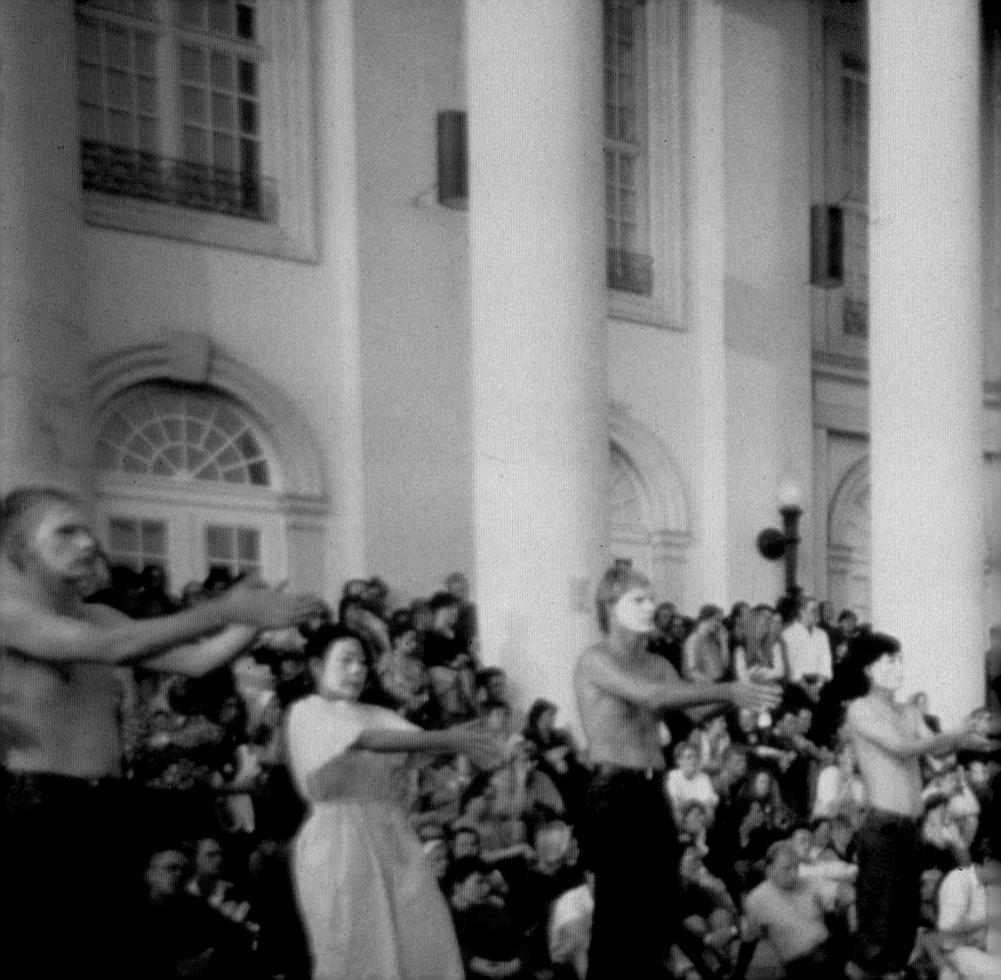

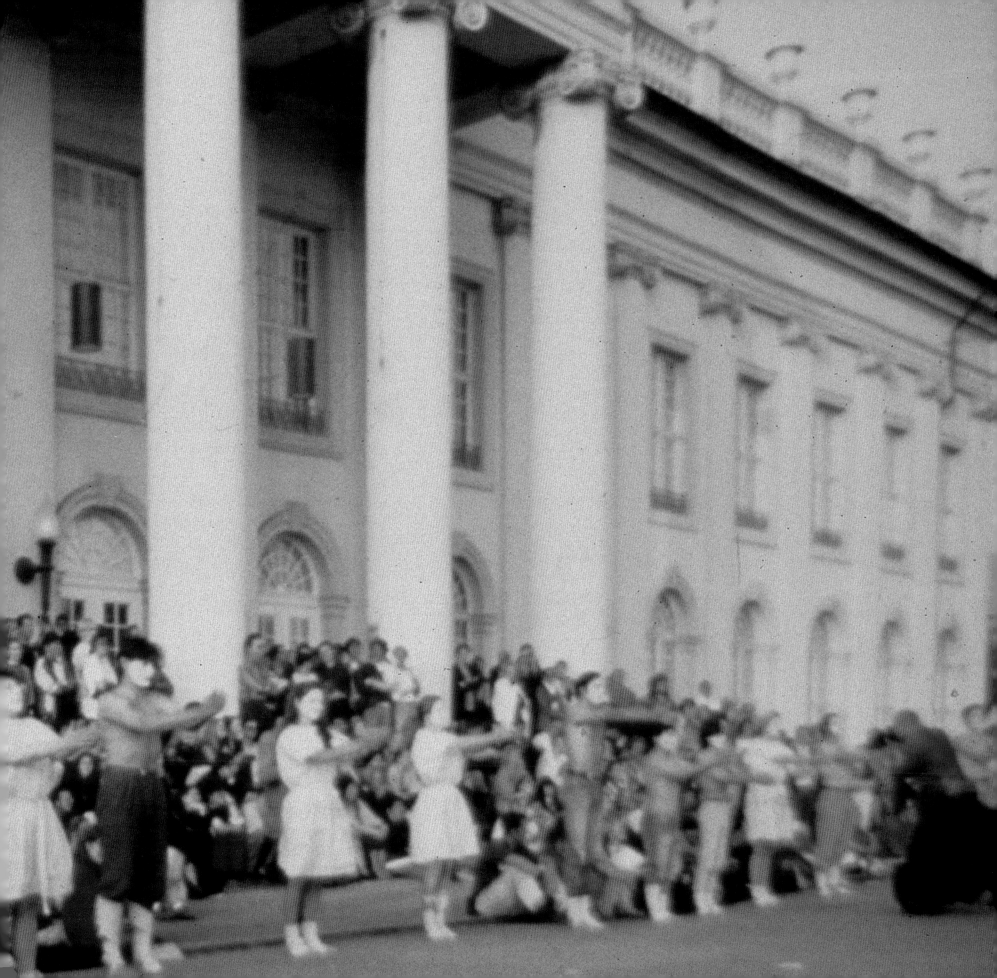

현대미술에 있어서의 영상예술

현대미술에 있어서의 영상예술이 어디까지 왔는가? 한마디로 현대미술을 하려면 영상예술을 하여야만 한다. 예술가는 시대의 첨병이어야 한다. 삶의 참모습을 바라보아 현대의 삶을 간파하여 시대를 바라보는 날카로운 통찰력으로 작업을 하여야만 하는 것이다. 그러기에 지금 이 시대 디지털, 생명공학적인, 과학적인 사고의 밑바닥에서 사물을 바라보는 공학적인 사고의 필요성은 당연한 것이 아닌가?

21세기는 멀티미디어 즉 대중매체, 영상의 시대인데 예술과 과학의 절묘한 조합으로 과거 르네상스 시대의 연금술사처럼 다재다능한 예술가여야 한다. 미술은 이런 시대적, 문화적 여건 속에서 매 시기마다 미술의 개념과 기능, 역할에 변화를 꾀하고 시도해온 것이다. 대중매체 시대에선 매체가 문화적 성격을 더욱 강하게 띠는 시기이고 이에 기술이 앞서 문화와 매체를 주도해 나가는 것이다. 물론 예술작품을 대중이 이해 못할 수도 있지만 앞으로의 예술은 관객과 청중을 의식한 사회적 행위인 것이다. 예술이 무언가를 전달하고 소통하여 대중을 설득해야 하는 것이다. 뮤직비디오와 같은 형식으로 작업을 제작하는 피필로티 리스트를 좋아하는 이유도 여기에 있다.

미디어는 대중을 움직인다. 네트워크 사회의 요체인 미디어는 새로운 힘, 권력의 형태로 우리에게 다가오고 현대에는 네트워크와 소통의 매개인 미디어를 제외한 삶과 미디어가 없는 세상을 상상 할 수 없다. 정보통신 기술과 디지털 기술의 혁신에 따른 미디어의 영상예술의 공급과 수요는 어마어마한 것이고 영상예술은 이렇듯 다른 미술과는 다르게 테크놀로지를 수반하고 있고 우리의 일상생활과 밀접한 연관을 맺고 있다.

1960년대부터 휴대용 비디오 카메라로 시작된 영상 예술은 미술가들이 비디오의 시간속에서 표현적 속성을 지닌 매체로 발견된 것을 필두로 현재 시점에선 국제적인 정상예술가들이 미디어 아티스트라는걸 누구도 부정할수 없을 것이다. 백남준을 비롯하여 게리 힐, 매튜 바니, 빌 비올라, 토니 오슬러,더글라스 고든, 스티브 맥퀸, 비토 아콘지, 조앤 조나스…. 나는 현대미술을 하려면 영상미술이 필수조건이라 생각한다.

수용미학의 차원에서 관객은 유동적이어야 하며 은연중에 메시지를 해독해 나가야 하며 공간을 제시받아 독창적인 공간을 얻게 되면서 단 하나의 위치가 아닌 작가가 원하는 메시지를 다양하게 바라보도록 유도해야 하는데 상호 작용의 장치로서의 컴퓨터는 작품과 관람객이 하나로 통합되는 것이다. 단순하게 지각하기보다 행위를 강조하는 것, 청중들 속에서 수동적이기보다는 쇼의 밑부분이 되는 것은 오늘날 시청자 참여 TV와 인터넷 프로그램들 속에 반영되고 있다. 컴퓨터를 기반으로 발전한 새로운 미술형태들은 자기 표현의 창조한 수단이 된 마지막 존재로 보인다. 현재 진행중인 급격한 사회의 일부로서 미디어 작가들의 비전은 주목받을 만하고 그들의 통찰력과 창조적인 아이디어들은 컴퓨터통신과 전시를 통해 알려지고 있고 앞으로의 시대에 많은 영향을 끼칠 것이다.

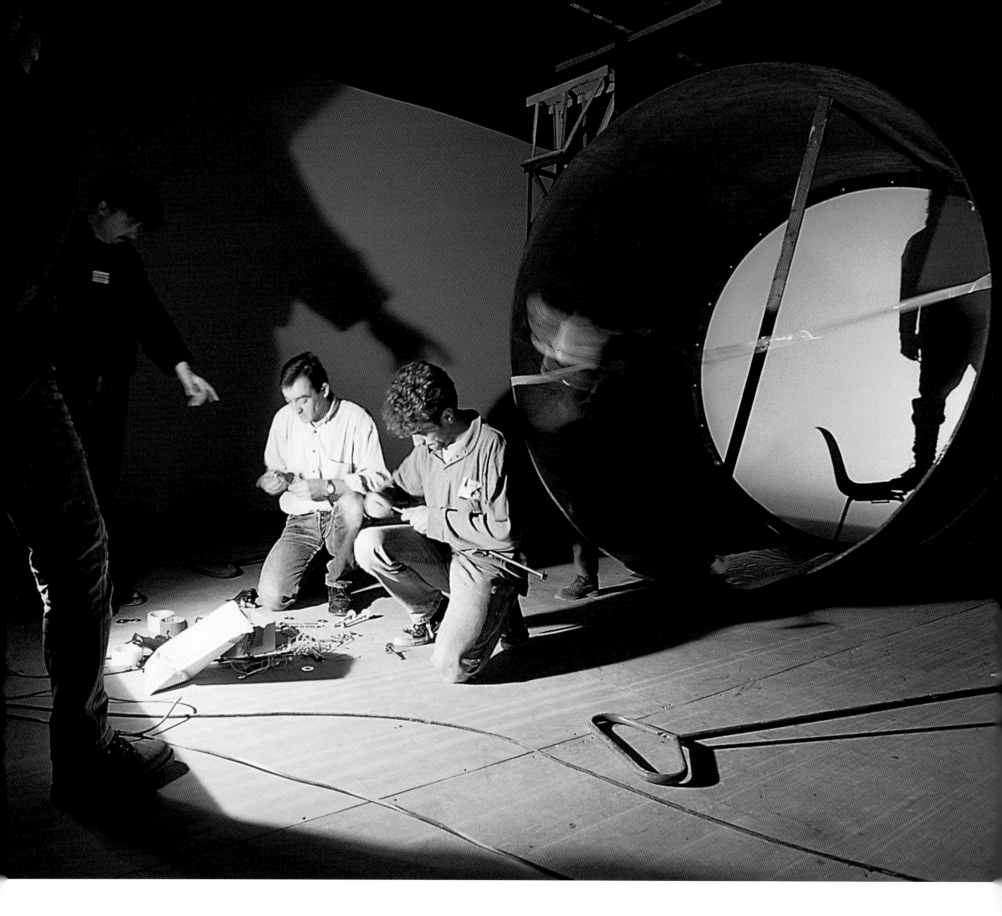

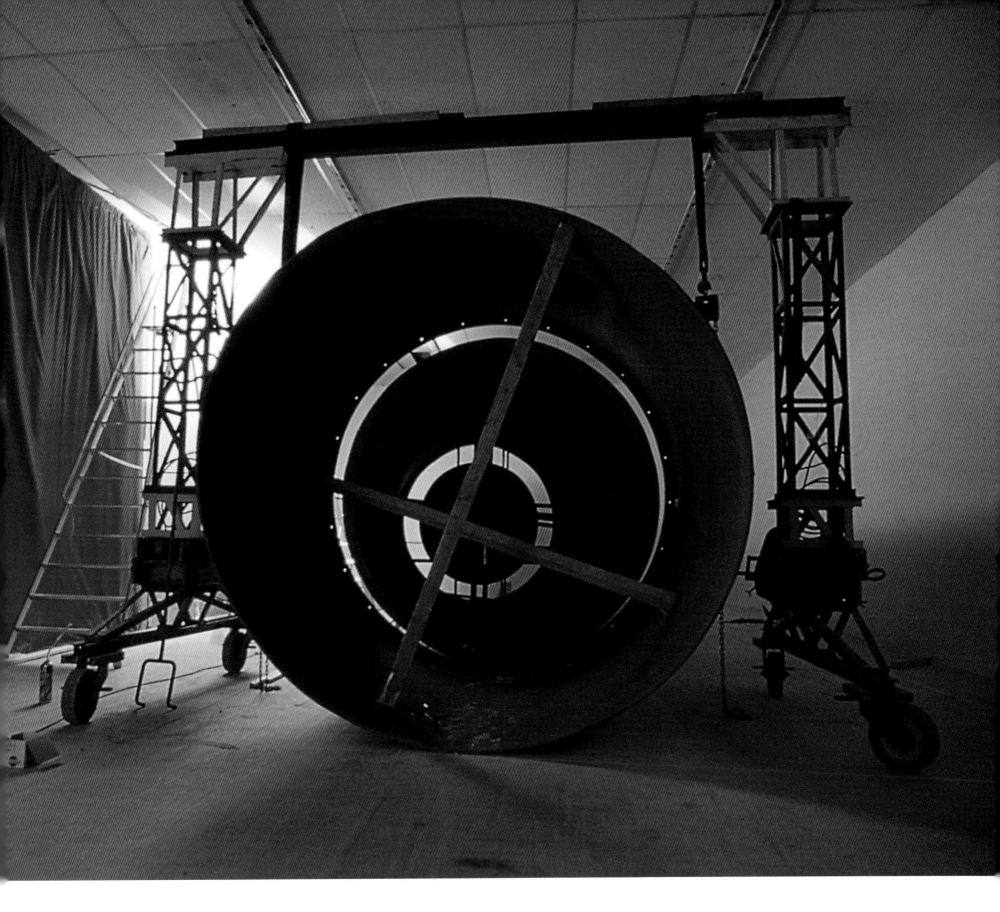

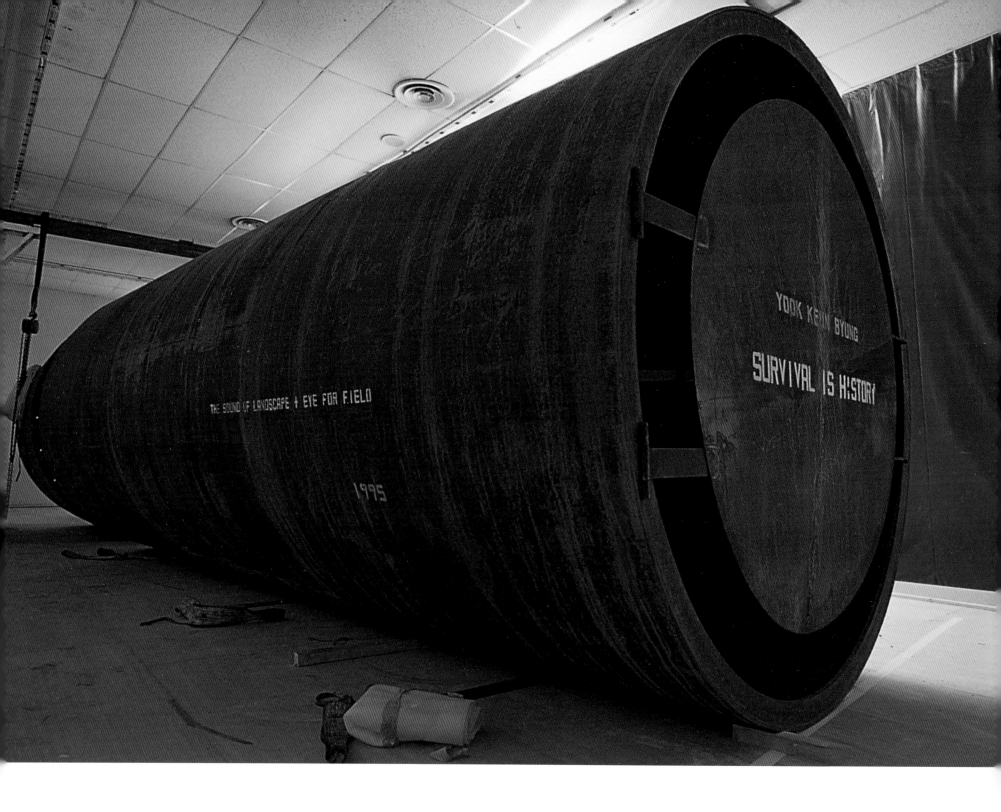

THE SOUND OF LANDSCAPE + EYE FOR FIELD

1995

YOOK KEUN BYUNG

SURVIVAL IS HISTORY

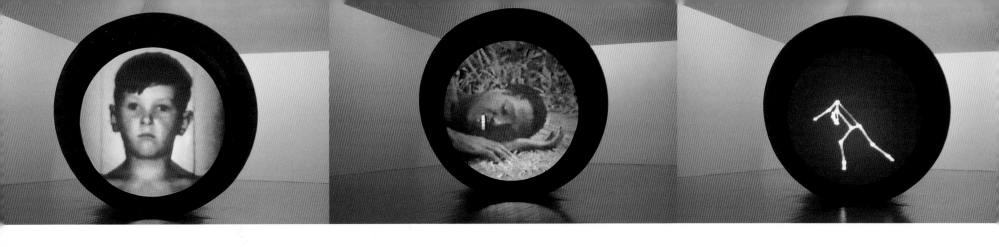

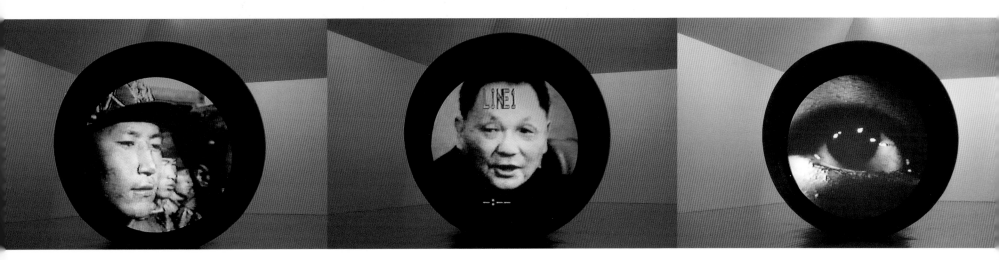

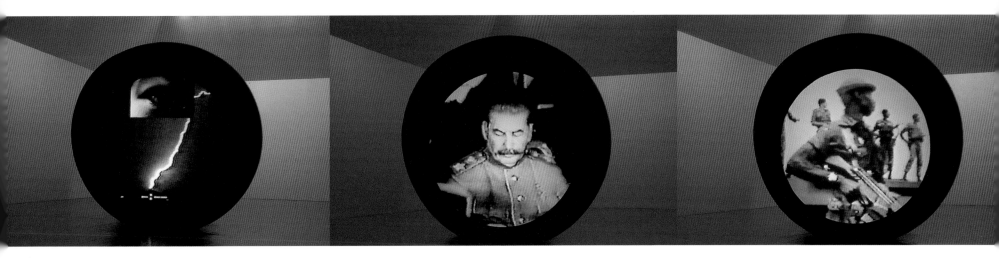

나의 삶

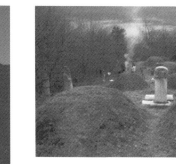

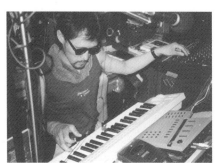

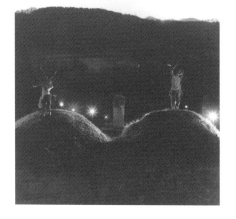

1986 부천에서

1990 도쿄 사가초 아트스페이스에서 전시중 퍼포
먼스

스트디오에서 사운드 작업중

1990 전주 카토릭 공동묘지에서 이미지 작업중

1991 도쿄 하라뮤지엄 관장과

양평 공동묘지에서 이미지 작업중

1991 이우환 선생과 도쿄에서

도쿠멘타 디렉터 얀후트와 국립현대미술관
방문후

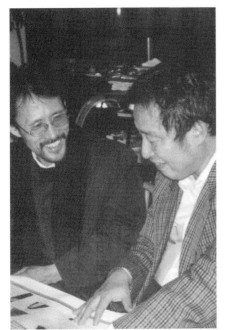

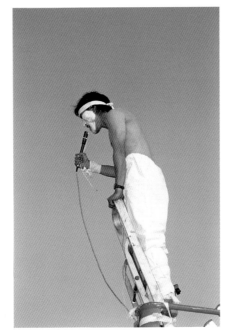

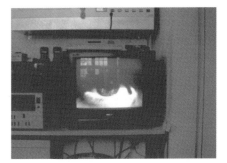

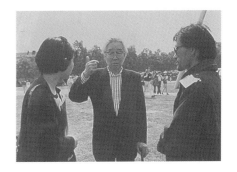

1991 겨울 백남준 선생과 도쿄에서

1992 kassel documenta 9 퍼포먼스

1992 kassel documenta 9 오픈날 바이제커 독일 대통령 , 우에다 유조와 함께

kassel documenta 9 오픈날 얀후트와 바이제커 대통령과 파티장에서

1992 kassel documenta 9 작업중 엔지니어들

kassel documenta 9 오픈날 이경성 선생

1992 kassel documenta 9 작업을 위한 첫삽

1993 in my studio

1993 독일 하우스 더 쿨투어 큐레이터 알폰스 후
 크와 집에서

 모마미술관 큐레이터 babara london 과

1994 오사카 KIRINPLAZA 에서 개인전 중 다니
 아라타와 대담

 오사카 KIRINPLAZA 에서 개인전 중
 TOMOE 씨의 공연

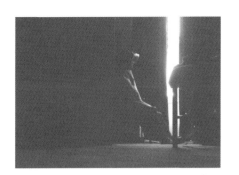

1994 프랑스 리옹비엔날레 큐레이터 티에리 라스
파엘 . 프라트와 집에서

1995 리옹비엔날레 티에리 라스파엘 프라트와 함께
작업설치중

Territory of Mind , 1995 Lyon Biennele 20

프랭크 스텔라와

1996 일본 지바시 피라미데 빌딩 모뉴멘타
설치

1997 뉴욕 방문중 호텔에서

양평 묘지에서 일본 학쿠토버 친구들과

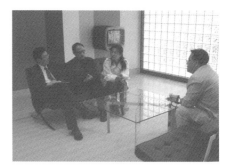

1998 위안부 할머니와

1999 명동카페

1999 양수리 새벽 작품 촬영중

2000 독도에서
 동아일보 작품 제작중 기자들과

2000 시카고에서
 시카고 콜롬비아미술관 관장집에서

2000 도쿄 , 차이코창의 집에서

2001 유엔프로젝트를 위해 주미한국대사관
 문화원장과

2001 프랑스 파리 지하철

2002 3.21 fire 촬영현장

2005 히로시와 leeum 에서

2007 in artists summit kyoto 2007

2010 스튜디오에서 편집중

오사카 안도 다다오 사무실에서

인천공항에서 최성우와

2010 12.12 작업중

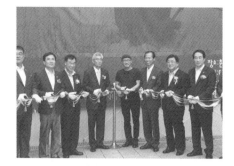

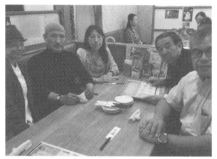

2011

2012　일민미술관 개인전중

2013　이창섭의 인사이드 대담 출연중

2013　춘천 전시 오픈

2013　촬영중

2015　도쿄에서 우에다 스미즈 , 미카 , 오가와 씨

2015　도쿄

2015 스튜디오에서 제자 후배들과

2016 프랑스 파리 카페에서

2016 스튜디오 작업

EYE

지은이 육근병
기 획 이은주
펴낸이 안용백
펴낸곳 넥서스

초판 1쇄 인쇄 2016년 5월 30일
초판 1쇄 발행 2016년 6월 10일

출판신고 1992년 4월 3일 제311-2002-2호
121-893 서울특별시 마포구 양화로 8길 24
Tel (02)330-5500 Fax (02)330-5555
ISBN 9791157528271 03600

가격은 뒤표지에 있습니다.
잘못 만들어진 책은 구입처에서 바꾸어 드립니다.

www.nexusbook.com